藝種不原始

當代華人藝術跨領域閱讀

After Origin: Topic on Contemporary Chinese Art in New Age

高千惠著

藝術家出版社

藝種不原始

——當代華人藝術跨領域閱讀

高千惠著

藝術家出版社

目錄

自序

這本書早在2001年9月，出版社已以電腦完成初稿文字。二年多的時間，這片磁碟變成日常生活的一部分，間間斷斷地來回增修，至今對於定稿仍然有未竟與難盡的感覺。它像一本行旅日記、人際交流、思維記錄、藝術雜感、文化對話、現場筆記，但又亦步亦趨地想整理出一個藝術年代的過渡影像。這是否是一本「當代華人藝術史」的書寫？而如此夾敘夾議夾理夾情的評述，又如何從當下主觀經驗邁到客觀閱讀的歷史位置？

古希臘的荷馬、捨西迪斯(Thucydides)與亞里斯多芬尼(Aristophanes)提供了個人看待「當代」、「藝術」與「歷史」的多元與綜合角度。回溯古希臘早期歷史意識裡的神話、史詩、戲劇與現實社會之關係，荷馬的繆斯式詩歌行吟、捨西迪斯的新聞事件紀實、亞里斯多芬尼戲謔與反諷的藝術陳述，不同敘述腔調與方向，分別將地中海的史事，多元深廣地從歷史內海航向文化公海。荷馬(Homer, c.9th～8th B.C.)出生在希臘未有文字的年代，不假文字，這盲眼的流浪詩人用想像與激情生產了二部大詩史，在西元前八世紀至前五世紀間，此神話史詩被視爲一種歷史，是地中海文化的想像與現實。捨西迪斯則在西元前431年，著手撰寫《伯羅奔尼撒戰史》（The Peloponnesian War），也就是歷史上著名的雅典與斯巴達聯軍之役。他是第一位意圖以科學方式取代過去口述歷史的雅典歷史家，在戰事一發生時，便開始以記錄事件的方式，跳躍地筆記了整個希臘半島、義大利、小亞細亞，環地中海一區的戰事與人物活動。這位被雅典放逐的將軍，以近乎今日新聞記者、中立評析員與歷史現場見證者的角度，陳述了這場遠超乎他想像的長期戰事。他從西元前431年夏天寫到西元前411年夏天，歷經二十年，目睹外侵、內戰、瘟疫、誤判等事件發生，面對風雲人物浮沉，戰事未竟，選擇悵然封筆。他的伯羅奔尼撒戰史筆記了許多演講稿，顯示當時人物的協議與對辯均具搧動人心的魅力，而他對當時人物的臧否與分析，主觀中也努力保持客觀與中立。而同時，仍居住在雅典的戲劇家亞里斯多芬尼，則以搞笑式的表演藝術，玄詩般的語彙，反諷了時事、政客與知識分子的修辭辯術。他的劇本不見容掌政人物，卻在民間活躍流傳。柏拉圖在他的《自辯》(Apology)一書，便認爲蘇格拉底被逮補判刑，與亞里斯多芬尼的《雲》（The Clouds）一劇在民間造成影響，未審先判地促成社會輿論對蘇格拉底的印象有關。這些早期的藝術與文字創作者，用他們不同的方位與方式推出了地中海的古文化傳奇。

無論是製造英雄神話、現場文武紀實、藝術曖昧轉譯，描寫一個自己行經過

的時空，雖然不能把握全部或真實，但如果能完成一方見解，也算提出個體與當下時空的一種觀照。荷馬是個盲眼的小亞細亞詩人，捨西迪斯是個被放逐的雅典公民，亞里斯多芬尼是個被當時政客封殺的在地的劇作家，沒有一個人可以說他的方位才是詮釋雅典興衰的正確書寫方向。西元前四、五世紀的雅典傳統與現實，不是當時居住在雅典的公民所專屬，而這些藝術與文字工作者，也都有其先天與後天的方位缺憾，但他們都堅持了自己想表達的方向，其作品至今也仍擁有當代性的討論空間。荷馬從神性唱到人性，捨西迪斯從樂觀寫到悲觀，亞里斯多芬尼從反戰分子說唱到顛覆他者的喜劇大家。自始至終，主客觀是相對而非絕對的，而修正、困惑、放棄、重來等書寫情緒，也是極正常的現象。相較之，近人創作或撰寫，該慶幸有這些歷史導師牽引，也得感謝當代資訊的種種便利。

地中海文明在今日已成為一個時空裡的形容詞，但它擴張出去的意義卻是龐大而超越地理與國度上的限制。它的內外包容與互相排斥，包括殖民與移民、環歐亞非近陸與島嶼關係、陸地與海洋之爭、民主政治與寡頭政治之辯、個人自由主義與群社結構之別，傳統習俗與類現代化思維之交替，這些均是人類共有的歷史經驗。「地中海人」曾是一大族群，曾經如此不同地生活在一個歷史時空，沒有人可以界定其族源是否全然相異，但意識與利益上的偏頗，卻可以分離出許多不同盟的國度。因為擁有較自由與多元的文藝與思想，雅典人雖輾轉流失地理上的政治權力，但卻贏得長期的歷史文明發言權。

當代，「華人」這個名詞也遭受到意識上的排斥。有人覺得這名詞像「唐人街」的味道，而什麼是「唐人街的味道」，本身便已充滿預設的排斥性。有人覺得這名詞像「飄移者的國度」，但現在「猶太人」一詞已比「以色列」更具無形的勢力。「當代」、「華人」與「藝術」，都是無法明確界定的領域，但是三聯集之下，卻能顯影出一個時空下的文化族群輪廓。

《藝種不原始》一書，是以海峽兩地當代藝術的域內域外活動為範疇結構，在「地理」認知上，是採文化地理（Cultural Geography）。1962年，芝加哥大學出版的《文化地理論述選》（Reading in Cultural Geography）一書中，編著者華格納與米克謝（Philip L. Wagner and Marvin W. Mikesell），將文化地理定位於：文化、文化區、文化景觀、文化歷史和文化生態五大區，以文化發生的時間與空間為研究場域。1969年，史賓塞（Joseph E. Spencer）與湯瑪士（William L. Thomas），則將文化地理設為一種人文文化的地理生態。1973年，伯克（Han O. Broek）與韋波

（John W. Webb）再提出「A geography of mankind」，將人文地理與文化地理合併。個人以為，海峽兩地與其擴張到域外的當代藝術，之所以可以視為一個文化地理版圖，因為它具備了一個完整而又具差異的五大共有研究生態，在文化、文化區、文化景觀、文化歷史和文化生態上，均具承襲與分裂的相關文化基因，而版塊的挪動，也與人文生態變異有關。再從人類學、社會學與行為心理學等學科的切進，無論是採用世紀初法國學派德罕（Emile Durkheim）在信仰集體行為中所謂的「聚集性再現的社會」或是「擴染性行動」，乃至世紀末文化基因論者道金斯（Richard Dawkins）提出具流行感染性的「瀰文化狀態」之想像，海峽兩岸三地的當代藝術，面對今日全球化的文化生態，可視為一個集體大文化社會，但也同時處於一種新分裂狀態，因不同的再聚集、再擴染，而出現新的分區文化景觀。文化地理不等同政治地理，但政治地理卻可能影響文化地理的人文產物。另外，華人當代藝術所出現的許多象徵與行動意涵，的確也已充分提出華人藝術面對當代時空的特殊文化景觀與人文議題。

本書的探討方向，乃嘗試透過中國，台灣以及其海外的當代藝壇、藝術家、作品與展覽理念，在全球化與地域性上所面對的一些問題，探索不同時間、據點，華人藝術家如何以作品的展示，折射出自我與外在生態的矛盾。而這些衝擊與影響，又如何演化出藝術形成的背景與平台，並成為當代華人社會的一部分文化景觀。如果將藝術的發生放在社會學科的領域來看，其側重的方向應是：發生了什麼？如何發生？呈現出什麼後續？也就是比較屬於「question or problem」的探討。因此，如果說這本書有什麼意義，它算是一個充滿問題與想尋找意義的海外作者，對一個充滿問題與也在尋找意義的藝術解放年代，提出一些當代華人視覺文化上的點線面思考。是故，此書也可視為跨世紀間當代華人藝術的個人閱讀與評述紀錄。

本書雛型與資料，始自1992年來對台灣當代藝術的發展現象書寫，1995至1998年海外當代華人藝術家的撰述專欄，1997年之後一些國際大展裡的華人藝術方位討論，以及十二年間陸續有關海內外華人藝術的資料收集、訪談、對話與各種不同情境下的書寫。在書寫與編纂方法上，乃採取以訊息、現象、事件、作品的發生與主觀的閱讀，歸納出從1992至2003年間當代華人藝術一些明顯而未竟的年代議題，並藉以重新思考這十二年間，不同方位的華人藝術，如何在當代與全球間顯影，還有，藝術家、藝術作品、展覽機制等生產環節所涉及的美學、文化

與政治上的互涉問題。

在年代意義上，1992至2003年，這十二年不僅是華人當代藝術跨世紀的先期活動階段，也是當代華人藝術解放的共同年代。自1992年開始，華人藝術媒體開始明顯地關注國際藝壇訊息與在地藝壇的互動關係。1992年，義大利的超前衛曾在台灣掀起風潮，德國文件大展的訊息也引進台灣。1993年，第45屆威尼斯雙年展開始邀請當代華人藝術家參與，香港推出中國地下藝術「後89中國藝術」的國際巡迴展，而海外中國藝術家在歐美活動頻仍，形成西方藝壇的中國前衛藝術風潮。幾年間，華人當代藝術逐成為國際當代藝壇熱門議題。此間，台灣當代藝術從本土化邁向國際化，再走回在地文化生產思考。中國當代藝術從地下前衛邁向國際與歷史回顧，官方文化機制逐漸面對多元的文化價值歧變。香港從殖民地面對回歸認同，藝術在國際與城市文化之間遊走，努力尋找新的地域語彙。這段時期，也是國際藝壇對華人當代藝術從好奇到接納的重要門戶開放年代，華人藝術逐步進入西方藝廊機制。自2002年11月之後，海峽兩岸的當代大展，更分別在域內獲得歷史定位與官方機制的支持。2003年夏秋，中國官方除了計畫參與威尼斯雙年展，北京市府終於舉辦了首屆北京國際當代藝術雙年展，華人當代藝術自始正式從文化邊陲位置獲得官方選擇性的接納。

由於近乎同步書寫，本書在最後來回撰寫整理中，一方面盡量保持過去的觀點，維持書寫者與書寫對象的共有年代與紀實關係，另一方面也基於遠距觀看之後，作了客觀性的修補。全書最後裁捨成二十二萬餘字，以六章三十篇的問題與思考層面構成。此六章的構成分別為：

1、縱橫中的時空，乃從當代國際藝術潮勢與訊息內容，勾勒全球化藝術村交流背景，提出當代藝術與地域歷史的向度問題，並切入當代海峽兩岸華人藝術不同的世出情境，以及有關藝術與評論之間一些衝突、分化與異化的議題。

2、西行中的龍影，是從傳統的失落與求新接軌的角度，尤以水墨藝術、抽象表現發展與其他歷史人文承傳為主軸，呈現海峽兩岸與域外的當代華人藝術，繼往開來的藝術改革方向，與其無法解決的當代性與社會性問題。

3、風雲中的迷思，是以實驗性、策略性、邊陲性的當代華人藝術團體，與其面對的自由與背離之生態，觀看它們從前衛的文化方位，邁向主流藝壇機制的過程，以及晚近蔚成的新藝術景觀。

4、國際中的顯影，以國際大展與域內大展的參與角度，分別比較近年華人當

代藝術在參與國際藝壇活動與區內活動中，選擇與被選擇的文化詮釋與展出模式，還有彼此間的認同與差異問題。

5、邊緣上的表白，以後殖民的處境角度，提出台灣與其他殖民城市的邊陲情境，以及當代藝術發展中的一些混沌現象，藉以探討邊緣文化與主流文化間交替的解構與建構現象。

6、跨界中的地帶，藉幾位作品具有討論性的藝術家，探討其所面對的藝術問題、生存態度、演化過程與其所屬年代、事件與美學的不同情境，提出其如何切進當代藝壇的不同思考方式。

回顧這十二年，個人對當代藝術與華人藝術的觀讀經驗，曾經歷以下階段性的梳理。《當代文化藝術澀相》，書寫了前九○年代當代文化與藝術所出現的議題。《百年世界美術圖象》，回顧了二十世紀國際藝術的主流發展。《當代藝術思路之旅》，透過現場觀看，評述後九○年代當代文化與藝術的活動與見聞。《藝種不原始》本書，則融合以上前書的探討與接觸經驗，針對邁向新世紀的當代華人藝術之過渡活動，提出華人當代藝術由微而顯的跨世紀歷程，以及面對的一些文化議題。因為接觸「當代」而使自己逐步回歸「歷史」，因為好奇「前衛」也使自己逐步認識「經典」，因為有「當代、華人、藝術」這個命題，才開啟個人學習上的奧德賽之漂行，並得以瞥見藝術與知識的公海，在無邊無涯的仰望中，與日產生一種逐開眼界與心境的歡喜。

關於此書出版，要謝謝藝術家出版社發行人何政廣與主編王庭玫的支持，以及編輯部在美術與文字編校上的致力。2002年冬月，個人的當代華人藝術考察作業，亦曾獲得台灣國家文藝基金會的研究贊助。另外，書中圖片資料，除了個人現場拍攝外，有來自出版社資料檔案，也有來自十餘年間海內外各地藝術家們的陸續提供。沒有他們的熱心分享，以及忍受書寫者一方解讀的器度，此書不可能完成。

2003年12月於芝加哥　高千惠

縱橫中的時空

當代與歷史的向度

尼采如是問，人們對歷史的巨大飢渴意味著什麼？對其他文化的貪求又意味著什麼？對知識的消費慾望又意味著什麼？如果不是因為神話的喪失，又會是什麼？尼采沒錯，沒有神話的人，是沒有家的人，只好緊抓住他文化尋求神話。

——羅洛·梅（Rollo May）
The Cry For Myth

界面 全球化與地域性的文化詮釋

文化，涵括具有可轉譯為象徵意義的行為，以及賦有形體的文物所擁有顯明與暗喻的各種樣態，並約制出一個群體的特質；文化的基本核心包括歷史承傳的理念與其特別附屬的價值；文化系統，一方面可視為行動上的生產物，另一方面也可視為下一步行動的條件元素。

—— C. Kluckhohn and A. L. Kroeber, Culture: A critical Review of Concepts and Definitions, 1963

文化，乃是具表徵意義，承傳性的轉化樣態，或謂一種承傳理念的系統，以象徵的形式表現，並賦有作為人們溝通、回應與發展，有關生活態度的知識與意義。

—— C. Geertz, Religion as a Cultural System, The Interpretation of Cultures, 1973

1. 當代的文化象徵與集體行動

當代對「文化」一詞定義紛亂分歧，而在以藝術作爲視覺文化，或是社會圖象再現的詮釋上，上述兩段文字，大致表達了一個合於此領域的呼應向度：文化，是包涵著過去承傳與前進未來生活的「象徵與行動」。事實上，八〇年代以來，邁著當代性的腳步一路前進的當代海峽兩岸之藝術家，所欲開創的藝術新格局，便顯現出如此的文化觀。即便是訴諸前衛之藝術家，試圖抗爭傳統或體制，也需要有一個對立的過去文化作爲條件元素，而在全球化的今日，更因爲承傳文化與新潮文化的衝突，愈加顯示域內與域外生活文化的種種認同與差異之處。

在全球化的天空下，有關海峽兩岸的當代藝術發展，不能避免地域性與全球化的共存關係，而當代藝術與當代論述之間，分立的是當代性的圖象與文本，交集的是共同見證與陳述的慾望。關於華人藝術的歷史性與當代性，從藝術家與藝術作品開始觀看，根本已涵括著不同層面的傳統與現代之迎拒態度，其具有文化意義的象徵與行動，一些具有活性變異與延伸發展中的新舊文化或藝術因子，甚至一些賦意於尋求斷裂與蛻變的思潮製造，均反映出一個藝術家的內在與外在世界，其生活人事物接觸的碰撞經驗，同時也聚生出一種年代性的文化表象。這些不論是承繼性、實驗性、挑釁性，具美學或反美學的創作內涵或態度，它們皆具有象徵與行動的年代意義，即使它們已不再是一般想像的藝術，這個「不再是」

與「一般想像」的認知背後，便已經充滿可具意義的「文化」探索空間。

九〇年代盛行的社會學文化論述，是多元觀察之下，開啓的另一扇重讀視覺圖象的視窗，然而藝術作品、美學理論與藝術史觀之間的互動關係，卻因此變成三頭馬車，彷如是命運共同體，但又各有各的方向。當代新的虛無主義，在消費行爲上、人際關係上、生活新價值觀上，大歷史感消失，個人主義抬頭，而在０與１數位之間遊蕩的電子族，則嚮往網路烏托邦與脫殼失樂園。2000年肇始，藝術在開放中游離，當代藝術理論在終結中破殼，這一切，又恍惚回到史前時代，人們要在龜裂的殼紋上，讀出未來的預示與徵兆。在這文化現象觀察的階段，除了預言式假設或順其自然的發生觀看之外，「批判性的再思考」對論述者是一條從解構走向建構之路。

當代海內外華人藝術論述，面對多元詮釋的文化生態，無法再用一種強勢的文化主張來支撐一個預期的文化方向。芝加哥大學人類學教授亞帕杜萊（Arjun Appadurai），曾在其有關「基層性全球化與研究上的想像」論述【註一】，提出「全球性」的焦慮首當其衝的，正是理論派學界們對於研究資源立足點的焦慮反應。當去除國界或任何派別疆界之後，沒有中心，沒有標準，沒有高低，甚至也沒有是非時，縱使有交集也沒有焦點。亞帕杜萊指出，社會科學界，特別是經濟領域，擔心特殊新產品的市場與價位變相上上下下；政治科學界，擔心他們專門的領域，尤其是國家與政區的本土議題會在全球化的前提前受挫；文化理論家，特別是文化馬克思主張者，在他們原以爲熟悉的資本主義之前，恐怕要對其隱藏於內的諸般新可能性感到尷尬；歷史學家更窘於面對新的課題，全球化的出現，在各自爲政的大歷史格局裡，簡直找不到可依據的家譜版本。

相對於高層學界的誠惶，理論之外，面對全球化所帶來的焦慮問題，基層文化方面則更五花八門的瑣碎。例如，全球化對勞工市場與薪金的影響或意義？勞資報酬率的平等可能性？全球化背後暗藏了什麼陪嫁物或私房品？是西方基督世界的擴張？還是網路無產階級世界的來臨？富有國度與貧窮國度之間的公眾視野，會有哪些新交集與新分歧？貿易、版權、生態、科技，一層一層，一圈一圈，高層學界與基層生活者對全球化的認知，幾乎變成兩個需要尋求對話的分裂體。亞帕杜萊全文的主旨，便是希望高層學界放下學術身段，用新的觀看與新的研究想像，與來自各地各層面的聲音碰撞，擺脫知識上的學閣自限，在「全球化的知識」與「知識的全球化」兩者的關係間有較深化的思考，其中對「研究的想像」，亞帕杜萊認爲是重要的起點【註二】。面對全球化這個屬於新世紀的議題，亞帕杜萊給予學界的建議，是用「研究想像」（The Research Imagination）。他將「想像」這種個人化的觀點，重新附著在講究理性分析的社會科學研究領域，並視此爲全

球化之下的新學術態度。

■ 2. 藝術作品與藝術論述間的詮釋分歧

此外，在藝術書寫方面，創作與理論的關係，猶如雞與雞蛋，是同步或孰先孰後，雖是未來藝術史家難釐清的工作，但有了藝術批評與藝術理論兩個連體嬰之後，當代藝術的文化手術檯旁，也多了許多解剖的工具。從歷史、宗教、哲學開始，繼之為形式與風格分析、區域民族精神造就、精神病理學與心理學的、文學與神話的，而後是語言與文本的、女性與後殖民的、消費文化與生活影像的，而當無形觀念與有形圖象結成另一個新異形胚胎時，此結果，又轉回藝術批評與藝術理論兩個連體嬰手中，請他們辨名識之，或順便把理論的碎片植入創作的文本。這大約是近代藝術批評理論與當代藝術創作的親密關係，一方面是命運共同體，一方面又不斷公開宣稱，早已各自為政。

因此，針對創作與理論的關係，在當代視覺藝術與論述之間發現的一大隔閡，首在於物體媒介與語言媒介的陳述差異。物體媒介與語言媒介的陳述差異，此議題可追溯到論述美學開始被重視之肇始。原先，藝術指的只是一種技藝，而把藝術裡的美與不美，獨立成一個學科，則是十八世紀替這門獨立學科命名為「美學」的德國哲學家包恩加騰（Baumgarten）。在包恩加騰之前，德國理性主義哲學家萊布尼茲（Leibnitz），已經提出美的鑑賞來自「混亂的認識」或「細微的感覺」。藝術作品好不好，可以清楚地意識到，卻很難為它們找出理由，所以，美學是一門要說出感覺道理的學科。從十八世紀中葉啟蒙運動盛期，藝術邁向平民與自由之徑，「美學」一詞被命名，藝術作品的閱讀有了直覺之外的理論需要，此需要，就是要有論據地從「混亂的認識」或「細微的感覺」中找到一些判斷理由。至此，藝術成為一種可用科學方法來分析的學科，而至十九世紀中葉以來，隨著社會各家思潮繼起，藝術亦被視為社會文化圖象的檔案。

近代有關藝術書寫的涵蓋面，可以包括藝術史、藝術理論、美學抒寫、對談、獨白，也可以是學術性論述、雜論、日記、文件、散文、詩。當「藝術書寫」中的藝術不僅只是一個領域的名詞，同時還是書寫身分的名詞與形容詞時，藝術書寫便更要跨界到文學、修辭等領域。由於書寫者的時代感與空間感的經營，當代藝術書寫也被賦予一種使命，它要切入當代人的閱讀習性時，才有影響的可能性。

在藝術論述當中，文藝史上極有名的藝術觀點新寫，是德國萊辛（Gotthold

Lessing）的〈勞孔：論繪畫與詩的界限〉（1766年出版）。這篇文章，將藝術的古典理性美提轉到人本主義的理想，以動態張力對比了靜穆的營造。但從今日的藝術觀念再回溯此文，在視覺性／空間性藝術（繪畫或雕塑、裝置），與敘述性／時間性藝術（文字、詩文或其他文本論述）等對照方面，同樣也有前導的作用。〈勞孔：論繪畫與詩的界限〉所舉的例子，也點出圖象與文本詮釋上的想像差異，還有藝術史觀點與賞析觀點上的不同取向。

勞孔（Laokoon）是希臘神話中特洛伊太陽神廟裡的祭司，曾極力反對特洛伊人接受希臘人獻贈的木馬，因恐木馬屠城之計被破壞，守護希臘的海神以兩條大蛇絞死勞孔和他兩個兒子。這個故事，羅馬詩人維吉爾根據荷馬的史詩《伊利亞特》內容再描述。1506年一件勞孔的雕塑出土，經現代考證後，證明該雕塑是西元前五十年作品，至於維吉爾的詩是在詩人死後，西元前十七年才出版，所以，究竟是詩人根據雕塑家，還是雕塑家根據詩人，在史實上並無結論。十八世紀中期，萊辛在文中討論很多考古問題，當時另一位古希臘造形藝術學者威克爾曼（Winckelmann），則認為該雕塑是西元前四世紀亞歷山大時期作品。

對於描寫勞孔題材的詩文與雕塑表現，萊辛與威克爾曼有許多美學與考古上的剖析與論證，但兩人的考古都未必是正確答案，而美學判斷也未必客觀，然而，萊辛比較出「語言媒介」與「物體媒介」在動靜之間的觀看差異，提出「動作」的連續性與凝定性現象，對當代藝術讀者而言，仍具有程度上的閱讀啓迪。例如詩中的勞孔是穿著祭司服，兩條大蛇纏頸，勞孔放聲哀號，痛苦萬分，是故，文字中的勞孔較具煽情作用。至於雕塑中的勞孔父子是裸體，大蛇僅纏繞勞孔腿部與肩部，勞孔身體扭轉，表情並不激烈，這也是威克爾曼的論點之一，他認為在希臘美學定律中，人的曲扭表情是醜的，所以痛苦的神情要趨於靜穆或悲傷，不宜誇張地作出慟態。同一主題，在此便顯現出物體媒介與語言媒介的陳述差異，而陳述者的主觀情感不可避免地夾帶在客觀的選擇描述上。

另一個近代例子，是心理學家弗洛依德對米開朗基羅作品〈摩西〉的精神分析，與透過〈聖家庭〉對達文西的心理分析。〈摩西〉與〈聖家庭〉都是創作裡虛擬或再擬的人物，弗洛依德以〈摩西〉的坐姿、肌肉張力、眼神，考證米開朗基羅的〈摩西〉，是暴怒前或是壓抑後的情緒狀態，把一個虛擬人物人性化。針對達文西的〈聖家庭〉與〈蒙娜麗莎〉，弗洛依德居然可以設論出達文西的童年與同性戀傾向。這些例子，均指出賞析或評論藝術是一件充滿想像，卻又想得頭頭是道的工作。

如何能以語言媒介來陳述物體媒介？也就是說，文本如何代表圖象發言，甚至與之對話或對辯？1962年研究哲學的維吉爾·亞德烈（Virgil C. Aldrich），出版

了一本《藝術哲學》【註三】，書序中，他延用了法國詩人梵樂希（Paul Valery）的一句話：「有一種簡單的觀察，我稱之為哲學的，意即不需要它，我們照樣行得通。」這觀點破除了讀者對傳統思想的依賴，也把藝術觀看領域視為一個可以自治的王國，藝術自成一個存在的現象邏輯，在討論或書寫上，審美經驗、記述、詮釋和評估，都可在現象學中獲得理解。文學的萊辛與心理學的弗洛依德，對其書寫對象，可以說都起於想像與觀察。

面對當代藝術，觀察也是首先的閱讀行動，但繼起的發問或否定，卻能將之導向更深沉的思考層面。在當代藝術領域，批判性思考是非常重要的激發力，它使當代藝術的發生，進入社會思想運動的領域，而不再是一些拼貼的現象羅列。

3. 西方經典理論與後殖民論述的並存

在全球化天空下，另一個區域性問題，是有沒有區域藝術書寫的特定方針存在。在過去廿世紀的藝術理論上，西方文史哲界曾提供了一條可視為人類共有人文資產的流域。進入新世紀，許多近代經典人文思想：盧梭、馬克思、達爾文、韋伯、弗洛依德、榮格、傅柯、維根斯坦、羅蘭・巴特、德希達（Jacques Derrida）等人的理論，在人與社會機制的關係上，仍然具有影響性的知識力量。此外，在針對數位影像世界與人類基因圖式的發現，回到未來與回到洞穴，面對物種的虛實存在的問題時，西方哲學觀念的領域上有早期希臘哲學家柏拉圖與伊比鳩魯學派的擬像詩論；十八世紀柏格森時間性與影像的運動關係，以及物質與回憶的流變，在數位影像世界也具有經典理論的再使用價值。至於醫學物種的科學突破，在藝術想像與延續的社會文化議題裡，李維史陀（Claude Levi-Strauss）的政治與種族，以及其他人類學的言說，都能引用成為當代藝術書寫中的一些理論根據。但這些論述，也因為出自西方歐美主流思潮，許多觀點也是相當西方本位主義。

這些出自西方本位的論述，影響了好幾代的藝術史研究觀點，直到廿世紀八〇年代之後，有關世界藝術史研究的視野才開展到那些屬於緩慢或固定狀態的區域，並有了與之對話的想像。例如，近年，巴勒斯坦裔的愛德華・薩伊德（Edward W. Said）的東方主義論說，在去西方中心論上獲得非亞邊緣國度者大力支持，並逐漸聯結出一股新學術力量。在西方文明的神話根源上，希臘與聖經的源頭，可以溯到美索不達米亞的兩河流域，也就是2003年美國的新戰場，伊拉克的文明原鄉。這些文化的重新閱讀與對話，開放了重新解讀他文化的角度。每個有過後殖民文化或弱勢文化經驗的疆域，都會努力想以論述的力量，希望改寫過去

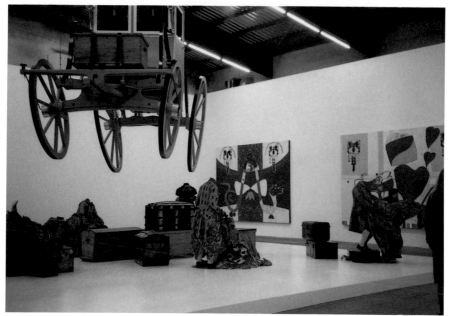

▼ 2002年德國文件大展Yinka Shonibare以殖民經驗做為文化場域的批判，提出多元文化交媾的諷喻
（圖為現場拍攝）

被西方主流文化論述描寫的歷史生存格局。

　　近廿餘年來，脫離西方主流思想模式之域，最大宗的世紀末論述，是後殖民論述思潮的反撲。對後殖民文化的反撲，南亞的印度與非洲地區，可以在此作為引例，而後者，也藉2002年第十一屆文件大展的後殖民文化論述，彰顯出現代非裔文化的過渡情境。在亞洲地區，對東西對立式二元文化提出新區域觀點者，有當代印度吠陀研究學者法羅利（David Frawley）的《印度亞利安侵略理論之迷思》。與英國小說家佛斯特描寫十九世紀末的《印度之旅》相隔百年，1990年之後，有關印歐白種亞利安民族文化侵略理論的神話正不斷被拆解，法羅利之外，針對歐陸種族論者之達爾文思想，印度的本土再認識學者也有許多論述支持，對百年來外來者眼中的「異國情調」與本土者心中的「崇洋媚外」，有更具體的歷史理論翻案。例如當代印度研究學者阿奎渥爾（Dinesh Agrawal），從吠陀經典文學中再探源，指出亞利安的字首Arya一字，無關乎種族或語言，其意涵是指稱：溫和、善天、正義之士、高貴者，用在尊稱者的姓氏前面，如同英文Sir的用法。印度傳奇英雄羅摩衍那（Ramayan），是代表正義無畏之守護者。這些來自本土的新史觀，是由印度學者從本土神話、文學、宗教上去尋根探源，重新建立亞利安文

化南侵理論的後殖民論述。

這些現象點出,世界不斷在交流中,但文化主體的詮釋權卻不能輕易流失,這是地域主義抵制全球化侵襲的常見姿態。消弭文化優越意識與霸權心態是殖民區域文化復建工作,不論是選擇從哪一個時空做為啓點,其看待主體的方式不能不討論。

▌4. 地域主義與新國際主義間的矛盾

後殖民論述,一方面是以後現代觀點打破西化與現代化的迷思,另一方面也提供了後殖民對於資本帝國文化侵略的新立足基盤。但是,弔詭的是,後殖民文化地區或具被殖民經驗的文化生態,其理論雖然旨在重建具主體意識的史觀,但其當代本土藝術的塑造,卻不得不在結合民俗與消費的兩大文化特質上,擴張了另一種源自西方後現代藝術理論的疆域。其中,流行消費,在地域的生產經濟與生活文化上,扮演了極大的催化劑,致使地域主義或後殖民論述,要以極端化的態度才能制衡消費力量的入侵。

多元文化成為主流以來,常見邊陲地區的視覺圖象,是以再現、複製、反諷,在既有文化主體上再製或巓覆外,往往是以混沌、凌亂、血腥、異教文化的異國情調進入國際舞台。不像思想文本或文學上的後殖民主義論述,圖象世界裡的後殖民主義視覺藝術生產者,在八○年代經濟、媒體、消費操控藝術生態中,藝術生產者的策略變成理論,而這種態度根本上是傾於一種自我選擇再被殖民的後殖民文化現象。

這種自動選擇的後殖民文化現象,使區域當代藝術慢慢脫離對當地文化維修的使命感,雖然藝術作品大量使用歷史文物,但是「物的主體性」已異化,眞正的所謂「主體性」,是在全球化的大帳幕內。全球化現象裡的區域藝術,被消費主義殖民,也就是主導生活品味、消費習慣的生產文化,以一種潛伏的、障眼的侵略姿態與流行的風潮,成為後殖民文化裡的新血。藝壇上,稱這種表現形式為「新國際主義」,這主義可以說是為當代游牧式的創作者,扛著一些母土文化資產,對所居過的、所行的土地,永遠是無文化責任的藝術流民所量身訂作的專有名詞。

由地理情境出發,非亞地區的薩伊德、峇峇(Homi k. Bhabha)有關混合交織的看法,與其他來自中東、非洲、印度、亞太地區的區域性後殖民文化現象探討,均為九○年代後期的全球化文化語境,建立了地域史觀的一些依據。但針對

後殖民文化現象伴隨而來的「新國際主義」，尤其是當代藝術主流中的新貴作品，那些以母土與異域文化交織出的新文化情境困惑，則是未能壓制的一股新現代化現象。「新國際主義」原本適用於無根狀態的藝術創作，對具有國族主義、區域主義思想的文化主張者，那是文化主體被侵噬的一大夢魘。

「新國際主義」的精神理論，經常介於虛無與曖昧之間，例如，當原來具有美國區域意識的抽象表現被全球形式化後，繪畫元素的定義漫天變化，旨意宏大，可以放諸四海皆準，最後以個人

▼1997年德國文件大展中，荷蘭古哈士的〈珠江三角洲〉與新加坡魏福明的塑管裝置（圖攝於現場）

心象世界為依歸。以台灣五、六○年代的現代化抽象水墨來說，是以中國傳統文人思想結合西方現代主流藝術新形式；而九○年代的海外中國藝術家，走的也是以中國舊有文物資產與西方當代主流藝術新形式。不同的是，前者重形而上的形色，後者重形而下的器形挪用，但兩者的創作者與早期因歐戰而輾轉遷移美國的戰後歐美藝術家一樣，都在當時傾於精神流亡的游移狀態中，選擇類似國際主義的創作風格。

九○年代中期，「新國際主義」的展覽內容，常是一種旅行者或觀光者的文化視野。破界的地域觀念，藝術無國界的伸張，一是出自國際資本主導文化圈，二是出自海外遷移文化圈，三是出自後殖民地區文化圈。這三種價值逐漸分歧的文化思想，在全球化與速食化下的生態中，形成再度向本土叩關的新國際主義。它們的出現，使過去本土史觀彷若成為當代視覺藝術檔案中最後的一朵乾燥花；曾經新鮮綻放，大辣辣似染血的「火鶴花」，昂昂然不可犯，但在汁盡風乾後，卻常變為一朵淒哀的「勿忘我」。在新世紀之初，西方藝壇蘊釀出的「觀光主義」（Tourism），便是一種相對性的觀看視野，也顯示出當代多元文化的交流，多方都具有這種速食與風乾的態度。

5. 藝術的歧義與多義對論述的年代挑戰

時至廿一世紀，衝擊人文思想的幾個新全球生態現象又明顯出現，未竟的地

▼ 美國非裔藝術家Kerry James Marshall於1997年德國文件大展的參展作品,提出社區居民對於社區
美化工作的計畫,希望改變族裔生態所構成的意識形態(圖攝於現場)

▼ 1997年德國文件大展參展藝術家Dorothee Golz的作品,構想來自60年代的未來烏托邦想像,但亦
針對日常生活的空間設計為主(圖攝於現場)

▼1997年德國文件大展中Lari Pittman的作品，這位美國洛杉磯的藝術家選擇以平面繪畫呈現他的居
　家生活與消費慾望，也透露出全球化消費訊息中，人對現代居所的普遍嚮往（圖攝於現場）

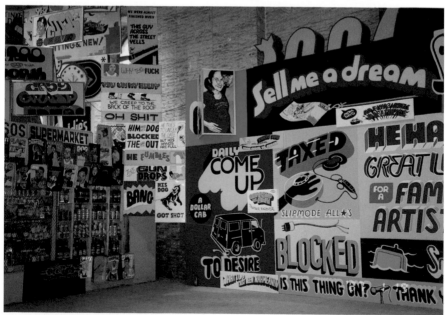

▼2001年威尼斯雙年展Barry McGee、Stephen Powers、James Todd的作品，將街景帶入藝廊，
　呈現普普藝術以來的一種藝術觀念（圖攝於現場）

域主張或後殖民論述有了新的異化生態。2001年9月11日，紐約的世界貿易中心雙塔大廈被恐怖分子以自殺飛機方式攔腰火爆撞垮後，此國際事件引發出宗教文化與政治、軍事、外交等對立的世局，一再又顯示多元文化論述、歷史終結論、全球化現象、藝術與科技對話等言論，在新世紀還有一大未竟的議論空間，而且這些問題，不能再以閉關的方式在域內自己論述。

其間，衝擊人文思想的幾個新全球生態現象包括：人口增加與遷移問題引發生活經驗異變，地球暖化現象引發生態研究，科技發展引出對未來的正負面想像，物種基因改革研究引發的新存在價值問題，還有，有關改革論者「一致協調」的夢想、希望、祈禱，以期從古代到當代、現代到後現代、藝術到科技，能在所認知世界內，尋求一條適應現在與未來的「道」。這些在2003年的美伊戰爭中，更突顯出迫切的需要。

在視覺藝術領域，面對的則是歧義與多義的創作內涵、對未來烏托邦的新想像、社會文化平台的再鋪陳、新舊人文價值觀的困惑、人性與人本的再探索等。這些均顯示，無論是創作者或詮釋者，都面對了過去未曾有過的多角化能力挑戰。去中心論也許是一種理想，但因釋放出多元、多樣的藝術形式，同時也有了多角、多義的新閱讀或詮釋挑戰。面對多元主義尋找溝通的年代，當代藝術的多義性，顯示了創作者背後人文思想的繁複。在遊戲與參與當道的創作潮之後，「發明」（Create）之後伴隨來的「發現」（Discover），促使具多義性的作品，比輕鬆有趣的作品，一度獲得藝壇更多的研討好奇。

面對歧義的現象，當代義大利哲學家兼小說家，巴洛納大學的候徵學教授翁巴托·艾柯（Umberto Eco），以其所學提出候徵理論（theory of Semiotics）的定義：「候徵學在於發掘任何可能的溝通系統，超越字彙結構與使用，此語言哲學包括了所有語言的形式，從姿態到視覺想像。」儘管很多哲學家對候徵學被納入哲學領域不以為然，但翁巴托·艾柯仍然堅定指出，候徵學是今日思哲所能有的唯一方式。其候徵學主張也與其多角身分有關，是以理則的哲學融合小說的想像，形成他的論見。

翁巴托·艾柯的哲學中心概念是：「我們如何支配涵義，如何理解事物？」他的一本新書《康德與鴨嘴獸》（Kant and the Platypus），以德國哲學家康德為例，提出康德在描述未曾親見的鴨嘴獸之後，帶給閱讀者如何分歧的想像。艾柯認為事實與陳述之間的認同問題，溯古通今一直存在。他以小說家對日常生活的觀察與想像，主張哲學存在於共識，而非否定。翁巴托·艾柯的想法，與法哲德希達彷若同一支，但也因為陳述的方式，使其成為被當代質疑，但卻有未來肯定可能的思想者。另外，他在接受帕西提（Domenico Pacitti）的訪問時，有一段話常被引

用：「永遠不要愛上自己的太空船。」乃指在新科技年代，人們不要太早瘋迷新發明，以為未來就在新發明的內外表徵與功能裡。

處於新科技年代的當代思想者，幾乎都面對了當前生化科學與數位科技的衝擊，以翁巴托・艾柯的論述為例，所要喻指的是，在如此全球化的天空下，當代視覺藝術領域也不能倖免「康德與鴨嘴獸」的症候現象。在歧義與多義的發現思潮裡，錄影作品的普遍出現，便說明了此必然的生態衝擊與陳述條件。一般認為，科技發展首要關乎民生福祉，其次也可能威脅他族，而後波及文化生態。在經歷百年科技影響下的藝術發展，藝術家更嫻熟地以科技媒體描繪年代、批判年代，但另一方面，多元主義與去中心思維，也使各地各角落都有發聲的慾望，影像媒材便發展成一種新普普現象，努力表達了大眾文化、邊陲景觀、抒情心境、虛擬理想等人文現實。

同時間，影像世界的出現，也暗喻了多疑的年代。在多元並存的當代，影像世界的繁複，訊息的零亂，無特定價值指標出現，反對強權而又期待新中心價值，均反映出影像世界的充斥正是當今年代的表徵。多元多聲，時空跳躍，挑戰著舊價值觀崩離後的文化多疑狀態。面對真實與虛擬都是現實一部分時，人們對於人腦影像與電腦影像，有了記憶與想像間的混淆迷惑。對影像生產者而言，「植入」的選擇，便是一種藝術與意識的判斷，而「人工智慧」的開發可能，也使製造者扮演了創造者的想像。當代處處可見的影像螢幕，大大小小視窗都在試圖呈現各個不同的時間性訊息，這與古代神界想像、中世紀的宗教圖繪、文藝復興人本宣揚、啟蒙時代的人權提出、現代生活景觀再現等年代，所要彰顯的訊息一樣，都以文本與圖象的雙管齊下，傳播年代訊息。

從世紀末、跨世紀到新世紀，當代海內外華人藝術便籠罩在這些也已經全球化的文化論述之間，無論是在統一中找歧義，或從多義中拼貼普遍性，其星雲圖譜中，有民族性的要求、地域性的突顯、現代化的延異、藝術性的擴張、生活化的面對，還有個人的選擇。而從另一方面反視，在創作與論述的共同書寫下，圖象與文本亦以同樣聯結與分歧的互動關係，多義地展現不同視點方位裡所能觀看到的全球化與地域性交錯的文化生態。如何觀看，如何詮釋確已是文化批評的一個新挑戰。

【註一】Arjun Appadurai, Grassroot Globalization and the Research Imagination, Public Culture, Vol.12, Number1, Winter 2000, pp1-18。
【註二】同上，頁13。
【註三】Virgil C. Adrich, by Prentice -Hall, Inc. Englewood Cliffs, NJ., 1963。

縱橫 當代華人藝術的世出時空

屬於保守自由主義、菁英名士派頭的德國文豪歌德，在臨終前一個月，終於摸索到他對「天才」的認知。在與年輕朋友愛克曼的對話錄裡，承認了偉大人物的成就，應歸功於當時社會的動態，與其接觸的前輩與同輩之教益。

在二百多年後的今日，尤其也在自由、民主意見紛飛的華人藝術世界，同樣突顯出一個類似的事實。人是依其與當時社會的不同利害關係來發揮己見與所長。一個在年代中突出的藝術家或作品，代表的不會只是個人純粹的美學主張，而讓人值得探究的是，是什麼內外因素，使其堅持或修正了他的主張，或是形成一時一地的文藝運動。

1. 當代華人藝術入世的時機

當代海內外華人藝術在九〇年代開始受到國際藝壇注目，彼時，海峽兩岸的華人藝術也在九〇年代開始有參與或獨立於國際藝壇內外的兩份不同理想。此處提出的當代華人藝術觀看方位，是站在其參與世界對話的慾望開始，因為，有了參與或排拒外域影響的挫折，藝術界才正視了其當代性的歸屬問題。

當代海內外華人藝術的範圍，大致以九〇年代中期與至今的發展爲範圍。當代的時間長度如何制定，不免也與地域特出的年份影響力有關。八〇年代中期，華人地區的藝術開始正視藝術與當代生活思潮的關係，也就是在藝術前衛性格的刺激下，藝術生態有了明顯的發酵作用，進而與過去的年代有了躍進的區分。這躍進是指時間上的前進，並非指藝術上的進步。藝術沒有進化的問題，藝術依著它生存狀態的需要，有了不同的表白方式，但這表白的姿態，則顯示出它所鏡照的社會功能。

台灣的八五解嚴前後之本土運動、中國的八五美術新潮運動、後八九政治波普，與九〇年代海內外兩岸三地的各多元形式發展，除了域內政治社會生態的驟轉之外，國際思潮也推波助瀾地造成不同追求成就認同的目標。地域藝術對國際藝壇的迎拒，是當代海內外華人藝術形成的一個外策力量。國際化與國族主義在當代華人藝術領域，矛盾地也形成另一股張力，促使當代海內外華人藝術在爭論中蓬生發展。

▼後八九中國藝術展的展出作品（圖為現場拍攝）

▼後八九中國藝術展在90年代中期
進入西方展覽場域，此為1997年
該展巡迴展出地點之一的芝加哥文
化中心（圖攝於現場）

▼後八九中國藝術展的展出作品（圖為現場拍攝）

▼後八九中國藝術展的展出作品，谷文達的〈奧迪帕斯〉是唯一不在中國境內完成的作品（圖為現場
拍攝）

縦横中的時空 —— 當代與歷史的向度 ■

八〇年代後期至九〇年代前期,「意識型態中心論」曾是當代華人藝術進入國際市場、興論網路、藝術機制的思考核心。台灣的「遠離中國」與中國的「遠離官方」,曾使兩地的現實主義與諷世主義一度成為藝術主流。然而,在進入國際領域,在西方材質表現的藝術世界裡,傳統文物跨時空的再使用,附會於民間生活的民俗文物或東方意象,又成為藝術家文化身分的新護照。

九〇年代中期,經過「認同與身分」的幾度自我校對,西方主流藝壇與其相對的半邊陲國、邊陲國之藝術發展趨勢已逐漸壁壘分明。在尋找區域民族與國家新身分的意識主導下,非歐美主流地區,更在全球化的衝擊下,希望捍衛區域特有文化。當代華人藝術的展覽風潮,也在世界經濟尚處高峰的世紀末,一度成為藝壇熱點,但也同時在國際化與地域觀上出現了更多的不同議論。

後九〇年代,代表東方的亞洲國家所興起的「亞洲熱」風潮,在「古代」與「當代」兩條熱線上便出現了極端的文化形象,其中,亞洲國家中的華人世界藝術活動更是一時矚目所在。從1996年台北故宮的「中華瑰寶」、1998年古根漢美術館的「中華五千年文明藝術展」,繼起的「國際亞洲藝術博覽會」與「太平洋亞洲藝術博

▼後八九中國藝術展的展出作品
(圖為現場拍攝)

覽會」,以中華文物為首的亞洲藝術在水漲船高之下,在西方當代藝術之都紐約產生令人驚豔印象。當代藝術與文物藝術的再造光華,使亞洲藝術在歐美藝術之前神采煥發,國際殿堂的展示與藝術市場的炒作,也使華人文化界有了近十年來難得一致的振興夢幻。

文物之外,整個中華文化最不易動搖的根本,便是「體制」這個龐然大物。「遠離舊制」的藝術行動,這個最明顯的集體意識之新建構,將華人藝術導向了傳統之外的當代性追求。當代性最明顯的部分,是現代化生活的景觀強勢出現。九〇年代中期,被視為具有亞洲建設城邦的代表都會一帶,在地藝術家均努力見證

▼1998年「突破‧蛻變」一展中的邱志杰作品，書寫蘭亭序（圖為現場拍攝）

了從廢墟到新瓦的新生活現實，對於因都會化而變化的生活空間不僅有了新的敏感度，同時也藉由非物質性藝術作品，展現其行動性的新烏托邦計畫。至於在面對舊建築拆除命運、現代化建設交接現象，也有許多藝術家給予較多的懷舊與批判情緒。在台灣方面，則因殖民文化的歷史經驗，與新興現代化的消費文化再殖民可能，促使藝術創作也常以生活文物見證年代軌道，並藉此隱喻社會體制的變遷。

1998年9月，由紐約亞洲協會與舊金山現代美術主辦，高名潞策畫的「蛻變‧突破：華人新藝術」，是首次華人當代藝術登陸西方主流藝術的視窗。策展理念意圖以「現代性」與「文化身分」兩方向著手，整合出中國大陸、台灣、香港與海外的當代藝術面相。雖然是整合性的展覽，在各地產生的藝術現象規畫上，以時間為主軸，分為「從理想主義到雙重媚俗」、「觀念藝術／反藝術」、「水墨傳統的先驗」、「公共空間的衝突／表演」、「公寓藝術」等。台灣方面則採平面分佈，以空間為觀點，分為「本土與都會語彙」、「體驗與實體」。香港方面是採點狀取樣，主題為「轉折階段的身分認同」。海外方面則是雙向橫渡，以「文化游牧」為單元。

此展破題地指出，當代海內外華人藝術，一方面重疊長時期的母文化傳統，一方面因地理分割與生態差異，在近代遂造成短程文化的分歧。「在認同中尋求差異」與「在差異中尋求認同」，可以說是整合當代華人新藝術的現階段課題。

「華人新藝術」展覽的難度，受圈於微妙的政治時空與現實機制的左右，作品的「整合」與作品的「分區」之間夾雜著微妙的諸般情結，這裡自然也有超越藝術的許多政治性因素。此展後，華人當代藝術正式邁向國際藝壇年代性的焦點。另外，隨著當代華人藝術策展風潮，介紹華人當代藝術的中外媒體也在這二、三年間勃興。除了各華人當代展以不同大小格局出現外，1999年威尼斯雙年展，華人藝術家名單佔大會五分之一強，也顯露出華人當代藝術進入國際藝壇的現象。

九〇年代的各地當代藝術雙年展、三年展，不僅具藝術觀點上的政治角力與藝術市場上的商機放送，同時也是各地區掌握藝壇版圖配置的文化詮釋場。在華人生活主要地區，台北最早有雙年展，並首先在威尼斯雙年展設館。中國在九〇年代末開始，積極地出現上海雙年展、深圳雙年展、成都雙年展、廣州三年展，地點與形式都具有當代藝術各自表述的區域性慾望。2001年威尼斯雙年展以華人社會為主的地區，台灣、香港、新加坡分別設館，以及被大會遴選的中國藝術家，均在參與國際藝壇的慾望中作了區域對當代藝術的表白。2003年，中國不僅計畫進入威尼斯雙年展，同時也舉辦了北京雙年展。

2. 當代西方主流的影響潮勢

儘管有這麼多大小展正在進行，當代華人藝術的生產過程與內容，不可避免地與西方美學、理論、文化、機制所面對的問題產生關聯。

當代華人藝術是國際當代藝壇發展趨勢的一環，它有其獨立自主的面向，但也無法全然割除其與世界連結的關係。在與當代文化對話多年後，多元化的洗禮，認同與差異的反覆辯證，至少長達二個世紀的一個文明神話正逐漸退位。「西化」的不存在，意謂「西方」已不再是生活學習的源頭，「西方」的概念，是無機體，是虛詞，我們無法指出哪一個歐美都會是「西方」的表徵，也不知道「西化」的模仿標準在哪裡。「全球化」不是以虛詞的西方作為一統的準則，「全球化」是世界各地現代文化生活的普遍性，而視覺藝術在於呈現這些普遍性與現實性之外，並且延異出想像的觀點。

上述理想的口號與邊陲方位的美景，也伏下一筆現實：世界各地現代文化生活的普遍性是依什麼為標準？有選擇認知的資訊與消費？還是沒有選擇認知的資訊與消費？如果西方不存在，東方也相對性地不存在了，那麼，什麼新指標存在我們生活裡？「當東方遇見西方」或「當西方遇見東方」，這種文藝腔不再是一種浪漫時，當代華人藝術的位置會在哪裡？

◤ 1999年芝加哥國際藝術博覽會中推出的華人藝術作品（圖為現場拍攝）

◤ 張垣的作品在參與「突破・蛻變」一展後，即進入紐約藝術市場（圖為現場拍攝）

　　進入新世紀，我們可透過國際藝壇變化中的主流方向，來觀照當代藝術的範圍。此處的國際，並不意謂歐美藝壇是一種絕對指標，而是在當代性的界定上，這兩個版塊還是佔據較大的發言空間。在進入當代華人藝術各議題與現象之前，我們先約略回溯當代國際藝壇的潮勢。在跨世紀之際，當代華人藝壇共同面對了一個資訊開放與連結的年代。全球化向國族主義叩關，這個有形與無形的外來異

獸名稱,可謂西化?現代化?國際化?而其向隅中心存在哪裡?或是,是假以去中心化的藉口,實則擴張了原中心的更多據點?

回溯近年具影響性的國際大展,1997年為第十屆文件大展出版的大書,其封面標題是黑色POLITICS,再以一個橘紅螢光色的E,重疊在L與I之間,形成另一個字 POETICS。以政治性為底,覆蓋上詩性,四周漫爬的是:他者、公共性、去政治化、網路、資本主義、後殖民主義、解構、治療、拼圖、人類學、社會福利、全球化城市、黑洞、香港、自由、民主、檔案、歷史、異域、孤獨等一串字彙,它們被列印成打字不清的錯疊排版,成為政治層面與E世代呼之欲出的詩性相關語底下,平面鋪陳出當年全球化生態的新文化版圖。

除了1997年文件大展之書的明白指涉外,再觀近十多年來歐系當代藝術的主導,則是充滿對達達馬蹄聲的懷念。達達主義,可以說是廿世紀西方前衛藝術精神的原鄉。但達達與超現實之後,第二次世界大戰,沒有造成這種次文化上酒神祭般的「文藝復興」,直到六○年代後期的學運與工運開始,矛盾的、挑釁的、示威的、與體制對立的,又提供了一次製造後現代烏托邦神話的生態。對前衛有幻想的藝術界,總是希望能根據一個戰爭氛圍下的避世桃花源,一些激情的過渡現象,一些宛如事件的發生,再以詩歌、文學、戲劇、美術、群聚、暴動合演出昔日的伏爾泰歌舞劇院現場。他們會渴望,以一夜之間的風靡,讓年輕次文化戴上酒神的桂冠,在妄為中宣讀自己的理想與才情。

在可見的視覺表現上,形成歐系當代主流藝術的前衛想像架構,可以從三個重要當代藝術展的趨勢看出今日藝術定義的近程根源。它們是戰後的德國卡塞爾文件大展、九○年代以來的義大利威尼斯雙年展,與法國里昂雙年展,這三個展均由地方城市,點而線而面,在交織中,將城市歷史與歐陸文藝乃至世界文化,串成一個本位出發的大人文舞台。

這三展之間的前後視象文本,曾肯定了廿世紀的新藝術,也開出一條以歐陸雙年展為當代藝術主流的西方系統,致使其他地區的新科雙年展也努力發聲,希望重新規畫藝術版圖。北美地區,以美國惠特尼雙年展為例,因其不全然開放給洲外參與者,其影響性自然受限。而南美地區,聖保羅雙年展因日趨於博覽會性質,雖有歷史性,但長期以來並沒有在思想文本上吸引學界的重視,進而成為一方藝術思潮重鎮。至於許多九○年代萌生的各地雙年展,尤其是亞太地區,迄今多仍在借用外籍策導兵團的階段,尤其在域內思潮多元分歧下,聘請域外人士坐鎮以制衡在地雜音之模式仍廣見,其思潮上的對外影響力自然也薄弱。

以下介紹三大歐系大展的發展,並非作為思潮上的典範,而是在於鋪陳出其影響當代藝術生產的一些作用。

▼1998年溫哥華「江南計畫」中陳箴的作品，以記錄城市現代化過程為主題（圖為現場拍攝）

◆ 德國卡塞爾文件大展：

　　德國卡塞爾文件大展被視為以歐陸為中心的當代藝術封禪大殿，其十屆展出沿革亦形成廿世紀戰後西方藝術史與理論的視象檔案。其沿革大致如下：

1955年：回顧戰前歐陸藝術，尤其是被納粹官方抵制的現代藝術，蘊生文化與自然的疏離、異化以及新生的美學關係。

1959年：當代性的設定，戰後新藝術的肯定，美國抽象表現主義登上歐陸。

1964年：美國普普與新達達的潛進。

1968年：普普與硬邊極限主義運動被全面肯定，六八前衛藝術家抗議此展的保守作風。

1972年：哈洛‧史澤曼（Harald Szeemann）主持，六八前衛藝術精神針對現實產生的質詢，試圖使藝術與社會碰撞。貧窮藝術、新達達、觀念藝術、視聽媒介作品進入展場。

1977年：較具系統地整合素描、繪畫、環境雕塑、烏托邦城市設計、實驗電影、表演藝術。

1982年：回顧六○年代，兼顧八○年代。義大利與德國藝術為主導，超前衛、新表現、新意象等新繪畫運動產生。

1987年：曼夫瑞德‧蕭內克伯格（Manfred Schneckenburger）主持，以西方消費會議題為主。

▼ 1998年溫哥華「江南計畫」中的女性藝術家陳妍音的作品（圖為現場拍攝）

1992年：揚・荷特（Jan Hoet）主持，以異文化的相遇，回歸到藝術家身體與世界
　　　　對話。

1997年：卡特琳娜・大衛（Catherine David）主持，主題是回溯的透視，再探六○
　　　　至九○年代烏托邦城市的勾勒藍圖，以大宗影像世界為主，回溯卅年間
　　　　世界政治、歷史、經濟共組的人類文化近代史。

2002年：奈及利亞籍的奧昆・恩威佐兒（Okwui Enwezor）為總策畫，以四個論壇
　　　　方向為當代性的議題，重視人類學研究，強調藝術在文化、社會、歷史

▼1998年溫哥華「江南計畫」之一「身體與狀態」開幕會上麥克‧蘇立文（中）與卜漢克（右）
（圖為現場拍攝）

　　與其周圍機制下的生產功能。特別發現邊緣地區的現代性與人文發展。

◆ 義大利威尼斯雙年展：

　　義大利威尼斯雙年展是最資深的當代展，至今有一百多年歷史，因有國家館的設置，使參與地區不斷擴大，形成兩年一度的國際藝術交流地。但主題的趨導仍在歐陸藝壇手中，而近十年來的方向，更是帶動其他地區的潮勢，至少在不同華人生活地區，就因參與的增加而視其爲潮勢的重要指標之一。例如，多元、多樣、全方位、身分、認同、身體、時間游牧，這些區域藝術邁向國際的名詞，成

為區域當代藝術的熱門語句。以九○年代開始具全球效應的主題來看，我們也可藉此看出區域配合出的當代藝術史流線弧度。九○年代的方向是：

1993年：義大利奧利瓦策畫，主題為藝術的基本方位，走向東方，以文化圓形論述，提出全方位各區域藝術間的差異性。

1995年：法國讓・克萊爾（Jean Claire）策畫，主題為身分和差異：本世紀以來人類身體的歷史。此屆為雙年展百年慶，乃以人體為中心，貫穿文化發展史。

1997年：義大利瑪諾・塞倫特（Germano Celant）策畫，主題為未來、現今、過去，將參展作品立於橫向時間的水平上，貧窮藝術與義大利超前衛為回顧重點。

1999年：瑞士哈洛・史澤曼策畫，主題為全面開放，以年輕、女性與中國當代藝術家為主，補充九○年代缺席的藝壇焦點。

◆ 法國里昂雙年展：

法國里昂雙年展也是近十年來崛興的年輕雙年展，因有重量級歐陸策畫名流主導，在年輕的各洲際雙年展中是較具影響性的一個活動，而且雖標明是當代展，但其對歷史的觀望激情，並不亞於威尼斯百年老店。而事實上，對時間性、跨界總體藝術的參與理念提出，都比威尼斯雙年展有更明顯的歷史整理強調。近十年沿革如下：

1991年：以藝術之愛，呈現六十九個不同個展，策展者來自不同國度，戴特曼（Erik Dietman）卌頓之屋與阿曼廢車雕塑尤其引人注目。

1993年：以五十位藝術家呈現廿世紀重要代表作品，包括了馬勒維奇、杜象、史維塔斯（Kurt Schwitters），乃至美國當代影錄裝置藝術家維歐拉（Bill Viola）。此外，也以畫家、詩人、作家、哲學家參與呈現視象與文本交織的世紀藝術面貌。

1995年：無主題名稱，以電動想像攬進影視科技領域，遠溯1895年盧米埃（Lumière）兄弟在里昂發明的電影拍攝機，1914年阿奇貝爾德・羅（Archibald Low）在倫敦的第一架電視，1936年阿倫・特林（Alan Turing）的首項數據電腦，再到1963年的白南準與沃爾夫・瓦斯特（Wolf Vostell）的電子藝術，以至新近的傑夫瑞・蕭（Jeffrey Shaw）、蓋瑞・希陶（Gary Hill）等人作品，形成一支科技系統藝術的回顧。禮讚時間性的精神，同樣也展現處於十字路口交會狀態的舞蹈、音樂、戲劇、平面性藝術等。

1997年：由哈洛‧史澤曼客座策畫，主題爲他者，強調原始性的幻想創作能量，對煉金術士般的神話製造者，與具驚人耐力、含儀式性、締造個人烏托邦的藝術家情有獨鍾。此外，由哲學、音樂、文學、歷史匯成的總體藝術形式，亦再次於此展中被肯定。

2000年：主題爲異國情調的分享，展現各洲際具相對性迷情的文化內涵，以身體、他相與共相之置換爲主要內容。在表演活動方面，從京都到威尼斯，以絲路沿線各現代民族舞蹈串連出文化的交流史。

2001年：主題爲共涉，以總體藝術爲廿一世紀新藝術之啓幕。強調科技，電玩、網路等新形態藝術。

　　這三大展的主題與內容以及趨導性，可以詮釋爲什麼在新世紀，西方當代藝壇主流人士，可以如此理所當然地提出前衛藝術的總體性承傳源頭，因爲這些展覽相交互補，不斷開放藝術的疆域。每一個開放都銜接過去的缺席與未來的亮相，他們走向亞非，吸引亞非，在本年代可以聯結學藝政商地提出如此共謀、共涉下形成的人類舞台。而從另一面角度看，在全球化天空下，歐美藝壇還是雲端一霸，在新世紀初，對亞非地區的藝術生態還是有相當的影響作用。

▌3. 策略性的反美學與歷史性的事件使用

　　面對這些國際大展，繼起的多元、多樣、多媒材之新潮，泛政治干預與泛文化詮釋之外，另一個回歸藝術本質的關懷，便是前衛性藝術釋放出什麼人本精神與其美學所在。

　　在美學方面，從世紀末到新世紀，被視爲當代藝術精神的兩支主流是：將藝術視爲一種生活實踐概念或態度的反美學，以及將藝術視爲一種多元情緒釋放的極致表態，並衍生出令人驚悚或具官能刺激的非常美學。歐系地區這種強勢演繹、歸納的盤整方式，使其人文藝術與社會文化環環相扣。而見證式的特質，亦將當代藝術列入以歷史爲架構的視象思想體系，可以看出藝術被置於「事件」上的美學與歷史意義。

　　當代歐系策展強調「事件」，「事件」便是屬於一種「創造或發生的狀態」，藝術事件乃指藝術家與作品之間創造或發生的狀態。尼采的美學主張事實上對當代藝術頗具影響性，他提出不要到超驗世界捕捉人的本質，要到族群生活，到現象界中，到人的心理、生理的構成狀態。這種面對狀態的過程，可以爲觀念性的

偶發藝術、行為藝術,找到一個非常態美學(Anti-esthetic)的位置。

非理性創作狀態的頌揚,使神經質與歇斯底里的美學,進駐到非常態美學的疆域,將人性中的悲劇性格,提升到黑色喜劇的場景。但尼采頌揚的不是人類文明的病態,而是面對病態的勇氣。「反—美學」的巔覆,肯定的是「醜」的深刻存在。在其「不合時宜的沉思」中論醜,他便提到百年之後,當下最合時宜的「肉身衰微」課題。他以古典美學的視野先肯定「人是美的」,而繼此真理之後,第二定律是「沒有比衰弱的人更醜了」。他把醜看成衰退的暗示或象徵,任何有關衰退的意象,從枯竭、衰老、疲憊、解體到腐爛,人們要面對理想概念中美的形象之衰退。人,自然憎恨類型的衰落,他用他至深的族類意識、本能上的厭惡與驚懼來審視這景象,因為這種深刻刺心的體驗狀態,醜比美還「藝術」了。當代前衛性的「揭露」性質,隱善揚惡,便傾於此觀點。

因極端而追求極致,遂產生反美學下的非常美學。非常美學的出現,使廿世紀具前衛性、情緒性、直覺性的藝術創作狀態有了壯碩成軍的力道,人的生理與心理成為「藝術」存在的剖視圖象。弗洛依德一支的心理學說,為藝術家開啟原慾之門,精神病者與化外藝術,以帶著荊冠的靈魂,與謬斯殿堂的桂冠詩人交杯合影。存在主義走出傳統哲學對法則與理念的重視,回歸到生命與存在的人本問題,而誠如尼采宣稱的:「重大的問題在街頭巷尾。」人在社會化中所面臨的人性考驗,正是「人間世」的劇本。

近十年來,西方藝壇或所謂的國際藝壇,一直在西方文明體系外的亞非舊大陸與群島中尋尋覓覓,挖掘新出土的野性活力,不斷排練著尼采美學品味中的酒神祭。而被選擇的非西方文明體系之祭品,常以原始、生猛、粗糙、血腥、狂巔、情色、嘲諷、虛無等形式內容為主。這些有形與無形的影響,造就了一個外圍地區的新現象:藝術策略的誕生。藝術策略的誕生,有許多修辭性的詮釋,或曰因應潮勢,或曰暫借東風,或曰以子之矛攻子之盾,或曰本土國際化,或曰國際本土化,齊頭的、平足的,總要有一個方法或名目,要獲得認同與討論。

在全球藝壇上,對「集體化的大潮勢」之捕風捉影,以謀略勾畫風起雲湧的新氣象,旨在於捕捉時代共感。而此間,卡繆《異鄉人》的「當下身體感覺」(immediate physical sensation)仍然是主角,但爭取的卻是進入黑格爾的大歷史文本,也就是將個人慾念套裝文化母體,形成一種「具民族或科技裝飾風的人本製造」。例如原始情慾的自白,要變成政治性文化交媾的指涉;狂暴的身體風景,要經過科技精密儀器的設計;藝壇指標、收藏品味、市場流通、文學性、區域性、全球性的經緯架構,要合於歷史文本又符於當下訊息。藝術創作彷若具有戰國策的機智,但所有的動機則又都脫離不了「現實原慾」的追求與想像。

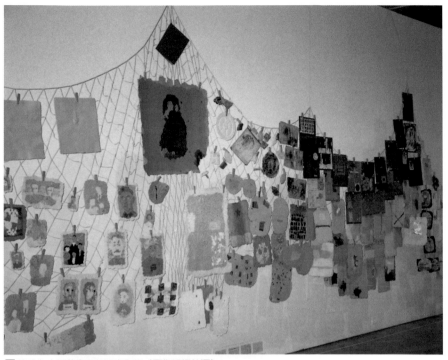

▼ 後八九中國藝術展的展出作品（圖為現場拍攝）

▼ 後八九中國藝術展的展出作品（圖為現場拍攝）

「現實原慾」，是屬於社會化後而產生的慾望，有基本精神以外的附加值渴求針對當代主流藝壇，藝術家設想出的創作戰略，無論是後殖民之於全球化資本，國族之於國際，次文化之於主文化，玩世不恭之於意識型態，透過藝術形式，所有精細設計出的文本閱讀條件，都與文明發展之後的新夢想有關。

4. 扁平化的本位與邊陲觀點

如前章所言，去中心後的論述書寫，成爲詮釋當代藝術必然與必要存在的另

一個重要環節,它開放出許多觀看的立場,但爲了抗衡歷史已有的許多定見,許多邊陲觀點也有鞏固本位的傾向。在視覺藝術上,近年來對於歐美中心論的大型反制書寫,明顯一例是由非裔人士總策畫下之2002年的德國文件展。其提出的一個具爭議性的視覺藝術觀點,橫跨了黑白兩流域。以所屬年代,此來自非經濟文化霸權地區的觀點,意欲提升各地當代文化面相,以全球化與現代化衝擊作爲平頭式對話的藝術觀點作爲例子,亦可以看到共有文化平台上,扁平化的邊陲觀點之矛盾。

在所處的共有時空,2002年西方藝壇具有前衛性與歷史性的代表活動德國文件展,打破過去歐洲策展人傳統,以奈及利亞籍的奧昆·恩威佐兒爲總策畫。這一非白種亞利安人主持的當代藝術之出擊,不再由西方藝壇人士爲主導,也不再以異國情調爲主要訴求,而是希望能去除各地對繽紛斑雜的他者文化想像提出一種現狀。在其大弧度「政治正確」領銜下,提出了知識生產力對各地藝術生產力的影響,這論點其實也類同了前述歌德的最後主張:創作者與社會動態的關係。唯獨這動態的發生,以關乎全球現代化過程中的差距問題爲主,反而壓抑了地方民族美學。

不管其視覺部分所引起的藝術化與政治化之爭,2002年文件大展首開的論壇議題,對海峽兩岸三地與其域外的華文讀者來說還是相當值得參與討論。端看下列議題,再檢視近年來在國際藝壇活動的當代華人藝術,可以反思在當代不同視覺文獻的歸檔中,當代華人藝術眞正被看待與自我看待的位置在哪裡。

◆ 第一場論壇:未實行的民主

第一場論壇在奧國維也納,主題是「未實行的民主」(Democracy Unrealized)。民主制度,是一個乖離分歧的概念,然而在目前全球化的統轄趨向中,卻成爲一個會聚的論爭對象。此論壇旨在點出,在民主的實踐過程,雖常標舉自由民主的承諾,但往往在實踐中卻也常告失敗。民主,在廿一世紀仍然是一個擺渡中的過程,其視野與價值的新評估,可以再開放出那些囿於觀念而未竟的實踐空間,這是「未實行的民主」裡最重要的部分。

自由民主與國家安全有無衝突?兩者的濫用會造成什麼影響?在「未實行的民主」的發現空間裡,此命題可以說是地域性體制結構面對西方體制歷史的對話。在許多「不合國情與民情」的約制下,自由民主的全球化或統一規格化,似乎變成一種藝術性的想像領域。

自由與民主的關注,可以說是前衛藝術家或藝評者最根本的態度,這態度是建立在這些前衛藝術家或藝評者是否也徹底去批評藝術,甚至去批評某些社會體

制或條件下的藝術觀，進而批評社會。這也是觀念藝術家的應有特質，他必須透過一種藝術表達形式，提出他對外在生態的觀點，他的反藝術，應該建立在反對某些社會體制或條件下的藝術觀與社會現象。但是我們現在看到的反藝術行為，在資本主義誘惑下，大多數是呈現結盟結構。未竟的民主中，有藝術家未竟的革命，但這探崛空間有多大？我們可以從藝術作品與其出現的社會體制時空上，看出這點反對的張力與彈性，正好如何左轉右進地架構出所謂的前衛精神。

◆ 第二場論壇：真實與過渡

第二場論壇在印度新德里，主題是「真實的實驗：過渡司法與真實／調解間的過程」。這裡提出了被壓迫群族的災難命運。恩威佐兒策展智囊團，安全地依據了文化界最大勢力團體的集眾意識，把這源頭例子指向了德國國家社會主義興起後，第三帝國對歐陸猶太族裔的壓迫。

這場論壇在911事件發生前舉行，911事件後的反恐戰爭，美伊兩方的支持者都以正義之師自許。2002年，美國政府發表的「邪惡軸心國」，也是基於一個本位上的黑白正邪畫分。概念中的正義與具行動的司法結合，在國族悍衛或全球化悍衛中，角逐的其實是權力與權益的支配。對藝術家、歷史學家來說，這真實與調解間的過程，反而擁有很大的挑戰與想像空間。另外，以色列與巴勒斯坦的問題、中國與台灣的問題，其實也在於「真實／調解間的過程」中，文件的定義與真實的模糊之狀態下，產生許多可論的實例。

族群分離意識，來自未臻成熟的人文生態。嚴格說來，倒退與衰亡的年代重主觀，前進與上升的年代重客觀。此議論的提出，也顯示出我們在所處年代，因自我恐懼而否定他者，在個人人際事務中亦屢見不鮮。藝術與政治間的相處，彼此的容量與器度，也可從不同手法上的婉約與粗暴，看到藝術性與政治性的干預程度。

◆ 第三場論壇：混生新文化

第三場論壇則轉陣西印度群島，在中美洲島國聖露西亞，主題是「Creolite and Creolization」。克里歐兒（Creole）指稱中美洲西印度群島的在地土著與歐洲人的混生族群，或指其法屬方言與其混生文化。克里歐兒化，是土著與殖民者融合出的新在地文化，具多中心與多歧性的他者政治哲學，也面對在地化的壓力抵制。

第二場論壇與第三場論壇，湊巧地沿續了2001年文壇的旋風，以奈波爾的印度與加勒比海為論述瞭望台。2001年諾貝爾文學得主，1932年出生於加勒比海英屬千達的印度裔作家奈波爾，其1967年的《模仿者》，寫的是殖民時期加勒比海的無根狀態，至1971年的長篇小說《在自由的國度》，則更深入探討殖民主義、後殖

民主義與民族主義的互動，以及從無根到自我的建立。八〇年代後期，加勒比海一帶更被視爲廣泛引人注意的後殖民文學理論鍛鍊地，除了其語言與書寫的壓制與矛盾之外，也因具有歐洲皇權大業在全球殖民主義中最差的經管經驗，其融合過程與混雜文化視野，則成爲族群認同與雜化文化研究的一大塊研發地。

以島國聖露西亞爲論壇地，現場討論了後殖民與帝國主義間的迎拒現象，中心與邊陲異動中的新生能量，如何在社政、語言史、藝術轉譯、建築、舞蹈、電影、食物、詩歌、雜技、嘉年華會上再建立新域。克里歐兒化的居民，其原土著文化已不復見，連居民血緣也無純度可言，但克里歐兒化居民的本土性意識卻如祖靈般揮之不去，多口語主義旨在去除了歐語中心論。在後殖民境土，克里歐兒化現象成爲最代表性的後殖民與後現代文化討論地。

有關「隔閡」，應該是「認同」過程中最大的文化激素。閉鎖觀念日趨強化的地域，常以隔閡或不了解來排擠異聲。然而，「隔閡」與「認同」之間的空間愈大，其刺激生態變化的能量就愈大。克里歐兒化的混生現象，使居民與外在世界的文化關係更具一統或反差，這也正是許多後殖民地區共同的文化議題。沒有純粹之後，是擁有更多或失落更多？克里歐兒化只是後現代文化學者們的研究題目，但卻是克里歐兒化居民朝夕共生、歷史無法再重寫的眞實生態。如同達爾文在火地島群上發現不同龜種，但是他可沒有讓這些烏龜們獲得更好或更壞、變大或變小的轉變。

◆ 第四場論壇：現代化進行式

第四場論壇在非洲奈及利亞首都拉各思舉行，主題是「圍剿下」（Under Siege）。這場論壇回到恩威佐兒的母土非洲，以非洲四個重要城市，自由城、約翰尼斯堡、拉各思、金夏沙的現代化都會現象爲探討。作爲城鄉變遷的典例，這些現代化之中的非洲城市，在認同與權威的瓦解中，自相矛盾的異碼橫生中出現了混擬的多型態景觀，以及衍生了種種進化與退化的人文景象。

此場的演講者，包括非洲境內外的文化社會研究學者與行政部門執行者。此間，較特出的公共議題是，全球公民關係的據點分佈：城市的微觀政治。這視野，即在過去的地域主義中尋找彼此間的交集與聯集，而基點是以地方城市爲對象，自然地，曾被視爲第三世界的地區，其人口、經濟、語言、物產、生活文化的種種變遷是論壇主要揭示注意的目標。至於城市的微觀政治，地方或社區的自治運作系統，在與最前二場論壇宏觀的大課題，有關未實行的民主與眞實的實驗比較，我們看到兩份價值觀的並列。此微觀的地方政治，除了世界公民化的主張之外，亦提出各個不同的另類體系認同，同中存異，聆聽了城市群的獨立發聲。

這場論壇比前三場具象化。前三場提出了自由、民主與文化的抽象性概念，與系統上的無形社會空間。第四場論壇則以具體的城市現象為例證，揭露現代化到全球化過程裡的利弊問題。此視點，為第三世界提供前進第二世界的現實景觀，並且駁斥了西方眼底的異國情調，其實是地域人們的寫實境況。

這四個當代論壇議題，大致勾勒出當代藝術形成背後的人文舞台一部分。作為歷史觀點的建立，大型展覽收集不同的單一作品，展覽論述統合個別思想，這也是一種聯集作法的史觀建立，但同樣也呈現碎化的知識連結現象。這正是我們年代的屬性，不願臣服一個中心，遂製造了更多瑣碎的太陽系。

▌5. 牽引華人當代藝術的世出議題

在上述國際藝壇的主流思潮下，華人當代藝術可以無謂歐美藝術霸權，也可無視歐美藝術霸權下的非洲觀點，在國際藝術平台中可以拒絕合鳴或任何對唱。然而，華人當代藝術仍然要面對同文同種間的區內文化歧異、年代歧異、世代歧異。其中，區內文化歧異來自歷史與地理方位上的社政宿命，年代歧異來自現代與傳統的裂變，世代歧異來自生活背景與思想的代溝。

這些議論，衍生出華人當代藝術論辯中較集中的方向：例如，民族性與區域性的主體爭取，社會性與藝術性的美學分離，個人與不同群體的關係，生活現實中現代性的衝擊，以及個人、區域、國際三方位的對話可能。多元存在，已成為既定事實，但一元主張，仍然來自個體意識的主觀，以至百家齊鳴，莫一可循。

文藝理論者卡西勒（Ernst Cassirer）曾引用斯賓諾沙（Spinoza）的箴言，認為「不能把人視為國中之國」，他更進一步指出，「人只是進化總鍊條上的一個環節，文化生活必須受制於有機生活的狀況」。當我們把「人」與「有機生活」的狀況引申到「藝術家」與「現實文化生態」的對照時，我們也發現，如果在蒼蠅的世界，只能看到蒼蠅類的事物，在海膽的世界，只能看到海膽類的事物，兩個世界不交疊，就沒有所謂因隔膜與同化所激盪出的新文化情境。但是，既是生活在年代與世代交疊中，如果過度去畫清界限，豈不成為另一種擁地自重的想像？

因為在游離中與不同界面交疊，獲得的自然都是邊陲的沿線。遂想到敦煌變文，一種遠離正統與核心的唱導，因無聽眾，就敬書寫，寫的是遠眺，能作的也只是勾勒白描。如何開啓這一頁書？每一個書寫者都說，我想寫的是我自己年代人的世界，但是，有誰真的了解異己以外的世界？每個人，都有內外游離的經驗，就從游離者的文化情境開始吧！

向度 游離的當代華人文化情境

　　游離者的文化情境，曾刺激出不少文藝作品，甚至因失根失主的感覺，反而大量使用了思根的文化資源。遷移，是異化與變動的開始，也是前瞻與回溯的理由。

　　台灣五○年代的「內部移民」現象，與七○年代之後的「海外移民」，還有中國大陸九○年代的「海外移民」均提供出另一層面的文化失焦與再認同上的新議題。當代華人藝術的演化，與人和生態的非常態異動有相當大的關係，而其生產力與產業化的趨向，也是一門重要的人類社會學。當代藝術生產力與所屬社會生產系統已息息相關，以至於無法輕易地讓簡化的藝術歸於藝術之論，製造出藝術還可以獨立於社會產業外的假象。

1. 內部移民後的文化變遷情境

　　對於異化與內化，文學之外科學上亦有一論。例如，從生物激素的外分泌腺（Pheromons）與內分泌腺荷爾蒙（Hormone）閱讀文化的吸納影響與變化，也可以轉譯為是從最基本的生物生存需求，觀照到文化大千世界的體質變革。

　　這裡提出的是一種觀測角度，文化是經由外在刺激與內在循環所滋養出的人類生存狀態，不管我們是從植物芬多精的吸引，昆蟲費洛蒙的外在吸引、警覺與集體運作，或是動物性內在荷爾蒙的自體循環，應該都可以藉以詮釋個體與文化生態的互動關係。費洛蒙指的是同一類種生物間的外在溝通腺體，它的功能包括異性的相互吸引、對環境的警覺，以及集體運作的共識產生，後者，我們可以具體地以白蟻啃噬木頭的集體行動，作為共識力量的侵蝕目標之例證。荷爾蒙則屬於動物性的內分泌激素，泛指自體的吸引、成長、循環之協調狀態，而協調的優劣將趨導主體的健康、旺盛，或是萎靡、頹敗。在瞭解費洛蒙與荷爾蒙的代謝差異後，我們以此引申觀看藝術文化的生存消長與情境轉化，其實可以很容易辨識移民或殖民文化在面對外在與內部激盪時，所產生的種種現象的變化，並且可以看出原屬於自體的藝術創作原慾，如何與外在現實的政治化體系交感呼應，形成一時一情境的文化生存面貌。

　　以下分為「內部移民」與「海外移民」兩種文化情境，來探索近年來當代華

人藝術家曾經面臨的創作環境。

「內部移民」以台灣在1949年之後外省移民的文化影響，以及島內南與北的地理人口遷移爲主要討論對象，雖無法遍及其他華人地區的內部藝術變遷情境，但仍然可以推論並做爲思考參用。「海外移民」主要鎖定在近幾年來筆者較有接觸的台灣海外藝術家與中國海外藝術家，兩個華人地區的海外發展比較，但同樣是拋磚引玉，以此論點作爲導論之例。

跨島的內部移民文化情境，外省移民的地理情結，是一次內化的過程。五○年代到七○年代間，國民黨以「中華文化」爲歷史的正統承襲者自居，在國際上維持了中華民國在台灣的事實，並且銜接了與中國大陸的歷史延伸關係。然而，眞正實存於島內的文化生態，則是原鄉情懷日漸澆薄的費洛蒙消退症狀。五、六○年代的虛無、靡傷，可以從白先勇的《台北人》、鄧麗君的情歌小調，譜出異鄉人江山之夢的神話，確有難平之意，也有越遠越牽掛的惆悵。在藝術方面，形成第一波的現代與傳統論爭，應算是美軍駐台之後新費洛蒙的吸引發酵，西化是新潮的追求，除了形式的革命之外，「五月」與「東方」擁抱的仍然是中華文化的思想原型。這兩個被視爲台灣美術現代化代表的畫會，均屬於反共情緒與親美時代的產品，藝術與政治之間有微妙的糾纏關係，這些屬於戰後流亡來台的大陸青年藝術家，在創作體質與台灣發生荷爾蒙效應之前便紛紛離台。

當跟中國的夢賽跑疲乏了，陌生與疏離的基因留給了第二代的外省藝術家，親澤土地芬香的鄉土文藝運動，便挾持著早期被過度壓抑的黃體素重新崛起。七○年代的民歌與鳳飛飛的台式唱腔，反映了新生的費洛蒙與舊有的荷爾蒙之互動關係，而另外一個影響創作激素的外在原因，也與社會、政治等外在環境變化有關，例如離開聯合國、失去美援支助，均加速了重視居住所在空間的關懷，這些現象均基於外在費洛蒙的集體警覺，並逐漸發酵成內在必須調整的需要。在小說世界，相對於白先勇與陳映眞等作家，另一股市鎮小知識分子崛起，從鹿橋與張愛玲沿革出來的文字風格則又華麗地另成文字門閥。而在藝術世界，從造化弄人、我弄造化的玄學抽象現代水墨，到草根洪通與朱銘的民間趣味，是美麗島新視覺傳奇的版圖再測量，也是未來本土美術之破土。至於音樂與舞蹈方面，從民歌、民謠流行，到「雲門舞集」擷取現代、傳統、東洋、地方性等肢體與形式上的表現語法，同樣呈現出台灣七○年代文化體質內的許多荷爾蒙變化。

如果回歸到美術上的費洛蒙吸引，超寫實移植到台灣的階段，其實是停留在費洛蒙的層次，當時歐美冰冷的機械美學，其實與正沸騰中的土地情緒並不協調。屬於技法上的西方現代化藝術形式，雖然曾經在台灣現代美術史上蔚成主流勢力，但如同抽象表現主義的年代，是具有不著根似的迷惘與失落情懷。十九世

▼席德進　雙人　油彩畫布　97×73.5cm　1965

紀的泰乃（H. Taine, 1828-1893）曾在他的藝術哲學中提出一個結論：「藝術是由精神和周圍的一般狀態所形成的總體論。」當我們在同一個年代嘗試做全方位的文化掃瞄時，不難發現在跨領域的不同文化生態裡，彼此正放射著迎合的費洛蒙，高低調地形成每一年代的文化面貌，這是我們閱讀美術沿革時，不能忽略其他跨領域文化之存在事實。

　　台灣藝術體質的改革巔峰就在解嚴之後，大中華文化的情懷被逼迫得要退守文化的後方，本土意識的高漲，可以從生活語言的使用大反轉，看出此項潛進的文化革命成果。四十餘年間，台灣文化在殖民、移民的少數主控權影響之下，盤整出的則是夾融著殖民與移民雜陳體味的混生本土文化。鄉土運動的文化造形，是包括大中國的唐衫、東洋茶藝的情趣，與民間民俗的懷舊品味，而至本土化運動之後，台灣藝術傾於去中國化，且出現下面內部移民的城鄉文化間離現象。

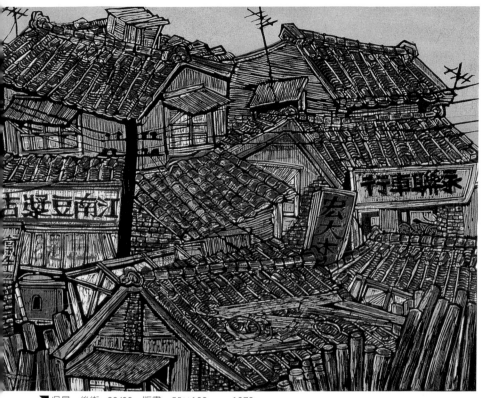

吳昊　後街　30/30　版畫　55×102cm　1973

2. 內部移民後的文化間離性格

　　台灣「內部移民」的對話現象，除了島內新舊移民之間的張力與權力交換之外，另一個也屬於人口移民的文化變遷，便是台灣頭到台灣尾的南北人口移民。在同一地理區內的人口遷移，同樣具有四散（diaspora）與災厄（sinistre）的衝突意識，這一類型的「移民藝術」最容易顯現出大都會生存裡的間離性格，以及小城小鎮閉塞的自限風土觀。人的「自我疏離」除了環境變遷的失落感之外，事實上，也是心理環境的一種失調，這裡無關乎劇烈的移民流徙心態，而是個人對於整體環境的自我失調，最明顯之例便是地域生態與心態的分離。

　　台灣從十大建設的蔣經國時代開始，南北與東西的人口遷移流量較以往變化大，儘管都是以大都會生活為匯流目標，但在這股內部移民潮裡，整個文化生態

也出現了原住民的雛妓問題、勞工問題、青少年城市進行式的問題、環境生態加速污染的問題、城鄉文化情境大幅度落差的問題。擁擠人口的稠密度裡充滿一個個疏離而陌生的小離子，在文化作品裡，最強烈的生產特色，便是屬於官能壓抑下的眞實世界之解放。

在音樂方面，台語歌曲的流行與風靡，說明中下層城鄉移民的男女情感與都會裡落寞的靈魂，爬搔了全島居民抑制不住的新舊懷想空間。每一個聽衆，都企圖把自己放在「離別月台」的情境，以不知漂泊何處的男子氣概與不知寄往何處的戀戀相思情，讓自己捲入帶點墮落、帶點希望的文化酒國裡。新小說世界，是妖言遍野，新開放的情慾風從野台戲颳向文學殿堂。至於藝術界，SPP（俗斃斃）的豔俗風格一度成爲藝術界的國徽。此處的「移民心態」，包括了對歷史時差的失調、虛幻與眞實的迷惑、外在政治化議題與內在情慾氾濫的交疊與重合。

文化的變遷在此處反映了「發現」、「接觸」與「自覺」，同時也正是從費洛蒙的階段進入荷爾蒙的階段。基本上，這個觀點也近乎以「本體論」與「認識論」作爲根本問題的「現象學」研究。在當代研究文化學說的一支，彼得・柏格（Peter Berger）的研究裡，人類並沒有所謂的「物種特定環境」，他用「人」的哲學概念直接投入文化理論與方法，直接點出人的出生構成本來就是「對世界開放」，並且具有「可塑性」。在他討論眞實建構時【註一】，提出了「人類要在象徵符號中共同參與廣大的社會秩序，才能提供一個能夠理解的世界，並使個人安身立命。」象徵符號的尋覓與認同，在此扮演了費洛蒙的角色，在「內部移民」的文化變遷中，我們看到藝術家如何在社會世界裡尋求身分認同的自我形象塑造，而公共領域與私人領域的分裂，也造成了片段與高度多元化的藝術現象。

反映在台灣當代藝術作品裡，南北的人文氣質，在同樣詮釋人與土地的角度上，便出現了對地理、歷史具有不同距離的「內部移民」心理。從靈視的心理到普羅的擁抱，對社會病態與民俗顚狂的搜括與滿足，以及強勢媒體電波刺激下的呼應與共鳴，屬於大都會地區的藝術家顯然不斷用費洛蒙的激素尋找自己可以認同或被認同的創作方向。至於另一批不被視爲目前主流的藝術家，沉迷在被隔絕的無菌審美空間，暢飲可以麻醉終極情懷的精神醇酒，彷彿也是用另一種所剩無幾的酒精，燃燒頹敗而循環不良的內在荷爾蒙。

這不是台灣當代美術僅有的現象，所有其他地區的藝術與文化，在時代齒輪的轉變之間，幾乎都不可避免地發生這種新機油與舊鏽鐵相互摩擦，而迸發出的尷尬聲響。這是一種心態上面對文化情境的心理移民，但處在同一地區、同一熟悉的環境之內，這些摩擦的現象，其實都是促使文化齒輪繼續轉動的正負交加力量。

3. 先期海外移民的文化情境

反觀「海外移民」所面對的文化新情境，「費洛蒙」的比喻就需要「轉型」了。費洛蒙能夠發生群體與革命行動的力量，在於同一性質的生物之間才能發揮群體群策的效應，一旦離土離根，種族與文化的認同必須被生活文明的認同所取代，否則很難進入新區域的主流文化，而必須屈居於永遠的邊緣角色。

「放逐與移民」的藝術，不僅呈現了個人錯置時空下的心理情境，同時也對新文化環境具有刺激與影響的轉化功用。三〇與四〇年代之間，因為經濟恐慌與政治迫害而造成的歐美藝術移民潮，曾經壯碩了美國現代與當代藝術的轉機與發展，然而，這畢竟還是屬於同一西方文明體系之下的文化流徙與對流。台灣五〇年代的「內部移民」現象，與七〇年代之後的「海外移民」，還有中國大陸九〇年代的「海外移民」，均提供出另一層面的文化失焦與再認同上的新議題。

移民海外的藝術家有其歷史宿命的演替，因此必須先述海外華人的百年命運，與其所涉及的內外矛盾。在居住身分上，以美國為例，要到八〇年代美國在多元族裔修合下，才對少數族裔的移民大幅度開放。華工抵美第一波，在1849至1870年之間，其情況與1912年之後，知識分子放洋的勤工儉學不可比擬。從1882年5月6日發佈的「排華法案」，到1902年4月29的六四一限行法案，進出美國西岸的移民關口「安琪兒—天使島」，幾乎是華工的地獄判決門。為了拒絕被遣回，不乏在天使島上吊自殺的故事。寧死不歸的背後，不會只是金山夢斷。旅德畫家程叢林曾畫的華工碼頭圖中，還有一般老婦幼女，到了海外，則只有賣送的妓女勞工。八〇年代之後，也有一些舊金山藝術家畫了一些海外華人移民辛酸史，但相對而論，八〇年代後的華人移民或移居藝術家，情況也不相同了。同樣在海外，勞動移民、知識移民與財力移民，也有百年不同命運。

中國重土的觀念，在面臨百年來自願或被動的遷徙命運後，不僅在知識分子、經商者、兵農工等職工心上造成新的生存價值觀，在我們此處所論及的藝術家身上，也造成許多需要重新被理解的生存選擇。在無根、失根、候鳥、歸雁，或更甚的逐水草而居之牛馬，海外移民藝術家的生存選擇常被非議，但他們的作品被肯定的機會又常比在地者多。這種內外被觀看的態度，只能說是在放逐與回歸中，他們都已背負了選擇面對現實方式的原罪。

滯留在外的藝術家，成為所謂的移民藝術家，換言之，他們已經移動了根本原來相連相繫的土地關係。如果沒有與新土地發生自體循環的荷爾蒙效應，從隔閡的關係轉為同化的關係，或是散發出吸引西方人文注意的一種異文化激素，所謂的華人移民藝術家，事實上都無異於異鄉唐人街裡的新古董，在有限的族群認

同裡自作羽冠綸巾的海外文化異類，成爲西方中產階級最迷惑的一種「東方藝術家」，而「海外」恰巧成爲他們對立於「國內」的身分新招牌。

關於海外移民藝術家對於過去母土文化的認同，其實應該算是一種記憶。以戰後移民海外的藝術家來說，他們比內部移民的藝術家更矛盾於新舊文化生態間。當大家都在努力現代化時，他們總會不期然地比本土還講究起歷史或傳統人物起來。在國際藝術中心生活，東方藝術家如果侷限於自己本土的歷史記憶與文物展現，則往往又被視爲販賣討好西方人的「異國情調」，也是一種「陳腔爛調」。但是，「異國情調」一直是東西方文化互相吸引的一種文化費洛蒙，沒有夾持著「異國情調」的一點文化對話色彩，幾乎也很難具有與他文化對話的條件。於是，海外藝術家們面對的問題，恰巧與在本土發生的文化轉化情境相反，他們必須先從自己原來的自身文化荷爾蒙裡，提煉出可以造成新環境相互吸引的費洛蒙激素，用來作爲面對新文化生態的交感武器。

▼劉國松　日之蛻變之一　水墨
181.8×91.2cm　1971　畫家自藏

以目前海外華人藝術家的情況來說，七〇年代台灣的移民藝術家，與九〇年代中國的移民藝術家，正因爲所使用的費洛蒙不同，而出現了兩種具比較性的移民藝術型態，提供我們可以觀讀的例證。藝術家的遷移，共識裡是要尋求更高層次的藝術生存環境。他們從一個語言文化遷移到另一個不同語言文化的國度裡，註定要比內部移民艱辛。台灣現代藝術發展，最早興起「西遊記」的成員，是在台灣無法與本土文化產生荷爾蒙效應的第一批外省藝術子弟。1956年「東方畫會」的蕭勤前往西班牙，六〇年代前期，夏陽、李元佳、霍剛、蕭明賢等人相繼赴歐【註二】，而後歐陽文苑移居巴西，陳昭宏赴法，劉國松與莊喆赴美。對歐美藝術的新嚮往，使這批早期表現抽象系統的子弟軍逐漸遠離他們原本也不太熟悉的土地，而其「內部移民」情況，原來就顯現出水土不服的體質，在更進一步進入「海外移民」的新境裡，所獲得的結果則是非橘非枳，也往往出現因飄泊無根而創作能源萎縮。這一批二度遷移的藝術家，在海外的成績幾乎很難彌蓋過他們曾經在第二個鄉土裡所激揚過的蹄塵，而另一個原因與藝術環境也正面臨萎縮的歐陸有關。

▼ 霍剛　舊夢　油彩畫布　52×72cm　1962

▼ 莊喆　星沉　油彩、水墨、紙、畫布　91×126.5cm　1967

　　能夠脫離抽象表現而進入當時正興起的自省式寫實主義者，大概都趕上了西方藝術轉型的潮流，並且成為台灣七〇年代之後，年輕創作者嚮往的另一股學習

力量。但就其所處的西方世界來說,這一批海外移民藝術家其實並沒有納入一個被國際重視的藝術主流裡,他們的個人成就零散分歧,彼此之間的向心力或共識,並沒有在海外產生一股可以摧枯拉朽的破壞與再生的力量。東方文化,在彼時根本是不成平等的對話。

六〇到七〇年代後期,在西潮的影響下,華人藝術家的作品既極度寫實,也極度抽象。在紐約華人超寫實畫家群中,姚慶章、韓湘寧、司徒強、卓有瑞等人,都曾以其寫實風格,在台灣藝壇造成一股影響印象,這一份過渡的情境或是尷尬,於今看來,竟有一種失去陸地的歷史感。這些在七〇年代後期紛紛出國的第二批台灣海外藝術家,夾帶著大中國歷史情懷與小台灣地理情感迢迢地前往西方,而在同時,對土地有認同的西遊者,如以文字回歸台灣的謝里法,帶著灌溉文化花季歸來的蔣勳,曾掀起台灣學院版畫風潮的廖修平,以及其他留學或遊學而陸續往返於東西的藝術家,則用反芻的姿態,重新歸隊了台灣正崛起的本土藝術運動。

彼時,可以統合出能夠在紐約這個國際藝壇生存的七〇年代後期台灣移民藝術家,最普遍的創作特色是,他們皆使用了東方浪漫的人文情懷,在西方藝壇而且是屬於較資本化品味的藝術生態,求取了一席之位。不管是繼續使用東方式的抽象表現風格,或是詩意化的超寫實表現,這批仍恪守在「繪畫性」的台灣移民藝術家,不約而同地經營出他們文化情境裡的新品味,既遠離原鄉,又隔於異土,在受制於有機生活的新文化生態裡,相濡以沫出另一種虛脫而浮華的文化認同語言。在相對於本土粗暴地泛用意識型態化為藝術言說與權力時,他們仍然用古典美學或古典現代主義,祭出東方最後一抹人文豔情的費洛蒙。無論是廖修平、趙春翔、陳張莉、楊識宏,以及其他後來旅居紐約的中生代藝術家,總是出現一股典雅風華,傾向於自限孤獨香格里拉的個人世界,對於所處西方世界的文化衝擊,他們呈現出的是思辨性薄弱的文化對話,並以較純粹繪畫性的美學,取代了故土與異域之間無法落實的現實迷惘。

至於另一批新生代的台灣藝術工作者,他們以遊學與留學的姿態居多。九〇年代之後台灣經濟的奇蹟,到西方取經的當代藝術家們面對了有選擇性的回歸。西方藝壇艱辛的生存環境,與移民身分的日漸難取,或是具有經濟支持下的遷居移民,大致都使九〇年代之後的台灣新生代移民藝術家,失去了挑釁與進軍國際藝壇主流的意志與意願。而除了欠缺破釜沈舟、在海外求創作生存的藝術能量之外,來自中華文化教育體系,與封建式層層箝制的文化成長背景的台灣當代藝術家,一直比較欠缺顛覆既有價值觀的思考訓練,即使在作品裡呈現出顛覆性,但在個人的生命價值觀裡,總是脫離不了保守的小資產階級思想。

4. 近期海外移民的文化情境

　　雖然中國大陸的移民藝術家在1980年之後人數大增【註三】，超過千人，但真正能進入西方藝壇主流者仍然屈指可數，而數得出來的分量，則比台灣當代藝術家深諳西征策略。繼續尋求「繪畫性」創作的中國藝術家，以其精湛的社會寫實技法、中國人物寫實情調，進入商業市場者不少，但同樣缺乏嚴肅的藝術討論團體願意評論這些商業畫家，而最尷尬的處境，則是夾處於現實與理想之間的藝術家，在時空的錯置之下，套牢在沒有出路的東西文化隔膜裡，其窘境也說明彼此所散發出的費洛蒙已經逐漸消滯，而一直處在「觀看」而不「投入」的異鄉客狀態，則又逐漸衍生出新的悲憤情懷。

　　另外，在九〇年代後期，能夠參與國際大展，或是能以個人作品引起西方藝術學界討論的中國當代藝術家，幾乎都是以觀念、行動、裝置的藝術方法呈現他們的思想與美學，在與西方文化進行對話的過程裡，強調了材質語言的文明對辯。一般說來，西方當代藝術家的創作態度是非常入世，就如同在本土發展的區域藝術家，對於正在進行中的文化現象具有極敏銳的感應反射。對強調種族、性別、宗教、同性戀、政治干預等泛社會文化課題，東方當代的藝術家，卻少有親身參與如此社會運動的餘閒與餘地。

　　基於對於材質認同的定義不同，中國當代藝術家們幾乎都很聰慧地反身從母文化中尋求了令西方世界驚異的表現材料。在九〇年代初期的徐冰與谷文達之「文字慾」當中，首用中國文字自我顛覆，而後谷氏的身體材料與徐氏的動物行為，都利用表現媒材闖出東西方文化理解程度上的差異。黃永砅用洗衣機水洗中國文字，蔡國強的火藥、中藥、羊皮筏、太湖石，應有盡有的搬風，陳箴作為編鐘的老式舊馬桶等等，手法高低不等地指出，在觀念與思想的領域裡，化為視覺思維的唯一具體物質是藝術材質的使用。他們都不免地考慮到材質語言的擴張詮釋可能，在面對東方與西方文化時，這些材質意義的再生，都是文化對位之後所撞擊出的新思維碎片。當然，其間運用「異國情調」的蠱惑，與尖銳的「剃刀邊緣」，亦是一種單刀直入式的挑情與挑釁。

　　儘管多元文化與多方位的文化探討已成為九〇年代全球文化村的思考主流，藝術的演繹定義使創作者的角色難以定位，然而，藝術在文化歷史上的角色，鮮能真正超越過政治與經濟的主控範圍，藝術家的世界往往只是一個新鮮現實世界的虛構幻影，再有前瞻性的創作者，其作品提供給社會的，也只是一種幻想的視野。誠如法國詩人波特萊爾（Charles Baudelaire, 1821-1867）曾提過：「如果詩人遵守一種特定的道德目標，他便減損了詩意的力量。」再具觀念性、行動性的藝

術家，其作品都需提供出可以被閱讀的美學系統，在美學的建架之下，藝術家成爲藝術家，而不是社會改革家，或是純粹抽象思考的哲學家。

幾乎能夠在海外受矚目的這批中國當代藝術家，都具有可以掌握視覺力度的擴張能力，在三度空間的環境中締造出跨時間性的觀讀能量，他們很能夠開展出戲劇

▼ 司徒強　波浪（未定稿）　壓克力、塑膠花、電線、電燈泡、畫布
77.5×124.5cm　2001-2003

性與儀式化的視覺場景，用壯觀或氣勢達到被閱讀的目的。中國海外藝術家其實與台灣海外藝術家一樣，是用一種浪漫的藝術情懷進軍西方藝壇，但在材質、觀念、思想與美學等藝術策略上的考量，他們顯然活絡而神氣許多，另外，在爭取展現機會上，他們的經營能力也較台灣藝術家更具謀略。

5. 海內外華人藝術生態的差異

國家的邊界雖然不會輕易更改，但民族的人口遷移，卻極易擴散出人民與土地的變異關係。這不僅發生在內部移民，從內陸到沿海，或是沿海到外島，以至國際或洲際的地理遷徙，在地者與外來者的排他與認同，都是一條漫長的適應之路。正因爲中國大陸百年來動盪不安的歷史，造成大舉人口東西南北的地域遷移，有關華人當代藝術圖象的歷史陳述，更需要廣被到中國大陸、台灣、香港、海外各地不同的華人生態與藝術家生存問題，才能連結出華人共有而又不同的民族宿命，以至於藝術工作者不同發展向度的生產路線，在彼此觀看中，即有落差也有補充作用。

兩岸三地以及海外的藝術家，百年來因內憂外患，有其不同的歷史性發展，個人情性之外，生存的社會環境扮演重要影響因素，但其間有一個共通的標準，

▼卓有瑞　20013　綜合媒材、亞麻布　81.3×142.9cm　2001

那就是藝術本身價值的長遠性。在文字與市場操作之下，一時的時間穿越，或許可能加重藝術家的歷史份量，但未必加重作品的藝術份量。時至廿一世紀，我們正學習判斷歷史宿命，對藝術具有的增值效用之妥當比例。面對市場的歷史經驗，前世紀台灣藝術曾因為歷史宿命的虧欠，使台灣本土藝術家的作品，一度在區內被炒作到居高難下，這歷史經驗呈現出苦難與悲情對藝術的變質增碼。另一個前世紀華人藝術家生存的歷史經驗，是一些藝術漂泊者的故事。我們要先試圖理解，百年來或逃難或放逐或移居的華人藝術家，不僅因為藝術與商機永遠沒有國界，而疏離者的經驗與心理，已使其更難相信足下有生根的土壤。「生存」，如果是藝術家立命的理由，藝術的勞工史，至今可能還沒被解放，藝術家的社會角色，仍然是從未統一的名稱。

　　如果說，海外華人藝術家要在西方藝壇尋求異質中的同化與認同，西方文明與語言的再學習，幾乎是調整個人文化特質的重要路線。在此費洛蒙與荷爾蒙的交感作用中，我們似乎也看到「異國情調」的模糊面目，與「新文化受洗」的二項加頂儀式，不可避免地成為異文化交流中的割讓條款，唯透過此吸引、刺激、再發現，而達到溝通與同化的完成步驟，並譜出「藝術奧德賽」的個別神話。

【註一】Robert Wuthnow, James Davison Hunter, Culture Analysis, Albert Bergesen & Edith Kurzweil, p72。
【註二】《五月與東方》，蕭瓊瑞，滄海美術，頁370。
【註三】「隔膜與同化」，王受之，《藝術家》雜誌，269期，頁292。

造神 分立的新文化圖騰階段

神話，是人類生存狀態的隱喻故事，區域神話的模型，往往是地方人文信仰的規格態度，而神話架構的琢磨，常常反映出歷史權力的選擇。

從神話的時代認同與族群概念，我們也可以看到民族意識的新選擇。從華人神話意識的聚合與分裂，我們可以看出社會權力想像空間的象徵性曲扭過程。另外，從對於文化符號的新設定，也可以看到藝術家心裡的圖騰意識，如何因時空而解放一元的概念，形成諸神分立的新多元現象。

1. 神話傳播與解讀背後的隱喻

神話角色被「歷史合理主義」做掉，大量地出現在把神話當做歷史正統論的文化傳統體制內。看中國神話，可以看出中國千年權力道統的精神。中國神話的解讀發展，以儒家為現實版，道家為精神版，不若西方神話成為藝術創作的詩性母源。文化發展特質的不同，在神話的詮釋權上，也可以看出人文基因改造工程的演變。

以洪水神話為例，因為洪水神話在世界各地均有傳說。諾亞因神喻而打造方舟，中國的洪水神話則出現帝權道統思想。因為治水的鯀「不待帝命」而竊帝之息壤，所以帝命火神祝融殺鯀於羽郊。《山海經》作者，不辨水能克火的五行邏輯，以火神刑剋了治水者。《堯典》則批鯀是「力命圮族」，意思是罵他剛愎自用害了族群。《周語》更進一步，說鯀是「播其淫心」，「淫」字有水有土有手，的確像是竊帝之息壤以治水的行為。《墨子》一書也曾加一腳，論他是「廢帝之德庸」，以政績失策論其德行。還有一些雜論，指控鯀是因為堯讓位於舜，不服而欲謀反。因為鯀的治水失敗，中國治水神話也有了勝王敗寇的傳播與解讀。

對照希臘神話的盜火種英雄普羅米修斯，普羅米修斯與天帝宙斯之抗爭，成全了西方對於不公與強權的正面反叛精神，宙斯把普羅米修斯綁在高加索山的懸壁，讓一隻帶著鮮血而泛紅的老鷹，無限期地來啃食普羅米修斯的心肝。鯀同樣也承受悲願之苦，他的方式是拒絕腐朽，死後三年，以屍身孕育另一理想的承續者，《楚辭·天問》，便以「永遏在羽山，夫何三年不弛？伯鯀腹禹。」帶出大禹的誕生。鯀的中國神話的地位不及三年孕生的兒子大禹。大禹治水三過家門而不入，在當代有一專有名詞「工作狂」。禹勞力於天下，死而為社，可以說是最早守

護大地的土地公，開創以家掌國的傳子不傳賢之先河。

每一地的神話，都有人文附加上去的價值判斷，這價值判斷也會成為一種民族性。以神話人物價值來看，西方崇尚對抗強權的精神，對掌有權勢的一方不見得多崇敬，很多時候奧林匹克諸神眞是荒謬、任性，宙斯更是被描述成風流無聊至極的神不神、帝不帝。但在中國神話系統，對道統的愛護，卻常是去人性的造神傾向，標指出「勝者為王，敗者為寇」的政權輪替價值之所在。這個歷史合理主義，使中國神話的閱讀慣性背後，具有隱藏的族群意識價值觀。

一個沒有神話精神擴張的文化，或是不知道從神話裡挖掘哲學與美學的民族，想像空間總是較侷限。相對於西方將神話世界人性化，東方／中國神話往往是被視為一種單純的傳說，或是上古歷史的一部分，或是一種宗教、一種生活信仰。看待神話人物的方式，遂可以看出民族觀與生命價值觀，這個角度幾乎變成族群思維的基因，甚至被供奉成傳統價值、倫理綱常。

2. 神話意識與社會權力想像空間

從中國神話意識的聚合與分裂，我們可以看出社會權力想像空間的轉變。

如果中國神話中的涿鹿之戰，戰勝的不是有熊氏，而是被獸性化、銅頭鐵額、以鐵石為食、能呼風喚雨的叛逆英雄，南方姜姓火神炎帝一支的蚩尤，那麼中國人將不會是水神龍族的傳人，而是頭上有稜有角的戰神，蚩尤的後代。有戀君情結的楚國屈原，在被摒除於政權核心之際，體會到歷史邊緣人的心境，他在《楚辭・招魂》上寫蚩尤化楓的神話，算是還給南方人的祖先一個較好形象的公道。「湛湛江水兮上有楓」的招魂詩，以斷腸與離別奠祭了遠古淒涼悲壯的先祖悲劇故事。紅色的楓林，在神話傳說中，正是蚩尤含恨的鮮血，用中國文學裡的「楓」之典故與意象來重新想像涿鹿之戰的蚩尤，我們可以重新再塑造新的神話，給中國神話更多人性衝突的張力。想像，那英挺威武的南方戰神，可能是為了雷神之女嫘祖，率兄弟八十一人，與北方水神有熊氏戰於涿鹿。他呼風喚雨，飛沙走石，迫使黃帝還發明了指南車。他希望喚回摯愛，所以有「流金鑠石些，彼皆習之，魂往必釋些，歸來歸來，不可以託些……」的淒哀。

叛逆的渴求，在各地神話中均有，叛神的角色，如同現實社會裡為了改變地位而往上或往外追求的凡人，這種脫軌的追求，往往具有悲劇色彩，至於悲劇的產生，常常又是文藝誕生的源頭，至少希臘藝術是悲劇的樂觀化，對西方文藝影響甚遠。蚩尤的悲劇若只有政權之爭，那就得歸過於後人只有政權核心的想像。

55

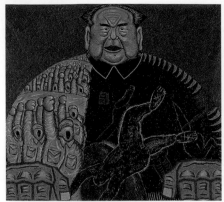

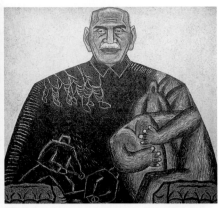

▼吳天章　關於毛澤東的統治　油彩畫布　310×
340cm　1991

▼吳天章　關於蔣介石的統治　油彩畫布　310×
340cm　1990

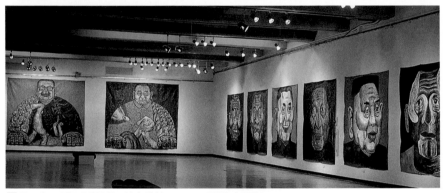

▼吳天章　四個時代場景　綜合媒材　1991　（藝術家提供）

　　蚩尤的桎梏何以要化做「極日千里兮傷春心」，令楚客斷腸的楓樹林，這就是
屈原詩情的想像，換到杜甫之眼，是「玉露凋傷楓樹林，巫山巫峽氣蕭森」。至於
杜牧，則是「唯有別時今不忘，暮煙秋雨過楓橋」。用文藝之眼取代歷史之眼看神
話，神話世界的魂魄精靈，才可能超越時空，在每一個世代文化生活中顯影。

　　神話的解讀，反映時代的生活文化觀點。當我們再觀看那位鎮日與吐絲春蠶
為伴的嫘祖，除了男耕女織的職責分配，這個女人的個性在神話世界又是何其蒼
白。她作繭自縛地束縛了中國傳統女子的角色，她是唯一有結婚無愛情紀錄的女
祖，在中國帝女神話當中，湘妃、織女、嫦娥、洛神、瑤姬等，都要有非死即離
的悲劇，然後變成一種永恆的物象，只有她成為遠古歷史的一部分，母儀天下的
典範。再從神話的時代認同與族群概念，也可以看到民族意識的新選擇。漢族中

▼ 郭振昌　台灣圖象與影像　377×194cm　1994　（藝術家提供）

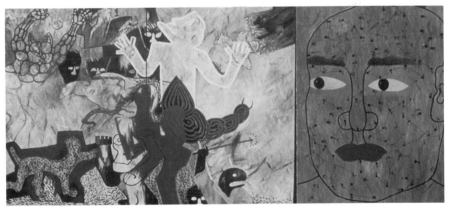

▼ 楊茂林　蚩尤的命與運　油彩　192×390cm　1985　（藝術家提供）

原文化的思維系統，「正統」標準意識已強烈到「天命之說」，這種思維模式，在
神話被書寫的年代，已建立了歷史演進的宿命論。涿鹿之戰，彷彿成為南方浪漫
與北方務實之戰，中華民族在兩者之間選擇了北方務實的精神，並建立了善、
惡，上、下，尊、卑與朝、野等相對論的價值認同指標。這種價值系統的中心認
同，不僅反映在政治、文化上的權力畫分，在生活與藝術的領域，也是自成一種
無形的倫理學。

▌3. 台灣當代藝術裡的敘事性神話再製

　　台灣當代視覺藝術的神話再使用，也反映出其社會與文化的價值想像。這現

象起於八〇年代中期，是台灣美術本土運動的啓動期。

八〇年代中期，受超前衛資訊影響的台灣本土藝術家，在歷史再閱讀的刺激下，所發生的「文化圖象」再承傳現象，背後區域意識型態與新圖騰美學的建立，則反映出台灣視覺文化思潮的一種轉化。至九〇年代中期，呈現的幾乎是一種較原始燥熱的美學視野，是尚未進入屈原離騷神話或基弗廢墟神話那種精神訴求前的「再閱讀」狀態，此方向與中國八五美術新潮的思辨大爲不同，也看出抗爭的文化核心迴異。

以台灣當代藝術近廿年的歷史叛神、民俗迎神與生活造神三階段發展來看，華人神話中的「傳人意識」，在台灣地區仍有強烈的求神傾向，「神格新品牌」的再擬定，可以使文化圖象擁有一份嶄新的歷史族譜。

本土運動中反叛英雄的尋神啓事，是台灣本土藝術運動第一波現象，其間出現了大量中國叛逆圖騰。台灣解嚴前後，社政批判情緒高漲，反叛英雄有偶像化的傾向。在藝術的歷史回歸上，楊茂林的「中國神話系列」、吳天章的「帝王系列」反映出中國式的神話與權力之閱讀，不管是影射、反諷、批判，畫面是以敘述圖象爲主。例如，1985年楊茂林畫〈蚩尤的命與運〉，把逐鹿之戰與面相宿命說並置，彷彿替反叛英雄翻案，其神話閱讀是非詩意的、非意象的，所以敘述完了，就產生題材用盡的匱乏感，不像離騷中蚩尤與楓林的過渡轉化，最後變成一種可繁衍的藝術題材。開發新符號，也是一種藝術上的叛神之舉，楊茂林的「中國神話系列」結束後，他開始尋神，而且要Made in Taiwan，其圖象英雄的遊戲行爲，以台灣爲新戰場，沒有蚩尤的楓林或夸父的桃花林，他種出了胡蘿蔔，以及瞭解胡蘿蔔的N種方法，至2002年還以日本卡通的超人形體，重塑了他的藝術新神主牌。

台灣本土藝術運動很多的描繪題材，便是重新作歷史圖象的拼貼，楊茂林的〈圓山〉與〈熱蘭遮紀事〉、吳天章的〈台灣家族群像〉、盧怡仲從〈張天師捉妖〉到〈石器時代後崩裂出的台式普普小神〉、侯俊明的〈搜神記〉與〈極樂圖懺〉，這些均有「傳人意識」，但不再是大中國神話體系的延伸。台灣本土藝術運動是屬於脫離中國封建與父權神話的反動，當斷絕了歷史主神的膜拜，向民間求索神祇的下意識表現，便是往民俗宗教發展，藝術下鄉迎神時代的來臨。

民俗索神的常民文化再現，是台灣本土藝術運動第二波現象，此際出現了大量民俗反諷圖騰。1989年李俊賢的〈飛蛇在天，潛龍勿用〉，雖用典，但在畫面上則呈現出渾沌大黑溝的宿命意象，九四年的〈媽祖在黑水溝上〉到1997年的〈金蕉王與檳榔王〉，藝術家的神話意象史觀由國土跨到國罵，菁英思維民俗開講，成爲台灣本土藝術運動的另一條脫離中國文人哲學神話王國的表態。

　　黃進河的民間神祇之世俗化，極樂世界與人間地獄景象雜燴，這種人神渾沌而處，可追溯到七○年代洪通的神人鳥獸共聚一堂的廟宇圖象，也為台灣本土藝術烙上新圖騰，是以民間、民俗宗教為根源的多神膜拜。而因為多則俗，崇高性不再，任何與神有關聯的向上昇華或淨化感也就不再，不但重返世俗，甚至以穿刺世俗，直抵更下層的黑暗揭露為新無神論的文化徽記。另外，牛馬鬼神天龍八部，在郭振昌的八家將裡，正是街頭運動的另一種戲劇舞台。還有林鉅的「宗教畫」以地獄本生圖記為表，將台式藝術世界，非關太陽神或酒神的轄區，推向冥神的世界裡。

　　失去根性的新生活造神趨向，是台灣本土藝術運動第三波現象，出現了大量生活消費圖騰。文化崇拜物的能力展現，在台灣本土藝術運動後期，顯示出消費文化成為新的造神塑膠工廠。此際，楊茂林的〈大員地誌〉，可以說是這一支本土神覺神話締造再接再厲的新出路。新台灣人的意識出現，在視覺藝術上反映出的，則是當下區域生活的新權力與慾望所在。〈大員地誌〉裡的美國超人、中國孫悟空、日本無敵鐵金鋼之卡通造形出現，呈現出新台灣文化神話的三角場域，其系列從遠古動物圖騰邁到卡通英雄圖騰，也將新舊台灣的生活張力：外在政治與戰爭的陰影，內在生活與消費的快感，做出年度神話的紀事交替演進。

　　楊茂林在九○年代後期的情色作品，朝次文化模擬邁進，事實上已瓦解了歷史與個人神話，從藝術史的角度看，楊茂林作品精神性的轉化，反映了台灣本土藝術運動的朝向，他把文化崇拜轉向性器官，卻仍被轉譯成「文化交媾」，彷若進入2001年，除了膜拜性器官，強調原始性的粗俗與慾力，台灣藝術已無神可拜。這個社會現象，楊茂林還是抓到了地方上的年代節奏。

▌4. 釋放概念形制中的文化象徵

　　以上所述，是以敘事的視覺表現締造文化圖騰，另有一些藝術家，則以概念形制作表徵。例如，人對方圓空間的想像，曾賦以最簡約的造形圖式，華人概念中的方與圓形制與其象徵繁衍，便具有許多個人性向、民族性、區域性與世界性的文化意涵與空間觀。方圓造形在視覺空間、哲學空間、政治倫理空間裡均具有三角對辯的現實與想像，在華人當代藝術的幾何意義中，更擁有廣泛的遠古與現代語意。一切視象，都可能從最簡單的形狀開始聯想、開始詮釋，並形成複雜的社會文化表徵。因此，以幾何形制的再使用，並賦予地方新人文意義，也成為一種新文化圖騰的製造。

▼ 劉生容　圓作品
　油彩、拼貼、畫布
　50×72.5cm　1972

▼ 賴純純
　我是地上的水#92066
　（局部）
　木、石、蠟
　83×65×46cm　1992

　　台灣地區在當代藝術上的方圓形制使用，形制意義上所涉及的範圍相當廣泛。台北故宮博物院的六器與六瑞，顯示的是華夏母體文化的一個方圓象徵源頭，而台灣原住民文化，對方圓形制也賦予個別的神話與圖騰裝飾。同心圓，對西方當代藝術家而言，常是箭靶或核心的指涉，但在海外華人藝術家的作品裡，同心圓是向心力的嚮往，是家族、國族或文化精神圓滿的代號。另外，渾沌的圓形、凹洞、卵石等拙樸的圓形圖式，則遠溯了遠古與女性孕育上的意識。相對於過去國之重器的方圓之前，新的方圓概念，則具有新的人文對話。

　　六○年代以來，華夏文化因海峽兩岸的分割，在現代藝術的發展上有了分歧。台灣現代藝術首先接受戰後思潮影響，並且以文化復興為文藝政策指標，新藝術形式與舊傳統精神的兼融，出現了有別於西方抽象表現主義的東方抽象水

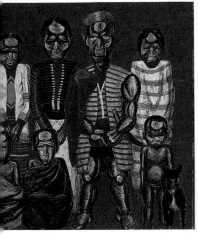

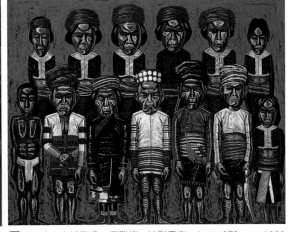

▼吳天章　山地群像─阿美族　油
彩畫布　175×175cm　1992

▼吳天章　山地群像─泰雅族　油彩畫布　215×178cm　1992

墨，而超現實主義的影響，亦使藝術家們開始探崇遠古的意識與記憶。此遠古的
潛意識追溯，使世界藝術去除了地域的藩籬，進入通識的人文心理領域。九〇年
代之後，方與圓的概念從沉重到輕巧，在社會與文化生活價值觀的多元分化下，
又呈現出更繁複的意識與形態空間。

　　早期本土留日現代藝術家劉生容，作品便貫串西方幾何抽象思潮，並嘗試融
合中華古文化、台灣地區色彩，以及現代硬邊、拼貼等構成表現形式。其圓系列
為其七〇年代之後研發的作品，以甲骨文、無法圓滿的圓璧形制、民間宗教往生
冥紙，以及紅、黑、黃色彩為符號，作為生死儀式與生命動靜變化的視覺構成。
另一位也受日本、法國與紐約藝術影響的廖修平，致力於版畫研究，其作品最後
亦以符號性文化圖象為主。六〇年代中期，廖修平的門之系列，以垂直線、圓拱
形、方矩形與宗教民俗色彩，提出東方家門的族群概念，呈現出敘述性、象徵性
的幾何結構。八〇年代之後，四季與窗牆系列，同樣以傳統東方觀物的淳雅心
情，民俗化的生活美學，建立其文化承傳的社會記號。廿世紀末，再以黑白為主
的默象系列，方形硬邊結構以及具象繩結、幾何類文字為元素，呈現出極簡藝術
世界的文化倫理空間。這兩位藝術家，均以象徵性的幾何結構呈現舊制文化承傳
的概念。

　　另一世代的藝術家，其象徵性的幾何結構則有了不同的文化意涵。例如曲德
義，七〇年代受台灣抽象藝術餘風影響，一方面承襲東方抽象概念，一方面亦接
受西方絕對主義硬邊幾何理論。作品以不對等的方矩造形、冷熱分界的幾何抽
象，極限界面與混沌界面對立並置，建立其形與色的造形世界。女性藝術家賴純

純，早期作品以原色純粹造形爲主，八○年代之後以宗教觀點與自然法則，尋求物象與裝置場域間的凝聚性，以及精神空間與物理空間的張力。九○年代初期，以木、石、蠟、繩等材質，所作的後花園系列，則是以個人對於圓的詮釋與擬造，觀照出圓石、圓孔、圓鍋等拙樸與圓融的原始意象與詩意情境。

具激進前衛色彩的梅丁衍，八○年代作品曾以達達主義出發，普普現成物使用，重塑歷史意涵，而後以形制性的政治圖騰，見證藝術與社會的互動關係。九○年代作品，總匯抽象主義康丁斯基形色理論、構成主義與包浩斯政治理想與應用美術之結合，強調了未來主義以來，以政治、經濟、社會、宗教與工藝的前衛精神再出發，試圖影射台灣政治與生活現實。其方圓幾何形制，著重形色構成與象徵、政治與國家圖騰之虛實意義，呈現方式則縱橫交織了普普、遊戲、消費，以及工藝性的挪用與巔覆。而傾於普普裝置的范姜明道，曾以小麥苗爲綠點，作爲綠化生態的景觀裝置。1997與1998年在義大利威尼斯，均以此自然的綠色圓點之聚生，作爲本土與國際的生存對話。2000年，又見點子系列，藝術家以繪畫方式呈現另一種食文化的精緻風情，空盤、格子巾、唐草花巾，月牙白與淺草綠，不同視點的凝望，點子的圓滿與虛空在室內桌面完成另類想像，以及一種小資產生活品味。

台灣出生的郭旭達，1993年至今居住紐約，他則以陶材爲創作媒體，在造形方面，試圖尋求集體人類記憶中的共同本質，以及共有形制。他以文字分歧前的自然圖形作爲溯源的對象，從生物雛形、自然物體之約簡開始，小物件如中國文玩，大物件如極限雕塑，塑出蠕動阿米巴變形蟲的幻化。其方圓作品，是生命物象系列的一部分，以光潔物派的禪學風格，陶土與原木的結合，呈現異質與異形並置後的協調，此外，這些形體也可能是來自一刹如電光閃過的被遺忘圖式、日常生活物件印象，以及個人意識的聯想。

至於台灣花蓮出生的季・拉黑子，在1991年返鄉從事木雕創作與教學後，開始探索原始與現代，並承傳了台灣原住民工藝的當代發展。以台灣原住民阿美族人的人文看法，藝術家提出的方圓概念是：天、地、水、人構成方，三角關係構成圓；方是視野，圓是起源；方是力行，圓是生活；方圓是男女，是家，是部落，是自然的智慧構成的。他以部落價值的自然體現、原住民藝術現代化的突破，與當代、區域乃至域外，進行可能的新文化對話。

▎5. 新文化拜物圖騰的再製造

九○年代以生活消費物質做爲新文化圖騰的新一代藝術家也很多，但已脫離

歷史神話主義，也對視覺形制的新象徵失去圓說的興趣。簡言之，文化物質不被誇大地賦予隱喻式的歷史意義，其再現沒有被再使用、挪用的可能，那就是單純的消費。

全球化的消費文化現象，使前述作品類型逐漸失去根性的意義，即使是也借用了一些歷史文物，但其虛擬影像與文化記憶無多大關聯。例如，盧明德的綜合媒材古人物雕像「圖紋辨讀」系列，無論是清代三公或來自文玩式的雕像，其閱讀方向是在於影像消費上的複製，倒非有造神的企圖。台灣廿世紀末的日本凱蒂貓之瘋狂收集現象，將凱蒂貓人格化的提升，並形成一種生活風潮，可視為區域流行神話現版說。而事實上，流行神話也的確在取代歷史神話，這是台灣繼經濟奇蹟、政治造神之後，文化掃街裡另一股生活神話的新仰望。

卡通世代的科幻文化神話出現，與世代的童年觀讀記憶有關。如果說，創作者都是根據個人記憶中的神話來記載文化面貌，那麼，科幻、消費文化神話的接棒出現，在卅多年前則已埋下根源。而下一個年代物質性神話史觀，也可以預言了。以科技塑造偶像化的卡通人物，在洪東祿的新世紀作品裡可見，而有趣的對照是，吳天章反身從帝王圖象轉到市井傳奇裡的人物輪迴。同樣在虛擬造神，兩者之間的生命觀與藝術觀截然不同。吳天章的文化觀，在社會學上，是傾於原始信仰；在藝術上，他則將其轉化到一種警世與浮世繪的領域。洪東祿雖走消費烏托邦，但其信仰卻具現代性的單薄，是在科技裡重尋新世界。

上述所言，文化崇拜物的能量可以決定文化發展徵象。行走在宗教、哲學、道德諸意識批判中的尼采，在論文藝時曾表示：「膜拜瑣事小物是一個完全的藝術家所不屑為。」他的宣告上帝已死，就是把膜拜的最大包袱也捨棄了，這對很多幻想脫離舊制的新文化期待者是一大吸引。但閹割舊神權力未必能減輕文化的積習重量，尋找新的崇拜與寄託磁場，經常是新超人信徒的新文化途徑，遂使得當代文化封神演義，信仰的對象愈來愈瑣碎。尼采的「精神不求上揚，便成俗眾」，在俗眾魅力當道的新文化主流裡，尤見不合時宜的悲劇之感，而在當代挪用其反叛意識的思潮下，更具黑色幽默的另類荒唐。

從崇拜歷史權力的魅力，到瓦解歷史權力的象徵，台灣當代視覺藝術在叛神、尋神與造神的過程，甚至朝向生活文物崇拜的方向膜拜中，一度大量使用物化／神祇符碼，塑造出多元而零亂的區域精神特質。而從這一解構，再到新拼貼，與想像能否再建構，至少說明一個事實：台灣當代視覺藝術再也不會也不可能，回到信仰藝術一神廟的歷史階段，它開始邁向島內多元的烏托邦想像。

跨界 藝術烏托邦與論述共和國之間

回溯推動藝術前進的時潮力量，不管邁向更好或更差，螺旋出的便是一部人類視覺烏托邦史。每一世代，用他們的想像塑造，在精神、物質、愛情、肉身、社會階層等無法滿足或以為不公的現實裡，發表不同的批判，勾畫新的虛擬理想。

近四分之一世紀以來，對華人當代藝術影響最大的，是不同時空下對「烏托邦」的不同詮釋與製造。面對正在不斷前進中的華人當代藝術，藝術家在現實批判與虛擬人間的態度，實是一大藝術變化樞紐。認知不同烏托邦在時空上的方位，將會發現前衛的語言沒有那麼巴比倫，它們是一個大烏托邦的碎化，有些共同的潛伏因子未曾消失，而目標總是一致：為一個我（們）已經不同，但可能更理想的未來。這個幻想的集體實踐，造成了所謂的「年代性」。

1. 孤獨與集體的前衛迷走

不論用卡夫卡的「橋語」，或德希達的「理性原則」裡的深淵、橋、邊界來形容當代藝術的存在，都使當代藝術自以為充滿孤絕、危險，但又已自成一個等待中的異域。從現代性到全球化，當代藝術以成為文化地圖上沒有符號的橋座自居。一如「橋」的獨白：我高攀橫跨在兩端，趾頭勾住另一頭，我凝結而又風化中的水泥在龜裂中，沒有旅人行過，風颼颼，河床冷冽，我只能等待，等待不要墜落。

一座座前衛的橋，在橋語中結盟前進，用風化中的語言，斷斷續續拼出它們的歷史方位。九〇年代初，橋語算簡樸，一點黏濕情愫便可驚世駭俗。新世紀初，橋的情境很迷幻，即便是上窮碧落下黃泉，還是兩處茫茫皆不見。橋與橋之間有個耳語，總是忽聞海上有仙山，山在虛無縹緲間。隨意一舉，在當代華人藝術展題中，無法無天、歡樂迷宮、科技禁區、世界劇場、城市營造、幻影天堂等聯集的命題語言裡，便蘊藏著另一個新年代不滿現狀的交集正在成形。

在地當代藝術大展，新科語彙的使用，就像在替這些邊陲域界的橋座定位、命名，找出他們橫跨兩崖的理由，讓他們的未來有跡可尋。然而在國際對話中，當代藝術的對話領域在哪裡？如果當代展覽的名稱，能夠提供一種集體意識，似

▼ 2002年德國文件大展中未來城市的想像（圖攝於現場）

乎所有的命題都在尋找修辭上的基因突變，以便在同質中另起差異的爐灶。回溯推動藝術前進的時潮力量，不管邁向更好或更差，螺旋出的便是一部人類視覺烏托邦史。每一世代，用他們的想像塑造，在精神、物質、愛情、肉身、社會階層等無法滿足或以為不公的現實裡，發表不同的批判，勾畫新的虛擬理想。至於科技媒材的新使用，是否可以定義為前衛呢？對於藝術生產方式的變更，如果也是一種前衛，那麼我們更要想想，科技營造的藝術世界，是屬於哪一種的烏托邦？

2002年，華人當代藝術進入媒材領先與科技掛帥的前進迷思，而最前方的淪陷區，卻是藝術評論界的精神錯亂現象。在陳述批判性精神喪失之前，我們先探索為什麼前衛藝術需要有批判與理想的精神，而圖象之外，當代藝術評論界為什麼也必須堅持如是的文字精神。另外，藝術烏托邦與論述共和國之間，有沒有共識的需要。

前衛藝術若是文化迷津中的危橋，其邊緣性與批判性，則是兩座傲桀的橋墩，分懸在極端現實與極端想像之間，於理想與虛幻中砌出脆弱但又具有烏托邦意識的橋面平台。長久以來，過去的藝術無法忍受前進中的藝術，但前仆後繼的當代藝術理想國子民，還是一波又一波、長江後浪推前浪地出現。無論在盛世或亂世，這子虛無有的夢土自有其致命的吸引，一如撒旦使者給予浮士德的王國幻景，總能召靈喚魂，幻術無窮地虛妄擬境。

在夢醒水墨雲山之後，當代華人藝術裡的烏托邦意識，也朝向另一個渴望落實的子虛無有夢土。相對於西方的前衛藝術發展史，新世紀華人當代藝術在自治中，已逐漸建構出新都城，能以同樣媒材與科技的基架，反射出地域文化的色彩與社會現實的倒影，一個世代一層七寶樓台地堆出當代藝術新浮屠。每一層文件，是為了要有歷史的檔案，還是為了未來的希望，這也成為調閱當代視覺文件的一個問題：究竟，作為一支藝術前鋒部隊，華人當代藝術提供了什麼人文思想領域，帶領出什麼新幻景？

相對於過去的思想與表現，華人當代藝術自八〇年代以來，便擁有階段性的前衛藝術期。前衛藝術的重要意識，在於烏托邦視野的不同界定。中國傳統水墨藝術，以山水畫境為現實以外的人文寄託，其背後有其長遠的避世態度，因此，山水畫境裡人間淨土的再現，可謂為中國藝術家的傳統烏托邦理想。廿世紀以來，現代人文思潮的衝擊，瓦解了避世的桃花源記，藝術文人一如伊甸園的放逐者，必須面對血汗的現實，在真實人間打造新樂園。自然，這新樂園是永遠修正中的疆域，永遠不滿足的打造。山水畫境轉變成人與生態的關係，人與生態的關係變成個體與機制的關係，於是，原來的自然空間想像轉化成社會生活空間想像，華人藝術家入世與混世的精神與日俱增，相對於過去，這些激進的態度便成為一種「前衛」的表徵。

在尋看當代華人藝術的烏托邦理念之前，可從較成形的西方文藝上之烏托邦概念，觀照出華人當代藝術烏托邦的另類發展。西方文藝概念的烏托邦一直與入世的理想社會有關，但因為在現實上不存在，因此寄託在文藝的想像裡，成為一種隱喻或預言。在觀看或理解視覺藝術的前衛理念前，有關敘述性的文字作品，可視為一種先於圖象的想像。

　　烏托邦可以存在於過去時間的神話、宗教，自然地理的漂島、山林，而在世界無所遁形之後，它附存在現實社政的理想藍圖裡，當資本帝國與社會共產體制無法再完美時，它又存在潛意識或記憶裡，或是寄託到未來。烏托邦要的是一種理想的生活模式，個人與社會體制的一個平衡狀態，它從有體制的規畫，邁向無政府的狀態，又進入社區與城邦的參與打造，或是再避世到虛擬的無有之域，這些不同路線均顯示人對當下生活的失望與希望，在入世與出世間、積極與消極間，不斷困惑，不斷質疑，也不斷挑戰。當代藝術，也許已逐漸不再那麼前衛，但它對科技影像的新注目，對當下與未來生活新模式的幻想，也仍反應出「烏托邦意識」的特質。

　　近十餘年來，當代國際藝壇，被套用「前衛」最多的是中國當代藝術家。面對中國近代藝術史，有的以為中國戰後時期的藝術，因隨著文化政策而「邁向烏托邦」，七〇年代之後是「揮別烏托邦」，也有的將八五新潮之後的藝術發展稱為反烏托邦後的「前衛烏托邦」，這些烏托邦情結，也交錯出藝術家在不同社政環境，對個體身分功能的不同認知。九〇年代之後，「中國當代前衛藝術」一詞已在當代國際藝壇與市場形成一個藝術特區。另外，台灣當代藝術，也在經歷懷舊情結被政治意識化，以及反體制前衛邁向社區營造等過程，顯現出華人視覺藝術裡的另一種烏托邦之幻化。在這一個由社政批判邁向社區藝術，或是規畫出藝術禁區的科技樂園裡，台灣當代藝術也有不同解讀的區域藝術烏托邦產業。

　　當華人藝術世界提出烏托邦時，究竟勾畫的是什麼理想藍圖？或是有諷喻外的深層思想，或只是點到為止的現實再現？而在藝術家角色上，毛澤東時期的藝術家、中國開放後的藝術家、台灣鄉土與本土運動的藝術家、新科技媒材與社區運動的藝術家，其藝術上、思想上的烏托邦，是否已是不同國度？在華人當代藝術開始要被「回顧」時，倒著走，沿路看，我們看到了什麼？這些問題，是在觀看不同當代展之餘，對華人當代藝術在地價值的一個新思考方向。

▋2. 有關文藝烏托邦的概念

　　首先，先看西潮的烏托邦來源。最早柏拉圖指稱的烏托邦是神話裡消失的亞特蘭提海底城，而正式詳述烏托邦的是十六世紀英國的湯瑪士・莫爾，而在這之間，神學的概念告訴信徒，極樂世界在上帝的都城裡。文藝復興之後，科學與新世界的發現，使知識分子變成虛擬烏托邦的代言人。湯瑪士・莫爾的烏托邦虛擬在一個可旅至的海島，它像「失去的地平線」電影中的香格里拉，是一個域外的

▼從1997至2002年，兩屆德國文件大展均提出人與生態、空間營造的想像（圖攝於現場）

傳奇國度，在其特殊風俗、體制下，美好而幸福。湯瑪士・莫爾在書中出現了不少「他者」文化的習俗，也呈現出海權開始，一種潛隱的、優勢的殖民思想，其書包融了基督教人文、社會主義、共產主義的烏托邦理想景象。湯瑪士・莫爾之後，愛爾蘭作家史威特的《格列佛遊記》也在旅遊落難下，見識了一些異國社政風俗體制，暗喻了時政的荒謬。

這些敘述性的文字，一再塑造出「烏托邦」是屬於現實社政批判或不滿下，提出的社會新藍圖。十九世紀中期中產階級革命，社會意識彌漫，許多社會學家以現實理論落實烏托邦，而在廿世紀之後，政治人物以可以掌握的實踐力，全面實行新定義的烏托邦，也締造了一些極左與極右社政的實行歷史。因為烏托邦意識在於顛覆現實上的劣勢，以期再造另一個新世界，在言論上便具有革命性與前

▼1999年卡內基國際當代展中的娃娃屋亦與生活空間有關（圖攝於現場）

衛性的姿態，以至於「烏托邦」幾乎被列為社會意識型態的某種精神紀念品，而文藝創作則成為這些言論的催化劑。

十九世紀末以來，因應整個新世紀的工商科技驟變，烏托邦文學在奠基於馬克思的資本論與共產主義宣言下，有了愛德華・巴拉米的《回溯過去》（Edward Bellamy, Looking Backward, 1888）、泰德・哈茲卡的《自由地》（Theodor Hertzka, Freeland, 1890）、前拉斐爾派藝術家威廉・莫里士的《無有之鄉的消息》（William Morris, News From Nowhere, 1890），還有威爾斯的《時間機器》（1895）與《現代烏托邦》（H.G. Wells, Modern Utopia, 1905）。社會與日常生活的新模式不斷被附加上去，文藝作者藉著想像力對生存空間發出危機與幢憬的幻想。另外，被視為兩本反烏托邦的世紀經典，阿都斯・赫胥黎科幻未來的《美麗新世界》（Aldous

Huxley, Brave New World, 1932），與喬治・歐威爾（George Orwell）機制監控下的《1984》（1949），則代表另一支反詰烏托邦幸福感的思想。這些烏托邦效應下的思想體系對辯，幾乎都建立在虛擬的狀態裡，但《時間機器》的科幻想像，卻使他們縱橫無礙。烏托邦與劣托邦之戰，在於未來的科幻裡。文學界的烏托邦之役，生產出不少作品，1909年連寫《印度之旅》的佛斯特（E.M. Forster），都寫了一本反烏托邦寓言的《如果機器停止了》。廿世紀幾次懷鄉尋舊的文化時潮，亦反映出逆時性的烏托邦嚮往。

廿世紀的作家，不斷預想科技年代對人類生活模式的可能衝擊，文字想像力先於視覺表現力，至廿一世紀我們終於看到文學烏托邦被視覺化的再現年代來臨。如果說在當代科技與人文的對話中，於視覺藝術最大的貢獻便是藝術家們可以嘗試視覺化文學領域，描呈出那種前進過去或回到未來的虛擬可能。翻看廿世紀百年藝術史，現實消費與機制紛爭的各種烏托邦間的邦戰，自然也充滿彼此的反諷，一如莫爾的烏托邦人，是從不在自己邦內發生戰役，他們寧可僱傭兵在境外打他們的前衛保衛戰，他們的子民生命總是較他邦珍貴，他們的出征總有一個神聖的、無可再忍的理由。烏托邦間的是非是永遠懸宕的，因為意識型態下的城邦永遠城牆固若金湯，而烏托邦內外唯一攻防無礙的，總是與經濟生活有關的流行消費文化。

戰後的五、六〇年代，消費文化製造了普普大眾生活新神話，流行使大家看起來也是那麼具有時尚的統一，具有類同的品味與價值觀。西化、現代化、全球化，或是民族風、地域性、國家觀，在時尚的領域全都獲得輪替的風潮。自八〇年代中期以來，華人當代藝術的時尚性，便是在消費文化中找地域特質，在消費文化中作隱喻的批判，然後也讓這些地域特質與隱喻批判變成一種文化消費的態度，一種也是生活烏托邦的嚮往。

3. 有關文化、時尚與革命的國度

台灣與中國的當代藝術得以快速成形，都與其經濟奇蹟與經濟開放有關。中國大陸的文化革命，這一段政治烏托邦的歷史記憶，在其九〇年代地域開放之後，歷史記憶從批判的省思變成文化符碼，再成為文藝市場上的一種時尚，並成為一個藝術上的文化史實，終而串連出一套不容當代藝術青史成青塚的生產過程。2002年11月在何香凝美術館的「圖象就是力量」一展中，雖只提出三位藝術家，但在年代意義上卻揭示了一個饒具深思的指標，其介紹引言中指出：「上個

世紀最後廿年，在中國地區發生的當代藝術運動，直接而根本性地改變了中國人的藝術生活和歷史邏輯。」這裡值得思考的，便是當代藝術運動發生之前與之後的「藝術生活和歷史邏輯」之差異。基於九〇年代，這些政治波普與繼起社會豔俗風的創作者的成功，與其成功的生活方式，成爲海內外文化藝術時尚雜誌的報導目標，「圖象就是力量」擬以歷史學術的角度，重新還諸作品的年代意義。

政治波普與社會豔俗風格之作，以「大批判」、「大家族」、「大頭痞」等玩世現實主義，伴隨外界對文革時尚的好奇，以另一種時尚文革之新姿進入媚俗領域。這其間，「藝術家的成功，與其成功的生活方式」正是這批也曾被視爲前衛過的藝術潮流最值得深究的部分。試想，「大批判」、「大家族」、「大頭痞」由成爲西方藝壇賣點，再回歸到歷史價值層面的設定，這逆向回流本身，便是一個特殊的「藝術史景觀」。「歷史批判」被快速商品化，是中國當代藝術運動最特殊的現象，這現象在台灣也出現過，只不過操作中國當代藝術市場的是西方藝廊，而當時操作台灣當代藝術市場的爲本土藝廊。台灣八〇年代後期至九〇年代初期，社政嘲諷的現實主義作品與藝術家，也享受過某種成功與其成功的生活方式。這在華人藝術與文化歷史的邏輯上，同樣是前所未有的詩論。

華人當代藝術市場化的現象，便是那一座：高攀橫跨在兩端，手指與腳趾頭勾住兩頭，在風中快速凝結快速龜裂的水泥橋，在高瞻與低俯間，等待成爲一種景觀，等待不要太快墜落。它的學術價值總在手指與腳趾頭勾住的那兩頭，一方面是對歷史與現實的背離，一方面是對歷史與現實的迎合，這就是「橋」的所在。對於九〇年代藝術的回顧與重新解讀，往往就是在呈現一座座危橋奇景之後，開始探究其所以賴以存在的前後兩端土質生態，還有往上的虛無，與往下的惡水。

台灣本土運動中取源在地民間信仰、民俗消費一支，中國後八九豔俗藝術一支，尤顯出惡水上的壩橋特質，同樣是邊緣化的現實主義，同樣開高走低，同樣擁有低層消費的激浪源頭，同樣有諷世與入世的曖昧態度，以知識之水混合俗世塵土，民俗色大彩繪加上後，有了當代性與地域性的特色。懷舊或是嘲諷？其界面模糊，這一種方程式的設計，因走向如此兩極邊緣切割，也就讓人要更思索這本土運動中的本色問題，究竟是矛？還是盾？

在其他「前衛性」或「實驗性」的創作理念裡，也常見這般「革命意識」與「流行時尚」互相演練出的時尚文革：亦即以地方流行風，作爲巔覆性的文化思想，並弔詭地形成階段性的藝術市場品味。至於觀念性的材質裝置，同樣也有其發展生態，在九〇年代後期的各洲際國際大展風潮中，則訴諸了一種泛國際語彙中加夾地方腔的對話機能。

▼ 2002年德國文件大展中的空間營造裝置（圖攝於現場）

4. 有關人間烏托邦的有機體

　　當文藝界無法再在體制上、系統上作邦與邦的對辯時，城邦的空間設計與居
所想像，便成為最有共識的邦聯目標。在視覺藝術領域，藝術家能勝過文字陳述
的地方，便是身體空間與環境空間的具現詮釋。藝術家的身體行為演出，以一人
一國之姿伏擊而出，但若要有邦聯共識，那麼建築空間的狂想，無異是集體共塑
殿堂的更大有機慾望。

從廿世紀的後現代年代開始，建築空間的隱喻便成爲烏托邦的競標藍圖，未來都城在科技電子化的螢幕裡一一展姿出現。在近年的國際當代大展裡，我們看到的當代藝術幾乎都訴諸於烏托邦情結，無論是批判現實、尋找當代生活神話、文件影像再現，或是空間營造，都在鋪陳人類爲追求理想生活模式的過程裡，是非虛實莫辨的一些零碎記憶與想像。但是，最有可能化虛爲實，具實踐可能的神話，還是圈圍住生活領域的有機形體想像，例如建築、設計、文化生態等氛圍的製造。

2002年的第四屆上海雙年展以「城市營造」爲命題，是在近五、六年間的當代藝術潮勢中，找到了最不具爭議而又最具前哨性的共有年代地標。另外，台灣在跨世紀之際一些「社區營造」的藝術活動或團體，也是屬於對所居生態的再造或幻想進行。藝術家的「社區營造」運動，重新再調整藝術家的社會性身分。無論是「城市營造」或「社區營造」，藝術家的目標在於伊甸園打造的理想，這生活伊甸園分有硬體與軟體兩方面，因此，建築空間與生態研究也成爲藝術家的取材對象，這使視覺藝術的領域擴張到社會藍圖的規畫與區域比較上。至於走田野調查或探究城鄉問題的藝術家，則以錄影紀實的方式剪接出他們的觀點，客觀中投射出主觀。這一支藝術家不僅是爲個人理念服務，也企圖參與，成爲社區群眾的一分子。

然而，走「社區營造」路線的藝術家，也有其理想上的困境，其作品一方面無營利價值，一方面又因具有游擊性格，一般作品經常附屬於臨時性的生態，拆拆搭搭，反而有製造垃圾之嫌。再者，因爲爭取公援，往往又要拿捏到文化政策的白皮書方向。以新世紀的台灣爲例，其文化政策自然不可能是那種一條鞭式的延安文藝貫徹作法，因此藝術界只好盼望能「從下而上」，能帶領文化官僚認識當代藝術裡的烏托邦。

城鄉生態或社區營造的裝置創作者之外，在這些社政生態下，另一紀錄性的表達方式便是步上影像生產，在現實裡再現或隱喻人間能改善的烏托邦，最後也在時間的記憶裡，見證一段歷史景象。這類作品，思想上是奠立在現實主義，影像與科技媒材只是新進媒材的使用，但在虛擬實境與實境虛擬中，也達到一種人間超現實的情境。

5. 有關美麗新世界的無機物

如果現實的逼近，迫使藝術家要在新潮中建立年代性的幻想世界，資訊堆裡

的取材則使另一支藝術軍邁向全球化天空下的美麗新世界。都會文化下的當代藝術，在玻璃光影聲色的感官中築建出的都會烏托邦，往往是科技實驗場的幻覺。溯源想像，阿都斯·赫胥黎科幻未來的「美麗新世界」於焉地被召喚而出。其中的硬體地標是中央倫敦培育與生態約制中心，那是一幢卅四層樓高的灰色建築，上書有社區、認同、穩定等標語。科技上的烏托邦，便是圈圍在這種實驗與虛擬的大公共建築內，當它被微腦化之後，就成為電腦裡的網路世界。在複製、繁殖與品管上，亦銜接了電子與生化基因革命的當下與未來。

赫胥黎科化下的「美麗新世界」被視為反烏托邦的代表，因為它重科技改造的權力，製造一統的優質樣態。在廿一世紀電子、生化、基因的新革命年代，「美麗新世界」很自然地被重申，但此境域不再是那個以人性美善為依歸的烏托邦，而是強調約制、刻意養殖，最後邁向一個冰冷的人造新世界。「美麗新世界」裡的人文主張，其實是反諷的、寓言體式的，它預言了人與其製造出來的未來，它去異質性，它複製生產，它邁向單元，以及以經濟效益為考量的一種系統化世界。它的人文主張其實是去人性化的人文反諷，它絕不屬於懷舊，也不擁護多元，甚至在資優品管與科化掛帥中，亦具有一點極權傾向。在這無神論行為裡，人造人的未來世界，所謂的「科際大戰」在電影「星際大戰」中已有隱喻，那是人的原生神祕能量與人的後生製造力量之天人交戰，而這些能量分別事師於某種不變的無機物：人性中的權力與慾望。

6. 有關論述共和國的退讓

2002年，世界經濟處在蕭條中，需要斥資營造展覽空間、需要有高科技聲光器材的當代藝術大展卻未退讓，唯一退讓的是文字領域中的批判性思考。逐步當代，是區域文化呈現國際規格的一種表徵，區域性的大展，一面紛紛宣告經費捉襟見肘，一面又借力藝壇主流外籍人士，努力擴張國際形象版圖，無怪乎自九○年代中，後六八的貧窮藝術一度迴光返照之後，日漸昂貴的當代藝術不再敢輕易自稱前衛，而新藝術成為文化培植對象的現象，也促使學界以「當代性」取代「前衛性」的背書，這一取代也象徵了當代藝術的集體主流性格，不言叛逆，泛言潮流所需。

當代藝術在華人在地藝壇，似乎也在新世紀進入官方機制開始認同的年代。儘管經費永遠不足，在地藝術家的出頭率總無法讓大家滿意，但又如何否認當代藝術的「當代」兩字，已成為藝壇一種新的尚方寶劍，它的「民主性」比過去的

「現代化」更激進，文化機制不僅無法再抵制，甚至是必須開明的一種表態。華人當代藝術逐步獲得公營文化機制正式支持，這在兩岸文化生態是一大議題，因為其間涉及文化政策目標、藝術創作自由、邊陲與主流等內在矛盾，這在十年前，兩岸文化單位均屬保守或保留態度。儘管當代藝術裡的解讀空間，在地域上與國際上不曾有過標準答案，但在廿一世紀之啓，官方機制對當代藝術的門戶放行，證實了全球化的衝擊，促使地區文化單位要面對文化藝術上「當代性」中的「民主性」，這全球化中的當代性成為國際藝術村可交流的等值交換品，一種可互相理解的、共有的又具差異的新文化狀態。

然而，支持一支小眾的、具前衛邊陲性格的藝術，政府單位是無法全力表態、無法推翻多數支持的既有文化價值，因此，放行的方式是採民主先於民族的微妙差點，官辦民營，由文化界、教育界與專家學界背書，將當代藝術塑身成普及化、社會化，形成必要存有的一個文化民主教育產品。此間，在批判思考上不是當事或主事者的是非，而是這藝術生產過程，藝術家、作品與展覽機制互動間，主動或被動的「異化」問題，至於批判性論述要面對修辭，以維持藝壇產業的共和，則更顯出產業化伴隨而來環環相扣的機制問題，論述者也要有結盟力量才能生存。

當代藝評，不能只有推介沒有批判。當代藝評界，已失去烏托邦藍圖，一支筆，沾不同的墨水，可以支持從本土到全球、從寫實到觀念的種種不同烏托邦國度。當代藝術前衛性格一詞的式微，就在於批判性思考的逐漸喪失，烏托邦與劣托邦形成混沌不分的邦聯。此外，當藝術過度產業化、世俗化、結盟化，視覺作品與文字論述在於共締互惠王國時，前衛性格常是彼此歃血為盟的第一祭品。前衛性的理想性格是階段性的，但連此階段都省略了，我們只能說，那個卡夫卡的「橋語」，或德希達的「理性原則」裡的深淵、橋、邊界，那個有關孤絕與危險的邊境之橋的年代已經終結，而藝術捷運的新高架橋正在興起。如果沒有人困惑、質疑這藝術捷運的新高架橋之來龍去脈，這個橋境如果不是在邁向集權運作，便是已成為愚人的烏托邦了。

台灣當代藝術產業化，與其伴隨而來的藝術生產異化問題，不是僅有發生在台灣當代藝壇的現象，在後述的文章裡，也是不斷浮現出這個藝術邁向資本化與產業化的課題，它緊迫地預示藝術家身分的新代換。此外，面對全球化、資本化與產業化的生態，藝術家們也可能快變成藝術產業的勞動工人，處於一種在不自覺或自願中，個人、作品與產業生態發生異化或剝奪（alienation）的新狀態，另一方面，他們也可同時在機會主義之下，變成資本主義的一分子。

西行中的龍影

失落與接軌的迷思

上世紀的火山烈焰與熱帶的炎陽，使大部分土地不再適於植物生長。而這裡有連接不斷的台地向上升起；四處散著截頂的圓丘，靠近地平線的地方，有一道牙犬交錯的山嶺形成了一道界線。

——查爾斯·達爾文（Charles Darwin），The World in H.M.S. "Beagle"

回溯 廢墟上的傲慢與憂傷

從中國當代藝術裡的紀念影像，我們看到歷史的意義正在變化，大我與小我的位置、集體與個人的意識，在新年代的空氣中浮移。留影的畫面，是看當代華人藝術面對時空失落與接軌迷思中的第一線衝擊，它讓我們看到頻頻回首，西行中彳亍的龍影，變成一種黑白閃爍不明體。

究竟，怎麼看這個又陌生又似曾有前緣記憶的影像？從來沒有走近過，也從來沒有遺失過；遠距離時，想像一種神祕與風華；中距離時，懷著遲疑與困惑；貼近了，再也無法相信自己的想像與眼睛，只能閉著眼穿越，從風的吹撩姿態，感覺那影像的存在。一半真實，一半虛妄；一半刺激，一半刺痛。然後，用炭精筆寫下影像的名字，再用手模糊抹去，或用水墨再書寫，在墨漬未乾時用水沖去。當一切又不再清楚時，一切又彷彿清明起來，至少不再濃厚沉重了。中外的當代藝術家，都曾做過裸體走長城的行動，我想像，他／她們是否也閉著眼睛，才能用最新的身軀去迎那最古老的朔風。

1. 捕風中的悼念

在世紀末的二月初，行經密西根湖左畔的風城橡木園。殘雪堆上有一座灰色的二層美國老厝，一般居家模樣，郵差說，沒錯，就是海明威幼時故居，但現在居住著他人，只能讓過客佇足於外地觀望。抬頭，冷風中的電線桿上，一撮撮不過多的散聚黑鴉像五線譜上的豆芽菜，臨風微顫，成為回溯經典歷史影像中唯一的現場動作。

弦上的悸動，有著百般無聊的一種寒磣，在陰沉沉的天空背景下，一身的黑鵝絨大衣，倒像是從電線桿上栽下來的音符墨漬。單音的失落，在天蒼地茫中要擊地拍節地相信，所謂歷史故居的影像不是殘雪堆上那座灰色的二層美國老厝，而是一撮撮不過多的散聚黑鴉，在冷風中的電線桿上；或是，一個現代時間裡的突兀黑影，錯置在自己飄忽的歷史幻象裡。

人去樓不空，甚至人去樓還在，都比人去物非更讓人惆悵，因為人與物的記憶愈重疊，愈令人不忍回首。廢墟的形體愈完整，歷史的記憶愈主觀，推測有了準譜，繪聲繪影的歷史影像就要被不斷再見證。我們永遠抓不到事物真相，卻對

佔據事物的影子充滿不捨。就在電線桿前，有過客要留影，我替他按下快門，鏡頭裡，那房子倒像希區考克電影裡的屋宅，也長著眼睛的模樣。

1921年自動照相機在布拉格出現時，《卡夫卡談話錄》中有一段他對古斯塔夫・亞諾赫表達的攝影觀，他稱照相是一種誤取，他提到：「攝影將人的目光集中在表面，因此，它遮蔽了生活底蘊，而生活的底蘊透過事物的表面，猶如光和影一般閃現，人們即便是使用最敏銳的鏡頭也無法捕捉它。人們只能透過感覺來摸索……照相機不會擴展人的眼光，只會使人們的眼光異想天開地、簡化式地飛掠。」【註一】

這是詩人的視網膜，對吉光片羽的感應愛愛戀戀卻無法信任。

在城鄉間尋找時間的足跡、人群的記憶、文字中他者的印象、現實中超現實的迷惑，已經成為當代影像藝術的鏡頭狩獵對象。精神與物質文化的消費記憶，在浮光掠影中一片一片地成為時間的檔案，我們似乎開始相信鏡頭，相信剎那的定格可以成為時間的永遠鐵證，就像到橡木園600號前佇立的過客，相信一個已住著陌生新家庭的建築物體，外殼仍有我們自以為可以憑弔的物質氣味，而橡木園600號以據點之眼，又如何看庭前風物之變？總之，我們慣於強行拍照留影，把我們的歷史重疊到他者與他物的歷史，以為與現場的共同存在，可以成為一種人文精神的寄託。我們甚至覺得透過影像與時間的重疊，我們的現在可以銜接到他者的過去與未來。

對於記錄現場時空的渴求，包括個人視域思維的建檔，我們用相片來圖表我們內在與外在的世界。1997年德國文件大展，「回溯的透視」，把「藝術」重新定為「美學的經驗」，認為當代藝術已逐漸變成個人與其具拜物性格的物體，彼此之間的特殊關係。這個關係或是所謂的美學經驗，單一畫面不再能陳述，所以開始依賴相片集錦式的圖表閱讀方法。藝術家的詩哲式腦海，文字書寫不出，繪畫描繪不盡，而具才氣的自戀又難以自棄，影視的膠卷遂成為綿綿長長的個人美學經驗之紀錄。「回溯的透視」要顯現出地球村大家族的家庭生活照以及對時空的紀念，此大展預示鏡頭之眼已開始物色、物化我們的肉眼世界。

我們情不自禁地要用過去的紀錄來確定物我的曾經存在，並以檔案見證的方式，使記憶在藝術中復活。除非，無能回首，那記憶，不如失憶。

從個人的記憶匯集出集體的歷史記憶，一卷膠卷無法承載思想，就用更多更長的膠卷來努力洗劫物我關係中的細節。在第十屆德國文件大展裡，所選擇的美學經驗是來自現實空間的視域，相片、文件、圖表、事件成為藝術的表達新元素，我們用這些來理解我們的視覺生活，展開我們藝術詩性的墮落之旅。因為任何選擇後的鏡頭，都具有看與被看的荒謬性。

我們用照片來紀念我們的思想？是因為我們怕思想不確定的漂流，將使未來的記憶空洞？

如果藝術家之眼可以取代藝術之心，我們將更容易認識當下的藝術。我們可以開始閱讀藝術家的鏡頭，這些鏡頭一覽無遺地暴露肉眼下的選擇，時間、場景、物體對象一一俱在。認識藝術家的觀看鏡頭，我們反觀其視點，以一種魚眼的對視，我們互相觀照，藝術如何捕捉現實社會的曲扭與傾壓。

作家伯基（Harold Brodkey）在談攝影家阿維東（Richard Avedon）作品時曾說：「最好的幻想便是謊言與真理的結合，此二者之間的張力形成藝術品大部分架構。」鏡頭與快門下客觀的殘酷，不無帶著主觀的一時判斷，當代藝術使用照片來堆砌無法完整的記憶與思路，欲蓋彌彰地反而顯現出新的曲扭，最後成為弄真成假的虛構。

2. 留影外的意義

使用攝影做為創作工具，經常是要挑戰時間的威脅。照相的動機源於紀念，紀念與紀錄不同，紀念是帶著較多的情感，無論是基於自戀或戀物。至於看照片的心情，則往往情不自禁地要帶著站在時間廢墟上的傲慢與憂傷。在當代藝術的區域分格中，這份看照片式的心情與表情，在九〇年代以來的中國當代藝術的攝影媒材作品裡，最能整合出群體家族式的歷史過渡掙扎。

在中國當代藝術的攝影媒材作品裡，個體與群相的理想檔案美，在藝術家傲慢與憂傷的眼底，表徵了渴望實踐前述的「謊言與真理之結合」。紀念裡有顛覆的破壞，破壞中有不捨的留戀，消費與典藏的心態並存，這是一個大家族面對過去與未來的當下見證，在文化邏輯來不及負荷轉變時，觀照出另一種輕浮與無理的立場。鏡頭，不全然是個人的美學經驗，我們看到更多文化意識的主張。

文化意識的主張在攝影作品裡出現，並非新意。很多當代藝術家在使用鏡頭時，往往已經把拍攝對象當做文化與思想觀念的傳達，個人的美學經驗，不再只是純粹唯美或唯心的投射。美國當代攝影家安德魯‧塞蘭諾（Andres Serrano）是少數在切割文化爭議點時，尚十分重視美感者，至於梅波瑟普（Robert Mapplethorpe）拍同性戀對象，也非族群伸張而已，他也強調了他眼底下某一種物象的美，甚至可用一束蒼白凋萎的百合花來表達意象，因此，這兩人的作品，有其不可貶抑的藝術性。但是當文化觀看取代藝術觀看，攝影藝術觀念化，表現者不再以熱眼觀看對象，鏡頭是冷眼旁觀之外，還要填加些反諷的手腳。用相片來

▼ 楊振忠　全家福　攝影、電腦合成　1995

▼ 鄭連傑行為藝術〈家族歲月〉　2000年於北京（李勇勝攝影・藝術家提供）

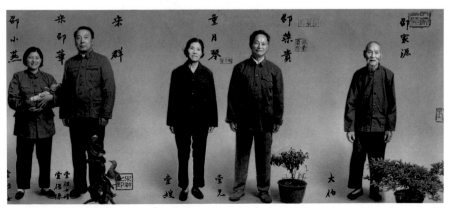

▼ 邵逸農和慕辰　家族圖譜（局部）　2002

陳述社會觀點，即使是現實再現，我們總要懷疑，寫眞是模仿的反諷，不願再相信影像製造者的單純。

影像的角度詮釋被當作文化形象破壞，呈現的是集體美學的瓦解。1974年，安東尼奧尼拍攝的「中國」，因爲鏡頭游離切割，特寫局部，被中國通訊社認爲是反華影片。中國圖象美學講究正面、全景、圓滿，即便是做爲在活人生活中硬插一腳的祖先人物像，完整而四平八穩的樣板，也是要作出概念中的理想典型。理想的樣板在近代中國成爲一種道德社會的統一意識翻版，照片的紀念性裡包含著歷史性的使命感。西方攝影評論者蘇珊・桑塔格（Susan Sontag）對中國的照相鏡頭之捕捉有幾句見解：

「中國人不想讓照片意義太豐富，或者是太有意思，他們不想從不同尋常的角度來看世界。」【註二】

「中國爲攝影設置的限制只是反映了他們社會的特徵，一個由刻板、持續衝突的意識型態統一起來的社會。」【註三】

「中國樹立了一種專政的榜樣，其主要觀點就是：好。它將最嚴屬的限制加諸在表現形式，包括影像上。未來也許會出現另一種專制，其主要觀點是：有意味，任何種類的影像，已成俗套的和越軌偏向的，都會激增。」【註四】

新興「有意味」的攝影觀點果然在廿世紀末出現。文革流行的典型形象成爲當代中國藝術中的攝影新符號，不變的天安門正門、不變的全家福，不變的集體照，正經端莊中的標準神情。國家集體意識的統一是謊言與眞理的理想，中國當代一位藝評者在談王勁松的「雙親」系列時，提到整個作品的氣氛是：

「把握住了中國平民傳統的生存感覺……，不管經歷什麼樣的艱難困苦，都要保持一種平和、自足，或是知足常樂的態度。」【註五】

但這種態度有幾分眞實？李查・阿維東，1969至1973年間拍的癌症父親系列，對於他人質詢他爲人子，爲何爲父親拍出如此死神式的紀念照？攝影家回答，他不是拍他的父親，或是他父親的感受，他拍的是：「我們每一個人未來的境遇。」看李查・阿維東的父親照片，會讓人有千般不忍，或許這才是生命的眞相，無法規避的另一種生存的感覺，無法被規格化的完善典型。

王勁松的老人照是典型稍加修飾的紀念照；阿維東的是藝術與人文附加的紀念照。但哪一個鏡頭接近眞實？這是不同美學理想的界定，我們很難說王勁松的自動照相技巧與一般人的照相技巧有什麼不同，事實上，他只是用一堆相片提出中國集體意識的概念，他留戀了那個「知足常樂」的生活態度嗎？在善於模仿與反諷的當代藝術語境裡，我們往往看不到眞正的藝術主張。知足常樂是生活態度的理想，被框成一個讓人「看」的樣板，不再是一種私密難言的喜悅，那麼，我

們在被拍攝對象的合作上，則又看到了多數人對於「留影」的意識，還有影像製造者的不單純獵影動機。

3. 集體下的觀點

當代中國「大家庭系列」的風氣源於中國六、七○年代的家庭合影，是文革時期公共的記憶，此公共性使這類主題隱喻了中國人對於「統一面貌」的意識型態。同樣以家族照作出「血緣系列」的中國畫家張曉剛，他雖然取材於家庭攝影，但透過主觀的繪畫性處理，他的紀念性圖象裡滲入了畫家的觀看角度，冷漠、慘淡，人物詭異不帶情感，最親密的家族，也是最疏離的人際關係。張曉剛的家族系列呈現的是藝術家眼底的單一性中國小家庭，他的角度違反了群體理想的檔案美，但虛構的繪畫性裡卻有幾分脫軌的真實，公共性的形象中出現了私人領域的觀讀法。

莊輝的集體紀念照裡，官樣的場合冒出一個黑衣短褲的藝術家本身，以非群體制服認同的客串角度參與，如同一個標誌明顯的介入者。阿維東曾回憶他小時候家庭合照時，總出現一條非家庭成員的鄰家大狗，彷彿他幼時是有狗的理想家庭。借用鄰犬當作擁有記憶算不算偽照事實？這狗是確實存在的，但這介入的動機，有美化的謊言與干預的破壞，莊輝的相片，應屬干預的破壞。

紀念照被當做一種調侃的觀看對象，還可以在王勁松的〈天安門前留個影〉，與景柯文的〈和勞模在一起〉，看到留影所留下的另一種紀念意義。〈天安門前留個影〉，是天安門前來了一群外地觀光客，一個男子手提包上寫著「上海」，藝術家畫了前排一列呲牙咧嘴的男男女女後，後排乾脆不畫了，留下白白一個個臉洞。〈和勞模在一起〉畫的是村鎮勞動者年節紀念照，一群人努力集中位置，對著鏡頭努力笑翻了臉。兩張紀念照片畫都出現不看鏡頭、不端正形象的合影人。中國當代藝術家正在打破群體理想美的國族神話，開始向生活寫真邁進，個人意識在群體紀念照中是以破壞畫面的方式出現。相較於八○年代初，羅中立畫的超寫實〈父親〉之形象，我們看到「好」的樣板典型美在此已被另一種曲扭、誇大的真實性逐漸破壞，而這種破壞是更接近生活的真相。

誠如桑塔格所言，有意味的觀點已經出現，並且是從一種集體專制美學裡出發。大家族理想典型形象的鬆動，使具有憶往的紀念照變成一種視覺上的荒謬，而攝影本身參與凝聚時間的特質，與見證時間流逝的消亡象徵，卻又使所有的膠卷呈現出複雜的歷史情感。當人物紀念照被以普遍化的姿態出現，景觀紀念照反

▼ 王勁松　雙親（20幅）　1998（藝術家提供）

▼ 莊輝的合影作品，1997年於河北邯鄲（藝術家提供）

▼張曉剛　同志―大家庭第八號　油畫　150×190cm　1996

▼1993年9月鄭連傑行為地景藝術〈大爆炸：捆紮丟失的靈魂〉於司馬台長城（李文明攝影）

而以特殊性的解釋,呈現出新浪漫的生活情感來。

　　中國當代攝影者榮榮,他的廢墟系列,一開始拍的是廢墟與殘破的月曆廣告美女,後來他在廢棄地拍男女,裸男與穿戴不整的華服女郎面對著觀眾,這兩人「紀念照」裡加了新頹廢的美學色彩,我們看不到他們的眼神,但知道他們所視的方向,是廢墟之外的世界,廢墟前或廢墟後。這讓我也憶及美國墨西哥裔的女攝影家瑪提娜·洛普茲(Martina Lopez),1994年曾有一系列電腦合成攝影,同樣也是復古式地希望召喚出已逝家族與土地的消長關係。她的人物都穿著維多利亞時期的服飾,行儀於荒土焦壤的外在空間,她的主人物是面對觀眾,像是從歷史長廊中走出,無所謂地「看」其場景之外的真實世界。榮榮的背景作品,卻使我們要與他看向虛無,望向前景、中景之後茫茫的遠景。我想,他的廢墟與殘破的月曆廣告世界是一種告別,古文化遺骸與老消費文化一起面對死亡,但轉換的新鏡頭,對準的並不是美麗的新世界,而是另外一種人文精神的荒蕪。

　　至於海波的老相片人物與人物再合照,以人事皆非的對照,並列出一種令人感傷的唏噓,數年後人物的改變或缺席,均訴說了歲月的有情與無情。這些相片本身只是紀念照,但經過多年後,再找可能聚合的人物,以同樣背景與排列合

影，故事性便強烈了。因爲相片人物所處的年代充滿無言與無奈的變動，因此提供了觀者謎樣的想像空間。另外，邵逸農和慕辰也作家庭族譜的黑白攝影，三代現存根源的檔案，卻充滿緬懷的存檔功能，彷彿是在今日，已在未來做準備。

人文廢墟上的傲慢與憂傷，的確使一些中國當代藝術家們不斷在歷史硬土上拓印過往的紀念。長城是中國土地防衛上最大的武力廢墟，卻也是中國最引以爲傲的地標象徵，這種與歷史合影的嚮往，出現在早期徐冰的拓印長城、觀念廿一的長城表演、蔡國強加延長城、馬六明裸走長城等作品上。國族的傲慢與個人的憂傷形神交戰，在現場演出，變成照片檔案之後，我們再看相片，看凝止的鏡頭，看個人如何用自己的精神廢墟、用留影，在古文明的巨大陰影下，再製歷史與個人的合成記憶。

另一位也以長城爲據點，以身體行動探討邊城、國族、家庭，文明與文化大課題的是鄭連傑。出生北京的鄭連傑，1991年在河北康莊境內一段長城進行過拓印行爲與野營生活，1993年秋，亦在司馬台長城上進行十七天地景藝術工作，取名「大爆炸：綁扎丟失的靈魂」，用紅布包磚石，要搶救中國古老歷史文化。1998年12月，已旅居紐約的鄭連傑，與其女性友人共同在曼哈頓進行行動演出，鄭氏用麵粉抹白軀體，在寒天以冷水灑於髮膚，兩人在圈內對換臉譜，意指不同族裔、文化、生態間的互換。2000年清明節，已旅居紐約的鄭連傑，回北京與其九歲兒子在天安門手舉一張1957年的放大家族照，這個行動因由具藝術家身分者進行，而成爲一件行動作品。2001年8月，鄭氏又至河北司馬台長城腳下，爲鄉民兒童放映八〇年代末到2000年間，個人在海內外的行動藝術紀錄片，片中有片，這個幻燈展本身也成爲鄭氏一件新作品。這些作品的歷程，亦呈現了藝術家面對生態的歷史留影心態，從大歷史的包紮、家族的追憶、個人的心理衝擊經歷，一再碎化，最後只剩下藝術家與其稱謂的作品檔案。

因爲留影，留下了謊言與眞理在快門間的契約，刹那變永恆，鏡頭的景深被翻印成平面的相片，面對有尺寸規格的影像世界，我們的視線被框限在既定的訊息物象裡。觀看當代藝術裡的影像圖片，我們無法再按下複製的快門了，我們最好扮演風城橡木園海明威故居的眼睛，凝定地觀看流動中的人事風物，所有過往的眞實，永遠留不下準確的痕跡，但是存檔的鏡頭，將被解讀成歷史的一部分。

【註一】節引自古斯塔夫‧亞諾赫《卡夫卡談話錄》中譯本，實驗藝術叢書，頁227。
【註二】《論攝影》，蘇珊‧桑塔格，頁190。
【註三】同上，頁191。
【註四】同上，頁194-195。
【註五】《藝術家》雜誌，1998年12月，282期，頁444。

煙雨 中國當代水墨新疆的拓展

龍影乍過，之前之後總是一陣濛濛煙雨。作為中國思想視覺代表的水墨，在現代的星空下有多少墨痕殘留，有多少墨漬必然斑落？水墨，原是華人藝術的固本指標，但在現代化與當代性的年代課題上，其失落與接軌的迷思，更尤見強烈的落差。

在臨界點與歸零之間，歷史被拉成一百八十度基面的新紀元，我們能看到什麼狀態的水墨星空？不僅水墨，世紀末華人藝術的展現也是處於如此狀態。非沉寂，而是鑼鼓緊密，猶如胡笳十八拍的遠行與回歸，新聲舊曲齊爭鳴，在這平面上拉出現代的經驗與歷史的記憶重疊。人間邂逅江湖，是一種出世與入世交會的情境，紅塵煙雨，有令人說不出曖昧的面貌。當代水墨，似乎就有著這一份俠骨柔情闖入人肉市場的尷尬，怎麼秤斤賣？怎麼貼標籤？人間與江湖，兩難。以1998年的華人藝術活動為例，我們看到一種人間邂逅江湖的混沌現象，正衝擊傳統與當代的華人藝境。

1. 水墨藝術的當代方位

在世紀交替之間，水墨藝術的問題，正面臨了臨界點與歸零的終極與開拓困境。在水墨元素，筆與墨，達到精神顛峰之後，整個廿世紀的中國水墨畫不斷掙扎於筆墨符號的解構與形式構成上的問題。水墨藝術的展覽在世紀末一度受到重視，但至新世紀，當上海雙年展也開始走國際路線時，水墨藝術在中國也逐漸被邊緣化。

以1998年一年的展覽為例，當時由域外策展者所主導的展覽，側重於後現代文明與後殖民地理處境中，去國族與區域色彩之後的亞洲人文問題；而域內策展的方向，則注重了東西藝術形式上的比較與融合，例如：2月紐約古根漢美術館舉辦了「中國五千年文明藝術展」；4月加拿大溫哥華的「江南計畫」，提出江南當代藝術家的海內外作品。6月台北雙年展策畫出「慾望場域」；9、10月在紐約有「蛻變・突破：華人新藝術展」與巡迴至此的「移動中的亞洲城市」；10月於法國有台北故宮博物院推出的「帝國的回憶」，與台北之「張大千・畢卡索東西藝術聯展」；11月北京有「當代中國山水畫・油畫風景展」，上海有「水墨雙年展：融合與拓展」與「趙無極六十回顧展」；12月深圳有「第一屆水墨雙年展」。

▼ 盧輔聖　斯人四屏　水墨　139×48cm×4　（1998年上海雙年展展出作品，展覽單位提供）

▼ 楊詰蒼　千層墨　水墨、宣紙　105×180cm　1992-96（藝術家提供）

　　1998年，中國水墨的各種傳承性可能仍受重視，其間，當代水墨藝術的復興與拓展，更是被視為捍衛文化根本的命脈。例如，「當代中國山水畫・油畫風景展」，從八千多件作品裡精選出三百一十四件代表作，提出的是有關於當代藝術家自然觀的摸索；上海與深圳的「水墨雙年展」，所欲延伸的是水墨媒材的拓展與未

來性。「水墨」的概念,從「國畫」到「水墨畫」,再從「水墨畫」到「水墨藝術」,如何再博大精深地成爲國際藝壇上的一支耀眼流派,是東方傳統人文思想意欲振興的夢想。而此夢想是要從「臨界點」出發,還是「歸零」之後再出發,水墨的宿命在保守與激進的拉鋸戰中,於今也激發出渾沌迷霧中的種種火花。

觀念的解放,首先在於水墨畫與水墨藝術的未來性想像。1998年9月,由台灣《藝術家》雜誌所主辦的「台灣當代水墨」座談會,提出了水墨畫在台灣的沉寂,而結論傾於「水墨畫是優良深沉的老人文化」。1998年11月,在北京的「東西藝術比較研討會」,張汀就吳冠中的「筆墨等於零」,提出了「守住中國畫的底線」與「筆墨不等於皴法」等見解。較折中的邵大箴,則以「新保守主義」做爲抵禦現代化與西化的新護盾。至於在上海水墨雙年展裡,看得出主辦單位企圖以較大寬容度接納以水墨材質做爲浮雕、肌理的形式改革,雖然部分作品已失去水墨的氣質與味道,甚至以厚肌理油墨作出山水內容的作品也出現了。

從「老人文化」到「守住中國畫的底線」,顯示出水墨畫領域裡的悲觀,甚至亦有人主張把水墨畫的製作過程,視爲一種「養身功能」,換言之,水墨畫承繼了一貫文人畫的精神,常要被放在怡情養性的避世情感裡討論。「水墨畫」從「國畫」的定義衍生之後,其面臨的問題其實很接近抽象表現繪畫,唯獨筆墨的傳統精神意義,成爲招架西潮構成主義的利器。筆墨裡的山水觀與構成裡的宇宙觀,此界定與歷史長河遙相呼應,今之古人,正面說是具歷史情懷;負面看則是脫離現世精神,是明朝人畫元畫,元朝人畫宋畫。從未來的視野回溯,當今水墨畫的一大困境,仍擺脫不了歷史文人品味的高壓籠罩。廿世紀水墨畫的發展,在中國藝術史的標準規格裡,有欲振乏力的現象,而其品格一旦民間化、世俗化、現代化,則又要被視爲謫仙降格,失去士人文氣與古味的神聖地位。

2. 傳統的精神意識

形式化的「精神意識」型態可謂爲水墨藝術前進的首要障礙。在此以「水墨藝術」取代「水墨畫」,所將提出的是一種水墨觀念的轉折,意欲以更廣闊的討論空間,釋放水墨材質、水墨精神與水墨內容在當代藝術所扮演的角色。

形式化的精神意識,死守了水墨繪畫的品鑑標準,用大唐風采、兩宋端雅、元明清秀等歷史框架來衡量當代水墨,無疑使孕生於最動盪時代,體制、社會、政治、文化均遭受橫生折變衝突的當代水墨,必須被設定成精神消遣品。另一方面,基於西潮的影響,水墨現代化的途徑幾乎一直也囿於符號、形式、構成之變

▼鄭連傑　驚異的天空　水墨、壓克力、宣紙　62.2×67.3cm　2000（藝術家提供）

　　的探索。1998年「張大千回顧展」與「趙無極回顧展」，正好提供了二種精神一式
的東西藝術匯流版本，兩位均以傳統的藝術性，結合了西方的現代性。一是以東
方潑墨山水爲傳神，二是以彩繪抽象作東西融合。「大千」與「無極」之境，雖
然說是古已有之，但若沒有西方抽象藝術的衝擊，此境不會不偏不倚地出現在廿
世紀中期之後，出現在戰後最分崩離析的中國歷史處境，出現在兩位精神流亡於
異鄉的藝術家作品裡。

　　以「形式化」與「精神化」的角度來看，「大千無極之境」似乎已成功地完
成了東西繪畫融合的工作，他們達到在東西方鑑賞上，均能被肯定的平衡點，有

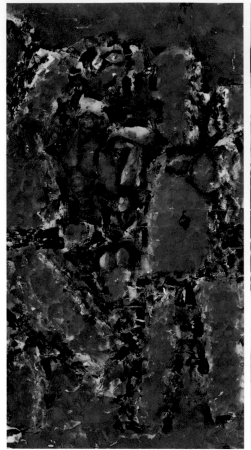
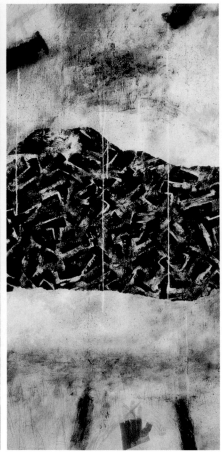

▼陳鐵軍　血腥的生命一　宣紙、水墨、建築粉廣告
色、國畫色　175×95cm　1994

▼魏青吉　面壁手記・無畏　宣紙、水
墨、鉛筆、白粉　200×100cm　1996

東方精神，也有西方語境。其作代表了中國文化長期的面相與特徵，是以群體概念中的美學標準、群體概念中的哲學領域，呈現群體認知中的理想典範。

　　然而，這群體概念，是需要再思的。

　　是不是水墨繪畫，必須囿於封建時代的知識分子處境？是不是水墨畫家，必須藝術與現實生活分隔，是不是水墨創作者都真的是不食人間煙火的今之古人？「水墨」的復興，如果沒有群體人文風向的重新調度，水墨畫將僅限於一種類似國粹、國術的特產，其蒼勁的口號，只能拉長黃昏空谷中的回音。

　　當代水墨的定義，唯有從舊有形式符碼與形式精神中走出，予以新觀念的看待，合於時代人文生活的情境，才有可能在宏偉浩蕩的水墨歷史裡，重新萌發出

不卑不亢的新機。水墨畫在中國藝術史
上被加重化之因，乃是長期士大夫觀念
下文人地位的過度提升，從語義邏輯上
看，國畫並不等於文人畫，而今水墨畫
與文人精神的緊密關聯，正說明中國傳
統繪畫大觀，與中國近代史的演進有相
當距離。

　　中國繪畫的山水、花鳥與人物的三
分法，僵化了水墨發展的限度，在語文
的意識分化之下，山水、江山、風景、
景觀，切割了畫家使用水墨媒材的創作
態度。畫山水是虛擬造境寄情寫意；畫
江山乃崇敬神州黃土，帶著歌頌國土與
國族的精神意識；畫風景是再現自然風
物；畫景觀則是描繪人文與環境的生
態，這些被語文限制的意象，使水墨畫
中做為主力的山水，一直是離土三寸，
猶如離群自我逐放的離騷行者，在悲回
風中的虛無精神漫遊。

　　另外，「水墨藝術」一詞，是否可
以打破「水墨畫」的舊有意象，而把
「水墨」當做一種材質、一種觀念，一
種可以結合傳統精神、現世生活，一種
可以與過去文化與現時文明統合的藝術
表現途徑？水墨界是否可以不必死守筆

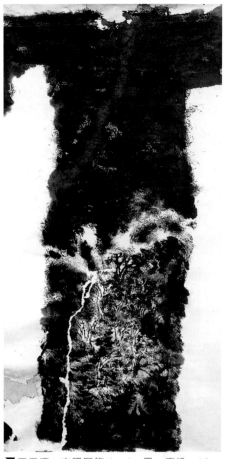

▼王天德　中國服飾No.6　墨、宣紙　68×
135cm　1998年（1998年上海雙年展展出作
品，藝術家提供）

墨江山，用更恢宏與包容的姿態，從縹緲的宇宙自然觀中再嘗人間煙火，重作紅
塵遊？有容乃大，開拓人間邂逅江湖的可能？而解放水墨舊有定義之後，會不會
使水墨走向非傳統的不歸路，亦是水墨藝術的課題之一。

3. 新文化經驗的出現

　　水墨畫形神上的掙扎，在於其神聖到世俗之路的巔跛問題。水墨的「危機感」

與「復興說」出現於八○年代末期，對台灣與大陸兩地而言，均是遭受了藝術領域分裂之後，文化經驗多樣性的衝擊。

缺乏中心與尋找新中心，使曾經表徵單一階級觀念的一統文化觀，有關水墨的文化定位，逐漸失去生活現實的共鳴。水墨意境裡的空間觀因過度抽象廣邈，巨大成空，無論是寫實或寫生，水墨的精神領域其實一直表徵著文人生活的「信仰所在」，而此有別於西方社會宗教功能的「信仰所在」，在後工業化社會與全球化資本主義擴張的世紀末，成為最後一塊東方精神的浮木。

用東方水墨傳統精神來抗衡西方入侵的現代主義與資本主義，以及文化自體情不可禁地西化與現代化，實在是以文人山水之道，企圖捍衛國族文化江山。從1998年，有別於在海外策展的幾項屬於本土的重點展覽，「水墨」的再重視，一種有別於國際舞台上的本土版「新東方主義」之呼之而出，可以說是新舊文化認同的矛盾。此「新東方主義」之沿用，並不在於西方思想格局中東西式的對照，而是在此文化現象莫名之際，用來泛指一種思潮選擇，或某一群體逐漸認同的文化觀。但無論我們如何排拒西方學者的觀點，目前水墨領域裡的文化現象，還是無法逃脫西式總體社會經濟結構影響之下，全球化人文精神的接軌與自主問題。

商機的來臨，便是促成水墨畫成為國粹產品的一項因素。美國當代重要批判社會學家丹尼・貝爾（Daniel Bell）曾在其《資本主義的文化矛盾》一書中提出：「技術文明不僅是一場生產革命，而且是一場感覺革命」，這個「感覺」的變革，扭轉了藝術家的精神定義。貝爾對近五○年代藝術之批判所提出的尖銳看法是：「文化現代主義標榜自己的顛覆性質，但卻在資產階級的資本主義社會找到歸宿。資本主義社會由於缺乏一種來自空洞信仰與乾枯宗教的文化，便又反過來要求解放文化大眾生活，以當做自己的規範。」在他看來，現代主義真正的問題是信仰問題。

當代藝術家的信仰是什麼？當代藝術家與資本企業家是共生共存的背對連體嬰，表面上互相敵視對立，實質卻在微妙的關係中逐步建立起與經濟體制息息相關的「文化霸權」。許多非西方主流地區倡言的新國族文化復興，經常要帶著基本教義派似的激進色彩，但就實際現象而言，舊文化信仰其實也已經變成國有私用的文化資產。

廿世紀末的東方精神是什麼？這也是一個常被以傳統為傲的今之古人所拒絕回答的問題，因為答案常是大音希聲，無邊無際，理論呈太極，市場走八卦。當代水墨的研討會裡，理論者與創作者不敢正視的議題，便是現代化的過程裡，當代華人文化已逐漸情不自禁地步上西方體系。所謂「可以多樣，不宜多元」的藝術發展論點，正是希望迴避大一統文化精神分歧化的結果，形式可以多樣，但精

神不能分化。事實上，當代水墨藝術的表現，若是停留在脫胎不換骨，未來的後續發展永遠是在為防老化而做的「拉皮」易容工作，拉到有一天沒有皮了，就只剩下「防腐」任務了。

但如果防腐成功，具有未來東方古董文物的國際市場價值，此夕陽的輝煌，算不算一次文化精神的勝利？復興，是為內部人文狀態之需，還是外在的注目肯定，這是關門自省的問題。廿世紀的水墨課題，即在此形神的掙扎，脫胎或換骨，會不會影響到文化血緣的被稀釋？惶恐被西化的悲觀，似乎必須等待另一文化信心的果陀出現。

▍4. 形式現代化的接軌

水墨藝術與當代的接軌，戰後到後現代，已有一大段探索的經驗。在世紀末回顧戰後以來的當代水墨發展，形式的融合，東方筆墨與西方構成的接軌工作，可謂為整個世紀中國水墨界所想要完成的最大工程。

中國人守中庸尚折中的哲觀，使這項工程花耗百年，才溫良恭儉讓地達到水墨藝術現代化與形式化的接合點。以世界藝術史的年代發展而言，中國水墨藝術用更長的半世紀，認真地思考了傳統媒材與現代形式匯流的課題，西方則在戰後，繼抽象表現主義之式微，已鮮少再去思考東西方藝術形式的統合了。

戰後五○到七○年代，大陸水墨畫的題材在於為江山立傳，渾樸荒茫的黃土高原、大江南北的風土人文與現代化新建設一一入畫，以雄偉氣勢為江山標準，樣板化了筆墨方寸之間的美學。筆墨與寫實素描的統合結果，便是出現「點子皴」，細細麻麻，具有水印版畫的拙趣，有別於前輩藝術家黃賓虹、傅抱石、李可染、陸儼少、張汀等人對傳統筆墨的改良與留守。而後，水墨現代型的兩大類別：筆墨與構成，面臨的便是具象與非具象的主題分歧。

具象水墨逐漸在經濟開放的生態裡步向以古意、幽情、筆趣為特色的中小品創作，筆墨不守章法，但儘管是蓬頭粗服、國色已掩，卻是水墨市場裡的嬌寵，似乎過去文人生活的浪漫性與世俗性，水漲船高地再度成為水墨世界裡的難忘綿綿舊情。

筆墨中心論者朝向水墨現代題材的開拓，而抽象構成主義者則繼續著水墨形式與觀念的革命工作。五○年代後期，台灣地區劉國松、蕭勤、莊喆等人的現代水墨改革，意圖將山水畫與抽象觀念結合，當時頗具的新意，到了九○年代末期，在屬於回顧性的上海水墨雙年展中觀其作品時，卻不免讓人覺得其空靈之境

已趨於設計，並且帶著東洋味與西洋味的另類文化氣質。如果說抽象水墨的東西合璧，誕生出的是四十年後的如此風貌，時間真的是最公正的評論者。劉國松等人是現代型水墨之改革前鋒，此歷史定位是不容置疑，但形式化的走向，則又使其理論與作品失衡。在焦墨、黑墨趨於滿佈格局的九○年代當代水墨作品當中，其代表六○年代的虛無，或許可視爲另一存在過的水墨精神狀態吧。

　　無論如何，當代水墨無法過河拆橋地拒絕西方藝術的衝擊與影響。抽象水墨提出之後，也釋放出其他與西化有關的現代型水墨。這些作品，在1998年的一些水墨展中亦可見。

◆ A. 立體派風格

　　九○年代，陸續出現一種形式風貌，是結合立體、變形、拼貼等效果所產生的異化山水。就傳統而言，這類風格可以銜接明末清初的變形主義畫家，如陳洪綬、丁雲鵬、崔子忠、吳彬等人作品。就現代角度，他們是採取了幾何、立體與壓縮平面的拼貼手法，圖樣化了山水的透視觀與三遠法。雖然個人面貌有異，但台灣的袁旃、大陸的林容生、王迎春、林天行、許俊等人之作，顯然異曲同工地重新組合了傳統的圖象符號。西方立體派的造形是化整爲零，從一個完整的物象逐漸解構成不同的切面組合，而這些立體變異的山水畫家，則把幾何元素一一再歸回山水片段裡，用符號表徵了佈局的內容，於矯飾與通俗中各綻異彩。

◆ B. 超現實風格

　　水墨現代化的過程，第一步曾攝取了超現實主義的自動技法，但對於超現實主義思想之心理意識範圍，則遲遲拒絕開發，原因之一是傳統水墨精神之「內在真實」，是屬於俗念被掏空之後的淨化真空，中國傳統畫家生活可以放浪形骸，提筆創作卻個個飄逸出塵。水墨藝術家的潛意識或心理探討，對評述者是一項挑戰，甚至對絕大多數的閱讀者而言，仍屬於禁忌討論，覺得不宜用西方理論套用在中國繪畫精神。水墨藝術家對於「人性」的規避或隱晦表現，或許是含蓄，或許是壓抑，但忍不住精神出軌的作品，還是挑釁了觀者的解讀能力。

　　台灣何懷碩的「月河」系列，河流蜿蜒如女體的祖陳，蒼蒼白白幽幽異異，具有綺夢的詩情。八○年代後期，大陸谷文達的早期大幅山水與文字水墨，雖然在觀念上使用了顛覆語文意義的達達行動，但其被簡評爲「超現實主義」的山水，卻充滿虛妄與慾念，其苔點如毛，土石的器形曖昧，也可歸於超現實意境追求者。旅德的邱萍，煙雲縹緲中，乳山點點，霧裡藏花，有形無形地遊走感官邊緣，點到爲止，讓觀者只能意會不能明說。這些筆墨山川擬人化的暗示，說明水墨可以做人本或人性的回歸，也可以有些弗洛依德的觀點。水墨走造境，造境也

▼袁旃　璀璨　彩墨
184×83cm
1998（藝術家提供）

是一種虛擬，當代水墨山水題材裡具「超現實」風者頗多，但作品可用來探索藝術家潛意識狀態之作還是有限。

◆ C. 黑的象徵風

將水墨視為一種媒材，是廿世紀末當代水墨的一個走向，相較於以古意、幽情、筆趣為出發的新文人風水墨，九〇年代後期的另一支水墨新軍，當屬令筆墨中心主義老將坐立不安的觀念水墨。

觀念水墨基本源於抽象水墨的概念，將筆墨視為一種肌理的表現，並觀念化了水墨原有精神。數百年來，南宗山水重白尚虛，儘管筆墨語境在於灰黑系統，但實質追求的精神，卻是自灰黑中提升的虛白部分。北派山水尚黑，但非中國所忌之黑氣，而是玲瓏剔透，具氣象萬千之黑。現代水墨之黑中，前輩藝術家黃賓虹與李可染也都尚黑，但各具黑的學問。如果水墨世界在世紀末能提煉出跨時空的文化研究，「黑色文化」或許是一個值得探索的研究主題。海峽兩岸的水墨，愈畫愈黑，單色水墨裡的色彩象徵與獨特個性，幾乎以廿世紀末東方深幽、糾結、渾沌、神祕的代言姿態，在藝術上呈現文化色彩。

▼ 谷文達　神話・遺失的王朝＃E-1
284×178cm　1998（漢雅軒提供）

以「黑」做為一個象徵、抽象或極限的表達語言，在九〇年代諸多新水墨創作裡比比可見。楊詰蒼的極限主義之黑，用中藥媒材入畫，黑出一股森嚴霸權之勢。劉子建無序飄浮之黑，黑出混亂的心緒。閻秉會椅上江山之焦渴，具物象，是少數用象徵主義入水墨者。張進的作品結合民間藝術與表現主義，蒙昧叢林間也是荒誕與怪異的黑。張羽的靈光系列走幾何墨象，使遠古的記憶與宇宙黑洞搭上了線，方土的水墨域面，氤氳幻覺中，濃墨天地接近了另一種熱調的抽象表現。

擴張中國文化裡的「黑」道玄思，對水墨特有材質與象徵個性，有關枯筆焦墨、濃墨氤氳等情感再次詮釋而出，也是一條表現路線。然而此處面臨一個問

▼ 王川　No.4.1995　宣紙、水墨　100×100cm　1995

題，如果用炭筆、壓克力顏料、油彩等，也可以表現出「黑」的力量，那麼水墨之為一種媒材，似乎也顯不出特出意義了。

在這些黑色山水裡，更脫離「水墨」的表現方式者，是把浸過墨的宣紙揉搓出皴的肌理，造成一大片浮雕皴視覺效果的胡又笨之作。另外，徐虹用多媒材，突破二度空間侷限，造出黑色的幽緲意境，似乎也被接受是一種類水墨領域的表現。

◆ D. 水墨的概念延伸

從抽象水墨到浮雕皴，到引雕塑入畫，以至於裝置水墨的出現，都說明「水墨」原有定義的瓦解，甚至「水墨」在當今所代表的意義，變成是一種「屬於中國的感覺」。不管保守派的傳統水墨支持者喜不喜歡，藝術家已不再把水墨的表現

領域只定位在山水、人物或花鳥,而是以另一個更大的野心,用水墨來呈現文化的感覺。例如中國王川的墨點裝置,沒有筆墨,僅以場景呈現精神意境。

九〇年代,台灣的墨潮會曾傾向於遊戲論,在書寫行動中變化自娛。大陸的觀念水墨藝術家則往往帶著更尖銳、更擅於挖墳剖根的顛覆文化手段,一刀雙刃地遊走於傳統與當代、東方與西方的文化課題上。對西方而言,水墨藝術扮演了滿足西方人對於東方文化好奇中的異國情趣;對東方來說,水墨藝術象徵了東方文化精神的歷史精華,但這兩種角度,均無法將水墨語境帶領到與全球對話的領域。雖然旅居海外的黃永砅與蔡國強,分別曾在日本與加拿大都裝置過水墨畫裡的情境,但那種山水風情若在中國境內,則就不那麼有

▼ 張羽　靈光第27號‧漂浮的殘圓　宣紙、水墨　99×90cm　1995

時空異境的感覺,至於蔡國強在溫哥華的水墨展,由水墨畫家製作,他放雲霧,其實重點已在創作觀念的顛覆,而水墨只是挪用的文化表現工具了。

5. 新水墨三種異論的現象

在嘗試與世界現代文化接軌外,水墨界又產生了另一種思考趨勢,即獨立水墨領域,將其視為東方特種文化產品,並企圖擺脫西方當代藝術理論的干擾,不考慮接軌,不考慮參與。此「獨立宣言」無異反詰了過去中西合璧之「統一論」者。然而,將水墨置於自主化的範圍思考,卻無法規避當代文化藝術,本身已交流著交相滲透的文化因子。遊戲論也好,文化批判也好,顛覆水墨的傳統意義,成為顛覆文化精神舊制的表達途徑,同時也反映了時潮思想,這些現象均與當代區域文化如何在全球化中自處的議題有關。

是故,顛覆水墨文化精神,應視為一個觀念的提出,如同杜象的〈噴泉〉提出之後,藝術家便完成了工作,如果繼續利用破壞來生產、製作,無異又進入了安迪‧沃荷的普普領域。1990年之後,水墨裝置者多走後現代多媒體實驗或是復

古風情，亦可視爲藝術與文化的呼應，而較常見的古今中外並置手法，也顯示出邁入消費年代，從藝術作品裡泛出的社會機智性格。

在這瓶頸與出口的時空下，我們可以綜合出水墨三種異論：「純種水墨論」、「混種水墨論」與「異種水墨論」。

1998年的水墨藝術活動，大抵回顧了廿世紀水墨現代化的努力。其間水墨世界，可歸類出堅持筆墨精神的「純種水墨論」，主張中西合璧的「混種水墨論」、實驗中的「異種水墨論」。此三元分化如三頭同體的當代水墨怪獸，互相掙扎出頭，也彼此消耗體力。

「純種水墨論」所能做的努力，是復興水墨傳統精神，否則水墨領域將逐漸成爲中國文物的一個標本，成爲歷史精神的回憶典藏品。在廿一世紀，水墨傳統精神還能影響實質的文化生活多少，成爲純種水墨論者文化絕地反撲的勝算評估。

「混種水墨論」所面臨的困境與西方抽象表現主義一樣，在遊走於形式主義、裝飾主義、虛無主義之後，這些點、線、面、肌理等符碼的轉譯、表徵，在被不斷組合拼用之後，能否再生新意，不落俗套，成爲混種水墨論者的挑戰。而當這些元素由群體所共識的精神領域，被分化成個人生活的詩篇時，水墨是否會變成一種東方抽象表現繪畫，成爲泛抽象領域的支流？此中西匯流之結果，水墨之被消融，並與抽象表現共生共存，恐怕也會使中國水墨史改河換道。

「異種水墨論」視水墨爲一種材質、一種概念、一種工具、一種文化的感覺，可以在單純紙與墨上大作文章，也可以與多媒材拼造結合，因爲創作者皆具中國文化背景，可以把歷代文化與當代生活拆拆解解作後現代拼貼。如果創作者傳統筆墨的根柢穩健，個人思想體系深厚，對當代文化、生活感覺敏銳，尚有可能透過見山是山、見山不是山、見山又是山的解構與築構過程，重創水墨的新語境，否則亦可能只是塗炭水墨，玩弄文化資產。而另外一點，水墨材質的不可替代性，應當被視爲一個原則，否則便無「水墨」一辭的存在意義了。

無論是純種水墨、混種水墨或是異種水墨，水墨藝術因面臨挑戰，反而證明擁有未來的戰場。正因爲涉及過去、現在與未來的文化，老幹新枝，東風西潮，無力感的背後，是種綿綿掌風的推送。藝術已被判過無數死刑，藝術還是活著，水墨的存亡與其他當代媒材一樣，都在等待窮途末路的轉機，相較於其他材質的文化歷史背景，水墨曾經擁有的輝煌，代表文化的根性，如果根性深厚，根本難動，根本既動，那表示已不符合時代人文所需，但也不意味著文化價值的滅絕，正如同西方文藝復興已過五百年，但其藝術價值仍歷久不衰，成爲西方藝術史的精華之一，而此文化養分在後現代的世紀末藝壇，經典挪用中，也再度復活。

風流 台灣當代水墨的隔江猶唱

漁陽鼙鼓動地來，隔江猶唱後庭花，可謂為水墨在戰後渡海到台灣的半世紀情境。此情境也正好成為一種文化藝術命脈，呈現遷移中所面對風土變化，其間能有的堅持與扞格之例。

台灣水墨的流變，代表了台灣美術與華夏文化的關係變化。在台灣的藝術展覽活動當中，水墨書畫類的展覽仍然很多，然而近十多年來，水墨畫的地位一直不彰，尤其是何謂「台灣當代水墨畫」之定義，更因涉及中原傳統的移植問題，以及西化與時代性的糾葛，使其在近期的本土化美術運動中顯出扞格不入的尷尬。台灣水墨與現代藝術的接軌，在五、六〇年代便出現「革中鋒之命」的主張，但之後的發展，卻又在鄉土與本土運動之中被意識革命了。然而，台灣水墨的現代化運動，在華人藝術史上，仍有其特殊而不能抹滅的時空生態，可做為一種藝術類型的人文消長研究。

1. 戰後台灣水墨的形與勢

當代台灣藝壇的水墨現象，在社會情緒時時激盪、隔海文武叫陣歇歇、本土鑼鼓咚咚震天中，不僅其文化價值夾處新舊衝擊，是藝術表現形式最為緩和的類型，同時也守住了台灣較溫和的一支知識文人所持有的文化態度，或是傳統文人的本色。

台灣水墨的低潮期則自八〇年代中期開始。除卻因展覽性質而以賞析方式為文引介的水墨報導文章之外，能夠博得媒體青睞，而以廣大篇幅作為討論的水墨作品，大抵以第一代移民於台灣的水墨畫家之回顧展為主，其中最具代表性的年代人物，是1993年以九五高齡去世的余承堯，另外在1986年，李義弘的「自然與畫意」亦曾在本土化聲勢鑼響之前，一度成為媒體焦點。

在此之前，所謂的學院派水墨風格，由早期渡海三家：溥心畬、張大千、黃君璧為台灣近代水墨源頭。溥心畬一支經由江兆申暨其門生子弟發展出以人文抒情詩興為主的文人水墨類型，在台灣當代可為水墨新學院風格的代表；張大千的潑墨山水獨領風騷，亦可視為現代抽象式空靈水墨的先河；黃君璧的綜合芥子園與自然寫生系統作育許多台灣近期水墨入門者。此外，傅狷夫與林玉山兩位的水墨風格，同樣也是台灣近期傳統水墨承襲中的重要兩支。近四十年來，如果以較

具影響性的教學風格畫分，我們可以粗略看出台灣近代水墨的發展趨勢：

◆ 第一期：歷史與傳統的吸取

以前述幾位渡海畫家與日據時代東洋與中國畫影響者爲代表，此外輾轉或直接來自香港影響的嶺南畫派與海上畫派各家風格在台灣亦頗爲盛行。其間，山水題材多數源自中原山川想像與格局，花鳥以傳統工筆與寫意爲主，傳統繪畫技巧的承傳與教學方式，從臨摹到寫生，大致形成水墨學習的環境生態。

◆ 第二期：現代與傳統的交疊

在西化與現代化的前提下，現代水墨的革新階段，幾乎以提煉水墨藝術中的抽象元素爲主，再賦以東方哲學精神。「五月畫會」的西化與回歸，爲台灣水墨的發展提出了形式上的突破與突變，也使現代水墨步向抽象藝術生命體的新領域，而立軸與長卷的時間觀念，亦爲框限結構所破除。

◆ 第三期：鄉土與傳統的融合

七〇年代的台灣鄉土水墨出現，基本上回復到傳統水墨符號的再使用途徑，唯描繪題材側重於台灣區域性景觀。李可染的輾轉影響與鄭善禧、何懷碩的風格，所側重鄉土與自然的寫情，在彼時可謂爲一種典型。另外，鄉土寫實主義的引入，也符合了素描式的水墨表現，在描繪鄉土風情與農村景觀上，皴擦的傳統技法被保留，另外生活裝飾性的小幅結構作品則廣爲流行。

◆ 第四期：本土與生活的尋求

經由前三期的蘊釀與現世社會生態的人文氣息影響，屬於台灣繪畫語言的水墨畫逐漸形成。本土運動中台灣意識的強調，對於當代水墨畫的發展並無革命性的大幅度翻轉，然而屬於人文特質的水墨畫本身，卻透過許多生活化與文人化的作品表現，呈現出本土運動度量衡之外的另一種無言的對證。

從一到三期，我們可以列出許多名家字號，而且很多回顧性的整理也規畫出他們時代性的成就。有關水墨畫的何去何從，舉行過的座談會議題，下列之議論，可反映出當代水墨的困惑所在：

一是，傳統水墨畫與現代水墨畫的定義界分。這是基於西化的介入，使水墨畫的「承」與「變」之發展，面臨了新舊的問題。這也是如何對待傳統與創新的質疑。

二是，水墨畫如何超越民族性而建立世界性的藝術語言。這份國際性的野心，改變了傳統水墨畫的符號系統認知，而使現代水墨的發展趨勢，以朝向抽象表現主義的語言範式爲現代之版本。然而新的水墨符號系統混生而各自爲體，在

▼ 鄭善禧　彩墨山水　30×60cm　1994年

承啓過渡中亦不斷出現斷裂而難以爲繼的現象。

　　三是，屬於台灣地區水墨的現狀發展問題。除卻西化過程中的現代化影響，台灣當代水墨的「當下性」與本土化美術運動有否關聯？需不需要建立關聯？除了生態環境的題材提供之外，水墨符號的元素使用是否需要重新創新？還是維持水墨正統美學的命脈？

　　以台灣目前正在進行中的水墨現象來說，傳統水墨、現代水墨與本土新水墨正同步存在，到底何謂台灣本土新水墨，我們必須從七〇年代以來的水墨現有作品中作一回顧式的觀察，才能重新探掘這一支在近年本土美術運動聲浪中息息猶存，唯獨難以把脈的美術現象。

2. 戰後台灣水墨的精神狀態

　　隔江猶唱後庭花，危機中的風流，可以說是戰後台灣水墨衍生的精神特質。

　　七〇年代雖然是以鄉土運動爲文化創作的主流，然而彼時的水墨畫卻是以一種潛隱的變體性格，從大意識的合唱中蛻變成另一種脫胎自危機意識下的小調風流。八〇年代晚期以來的本土運動論戰當中，對於水墨畫的社會與時代性交代，曾經有過質詢之聲，但是水墨畫家一本傳統文人習慣，並未產生正面捍衛藝術疆土的動作，以至於在本土美術運動中消聲，甚至逐漸被隔除在「具本土性的作品」考量之外。

◤ 何懷碩　山　180.3×96.5cm

　　事實上，如果我們回首觀看這廿多年來的台灣水墨現象，可以視其爲某種小格局的「魏晉風流」。以時代背景來說，魏晉南北朝也是眞正的亂世，那個時代有英雄式的雄辯、有玩弄歷史的詩情、有明爭暗鬥上下其手的政治權術，也有生命不値錢、文章傳千古的文人名士。而基本上，在崇拜漢唐盛世的宏偉歷史感中，魏晉風流的史觀被視爲避世的社會態度，任何一個企圖自我復興的文化運動，都難以正面接納這種隔江猶唱後庭花的情趣創作。

　　七〇年代的文化造形，產生了台灣獨特一時的茶藝館文化，而在茶藝館文化當中，能與磚瓦土罐、東洋風情、印度色彩並室爭輝的美術品，便是具生活禪情的水墨小品。幾行生活小禪詩、幾筆快意墨染速成品，成爲未解嚴前文藝清客們煮茶論政外的灑脫。雖然這時期的水墨畫沒有什麼針對現世社會生活的表現意識，但是它卻反應出當時的一種文藝情懷，這股情懷從七〇年代的悲情到八〇年代的激情，再到九〇年代的薄情，從未斷裂過。

　　我們從早期陳朝寶再到現在的于彭的作品，都可以找到這一條笑傲世俗、遊戲人間的放浪。其中，于彭的作品尤能顯現出這種「天空外白雲飄，心中一片空白」的思想本色。于彭的作品與其生活觀有極大關聯，他代表台灣以生活情趣爲創作根源的一支，在台灣社政大轉型、國家與區域意識成爲文化焦點、藝壇潮流理論爭鮮奪豔之際，于彭以其士林所居一帶的雙溪公園與至善園爲其生態藍圖，加上至故宮博物院的師法古人自習，他將現代化都會生活融入古代文人名士的仿擬環境裡。八〇年代，義大利的超前衛曾經影響許多後來成爲台灣當代本土藝術家的代表者，但以傳統水墨創作，具有超越歷史時空變相以及游牧性的詩情來

說,沒有理論強調的于氏作品,是以水墨變革並列於其他以西式媒材創作的同年代藝術家。

不過,于彭的作品很快為藝廊吸收,象徵他的創作風格符合某些名士與市場的品味,這也顯示,其變調的東方生活情趣一直有其收藏的市場,這使部分本土化運動論者必須承認,這類被視為具有「頹廢文人」傾向的新文人畫,雖然沒有悲壯的社會意識與時代脈動相應合,然其生活美學觀卻頗能滿足現代文人所欲搜集的一種文化情調。九〇年代後期于彭則往上海發展藝業,到底台灣社政文化與生活,對藝術家有無真正影響過?傳統水墨文人的避世觀在于彭作品裡,似乎留下一個可議的空間。

于彭的創作觀,反映了中國文人戲墨人生的殘存影響,而藝術家也樂於如此沉浸假山假水的古風裡。然而這其間亦難脫時代人文性格的影響。于彭的作品來自各種不同時代的本土拼貼,以流行服裝為譬喻,這也呼應了八〇年代流行一時的「輕頹廢風」。其不中不西、亦古亦今的無邊風月,除了素描式的線條之外,仿古人山水的筆墨,可以說是筆不筆、墨不墨,完全是以一種自由、恣意的景象填充,完成類似傳統山水的結構。重結構,輕筆墨,這也是台灣新水墨的潮流現象之一。

3. 台灣當代水墨與傳統的連結與斷裂

台灣當代水墨在面對傳統時,因個人主義的發展,逐漸呈現出一種有前人身影,無後人躡音的局面,它脫離了師徒系統,連師法自然的寫生,也未必成為創作首要前提。

在傳承上,江兆申與其江門弟子是台灣新古典水墨最具代表的一支,考究傳統的書畫技巧之外,也崇尚清雅秀麗的筆意畫境,其弟子在大樹底下,

▼于彭 荒城虛照碧山月,古木畫入蒼梧雲 水墨 231×53cm 1996-97(藝術家提供)

則有一段時間囿於其影響的侷限。其中，李義弘在九○年代後期，筆墨間已有相當個人的展放，而許郭璜、侯吉諒等也開始有個人氣質出現。在台灣，具中國傳統教學功夫者，江門一支不能忽視，若論具有東洋影響者，林玉山與膠彩畫一支，則拉出中國與台灣水墨的分離線。台灣五○年代有關國畫與東洋畫之辯，焦點一度放在中國傳承與日本影響下的文化意識型態上，但今日以畫面內容來看，膠彩畫一支傾於地方性風格表現，在以台灣爲藝術版圖時，其地域性自然有其優勢，畢竟這些膠彩畫呈現了近代地域時空，爲不食人間煙火的水墨，鋪蓋出一層生活與土地的味道。

在前述幾位先期前輩的傳統教學影響之外，脫離傳統自學而出的水墨，在本土化的八○年代也成爲台灣水墨自尋新歷史的一種文化現象。在此風潮下，師承不定的素人式水墨便被挖掘而出。此現象者較難有承傳結果，于彭代表的便是這種現象，他的作品在水墨界只能說有個人特色，但無後續影響。至於另一位也是自學的余承堯，則以更大的故土回首氣派，描繪他眞正行旅過的大江大水。

余承堯的作品之成爲近年代的水墨話題，除了其藝術家本身的修養與傳奇性之外，我們把重點拉回作品，余承堯現象說明另一種由類似素人手法的巨幅山水，居然能築構出深具恢宏的通景空間，且氣勢直追唐宋。這樣的超越正統法則，似乎爲困於傳統與西化之間的台灣水墨現狀，開闢了一條發生在台灣的非中原主流之傳統水墨發展可能，而其非依循傳統的亂筆章法之騷動，又給予台灣水墨環境一股震懾的生機。

此源自傳統的新變格體，在追求新文化生命律動的八○年代，逐漸彌補了藝壇自七○年代鄉土素人藝術旋風過後的學術風格失落感。期待有跡可尋的新傳統風格，與尋找更具深厚人文素養的山水傳奇，事實上已繼現代水墨的抽象精神論之後，成爲台灣新水墨的新默契。

現代水墨在六○年代革了中鋒的命，在滿佈與留白的畫幅裡，建立了無邊無垠的宇宙觀。然而八○年代，水墨畫的形式似乎很難定型。比較抽象式現代水墨之自我境界，台灣當代新水墨的空間觀已由天地之外回縮到天地之間，儘管在畫幅結構上仍大多採取現代主義影響的滿佈格局，然而無論是俯瞰式、鷹隼式或仰望式的視角，描繪對象大致已從天外回歸到土地。在反正統束縛的行動中，屢爲媒體引介的本土水墨作品，幾乎都有一種共同特色，那便是不講究正統筆墨的美學，而以暢所欲爲的方式勾、點、皴、擦作創新的起點。從余承堯現象反觀同時存在的其他格局較小的即景式水墨，另一種更接近台灣本土生活景觀的移情表現，則是視墨如土的「台灣黑水墨」。

水墨的特色在於水與墨的適當分配與運用，然因環境而產生的情緒變化，卻

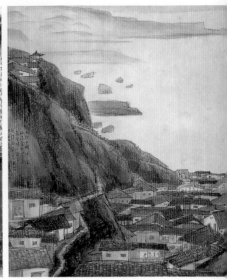

▼ 李義弘　台南祀典武廟後院　埔里廣興紙寮精製白玉
宣　水墨　66×52cm　2000

▼ 李義弘　九份山城　王國才精製三椏仿
宋羅紋生紙　水墨　66×52cm　2000

▼ 洪根深　山水幾何系列九　88.9×88.9cm

▼ 洪根深　山水幾何系列六　88.9×
88.9cm

使台灣某一類型的水墨畫有愈畫愈黑之勢。洪根深、李茂成、李安成等的自然與
人文景觀水墨，便擷取了傳統墨色的沉鬱濃重氣質，意欲呈現台灣當代生態環境
中的鄉情思緒。事實上，這道脈絡可以從何懷碩、鄭善禧再追溯到李可染，甚至
於黃賓虹等曾經在台灣近廿、卅年以來學院水墨的輾轉影響。這道脈絡，對傳統

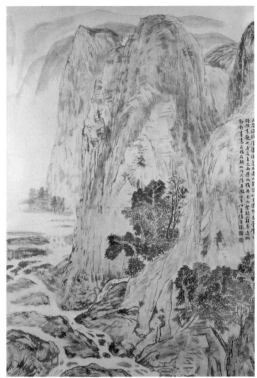

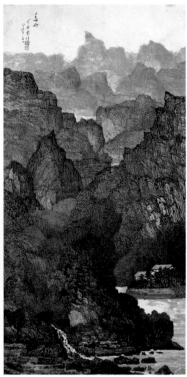

▼ 侯吉諒　玉山巔峰遠眺　金宣　30×25cm　2002

▼ 余承堯　春山圖　設色紙本　179.5×89.5cm　1973

水墨來說都有其突變之處，而在趨於鄉土水墨的過程，其透視與結構美學也均有現代化的傾向。另外，他們不再畫千幛重疊萬巒起伏的萬里江山，而將視野收斂於視野所及的範圍之內，甚至壓縮為天地連線的滿佈形式，突顯出壓迫、擁擠、繁瑣、陰鬱的氣象，而留白的觀念淡薄，糾結草亂的筆法也不再受傳統約制。

　　以知識分子的人文風情入畫者，尚有陳其寬與羅青的「白話水墨」。陳其寬的水墨畫面結構重疊中有現代感與幽默感，賦彩明亮，非傳統沉濃墨路，自成一味。羅青在水墨理論與美學領域強調了藝術語言符號的再使用，反映在其作品裡則呈現出一種如經過設計、排比過的現代詩。在題材方面，兩人的現代性在於文明與文化景觀的對照，許多機趣與巧思的象徵應用，亦顯露出現代化文人戲墨的情趣與知性上賦比興的使用。這一類型作品，給予觀眾最大的錯愕是：「原來傳統水墨也可以如此畫！」一方面承認其傳統性的保留，一方面又訝異其非正統性的表現。在水墨理論的學術研究當中，此「在野黨」的出現帶給沉滯已久的水墨界一股粗獷的生命力，然而也引發出延續問題的疑慮。

另一個在九〇年代中期,從傳統學院脫胎而自成一格的水墨藝術家,是把金碧山水變異成奇異世界的袁旃。袁旃具立體派與新風格裝飾風影響的工筆彩墨,強烈地羅列出她的東西藝術學養,而另外,她選擇彩墨,直溯唐風,卻又靈奇地解構山水元素,華麗中有意趣,在台灣近代水墨藝術家中,是少見能把復古與現代感交融成新變體的畫家。這是具學院技巧訓練,不歸零到無技法之境,而在形式研究上獨出一格的例子。同樣的,袁旃的作品也沒有時間性,它們呈現出風格,在東西藝術元素中對話,令人有驚豔與唯美的眼福,但又屬於可以觀,不宜遊,這或許也是其意境特色。

此外,還有黃光男以硬邊空間處理與象徵語意,點綴出的一種現代式抒情水墨,簡潔中賦以機趣,也延續了一種文官的生活品味。他把天圖顛倒,主題常被框在一個小空間內,似乎也折射出一個水墨畫家身處文化機制內的情境。

▍4. 台灣水墨對年代的化外與疏離

題材問題顯然是水墨畫這一方面的障礙之一。傳統水墨畫的題材以自然山水、人物、花鳥、禽獸為主,除了描繪風格的演變之外,畫幅內容可以說是不為時代性的表露而設。在整個中國傳統水墨畫的歷史裡,除了人物服飾的變化有時間上的考據外,風格上的演變幾乎是以形式上的美學開展為時代的判斷根據。

故事性的作品,如〈韓熙載夜宴圖〉、〈宮樂圖〉等雖然有建築與文物可考,但基本上,作者的創作形式風格一直是中國繪畫史的主要辨識方向。傳統中國繪畫藝術裡的社會感向來就淡薄,即使藝術家胸有鬱壘,也不直接在題材上作文章,而是透過詩畫間的符號象徵而託情。文人畫裡,除了山水與自然物象之外,不興誇大人物的地位,更遑論描繪宮牆建設的物質文明變化。然而在藝術中的人化自然逐漸退隱成現實景觀裡捉摸不到的夢土意境之後,現代人文環境的題材問題便躍然而出,迫使一些現代水墨畫家必須對「春山煙雲連綿,夏山嘉木繁蔭,秋山明淨搖落,冬山昏霾翳塞」非亞熱帶四時定律的虛景假象產生質疑。「寓情於景」既然是水墨畫的傳統美感經驗,斯土斯情的現代生活題材顯然有充分理由足以入畫。

寫生是步入自然真實觀察的一個重要步驟,以前述江兆申新學院古典派的一支,如畫家李義弘、許郭璜等,亦以台灣當代畫家目前盛行的大陸遊或歐遊寫生經驗,在畫面上嘗試描繪西洋古建築,點出不同時空的遊歷紀錄。對台灣當代水墨家而言,以重重疊疊的高樓建築取代巍峨峰巒,烏煙瘴氣纏繞取代遊雲飛抱遠

峰的作品有之，叫高山低頭，叫河水讓路的新建設摻雜其間者也有之，旨皆在於顯露具時空性的現代感。然而水墨畫家一方面囿於媒材的限度，一方面對於自然美的慣性接納，對現代物質文明的物象，總是持之以篩選過的美感品味爲創作對象。以生活情調爲例，茶具、酒器可以入畫，咖啡杯、高腳杯則難以入眼，然而穿西裝喝咖啡的文人又何其多。這些現象說明，面對水墨題材時，如何恰當拿捏古今風物的並存，成爲水墨畫家從自然人文觀轉變到社會人文觀的心理障礙。

以傳統再出發的水墨，究竟有無可能呈現出當代的社會氛圍？1995年袁金塔的「現代手卷」便提出一種題材性的方向。袁金塔以類似〈清明上河圖〉的風俗畫手卷，描繪漁陽鼙鼓動地來的台灣街頭運動，以長卷的氣勢掩蓋了漫畫式的社會題材結構。其〈解構年代〉一圖在表現形式與意義上令人聯想到比利時畫家詹姆斯‧恩索爾（1860-1949）的〈1889年基督降臨布魯塞爾〉的場景，以及二〇年代曾經在德國襲捲一時的新客觀主義之漫畫式社政嘲諷手法。從袁金塔的長卷系列中，大致呈現出藝術家嘗試以具有社會性、歷史性、繪畫性的原則解決台灣當代水墨的時代見證問題，比較其他突破筆墨技法與傳統格局的台灣新水墨畫家，袁金塔的長卷之作充分顯出對傳統畫卷的藝術再使用，而與其他袁氏的小幅作品對照，也顯現出畫者亦有記錄年代事件的野心。另外，其發展出的俗世水墨，具台灣戲曲丑角的粉墨感，試圖以情色的戲謔，反映出台灣的現世風情，僅借水墨爲表現材質，在生活領域作文章。

出自水墨系的台灣多角文化人士倪再沁，在九〇年代前期有一些具有社會批判性的水墨，可惜他沒有長期以水墨爲媒材來創作發展，因此只能說，其黑水墨曾階段性地呈現出藝術的批判功能。台灣另一「墨潮會」團體，也是屬於假借水墨書畫爲媒體，對文化與社會進行展演式的批判，在創作精神上與水墨畫原有文人特質相去甚遠，其思想源頭接近現代主義發生以來的觀念延續，此方向發展已是台灣新水墨的邊緣範圍，介入觀念與行爲藝術的討論區。

水墨表現形式的問題，在中國八〇年代後期出現，乃在於開放後外來文化的衝擊，至於台灣目前的水墨問題，其實已從相對的封閉走到相對的開放，比較在乎的反而是歷史上的時間性與區域性的人文課題，而不是只在於跟西方現代主義的抗衡了。台灣新水墨的逐漸形成，其實是站在文化系統的更迭角度上作歸結，然而水墨畫的演進還有其藝術特質與承襲、改良的傳統部分。歷代來的水墨氣質變化，可以非正統、反傳統，但絕不可能完全斷裂而新出。如果水墨一如石濤所語，常隨時代，其時代所指，應不只是形式與內容、題材上的變化，而是一種屬於時代所獨特擁有的環境氣質。台灣當代水墨的討論，除了理論問題之外，作品本身的氣質呈現，可以說是最直接的時代性回應。

台灣水墨藝術發展處境的低落，在於它逐步喪失支持的言論與機制力量。在台灣第一座現代美術館台北市立美術館制定不收水墨作品後，台灣水墨畫的現代化則更無發展空間，只有結合現代抽象的水墨，或可以壓克力作畫的方式進入現代抽象領域。水墨既不被認同是一種現代的畫種，當然也更進不了當代美術館。在台灣當代藝術領域，無論是材質仍講究的水墨藝術，或是開放媒材的水墨語境，或是生活化的水墨式風情，均在近廿年來的本土化中，早就成為一支「不知為何成為獨立存在理由」的畫類，但區內對水墨先賢大師們的回顧操作與致敬的殷勤倒還有。台灣水墨藝術的現代化問題，頗受文化論述的旁落之累，也包括它在振興理由上的「不知為何成為獨立存在狀態」的不成理由之累。這些藝術詮釋上的權力消減，使其創作者不是成為沙龍文化的生產者，便是藝壇主流外的孤獨者，至於台灣水墨藝術教育，更是沒有多大樂觀的未來。

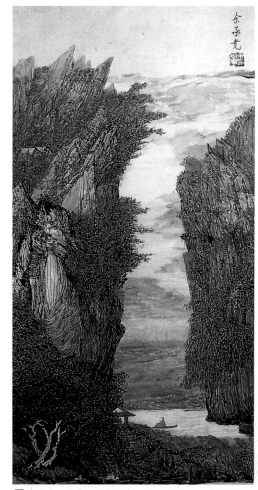

▼ 余承堯　山水　設色紙本　74.5×37cm　約1965

▼ 袁金塔　換人坐（做）　水墨、宣紙、綜合媒材
167×96cm　1997（藝術家提供）

九〇年代之後，台灣仍有一些水墨畫家，在文人戲墨或喻情於畫的生活情境中，於全球化與本土化的夾縫中持續水與墨之間的造境，追求個人的畫意風格，但在承先啟後方面，則已無廣泛的影響性。儘管漁洋聲鼓動地來是一種美，隔江猶唱後庭花也是一種美，但在文化認同逐漸喪失之際，台灣水墨何去何從？這課題，或許也可能是另一種策動力，策動水墨藝術邁向一個純粹美感情境的桃花源想像，以桃花源靜靜抵制那新興的烏托邦。

接龍 全球化中的水墨觀念與立論

檢書燒燭，醉眼看劍。端看水墨藝術的萬古鴻羽與胸懷千里江河，任誰也不想有落日照大旗之論。但是水墨藝術的當代性，與其在多元文化的並存情境再議，卻不免也讓人感到有著春潮帶雨晚來急，野渡無人舟自橫的獨白意味。

全球化中的水墨觀念與立論，或是有關當代水墨與當代藝術的接軌與立論問題，是建立在一種文化觀點的需要之下。論述本身多少涉及知識與修辭兩者的互補為用，但這裡有一個前提，即是我們是在假設：當代水墨與當代藝術具有接軌的可能或必要的論點下，來看這個問題。

1. 當代水墨三種形式異論的困境

水墨藝術與當代的接軌，戰後到後現代已有一大段探索的經驗。在新世紀回顧戰後以來的當代水墨發展，形式的融合，東方筆墨與西方構成的接軌工作，可謂為整個世紀中國水墨界所想要完成的最大工程。新世紀面對當代區域文化如何在全球化中自處的議題，水墨藝術與當代藝術彼此間的新關係應逐漸地再思考。前兩篇文中，曾提出面對瓶頸與出口的新時空下，綜合出水墨三種異論現象：「純種水墨論」、「混種水墨論」與「異種水墨論」。本篇亦將再試圖剖析水墨藝術在作為觀念學科的領域，能與當代觀念藝術發生的銜接可能，以及水墨藝術在全球化論述領域的文化修辭問題。

在形式與精神上，「純種水墨論」者仍重傳統筆墨與材質使用問題，以山水風景的寫生、造境為主要題材，或沿續傳統文人生活風情，喻情於藝，視水墨藝術為書畫精神的活動，但在筆墨形式風格上則試作突破，以別於過去年代身影。在近代史上具承啟影響性的主要代表，以黃賓虹的筆、李可染的墨，有較廣面開發的現代啟蒙性，但在寫景、寫意、寫情之外，後繼者似乎也沒有致使廿世紀後期水墨蔚成一股年代新界。偏居海角一隅，台灣八、九〇年代的江兆申一支，以江派在台灣蔚成一局，但子弟以一代傳，能否有明代之吳派、浙派之風，有待未來地域史的再論。此外，儘管水墨各家各有所成，水墨畫展中可見不同風情，但基本上「純種水墨論」所能做的努力還是在復興水墨傳統精神，講究民族性的所在，而這民族性在今日又已是具爭議且日益模糊的概念，水墨傳統精神還能影響

▼ 陳克湛　無題（局部）　2001（藝術家參與2001年威尼斯雙年展之新加坡館）

實質的文化生活多少，實是一大奮鬥。另外，小品化則是「純種水墨論」者的另
一生活寫實途徑，在筆墨遊戲間遊戲人間，一方面承襲傳統文人避世冷眼氣息，
一方面朝向齊白石式的諷世小品再開展，水墨格局開高走低亦為一現象。

　　「混種水墨論」者，主張中學為體西學為用，大體以抽象性現代水墨為發展
主流。介於「純種水墨論」與「混種水墨論」者，可以張大千晚期之潑墨為例，
而張氏之後，此東西合境之方向，西方抽象味則轉濃，在材質上也以西方媒材取
代傳統媒材。此一論者，主張放下筆墨，捨棄中峰，在論見上以台灣五○年代的
劉國松等人為先河代表，其作品的跟隨者有限，但與西方抽象藝術結合之理論主
張，卻也開啓水墨另一現代性的表現可能。中國九○年代藝評者皮道堅支持的一
支實驗新水墨，雖各家有異，大致也以如是思緒心境，混沌宇宙，為發揮主體。

▼陳心懋　史書系列　畫布裱板、手工紙、麻、壓克力、油性材料等　作品共7件，由100多塊板組成，最大作品244×244cm，最小作品26×30cm　1998（現場拍攝）

「混種水墨論」所面臨的困境與西方抽象表現主義一樣，在遊走於形式主義、裝飾主義、虛無主義之後，這些點、線、面、肌理等符碼的轉譯、表徵，在被不斷組合拼用之後，能否再生新意，不落俗套，成為混種水墨論者的挑戰。而當這些元素由群體所共識的精神領域，被分化成個人生活的詩篇時，水墨是否會變成一種東方抽象表現繪畫，成為泛抽象領域的支流？此中西匯流之結果，水墨被消融，並與抽象表現共生共存，遂使中國水墨面對傳統與現代的臨界，難以再突破。

　　至於「異種水墨論」者，則背離傳統更遠。「異種水墨論」視水墨為一種材質、一種概念、一種工具、一種文化的感覺，可以在單純紙與墨上大作文章，也可以與多媒材拼造結合，因為創作者皆具中國文化背景，可以把歷代文化與當代生活拆拆解解作後現代拼貼。如果創作者傳統筆墨的根柢穩健，個人思想體系深厚，對當代文化、生活感覺敏銳，尚有可能透過見山是山、見山不是山、見山又是山的解構與築構過程，重創水墨的新語境，否則亦可能只是塗炭水墨，玩弄文化資產。而另外一點，水墨材質的不可替代性，原本應當被視為一個原則，一旦無視材質特色，「水墨」一辭也似乎無存在意義了。因此，「異種水墨論」通常是視「傳統中國畫」為一精神或文化資產的再使用，最後以「水墨思想觀念」的幻化部分，與西方當代藝術裡的觀念藝術或材質藝術接軌，甚至將書寫的肢體動勢表演化，成為觀念行動藝術。基本上，這與「混種水墨論」者的主張正好相背，是西學為體中學為用，但在禪學與幻術護罩下，一些中國的「國際主義」藝術家，大抵能以此東方文化特色進入國際藝壇。

▼陳心懋　史書系列
手工紙、水墨、壓
克力、綜合媒材
90×60cm　1998
（藝術家提供）

2. 「書畫同質」、「時間性」與「模仿論」的當代

上述三種僅是形式上的水墨現代化問題，另一個跳脫作品，而關乎思想與文字立論的水墨現代化問題，則屬於觀念學的領域。試從水墨的幾個傳統特質開發，或許可以發現水墨傳統本質與其他藝術類型的交疊面。

水墨畫作為中華文化精湛主流，在跨世紀之際，欲在西化、現代化、全球化聲浪中力挽狂瀾者之見不少，針對水墨畫的時代性，最無法之法的主張是「獨立論」，提出「現代水墨畫獨立存在的理由」【註一】，其中中國朱青生曾提的現代水墨之「非確切描繪功能」【註二】，可以因具有「解釋的自由」開放，而構成「現代水墨畫獨立存在的理由」。另一論點，台灣何懷碩在更早一篇「藝術也是一種權力」，提到全球化以金融強國主導文化，將再導致藝術的殖民化命運【註三】。如何回歸到獨特的自我可能，同樣是許多強調文化主體的論述者之共同主張。這些屬於詮釋上的問題，最重要的是無論解釋的自由或保守，在相對於創作形式上的水墨現代化問題外，如何也產生思想論述上的水墨現代化討論，以便在人類藝術史上找到一個獨特而非排他的立論點，在提出水墨論述上的修辭學使用之前，我們需要先看到水墨精神本質與當代藝術氣質的交集在哪裡。

在觀念學的領域，水墨藝術的「書畫同質」、「時間性」、「模仿論」等，是中國傳統繪畫上的共同認同，而此論題在西方亦有美學與哲學上的交點。「書畫同質」、「時間性」、「模仿論」之外，水墨藝術的理論還有許多與當代藝術對話或交融的可能，在此僅舉例作些初步的開發。

「書畫同質」是一種語言與視覺意象的古典理論，是人為觀點與自然世界的模仿與譬喻使用。中國的「書畫同質」論，最後在不假文字之後，另一有關「Word」的化身，就是透過感官而經驗到的「道」之觀念出現。這是文人思想的修飾，把繪畫上「書畫同質」的文學性，提到生活哲學的領域。為一種具有思哲意義的小目的，文人繪畫在水墨中營造萬物靜觀中的個人宇宙，慢慢背離畫家是運用空間來說故事的敘事或傳情傳統。

在西方十六、七世紀，有創作型的理論者也生產出一點藝術類型，稱為「寓意畫冊」，其源頭或許受中古世紀插畫為飾的稿本影響，但在藝術多元理論綜合下，這類藝術大致同意圖畫、題字、詩文、標記、象徵圖徽紋章之間的獨立與共存關係。與中國出世的文人繪畫不同的是，「寓意畫冊」的題材不拘自然，凡歷史、傳說、事件皆可入冊，這點也許接近中國民間或民俗繪畫，而在知性與隱喻使用上，「寓意畫冊」的詩畫家承繼的是入世的精神。

語言與繪畫關係最入世的結合，是漫畫的產生。西方十八世紀開始有政治漫

畫,中國十九世紀末文人諷喻小品也常見,至五四運動時期,豐子愷的漫畫還是頗有文人氣質。漫畫之外,當代藝術在抗爭性的社會主張中,以文字與圖象結合的媒體畫面,旨在更強烈地宣導說服,亦是一種「寓意畫冊」的擴張。中國繪畫尤其文人水墨領域,在長期封建與階級制度影響下,繪畫為文人遣情之用,文人為九流社會尊供之器,作品內容不與其他八流共污,是故,以神逸之境為主要精神追求,重天上輕人間,偏雅惡俗,基本上是一支純粹菁英美學品味的藝術發展史。

明清以降,象徵語意的使用,梅蘭竹菊乃至花鳥魚蟲,除在空間佈局上逐漸走奇,朝向現代感,例如潘天壽、林風眠等人的風格演變,在文人畫史上最大的歷史突破,是象徵主義的開發。至目前,水墨藝術最大的「書畫同質」表現,是以含蓄的象徵符碼造境,這在當前許多水墨畫裡可見。

「書畫同質」之外,中國繪畫無論長軸橫卷,其空間佈署中的「時間性」,也是水墨藝術中的重要理論觀念。「時間性」在當代藝術理論是一大重點。最明顯的媒材是指具有活動意象行走的影錄作品。中國民俗畫經典的〈清明上河圖〉,是具有活動意象的時間性觀讀特質,但其描述過程,是屬平鋪直敘法,類同現在的文件記錄影片。當代藝術裡「書畫同質」或「時間性」處理,不再以最直接的或傳統的平鋪直敘法來表現,而代之的是歧義的修辭法,使圖象與其傳述過程趨於曖昧。中國繪畫中的「時間性」具多點跳躍與連續性兩種並行特色,這種視點的游牧性質在現代與當代藝術中常見討論,但在水墨藝術本身,卻宛如停留在中國偉大發明的歷史成就階段,沒有因火藥的發明而船堅炮利,以至於水墨藝術逐漸成為一種老人文化。這裡有觀念固守的疑辯,我們看待水墨藝術,是定位於一種「黃帝的指南車」保存,還是有「天際衛星小耳朵」的延展概念?在「現代化」的定義中,論者給予水墨藝術多大的空間與「當代性」接軌?這是一個詮釋的釋放問題。

「書畫同質」、「時間性」之外,「模仿論」是中國傳統繪畫極重要的生產過程,從「師法自然」到「自然法師」,整部中國繪畫史的風格或流派發展動輒以百年計,尤見對「模仿論」的學習特色與承傳關係之重視。「模仿論」帶動「品味」的產生,也使藝術在「喚起再現」與「製造意象」中,形成普遍美的認知,而在最後普普化後進入通俗領域。模擬過程中,極端的概念是複製,但中國傳統書畫的模擬過程,在手工與心性帶動下,形成一種行為藝術的歷程,如同經文複誦,是帶著修習的生活色彩。假設水墨藝術脫離文人特區,如同藝術屬於生活而非屬於藝術家的話,水墨藝術家的角色則不再神聖化,而將轉為人文生活的傳授導師,而水墨藝術最人的發展區,將轉入群眾的養息生活美學。這一導向一方面可

▼黃志陽　戀人絮語　絹、水墨　240×120cm　1999　（藝術家提供）

能民粹化水墨藝術的崇高性，另一方面也可能生活化水墨藝術的精神性。此觀念
是放下成就水墨大師的藝術競爭力，在人民美育上推廣，以全民水墨養息做為一
種全民文化行動的擴張，一如禪學成為外界崇尚的一種生活模仿態度。而這一釋
放，也是水墨藝術以時間換取空間的一條出路。水墨藝術社區化、全民化，將此
菁英休閒意識的藝術普及成常民文化生活。這一讓渡，也是關乎水墨藝術的文化
看待觀念。

∣ 3. 當代藝術中的類水墨語境

　　透過三個例子，旨在指出關於水墨書畫世界的現代化，世人長期圍於形式融
合上的空間結構、筆意墨形的動靜張力，以及一些精神元素問題，較少用水墨書
畫世界裡的觀念特質，與西方藝術史進行對話。這一部分不是創作者的問題，而
是關乎論述者對文化定義的思維模式。水墨藝術若是過往的死文化，並勢必步入
歷史民族文化特產的位置，其獨立性的看待中，有閉關自守與民族中心論的意
味。而水墨藝術若能進入當代文化領域，與當代人文生活有思想上的交點，就較
有可能重新開拓水墨生機。

事實上，以重尋水墨意境取代水墨形式運用，在當代華人藝術中已有一些作品出現，但這裡還是有些分野。例如旅居海外的黃永砯與蔡國強，分別曾在日本與加拿大都裝置過水墨畫裡的仙藥與雲霧情境，但其重點是在使用水墨元素作觀念藝術裝置，水墨只是其一時挪用的文化表現工具，在思維架構上還是以西方理論為主軸，以至於在場景上是較接近製作出來的藝術效果。

2002年美國惠特尼雙年展，以一個西方當代藝術的展覽性質，延邀了具水墨藝術形式的旅美中國畫家紀雲飛的作品，反而沒有邀請在紐約頗具盛名，在形式上走觀念裝置的中國當代藝術家。紀雲飛維持了對水墨的固有表現形式，但卻以饒趣的敘事與寓意的反諷，指陳了帝國主義與義和團意識間莫明其妙的張力。他同樣使用可「書畫同質」與「寓意畫冊」的傳統，用其當今之眼看歷史事件。

用其當今之眼看歷史事件，有個人的輕重經驗。同樣在2002年德國文件大展，一百多位國際當代藝術家當中，所選的兩位年輕的中國藝術家：馮夢波與楊福東，這兩位的作品均屬電玩與影錄性質，在觀念上也具備了「書畫同質」、「時間性」與「模仿論」前述三項水墨生產特質，但兩位看待歷史與生活的角度則又不同。馮夢波九○年代的電玩馬里歐式的毛版〈萬里長征〉，與2002年在芝加哥大學文藝復興協會的〈Q4U〉不死鬥士網路遊戲，有武俠神話的身影；楊福東的〈蘇小小〉朦朧情境錄影，不能不說也具有點東方味的詩情畫意，但又聊備了現代生活中餘閒無聊的淡淡風情散露。在閒散逸趣的表現中，中國年輕藝術家的作品，其實還是有一股歷史承傳的區域氣質，這微妙的顯露常因材質的新穎與內容的令人訝然，而被忽略了。

年輕一代的中國藝術家，以新生活態度重釋傳統繪畫風情者亦有，他們或取冷豔、飄忽、閒散為一種年輕精神生活的訴求，但根本上在意境中保持了傳統繪畫裡的不同韻味，而其擷取感覺無謂材質的方式，也使水墨藝術傾向水墨畫意的再釀發展。例如北京年輕女藝術家陳羚羊的自體月事攝影〈十二月花〉，看起來也很有中國畫味。但這些有畫味無水墨的作品，能不能算是一種水墨畫意的現代感延伸？這對華人傳統水墨概念世界的挑戰，絕對大於西方人只看具有中國味或東方味的作品選擇。

▌4. 從修辭學看當代水墨與華人藝術的立論問題

水墨現代化問題，我們在前述三種形式歸類當中，可以看到不同的發展困境，而這困境亦與我們如何看待水墨當代性的觀念問題有關。進而提出的「類水

▼ 季雲飛　遊山（局部）　礦物顏料、紙　38×49cm　2001　（藝術家提供）

▼ 楊福東　今晚的月亮　錄影裝置　2000

墨語境」此一論點，其實是建立在「修辭學」上的藝術詮釋課題上。

　　修辭的藝術是說服的藝術，「修辭學」做為一種批評家的論述建立則面對二種態度，一是平鋪直敘地陳述觀看經驗，以修辭激發閱讀情緒，遂而產生相信，但其間不需具有理型的知識配備；二是說服者要具有說服的知識基礎，以教導他者為目的。中國傳統畫論或賞析上，在「書畫同質」的藝術特質裡，使用的是接近第一種的修辭法。在西方，「修辭學」是一門專科，自希臘時期便有不少辯證理論出現，柏拉圖批評修辭學家最力之處，指他們沒有善與理的原則，甚至認為修辭是一種辯士行為的虛偽藝術，主張批評家要有理型的知識。用中文來看，就是批評者要有「文以載道」的文化觀點。

　　在當代水墨與世界文化相面對的現在，我們看到在地文化者的批評主張，面對的便是兩種「修辭」的內外矛盾。針對創作部分，是第一種拒絕理型知識配備的主張；針對論述部分，是第二種建立理型知識配備的主張。而無論是哪一種修辭，在具有說服的目的下，進入的正是文化論述上的自圓其說，或是主體文化與客體文化間本位詮釋的對立。更進一步，凡修辭論者都有一終極目標：群眾的信仰。其間，政治與宗教界的修辭藝術，比文化藝術的修辭藝術更藝術，但當藝術與文化論述也有了交集，政教性的意識遊說修辭則又難免。

　　當修辭進入以知識為基礎，說服者的知識領域必須涵蓋創作者的表現領域。晚近大量用人類學、心理學、文化社會學來評析作品，以便作品能產生更大史觀或社會價值，這修辭的過程，對創作者的理論建立，或是理論者的創見建立，幾乎都與個人的意志與意識有關。以水墨藝術為例，當它被放置在一個當代文化主體的詮釋位置，它面臨了一個尷尬的情境，它的現代性詮釋觀念如果還在傳統文人視界的水墨領域，以形式變革做為現代感的變化，我們看到的，便是裹過的小腳，被現代化地放大，而我們一直討論的，也只在於裹腳布的放長尺寸問題。

　　在全球化的現象衝擊下，水墨畫有沒有獨立存在的理由，在於我們看待水墨藝術的觀念與態度，以及如何使水墨藝術在美學上與文化詮釋上具有當代性的一席之位。藝術，是一種權力；詮釋，也是一種權力。但在多元與分權的年代，有時藝術也許也要回歸到一種單純性，屬於創作與觀看的單純性。而水墨藝術便具有一種讓人忘卻塵囂的單純條件，如果修辭作用的理論可以不要的話。

【註一】　「現代水墨畫獨立存在的理由」，朱青生，第一屆深圳國際水墨畫雙年展文集，廣西美術出版社，1998，頁72-77。
【註二】　同上，頁76。
【註三】　「藝術也是一種權力」，何懷碩，中國時報，1997年12月22日。

浮移 台灣現代抽象的前世今生

看台灣抽象藝術的發展，可以看到文化過渡後，因潮勢選擇而延展出的另一條藝術生產路線，以及在西化過程中自我的再回歸。

現代水墨與抽象藝術的接軌，是戰後東西藝術最早的一次碰撞，而在當時正處西化與現代化衝擊的台灣地區，更是引發出年代上的文化論戰。在華人藝術史上，抽象藝術在台灣猶如斷層下海溝浮出的雲山，在兩岸擠壓中，引頸伸向通往古今的海口。在中國藝術史上，台灣地區抽象繪畫的出現，可謂為傳統文人藝術精神邁向西方現代藝術行伍的一個重要階段。中國藝術精神的演進，如果作為一個社會審美的建構過程，戰後發生在台灣的抽象藝術，一方面形成海峽兩岸藝術的斷層，以現代主義之姿與寫實主義遙相對視；另一方面，又以海溝暗流之勢，銜接中國傳統菁英的文人世界，與彼岸普羅農民文化的擴展呼應。

1.台灣抽象藝術的浮現

中國自魏晉以來，「意象」形成一個完整的藝術概念，而中唐以後對「意境」的審美推衍，則進一步顯現出意境創作對於心的依賴。個體之心，物我萬象，融融一體，晃晃然如空如虛，在抽象藝術的形式與內涵中便經常浮泛著如此「多義的相似性」。戰後東方藝術與西方藝術，便在水墨意象與抽象表現主義兩者上，找到了如是的一些共有藝術因子。

荀子強調「性無偽則不能自美」，而莊子強調「天地有大美而不言」，前者指出了藝術的刻意製造，後者點出了藝術獨立的自在美。當戰後的西方抽象表現主義影響到台灣時，台灣的抽象藝術之誕生，正是以荀子所強調的一種形式框架，結合了莊子所強調的另一種精神內容，生澀而努力地意圖以現代化的藝術語彙，闡述大音希聲的東方傳統藝術精神。在避免時代性與社會性的藝術主題之下，主題形象徹底消失的西方抽象藝術，成為廿世紀中期台灣藝術菁英分子另一個新的避世桃花源，而這個桃花源卻因形式之新，被視為當時前衛的陣營。

在前進與回流中，五、六〇年代的台灣抽象藝術，以其特殊的地理與歷史時空情境，與傳統／現代同時對話，與東方／西方同時對視，而在台灣現代美術史上，卻也是被視為無根、蒼白，失去時空感的一支藝術現象。這支藝術現象經過

七〇年代鄉土運動的重新清野，八〇年代西潮與本土的夾衡，於八〇年代後期，倒也如臨水生根的萬年青開運竹，長出了滿滿糾葛的青白根鬚，長出濃濃綠綠的葉片。

　　早期台灣五月與東方畫會的成員，是以中國古典繪畫的審美概念去面對西方抽象藝術，而現代主義所推演到極限的「空無」，也的確與中國哲學裡的精神狀態可相互呼應。五、六〇年代的台灣抽象藝術，是中國藝術史上首先走出傳統水墨的筆墨框限，用西方的油彩、壓克力原料，新式的擦、皴、拓、印效果，重現中國文人的精神與宇宙空間，在所謂的抽象領域裡，有其龐大的哲學心象結構。革命正是一種刻意的製造，如果把台灣抽象藝術的萌生視為一項現代水墨的革新，東西藝術的結合，這個生產的必然性顯現出當時的一個社會美學結構：傳統中原文化的新移植與美援時代的新投入，是故，融合性的革命背後是找不到彼岸的精神浮移。在這階段，台灣的抽象藝術是有別於西方現代主義中的抽象，一直到現在，華人藝術圈裡的抽象藝術領域，仍未脫離這個課題：在有別於西方抽象藝術的體系之外，如何超越東方既有的精神體系？而如果不願也不需超越這個成熟的珍貴傳統，那麼在當代藝術形式的旗幟下，又如何為傳統藝術精神招魂？

　　這個「使命感」沒有在台灣獲得延續，但在九〇年代中國大陸的實驗水墨運動中，可以看到另一股更擴張的發展氣勢。九〇年代台灣的抽象藝術創作群，事實上已脫離了這股帶著國族主義色彩的藝術使命感，而以還原到個體心象的表達與思緒上的辯證，呈現出另一多元發展的現象。

▌2. 道統中解放的心象

　　此浮移中的雲山，從道統中解放的心象，如何與西方接軌？抽象藝術理論先驅康丁斯基，在其《藝術的精神性》之「引言」部分，一方面提出「每個文化時期都有自己的藝術，它無法被重複，即使企圖使過去的藝術原則復甦，最多只能產生死胎作品。」而另一方面亦點出「有一種外在類似的藝術，它卻由於必要而產生，它乃是由於整個道德和精神內在傾向之相似，追求目標之相似，而與另一個時代的內在氣質相似，故也應用了過去相同的形式來表達。」抽象藝術的存在，在追求「內在的真實」上，不可避免地成為唯心論的具象視覺體，在通往精神性的純粹度上，如失去時空約制的浮移雲山，境生於象外。

　　中國自魏晉以來，「意象」形成一個完整的藝術概念，而中唐以後對「意境」的審美推衍，則進一步顯現出意境創作對於心的依賴。個體之心，物我萬象，融

融一體，在抽象藝術的形式與內涵中，便經常浮泛著如此「多義的相似性」，同時夾衝著康丁斯基所提出的以上兩點矛盾。

台灣第一代的抽象藝術家，在東風與西風的第一次回眸中，提出了形式上的突破，而至於「多義性」的心象繁衍，則在第二、三代的抽象藝術作品中，才獲得突破之後的解放。屬於時代性與個體性的「內在真實」與「多角視象」，在九○年代的台灣藝壇裡，形成一支本土運動與國際思潮兩大主流之外的強勢浮流，在「為藝術而藝術」的追求上克守了一方的堡壘。

五○年代東方畫會主張現代藝術是從民族性出發的一種世界性藝術形式，並且強調中國傳統藝術觀在現代藝術中的價值；六○年代針對五月畫會，詩人余光中為其建構的創作理論則是：「從靈視主義出發」。前者強調傳統精神與現代藝術的關係，後者強調個人靈修的狀態，但基本上仍然以東方式的思維作為理論的基礎。經過廿餘年與西方更直接的接觸，更廣泛異質文化與思哲的認識，九○年代的台灣抽象藝術之內涵，出現了以下幾點特質：

◆ 智性的抒情

藝術家以抽象元素陳述個人對於自然、環境、土地的情感，同時也以更現代化、科學化的二元對辯方式提出物我間的質詢，抒情中更多的哲思取代詩意。

◆ 入世的態度

胸中丘壑與現實視丘結合，游牧性或定居性的土地情感比過去濃厚，而且以入世情感取代出世情感，作品裡有「訊息」的意味。這是過去源自道家「物我兩忘，離形去智」論調中所謂的一種出格，進入了當代藝術的社會性領域。

◆ 意識的轉折

以「意識」取代「靈視」是另一個新的創作態度。過去具有宗教意味的宇宙觀與性靈的強調，逐漸轉換成心理世界的真實尋覓，抽象藝術常見的「無題」與「編號」，為主觀意識的「課題」與「主題」取代，並形成個體意識上的研究。

◆ 原鄉的符號

抽象藝術裡不斷浮移與無可定義的元素，呼應了台灣抽象藝術家在身體與心理兩方面的不定「遊子情結」，過去大宇宙的視野縮小，無邊無際的色域向中心點攏靠，此中心點正是一座座脫逃不出如來佛掌心的漂移雲山，捉摸不定的原鄉影像。景觀據點的心緒閱讀，使這些抽象藝術傾向於介於真實風景與心象風景之間的一種思緒移情。

▼陳文祥　窩在囊裡　現場一景　（藝術家提供）

　　至新世紀，一些新的抽象作品仍延續著這種入世態度。例如，在2001年台北當代藝術館開幕展中，藝術家陳文祥以垃圾塑膠袋折疊出幾何結構的圖象，並裝置出一個塑膠城的模型，同時運用了抽象藝術語彙中的冷熱兩種概念。其題目是〈窩在囊裡〉，是以塑膠袋內的空間表徵日常生活的侷限與簡易情境。藝術家雖以直線與擠壓作空間處理，但其抽象世界已非過去抽象藝術家們的化外之境。同年代的張正仁，在他的「都會流亡系列」，也以幾何分割、抽象表現筆觸，再結合生活圖象，描繪生活的灰色地帶。這些作品雖然都具抽象表現語彙，但與早期台灣抽象藝術的精神已大不相同。

3. 詩人、哲人與旅人的藝術版圖

　　漂泊，是詩人、哲人與旅人的藝術版圖。在台灣當代藝術創作者當中，選擇以半具象、非形象，或是抽象為藝術的表現者，大抵都傾向於具有詩人、哲人與旅人的氣質，事實上他們的存在問題與當代水墨藝術家的處境很接近，只是在

▼ 張莉　「心境之美」系列#96-8　壓克力、綜合媒材、畫布　60×48cm

▼ 盧明德　南台灣　綜合媒材　183×132cm　高雄市市立美術館典藏提供

▼ 洪根深　黑色情節　壓克力、墨、畫布　911×116cm　高雄市市立美術館典藏提供

▼陳世明　94-5　水墨、壓克力、畫布　85×250cm　1994　（「複數元的視野」展出作品）

▼莊普　印向廣闊的空間　壓克力、畫布　190×129.6cm　1997（「複數元的視野」展出作品）

邏輯思想方面，來自西方的養分與媒材條件，使其擁有另一片接近西方藝術子民的銜接空間。

1999年，陸蓉之與山藝術基金會策畫的「複數元的視野：台灣當代美術1988-1999」，在北京中國美術館展出，十三位參加抽象領域的藝術家，可視為台灣抽象藝術新傳統的某種選擇，而這個選件方向大抵也回應了台灣抽象藝術在東方視覺文化元素上的多元吸收。

從脫胎自東方畫會與五月畫會，曾師承李仲生畫室之弟子，到七〇年代留學歐美，親澤西方抽象藝術世界的第二代研習者，再到八〇年代後期回歸台灣，以及九〇年代定居台灣的在地創作者，在這抽象藝術台灣版的走馬燈裡，我們看到東風西潮相互影響下的一個成果，也在藝術美學的領域，看到歸屬於太陽神思維的理性、靜觀、物我對立，還有歸屬於酒神酣醉的沉醉與歷史情懷的浪漫。

在台灣當代藝術諸面相當中，抽象藝術是被視為最不具「本土」、「時代性」與「台灣味」的一支，若放在一個更廣義的地理人文範圍來看，這些藝術家承繼的傳統美學、宗教思維、邏輯對辯、心象情境等來自歷史中國與現代西方的雙重衝擊，而在台灣這個移民與殖民的島上拍擊出如此的藝術浪花，其真實的存在格局則不容小覷，而其「時代性」正建立在他們在台灣藝壇上的接納度、需求性，與研發可能的諸多進行式的狀態上。

陳幸婉與曲德義均曾前後受業於台灣抽象理論引介先驅李仲生門下，曲德義曾是自由畫會會員，陳幸婉則曾是現代眼畫會會員。陳幸婉至八〇年代才入李仲生畫室，李氏的半自動性塗寫、意象帶動筆象，使其抽象作品帶著肢體行動的表現特色，未必形成滿佈，也未必造成全然空靈。陳幸婉由平面水墨涓滴之抽象再到材質融合之繪畫性表現，呈現出藝術的純粹性追求，而後對於生活實物媒材的應用，也反應出藝術家創作的單純性。曲德義留法，其作品呈現兩極對照狀態，一是絕對極限，以幾何硬邊與鮮豔色彩規畫色面場域，二是在畫面構成中加入書法式的黑白或雜色抽象表現方式，在秩序中挑出一塊混沌空間，理論於先驗之前，彷若馬勒維奇要與康丁斯基對辯。但混沌交雜的形色部分，則更接近受東方影響的書法式抽象表現，而後又介入晚近新表現主義的凌亂思緒裡。

這種絕對、潔癖與個人情緒的去除，在留學西班牙的莊普與陳世明作品裡有更極端的表現。莊普的材質抽象，尋求形而上與物性之間的對話，無論是平面或裝置，其作品相當冷靜，往往從細碎中聚集出完整的視象，像是進入原子內部空間，在規畫與設計中建立絕對客觀的發言特區。從超寫實主義抽離的陳世明，其絕對寫實的鉛筆素描被絕對解構後，虛實的空間最後形成另一個靜止世界的出現，從靜觀到最後線性垂直的挪移運動，純色色面與潑墨色面同樣變成兩種對辯

的存在，繁複到至簡彷若是一種修行。藝術家在此提出一個宣言：絕對寫實與絕對抽象在觀念的極端兩頭，有相遇的可能。

但同樣也精於素描的楊世芝，其素描裡的線性卻獲得更大的解放。看她的「抽象」其實應該從「寫實」的情境出發，事物與人物的情感被狂舞之後，才變成一種無法言說的抽象情感，因此她的「抽象」是非常具標題性的，甚至帶著現實主義的觀點。半具象、半抽象，就像其炭筆與墨汁可以並用，繪畫在於表現，不在於分野的研究，肉眼與心眼、現實與藝術，楊世芝顯然較無理論的負擔，而以個人情性為出發，生活中的真實被概念化之後，才出現我們所見的「抽象」。

相較於楊世芝，江賢二的抽象則更東方，把具象的事物沉凝到精神領域與文化的原鄉。同樣以情感為酵素，江賢二的「風景」變成一種心理原鄉的圖騰，其「故鄉」或「百年廟系列」，像是記憶的光引，具象徵語彙的精神膜拜體，這些聖光式的抽象畫面，帶著幽幽的鄉愁，像是抒情的象徵詩，又像是不斷要挖掘使之出土的遙遠記憶，幽明之間，神祕的古老東方味油然而出。海外遊子的抽象景觀似乎有較多的歷史鄉愁。

在「原鄉」的寄情方面，旅美的楊識宏則以自然植物的風華再現，以及英國泰納式的風景結合東方書寫動勢的流轉，呈現出另一束西交融的抽象世界。曾經歷超現實與象徵主義的楊識宏，於移居西方之後，對於東方典雅的藝術境界反而更為嚮往，在屬於前輩抽象藝術家趙無極的一支裡，楊識宏以微觀的植物世界取代宏觀的宇宙天地，一枝草一滴露，意圖在須彌芥子裡飛舞出墨漬與油彩的影姿。

同樣也漂泊於海外的留德藝術家池農深，卻以腳踏實地的體驗，記錄不同城市據點給予她的記憶。池農深的抽象作品有城市的光、城市的速度、城市的剪影、城市的不確定性，藝術家跳脫抽象世界裡個人文化身分的檢定，而是以一個現代人的身分敘述她的生活感覺世界。常見的景象是，彷彿列車駛過的月台與快速消逝的建築體，在她尋求歸處的旅程上不斷重疊交織，因此她的畫面像窗口，像剎那間的旅程印象捕捉，座標浮移，印象恍茫。

陳建北的心象也有速度感，其留學西班牙時期的抽象作品，是在路途上體驗自然景觀的變化，直溯中國山水畫的符號意義，而後將其概念化成自己的心象，故筆觸的運勢與山形皴法隱隱可見，雖然景象來自實體觀讀，但卻非寫生寫景，反而變成一個「無何有之鄉，廣漠之野」的象外之象。陳建北後來作品轉為內省靜觀的裝置世界，可從其早期抽象作品看出他對於「心境」的嚮往。

薛保瑕的抽象，擁有藝術家個人的理論體系與感性的空間經營。她的二元辯證論旨在於切割不定的現象狀態，其採用的繪畫主題，給予閱讀者一個極具邏輯

▼ 楊世芝　壓擠在整體與部分之間（局部）　油彩畫布　360×145cm（二連作）　1998（「複數元的
視野」展出作品）

▼ 江賢二　蓮花的聯想　油彩畫布　150×190cm　2001

▼ 陳建北　心象一（局部）　油彩畫布　310×140cm　私人收藏（「複數元的視野」展出作品）

▼ 薛保瑕　時空異境　142.2×172.7cm　1997　（藝術家提供）

思哲的導向，她把視象當做現象，而現象永遠游離在眞實與假象之間，此困惑與矛盾成爲藝術家的哲學意識。薛保瑕的抽象是思維的反詰，但除去標題而單純欣賞其畫面，反而可以欣賞出另一股纖細的形色特質，在流動感、光的感覺上，頗具迷幻的魅力。至於多媒材的裝置如餌如網，三度空間虛實營造與實物挪用，亦打破抽象藝術的繪畫性侷限。

關於情境即是意義，這個主張在黃宏德作品裡可以獲得另一有別於薛保瑕的發展。在這幾位藝術家當中，黃宏德的作品最接近水墨領域，事實上他也是使用水墨與紙作爲媒材，即使使用了壓克力，古樸拙野的感覺中，如喃喃自誦的禪詩吟唱，水墨符號的涓滴與勾刷，逸筆草草的塗抹，在當代台灣抽象藝術家當中最接近禪畫，或是文人小品的情感白描。他的至簡與薛保瑕的極繁，虛實相對，均有象徵語意，但攤開來卻又截然不同。

六○年代以後出生的林鴻文與王洪川之抽象作品，正好呈現兩種創作態度。林鴻文以詩性與散文吟唱的心緒，描繪個人的心靈世界，在線條、色面裡營造出一個行遊詩人的視覺空間，此外色彩的感覺傾於典雅深沉。王洪川其火樹意識的抽象形式之出現，背後有許多超越其年齡的意識探討，這些探討與質疑，反應出一個年輕生命對於存在的許多反覆辨證，他似乎企圖以理性解剖感性的主體迷惘，在形象與記憶捕捉「象」的存在理由與散聚間的現象關係。相較於四十年前，年輕時期的抽象前輩們在形式上的變革，九○年代新生的抽象藝術家，顯然更深沉了個體思維上的掙扎，脫離了屬於老年淡泊人生的老莊精神套用，更眞誠地面對了屬於自己年代、自己生命裡的困惑，作品雖欠缺老辣渾厚或虛靈的質地，但其思維過程也重新詮釋了一般對於「抽象藝術」的普通概念。例如過去抽象世界裡的生態觀裡，嚮往山水風雲的定性與不定性，王洪川以「火」作爲其抽象精神的元素，令人感到這終究是來自一個年輕生命的藝術象度，但能燒多久則不可知。

4. 抽象藝術形式的突圍

「複數元的視野：台灣當代美術1988-1999」此展推出的作品，大致抽樣地反映出台灣當代抽象藝術的繪畫性面貌。但在抽象領域，若作爲一個精神的層面來界定，這些繪畫性的作品呈現出的，也只是一個平面概念的類型，而且有些藝術家的發展，也不太能定位於當代抽象藝術領域。那麼抽象這個藝術類型的定義，是否有不同的觀讀法？

　　當抽象世界裡的二度空間被擴展到三度空間來探討時，很多抽象藝術的創作者轉向材質裝置空間的表現形式，例如陳幸婉、薛保瑕、陳建北、林鴻文等人，在質感與空間感上均有創作上的形式轉變。抽象藝術裡探討的空間、時間、宗教、哲學、文學等人文問題，被抽象成視覺元素時，不管是感性的心象或是理性的思維，都可被詮釋為抽象的概念與觀念。那麼對於抽象平面形式的放棄，是否也是另一個「抽象」、「離象」的創作態度？材質裝置世界是否也是抽象藝術三度空間的延伸？這些問題的擴張，或許可以使目前已經進入市場、進入學院理論與進入歷史表現形式的抽象繪畫領域，獲得新的詮釋與開展契機。

　　無論如何，我們在這些九〇年代取樣而出的抽象藝術作品裡，可以看到抽象藝術的內涵與精神，已經獲得多元與多樣的發展。即使在西方藝壇，抽象藝術也被宣告過無數次死亡，但如同抽象對於形象的放棄，如果我們能再一次對於抽象既有形式概念的再放棄，或許抽象藝術的思考領域，能再以更多脫胎換骨的面貌，納入觀念藝術的體系，納入輾轉不息的藝術新命脈裡。

　　在真實與想像、形而上與形而下之間，對於精神彼岸的泅游與嚮往，一直是純粹藝術家無法棄捨的創作動源，如是觀之，被擴張的抽象精神領域，在痛苦的精神詛咒與尋求救贖上，應該有其難以消退的光引作用，可以再被實驗、發展，邁入新的世紀。抽象藝術在台灣還有一大別於其他地區的特色，也就是女性創作者在抽象藝術領域的人口偏高，在藝術類別中，抽象藝術的女性藝術家表現尤其不讓鬚眉，甚至在許多男性藝術家放棄心象、思緒、情感的繪畫性宇宙捉摸時，多數女性藝術家仍然能恪守住自己與點、線、面的對話關係，相較中國女性藝術家對具象與敘述性繪畫的選擇，此地區特質猶為明顯。關於台灣女性藝術家的抽象世界，從地方社會學、藝術集體意識、個人身心對辯、藝術語彙選擇等，都可以再作專題研究。

　　另外，中國大陸對抽象藝術的倡導雖較台灣晚了將近四十年，2003年針對「極簡主義」與「抽象表現」行動，卻出現有別於西方與台灣的新解。相對於旅美策展人高名潞提出的「極多主義」，北京策展人栗憲庭提出「念珠與筆觸」一展，將重複與積累的單一或抽象表現行為，視為一種個人藝術與心境上的修持，並且與創作者作了訪談。相較台灣早期的出世境界與後來的入世態度，中國論述者的見解，給予抽象藝術另一種觀念行為的詮釋。同中有異，四十年來的海峽之隔，在抽象藝術的領域上，終於出現殊途同歸的當代與傳統之對話。

風雲中的迷思

自由與背離的妥協

問題在傷口上得到答案，所有藝術皆相對於活生生的經驗。

你怎能將油料與研磨之顏料與肌體及血液作比較呢？

——賈曼・德瑞克（Jarman Derek），Doubting Thomas

夾縫 　華人新藝術的偏執策略與俗化問題

中國當代藝術中為西方藝壇所垂青的藝術特質，除卻好奇主義之外，能嵌進當代世界藝術潮流的，則是次文化思維中的危機意識。這個出現在資本主義開放下的矛盾文化意識，在中國當代身體與行為表演藝術中重演，並成為當代藝術中的東方次文化新樣本。

在進入當代華人前衛領域之前，對九〇年代以來的商品化前衛藝術生產現象，不能不有所警覺，因為這近十年的當代華人前衛藝術，與西方藝壇的階段性中國熱有關，以至於十年內中國「前衛藝術家」們的密集出現，與西方藝術市場不能脫離關係。後現代主義的文化無所不包，而文化與工業生產、商品又密集聯結，商品化的形式在文化藝術等領域已無所不在。面對如此的歷史階段，西方已逐漸消逝的前衛一詞，在中國當代藝術裡卻被微妙地繼續使用。究竟是什麼文化思維中的危機意識，使當代華人藝術家，還能擁有前衛領域？

1. 前衛藝術的邊緣切割

面對策略化的年代，策略化的運用偏執是九〇年代中期至跨世紀，華人當代藝術經常討論的議題。在文化邊緣切割時，一些藝術家們如何易地易景地再配合？如何在華人文化裡運作出焦點注目效果？這是華人藝術以地下前衛姿態，引起國際藝壇注目的手法運用，而在華人藝術圈，往往理直氣壯地認為，不過是以子之矛攻子之盾。

邊緣切割（cutting edge）的藝術家是可分類辨識的。以觀念演出藝術而言，能被框進藝術史或藝術理論，最正本清源的原型討論，應該是承續了人類文化史上一直無法解決的精神與物質之間的「存在」質疑。這些反藝術演出或裝置的深淺，在於其對「存在」的體驗層次，而其作品提出，就是一段對外提出的視覺宣告，宣告個人看待生活事件與生存狀態的態度。行為藝術家看似不需藝術表現技巧，其最大難度，是其往後的生活行為是否與其理念符合，此符合度決定了其精神價值的所在。至於裝置藝術家，以物質取代肉身，是以材質與空間對話，同樣旨在切割出一種非常態的想像。

前衛藝術尋求刺激與顛覆的特質，因公式化之後成為一種辯證上的問題。邊

緣切割擁有多套角度，而第一步驟是自我身分的先界定，並從界定中找出個人在大社會族群中的邊緣位置，在以小搏大中設立抗爭對象。例如性別或性向界定、種族或區域界定、文化或歷史界定、邊陲與主流界定等。這些設定，交集出具等次分別的身分背景。而第二步驟則是身分與據點的張力設定。這個張力在九〇年代後期，因八〇年代延續的商品化擴張而逐漸衰竭，幾乎大多數原旨於邊緣切割的作品，都委婉地切入商品化體系。

現在所謂成功的前衛藝術家，其成功的定義與其作品被藝廊或藏家認同的速度有關，他們公開承認「商品化」的事實，但又表現出他們不是沙龍品味的商品化，而是一種具理念的故意商品化。例如低下的性交易，被高級化出「性的商品化探討」，現做現賣的快速收藏方式，被合理成「拍賣行為表演」，一版好幾刷的行為拓版銷售，叫做「消費文化與前衛的結合」，藝術家與廠商或工人合作，交流出「觀念性的工藝品」，以一模具做形式化的大量統一編號式生產，可美其名為「概念的無限複製繁殖」。這些理論透過藝術家的文字遊戲佈道，在藝術觀念無所不能為的金鐘罩護身下，同樣發揮了剃刀邊緣的名利效應。

在與據點生產對話可能性上，我們也可以整理出一套當代法則。如今對「前衛」最大的自諷，是對「放逐」的商品化使用。放逐一詞是非主流中的主流象徵，上可銜接犬儒精神，下可表露被主流壓迫的悲情。近年切入國際藝壇主流的新藝術家，往往具有買辦文化革命的傾向，如果說他們對區域社會體制的意見，在於讓國際認識其本土的邊緣問題，首先獲得改善的，則是他們在藝壇發展的機會。繼「放逐」賣點之後，則是「旅行」與「參與」的加水加料。參與的方式經常要蜻蜓點水，浮光掠影，保持一種距離上的曖昧空間，如果不小心掠到當地文化的痛點，傷害不大，或是區域人士無反擊能量，那更是神來之筆，令據點人士印象深刻，有外來和尚會唸經的示範成績。

區域文化的群眾心理研究，也是不可忽略的藝術策略家之顯學。例如有些性與暴力的影片，在甲地可能是大眾觀者的小電影，在乙地則有了小眾觀者的大電影發展。當代國際走透透的藝術家，多少都懂得區域關鍵人文心理，同樣的當代中國藝術家，在不同地區產生不同評價，其實面對的便是：視覺官能迷惑之後，繼起的理性洞悉，高低不同的地方群眾之解讀能力，也決定作品命運。

當前衛理論化、公式化之後，招式愈來愈有跡可尋。詭辯式的邊緣切割只能說是「辯證上的技巧藝術」，大多數許多身心正常、理性的創作者，仍然是隸屬社會，對展覽機制、藝廊市場有概念，長期之後就會出現慣性模式、定型的形式化或不定型的形式化。結果當他們的前衛變成商品，不再是一種新理念，普普理論便成為另一種合理化的藉口。在言語上，前衛藝術嘲笑主流，而表現的方式往往

就是選擇再現主流。此手段在祁克果的講義叫「反諷觀念」，用黑格爾的角度叫「辯證式的緊張關係」，用馬克思唯物論來套，叫「階級鬥爭」，用貢布利希名利場論來申請叫「知識遊戲場」。此知識遊戲場，大戰藝術名利場，文化藝壇也可比天上人間。當這些觀念藝術家無法再像杜象一樣，提出現成物觀念後便步入生活，他們轉求安迪‧沃荷的庇護。觀念／行為通通可以賣，有資金能工廠化更好，杜象加上沃荷雙牌位，麾下是信徒加上賭徒，學名可稱：商品化前衛藝術生產者。

2. 商品化前衛藝術的生產

　　若用辯證的模式配合其程式：前衛成為商品的概念，則應隸屬於具有生產商品概念與知道商品化滋味的製作者，才有資格討論生產概念與消費系統的問題。然而觀念藝術滲入商業行為，最怕的是認養者太多，因為兩者相悖，產品愈流行，藝術愈世俗化，這是一種自我抵制的創作選擇，也算是前衛藝術的達爾文自然淘汰法則。

　　是故，前衛商品化的促銷，應該不是前衛藝術家的工作，但如果他／她在創作之初，便考慮了商品化的問題，可以買賣的途徑，我們應該界定，這是一個懂得把前衛理論變成商品的商品化藝術生產者，是一個懂得藝術市場、媒體關係的企畫者，他／她賣的只是策略觀念。就像一個拍攝半下流社會影片的製片者，我們如果以為他／她是主人翁，那麼那是你我的愚蠢，不是他／她的錯。再以「裝置」藝術為例，一般裝置藝術靠文化或文明物質材料，行為藝術靠身體材料，至於身體材料裝置者，或假用他人身體當材料者，則兩頭物化使用，理論亦可冠冕堂皇地書寫而出，但信不信同樣由觀者了。藝術家說：「買我的作品，就是認同我的觀念與精神。」我們可以姑且聽聽，就像賣衛生紙的也可以說，買我的衛生紙就是相信我的衛生與純潔，但畢竟在洗手間使用時，能睹物思情的還不多。

　　當代藝術以「無可不能為」做為面對理論與精神的免戰牌，「國王的新衣」被運用多次，但除了說不出具影響結果的「點到為止」，評述者不斷被收編到共謀行列，文字的背書，成為衛生總署的檢驗關防橡皮章，一方面必須共謀，一方面又要散發「觀看安全手冊」，讀者與觀者除了開始提升自由的判斷力與自信力，彼此皆離不了被安置在參與座席的道具角色，即使冷漠，也要被視為一種態度的形式。另外前衛作品的切割選擇，也是對事件的表態。前衛藝術對事件情有獨鍾，因為事件使藝術作品有了con-temporary的當下雙重連結意義，因此也具有可供媒體傳播的條件。

3. 華人當代藝術的時機問題

▼華人當代藝術書刊於90年代末期出現在藝術博覽會上

中國當代藝術家的策略化與世俗化傾向，大致從九○年代開始活躍於歐美的海外中國藝術家開始，這一批八○年代中期的前衛藝術家在移居西方後，頓失挑釁的傳統敵人，這使其重新面對了新的邊緣切割問題。

首先，中國當代藝術在廿世紀末的大文化與次文化之裂變，並不是形式上的繪畫性與裝置性之爭，也並非東方或西方以及現代化與否的單純問題，放在世界歷史慣性上對照，它其實重複著百年前的世紀末，上一代對高貴歷史大文化的精神挽留，以及下一代對壓迫性強忍下，有關個體自由再追求。但是九○

▼中國海外藝術家域外作品的材質使用，圖為陳箴作品（藝術家檔案資料）

年代移居歐美的藝術家，他們在社會主義與資本主義兩個世界，卻能同時獲得不同前衛式的生存空間，這應該是基於歷史上天時地利的機會。

這幾位海外代表性藝術家，在域外具有一種文化身分的魅力，他們的歷史重疊了四十年被封鎖的神祕，似乎藝術上的悖論是合適這年代的矛盾體質。在行為、思維與情感方式上，他們血氣方剛、謹小慎微、留戀傳統。針對與藝術有關的思維方式，他們又善於以多重思維方式表現出衝突的妥協性，一方面對未來的選擇乃出於現代觀念，一方面對待現實的問題可能仍遵循傳統。最後，對歷史的反思與在矛盾中妥協的折衝，成為他們在域外的一種「方法論」。

在域外，他們搶時間、搶空間、搶表現、搶現實之成功，比任何一代都精明、複雜、積極、迫切。如果我們能理解這些歷經小紅衛兵成長過程的文革少年，也許也可以理解，何以八○年代中期充滿理想與達達精神的中國前衛藝術家，如何被消化進九○年代中期國際資本化的後殖民文化市場裡。他們追趕時間，在一展接一展的忙碌中經營其存在的感覺，現實加厚，精神轉薄，在自圓其說的詭論裡，如何巧妙地又牽連了中式幻化的禪宗觀念。從理想的前衛，到俗化的中衛或後衛，其在不同方位上的多席之位，在未來的中國當代藝術發展上可能不容易再見了。

九○年代是華人藝術進入國際市場、輿論網路、藝術機制的重要年代。海外中國藝術家在進入國際領域之後，在西方材質表現的藝術世界裡，傳統文物跨時空的再使用，成為其文化身分的新護照。針對文化身分的再現，此年代活躍於外的中國當代藝術家，最主要的策略是西學為體中學為用，以西方多元理論與觀念切割為理念，但在媒材使用上，擷取了中國文物，再以雙關語、世說新語、文物象徵歧義等方式，在西方世界展出。這策略取向，對西方觀眾而言，實是異國情調多於異文化認知。

4. 域外的探索策略與俗化選擇

這些藝術家雖然各有常用表現媒材，但也經常出現彼此相濡以沫的現象。黃永砅用過獅子糞，一千隻蟲、五隻蠍子、自由活動的烏龜，在其〈世界劇場〉裡使用玄武，以及一堆與蟲有關的「蟲場」。無獨有偶，蔡國強在以虛無主義為策展理念的〈亞細亞散步〉裡也用了自由活動的烏龜。而無三不成禮，在「動感城市」一展裡，黃永砅又用固定的水泥龜再詮釋了亞細亞的現代化龜腳。一個屬於中國文物圖考裡的物象可以被如此交替使用，這是文化意義的擴張，同時也顯示這些

藝術家，對於象徵過去記憶裡的歷史文物，在顛覆與挪用中比在地的藝術家更有戀物情結。一方面對於文化墓園有所批判，一方面以文化墓園裡的文物聯繫，面對東西文化、現實生活落差的尷尬。大體說來，這些作品提供了視覺上的觀看氣氛，但內在精神的張力已轉薄，他們成為很好的專題展場佈置家，有時也因地域民情對作品的不同解讀，而製造了話題與新聞。

以谷文達的個案發展為例，谷文達八○年代末期的偽篆書之書寫，在當時曾引起中國藝術界矚目，但在進入西方文化世界之後，篆書文字的真偽對於西方觀者是無法產生視覺與心理上的意義變化，而成為一種視覺造形的圖象。1987年移居美國的谷文達，在次年開始進行的持續性「奧迪帕斯系列」，利用沾有女性經血的衛生棉墊，以及胎盤粉等做為一種透過材質而呈現的「語言」，並讓觀者的理性與感性與其對話，這些身體材質變成無定義的代碼、不被統一的文本，藝術家可以不斷因為巡迴的展演，企圖收集不同的對話反應。「奧迪帕斯系列」在西方是具有尖銳性的，但此尖銳性卻因為創作者的男性身分，而被一些論者視為策略多於誠意。這件作品雖被部分女性主義者肯定，但藝術家則在九○年代中期之後，也自動迴避了這份材質的爭議可能。1993年，藝術家又提出「聯合國藝術計畫」，是以人體材料頭髮所粘出的各種解構之後的文字髮幔，在各據點作空間佈置，其偽篆書形式，由助手代工成不同文字，片片相接，亦可化整零售。此系列，如果以單一據點的裝置觀之，很可能被視為一種形式主義的重複結果，只能切片式地閱讀到他整個觀念行動的片段。尤其作品被一片片扳下來賣給收藏家之後，髮書往往成為一種工藝書法。另外，當藝術家開始用助手黏製髮書、髮文，工廠化地製作，這些作品將更趨於安迪‧沃荷工廠式的生產了。

至新世紀，這些海外中國藝術家更傾於應地應題的文化現場佈置者。黃永砅在2001與2002年的幾個亞洲大展與聖保羅雙年展，常以巨大作品裝置呈現在地文化或事件。蔡國強熱鬧而具節祭特色的爆破藝術，成為許多大展的另一吸引媒體焦點。徐冰對文化與文字過渡研發亦自成一格。關於這三位藝術家的作品轉變，將在最後一章裡討論。

2000年之後，國際藝壇逐漸到中國本土發崛新生代藝術家，尋找另一種他們想像的中國前衛藝術。前衛藝術這個名詞在海外華人藝壇，則也逐漸俗化成新藝術的代稱。至於在中國境內，前衛的出現在於這些作品是不易被官方接納的，但也因為是地下性的活動，亦增加了許多外來者好奇與神祕的想像。在中國境內，官方與地下軍之爭在於「民族性」的維持與「當代性」的追求，兩者是否真的相詩？至少在跨世紀的交替年代，仍有彼此難讓的現象。至2002年廣州三年展的十

▼谷文達作品（藝術家提供）

▼ 黃永砅的裝置作品（藝術家提供）

年中國當代藝術回顧展中，策展人巫鴻主張以實驗藝術取代前衛藝術，其實是一種詮釋上的讓渡，認同不成熟的實驗階段，並以寬容的開放態度，將中國當代新藝術安於官方與藝術家都能接受的台階上。基本上這也是一種具策略性的歷史詮釋法。

策略化在近十年來的華人當代藝壇頻頻可見，也因此出現一種因主題不同而因應創作的「包工程」式藝術家，此現象亦逐漸改變了藝術家的個人與社會角色。此議題浮現檯面之後，藝術的前衛性也隨之消弱不少。走出後現代，在全球化的召喚下，國際藝壇上的當代華人藝術又將何去何從呢？

前進 中國前衛地下軍的新崛起

九〇年代後期的中國熱現象，快速將開放後的中國當代藝術推向國際舞台。在區域主義、國族主義、國際主義，以至於替代性的全球化藝術中，當代華人藝術面臨的文化課題，乃在於時代價值中心觀念的尋覓與建立。

從三〇年代的啟蒙運動到八〇年代的新啟蒙運動，中國的思想危機便在於「反價值」的發展，與反價值所帶來的「文化的淪亡」兩者間的掙扎。此處的「價值」，是相對於舊有價值觀而言的反面價值，淪亡意識的產生也是基於以固有文化為中心的準則。在藝術上，中國當代藝術根源了什麼「反價值」的精神，做為其「前衛性」的依據？

1. 歷史的新胸花

華人文化中有三大文化特質，成為當代中國前衛藝術的潛伏性格。這三大屬於華人文化深層根部的伏流是：謀略文化、痞子文化與買辦文化。這是中國當代前衛的新立場，透過國際藝壇的好奇主義、霸權檢定與買辦市場，提供創作者在境內不容易生存的對外發展空間。以這三大文化特質來陳述創作者面對生態的態度與精神選擇，若視為一種時空現象，或許較能接受這一份兼具正負面的反思。

同是華人，用這三個文化特點來觀讀當代中國前衛藝術，是帶著非常複雜的閱讀心情。中國當代前衛藝術在開放十餘年間，於跨世紀之際成為國際藝壇一時新焦點，在公開國際場合，華人大多以「樂觀其成」或「與有榮焉」做為一種風度上的支持，但在關內議論時，不以為然者亦多，甚至將前衛藝術引介到國際舞台的關內藝壇人士，也無可奈何地將這些前衛藝術的呈現趨向，推諉到西方的藝術品味需求。中國當代前衛藝術在當代藝壇奧林匹克的爭相出頭上，無法如運動選手之成就可以獲得族群一致鼓掌認同，潛在之因多少與上述三項文化特質之運用有關。但在十年之後新世紀開始，中國當代前衛藝術退居歷史之後，成為實驗藝術的前驅，反而提供出更大的重新閱讀空間。

當代中國對外呈現之前期前衛藝術，所持之文化精神，乃是以負面文化為獻藝之本，雖然劣托邦（Dystopia）與優托邦（Eutopia）的呈現，皆是前衛藝術的烏托邦疆域，但對於向來注重泱泱大國文化形象，群體主義強過個人主義的區域，保守人士不得不有難以言說的民族隱痛。

　　當代華人視覺藝術文化價值的兩極化現象，面對的正是《聖經・啓示錄》第十八章中，「量器被抬到示拿地」的商業化巴比倫城之狀況。量器是一種商業行為，當一地方的經濟對文化產生發酵變化時，新的歷史胸花足以表徵文化精神的人文價值觀，便要重新被塑造、估量。對舊有人文價值來說，「量器被抬到示拿地」，自然有人文崩解之虞。在中國繪畫史上，十八世紀臨海商埠崛興，文人可以賣畫鬻生，贊助地主品味開始主導創作趨勢時，當時揚州便有畫謠：「金臉銀花卉，要討飯畫山水。」這也是藝術面對現實的一大寫真。

　　中國藝術精神再次遭受到因開放而重創的，不是面對現代化或西化的五四運動時期，而是當代面對市場化與商品化的經濟生活，這是中國藝術史上創作者大量走出精神靈骨塔，利用歷史資產與時空生態，將藝術領域快速透過「前衛」過程，接軌到國際市場的新現象。他們在同一時空扮演了歷史的受害者與受益者，藝術工作者對於藝術作品的「品牌」建立，所花之心思幾乎可以成為當代藝術兵法入典研究。而最重要的現實是，在世紀交替之際，中國尚未有裝置或表演藝術的市場，在文化發展上也不盡願意與西方齊步。前衛藝術常是不被官方認同，但又以能夠激發西方市場興趣者為主，這些傾向使前衛創作者的藝術烏托邦夾帶著非常機智的現實色彩。

　　1999年中國社會科學出版社所出的《道德中國》，結集了當今中國知識分子對於建構在精神廢墟上的經濟開放現象之諸多反思，其中羅榮渠一篇「文憂思的盛世危言」有段文字可以用來理解目前活躍於海內外的中國當代藝術家們，作品表現之選擇與轉變發展。羅文中，針對精神文化滑坡的歷史反思一節，指出：「就歷史因素而言，長期以來奉行的階級鬥爭路線，早已造成知識貶值與文化虛無主義以及社會倫理道德規範的失落。這對在文化大革命前後成長起來的一代人毒害尤深。當階級鬥爭路線一旦轉變為經濟發展路線之後，便引起強烈的反彈。在市場與商品大潮的衝擊下，誘發出強烈的實利主義與物質第一主義。」

　　中國近十餘年來的當代前衛藝術之發展，在理想主義快速崩解之後，繼之的虛無主義與實利主義，可視為視覺藝術發展領域的表現精神原型，而此彷若前衛的發展，同樣充滿中國的特色。以下僅以中國三大文化潛面特質，另類再閱讀當下中國前衛藝術的發展現象。

2. 中國的策略文化現象

　　中國的策略文化源遠流長，從所謂的古代通鑑到當代的謀略熱，使一本《三

國志》，都可以成為近年來各相關行業求生存的新社會心理學經典。在中國藝術史上，原以避世心態所建立的文人世界，文藝乃跳脫於現實之外，策略文化幾乎未曾在此領域被張揚地討論過。八〇年代中期，西式的達達觀念主義在中國新潮藝術之發生，原本可能源於一種必然的文化轉型現象，其先期也可能充滿年輕創作者挑釁體制的苦悶與熱情，以及對自由的追求。但在務實主義之下，虛無的西方觀念達達在中國很快回歸到中式的策略性傳統，呈現出傾向於似是而非的禪機。尤其八五新潮之後，陸續於八〇年代後期出國的海外創作者，其在資本主義的生存策略更常是：顛覆表面傳統，發揮內在傳統。

他們仍然大量使用文化與文物的元素，在國際藝壇上遊走雙刃之間。對旅居海外的創作者而言，中國成為最大、最便宜的材料庫房。這些材料被重新策略成實利性的觀念作品，一方面機智地變成雙向嘲諷，曖昧地立足於民族主義與國際主義之間、侵略與被侵略之間，另一方面也使作品成為兩種市場角度：精神化的物質與物質化的精神。在西方藝壇過度沉醉東風，視其為文化新寵物之餘，中國傳統的生存智慧，常常會在這些作品中暗喻而出，如四面楚歌、草船借箭等文化典故，意味著一種兩面生存的臥虎與臥薪心態。

另外，尚古主義為骨，國際主義為肉，也是一個策略現象。中國當代前衛藝術家之引用歷史經典、成語，在表現形式上彷彿是以世說新語的模式翻版而出，使西方的「觀念藝術」在中國新藝壇成為「謀略藝術」。中華民族或多或少的尚古心態，在此多少也可以再於臥薪嚐膽的苦肉計之幻想，獲得文化田單復國的補償心理。然而尚古主義僅為骨，其呈現出來的往往又經過國際主義的包裝，此國際化的選擇，也是一種屬於被動性的認同，並非創作者真正的文化主張。簡言之，在面對這種捍衛與迎合的文化矛盾時，目前這些視覺作品仍屬於成分可一一拆解的物理狀態，而非與其真正文化生態產生化學性的不可分解之現象。

中國過去社會主義的紅光亮與高大全之理想美，加上鋪天蓋地的擴散性宣導政策，在五〇年代中期出生的海外藝術家作品裡，可以再看到這股本土戰略特質的延伸。例如以大取勝，據點佔領，全面對話，四海探樣，以一種形式標誌反覆易地呈現，形成某種跨國際的姿態，另方面，在掏空一切的膨脹中，亦產生重複與虛脫的精神狀態，此般謀略也非常具有階段性的現代中國特質。

這種中西並置法，經常是透過時代國際表現形式的「語言」，才能傳達其編輯出的現代感文化「文本」，這文本具有兩種言說版本，不是對內不宜，便是對外不宜，但如果不斷獲得國際肯定，文化販賣成功，最終還是可以「為己爭光」，可以「名留階段性藝術史」。這些現代化的生存觀念，其實已不再是東方傳統的藝術人格，因此其「傳統」之再生，令人有文化資產被物化使用之感，這是具有中華文

化認知背景者不易認同他們之處，認為這些創作者僅提供了西方需求的一種表相異國情調。但對創作者而言，文化符碼的挪用正如同身分來源的標籤，如果Made in China或Made in Taiwan在國際藝壇具有特殊實存意義，地區文化符碼的圖象使用是必要的。而此處所謂的實存意義通常已跳脫藝術的形式需要，而帶著文化主張的色彩，面對這些文化圖象林的使用者，其角色是砍伐者還是愛林者，則只能留給時間作判斷了。

▍3.反主流價值的痞子文化出現

反主流價值的中國前衛藝術，借力於傳統的一項特殊文化便是痞子文化。痞子文化是現代中國的一個重要文化反思，在中國思想史上原是一個被規避的精神典範，但其影響力卻不容置喙地確實存在。痞字，是喻有否定性的一種病態，痞子文化遂帶著負面涵意，同時也肯定了現實黑暗面的必然存有。

中國文學史上兩大書《西遊記》與《儒林外史》，前者點出民間潑皮求道成功的典型，可與晚近金庸小說《鹿鼎記》中韋小寶的人物設計相呼應，其受歡迎程度，均可說明此生存原型成功的痞化英雄作風，有魯迅筆下阿Q喜劇性敗部復活的人心嚮往，至於《儒林外史》，點出的則是知識分子痞化生態。中國廿世紀前期，相對於《阿Q正傳》的則是錢鍾書《圍城》中的文痞，而廿世紀後期，相對於王朔小說中的市井之痞，則又是賈平凹《廢都》裡的文人之痞。這些文字筆下的痞化世界與痞化文化，在當代中國關內前衛藝術圈中被策略化的運用，這在中國藝術史上也是一項「感性與理性」之戰。

繼後八九玩世主義的藝術潑皮風之後，感性的精神外銷成功之餘，變成另一種理性的物化製作。在將近十年之後，當我們再看到邁入中年的當年玩世創作者還在製造舊品牌，那種「時人不識余滋味，將謂偷閒學少年」的年代情感，也讓人感覺到「青春」對藝術家的特殊意義。

近十年來，一直在國際市場被視為炙手可熱，但在關內被視為地下軍的三大中國前衛藝術，可分為三個發展路線：後八九玩世現實表現、九○年代中期黑皮書下的身體表演、九○年代後期以消費文化食色性為主的豔俗表現。這三條前衛藝術路線在國際藝壇上已成為一種中國當代藝術的品牌，但這些作品的「前衛性」仍然不脫中國固有的生存意識，均以現實生活為鏡象，此方向與傳統藝術之出世、避世之精神彷彿相背，但卻又更貼近現實。因此在高低精神之間，這些藝術知識分子選擇了「諷世」的詮釋，合理地保持了精神上的清白。這是中國當代前

衛藝術家與西方廿世紀現代主義，無論是波西米亞頹廢風、戰亂時期達達風、戰後存在虛無表現風、八〇年代街頭腐華嗑藥風等西方年代浪頭創作者不同。他們在無聊與無奈中發現新的棋藝精神，理性取代感性，研發出個人色彩淡薄、集體形象統一的模糊時代面貌，而這面貌似乎也滿足了西方人在正視華夏大文化之餘，偷窺小腳內闈文化的心態。

有計畫的痞化文化製作、生產、外銷，使這買辦文化的外表包裝了一層儒林外史式的道德反思，因此看中國當代前衛藝術，會看到一種知法犯法，知痞用痞，不盡然是以無邪之心作有邪之作的單純。在大文化影響下，至世紀末的九〇年代後期，西方藝壇自以為在當代中國藝術找到近似西方個人主義的色彩，其實有其文化盲點，而中國藝術保守主義者，也顯然過度悲觀地產生「西方文化病毒入侵」的後殖民情緒反彈。事實上，中國藝術家的集體意識型態仍然非常強烈，在有關於「人」的形象上鮮少有「個人色彩」，反而顯示出群體身分優先個人身分，即使是個人身分也是權充群體分身，甚至藝術身分與本尊身分不同，其目的仍在於製造出一種符號化的替代形象，以達到普遍性的個性翻版。獨一單元化的英雄形象崩解之後，多元釋放出的則是普羅眾生相，帶著痞味的小民小眾，是你，是我，是他，是藝術家筆下的某個人物標籤罷了，他們很少直陳出藝術家本人的真實形象，但對群體情境而言，卻又有些代表性的特質。

例如朱發東的身分證製造頗能說明這種個體性格的喪失，在大中華文化圈內，個人的價值很微小，存在僅在於身分證上的檔案，而檔案來源又是極為無個性的製造。還有嚴培明畫抽象化的毛澤東，方力鈞與岳敏君的小人物，形象單調一致，都是性格異化的形象，尚不能說是人物，可說是張曉剛家族相外的另一類大家族相。至於決定與毛驢結婚的王晉，男扮女裝的赤裸芬‧馬六明，都是在荒謬中製造藝術面孔的演出者，其內在世界與演出動機更耐人尋味。這些痞化創作有其時代上的心理情結，張曉剛、馬六明、劉煒等人也偏好描繪孩子形象，或許唯有孩童的世界，可以留守住拒絕成人體制或法統的青春權利。對身體的意識知覺之醒，是中國個體單位的甦醒之始，這些作品的時代階段價值高於文化影響價值，在承先啟後上有其困境，但在尋求擺脫權威系統的邊緣發展上，倒也開闢了一些出氣孔。

4. 買辦文化與商機藝術生態

買辦文化下的前衛藝術工廠，可說是當代中國藝術的生存狀態。買辦文化在中國近代接觸洋務以來，便成為一個很弔詭的文化名詞，它是一個相對性的文化

觀點，其捍衛的角色與角度是政治、經濟、權力大小強弱的不定型意識之發酵，沒有一定的標準。

早期買辦行為乃指壟斷外來市場，中國近代最大的買辦大家可以宋氏王朝的開疆者查理士・宋為例，這位中國國母之父，買辦的精神文化產品是西方聖經，這是當時中國本土沒有可以制衡的進口品。當本土擁有旗鼓相當的同類產品時，買辦行為是很難從中獲利，例如西方啤酒之進口，有時在青島啤酒與台灣啤酒之護關下，不見得可以讓代理者形成買辦市場，造成買辦風氣或買辦文化。目前最具有買辦相的西方產品是軍事武器，這是任何善於製造海盜版的區域國度，一時間不容易仿冒成功，有效地造成本土抵制力量。所以軍火買辦者名利很難雙兼，因買辦行為易被指為拿洋貨賺自家人的錢。至於拿了洋貨，或是掛了洋招牌，但謀利不成，尚不能形成買辦風氣之狀態，我們可以謂之投機現象。買辦文化與投機文化之不同，即在於市場利益，前者已壟斷，後者尚處伺機摸索狀態。

當前西方藝壇與中國當代前衛藝術的關係，呈現的是雙向地介於投機與買辦文化之間的曖昧地帶。首先在九○年代之前，西方藝壇沒有「進口」過中國式的前衛藝術，而中國在開放之前，也沒有讓西方近甲子發展的現代或後現代藝術輕易入關。中國近十餘年的經濟開放，在硬體建設上快速成長，但在軟體人文上則希望盡量維持區域本色：物質文明願意接受市場性的交流，精神生活則傾向於本土力量的對外抵制。所以中國當代前衛藝術在當時是沒有本土立場，他們雖然因為社會與經濟的轉型順勢應運而生，成為一支境內的藝術地下軍，而初期作品的確也反映了藝術家夾處現實與精神間的抑鬱現象，但在獲得輸出契機之後，則逐漸成為西方藝壇買辦的工廠。這在九○年代後期，北京郊區的通縣與宋莊一帶之藝術村尤其明顯可見。

在1999年10月的京郊藝術村，看到大部分作品幾乎都是當前最被西方藝壇注目的所謂豔俗作品，幾乎都以消費文化裡的食色性為組合。他們早期作品個人的精神性較高，但晚近卻有大同小異的群體面貌，明顯地迎合了外銷市場的品味。而這被稱為西方藝術春捲的市集，事實上是中國本地研發出的，是先有樣品，才產生品味，還是先探出品味，才迎合生產，這前後邏輯很模糊。

這京郊通縣與宋莊的藝術工作室，一天掃瞄下的印象，大抵是八寶香辣料式的一大堆香臀美腿、廉價珠花與民俗圖案，一些迷惘的人形，一些仿古家具與古瓶被重新豔妝而出，有一些食物，有數種馬桶，除了提出基本民生「進出口」的大哉問，也呈現在人在新的半開放社會裡，一些精神異化的狀態。過程中，不難看出這些藝術家其實具有非常敏銳的表現直覺與技巧，可以短波地掌握到超現實主義那種詭異遐思的視覺撩撥，感官肌理的刺激，但不堪久讀，訊息過於一致，

▼岳敏君的作品（四合院藝廊提供）

▼盛奇的行動藝術（藝術家提供）

▼宋莊藝術村王強的作品，畫於衣服內（藝術家提供）

▼ 宋莊一帶的藝術作品（現場拍攝）

▼ 宋莊一帶的藝術家工作室（現場拍攝）

好像集體口號似的生活獨白，不同品牌，方向倒一致。

這種過渡性的藝術面貌，與當時已進入中國尋找前衛藝術樣態的西方藝壇有關，藝術家只好在個人、社會、西方市場的三角衝突中找生存與生活出路。中國美術界的高技巧人才如此之多，而技藝市場又如此有限，前衛精神最後要步入對外寬衣解帶，彷彿形成一種運動，但他們的存在又不容忽視，甚至成為外地藝術界的藝術尋幽暗訪的要地。京郊藝術村的四合院，甚至成為外來者一種文化想像，黍籬瓜藤瓦牆內，庭院深深鎖著一個個入世不便的靈魂。或許，正因為還有這些現實性的衝突，這些藝術家比在本地市場被接受的創作者，讓人覺得其生態更具時空的特殊性，更有興趣去了解這種本土邊緣、國際熱線的藝壇現象，至於從藝術社會學的觀點上看，九○年代後期，北京通縣與宋莊之藝術社群生態，更是一個值得研究的中國當代藝術發展階段。

5. 裸露的精神與挑釁的慾望

豔俗只是借民俗民間與現代化社會的形色，異色雜揉地點出城鄉過渡階段的衝突。中國當代前衛藝術的另一個別性精神異化現象，則可從八○年代中期的行為藝術做為探索。行為藝術與人的活動有關，而人的行為分為有意義與無意義兩種，行為藝術不管是針對個人意識或社會意識，既是以藝術之名出發，便都具有呈現某種意義的企圖，自然也包括呈現無意義的意義之企圖。

中國當代藝術家，在中國改革開放年代，個人解放的最強烈表達，便是用行動表示脫離可能有的束縛。脫掉衣服是第一個自由的動作，這個減法的行為原來是包含著英雄式的浪漫與集體解放的理想，例如觀念廿一的長城集體創作，從脫到裹，有一種歷史詩歌的野性吟唱之意。長城或太極拳的使用也串連了傳統文化元素與箝制性的時代意義，裸放與再裹間，有其開關之間的神祕隱喻。1989年天安門事件後，該團成員之一的行為藝術家盛奇之斷指出走海外，把左手的小拇指埋在花盆土中，脫離了中國身體髮膚受之父母的觀念，更接近為追求完美而選擇自毀殘破的日式美，呈現了極端性。此舉之後，第一期對個人身體意義的理想詮釋便頹墮了。

後八九之後的身體詮釋者，是帶著自暴自棄的態度傾向，除了凌虐軀體，自曝於野，赤身的神祕性也逐漸趨疲，甚至在身體成為畫布之後，如何展示的方法，使其成為一種簽名式，並使身體的意義與精神有了異化的轉變，以至人性中的惡質面獲得更多關注。基於身體意義因生態不同，關外與關內的中國當代藝術

家遂有了表現區隔。在呈現存在現實上，關外的創作者比較傾於文化差異上的大架構，個人身分往往背負著文化形象，而關內的創作者則喜於呈現小我與社會的消費性互動，在消費文化中探討小我的精神異化狀態。

1999年回中國展演的盛奇，作品反映出兩種情境，他上著中國軍服，佩戴世界愛滋病基金會標誌，下身裸露，以白色繃帶包紮私處與面孔，生殖器上的紗布拉出一長線，繫拴著鳥或蝴蝶。這些象徵的使用，看出藝術家的一種牽強，個體承荷太多不同文化課題上的文本章節，大我與小我問題糾結，此時這個展演之器身體，成為公領域裡的一種看板，以身作則，列出政治、社會、文化、私人的各種語境來。關鍵之圖象是其中國的軍服，這一類國家機器的象徵，是大多數當代前衛藝術家的存在情結，這個符號是中國當代前衛藝術家們列席藝壇的襟上胸花，可以是乾燥花、塑膠花、蒼白的、鮮紅的，過去的、現在的，潛意識中不能割捨的身體一部分。另外，年輕一代的宋冬也曾在大寒冬，天安門廣場前，以肉身俯地，哈著氣，形成個體面對人體制的無言演出。至於當代中國曾以裸身行動而進入國際藝壇者，前後有吳山專、鄭連杰、馬六明、張洹等人，行動雖有異，但其在境內與域外的身體存在空間問題，也相當值得再探究。

針對以上這些舊文化特質的翻陳異化，想提出的探索是，我們如何區別西方主義下的前衛影響與中國自體文化衍生之前衛的不同。中國當代新藝術有其發生的時空條件，十里洋場的上海，反映的又是一種傳統與當代割捨不清的藝術語彙。例如王天德的當代水墨裝置，其中國服裝在北京展出時，是放在可以反射雕龍玉砌天井的玻璃箱內，如歷史文物上的金鏤玉衣，但出現在上海名店玻璃櫥窗上時，像是消費文化中的設計裝置。藝術作品在此顯現的便是文化市場性的需求，與相對性的地域對話。在政治張力較薄的大都會，藝術的前衛特質更薄弱。中國南方的新藝術，水墨之鄉的江南，其藝術上的人文問題，則又是另一可議區了。這些藝術家與作品之間彼此異化的狀態，在中國九〇年代半開放的社會生態裡，具有許多經濟、文化與社會學上的研究空間。

八〇年代至跨世紀之際，近廿年間中國藝壇新風新浪，但總結觀之，並沒有產生一個具影響性、趨導性的藝術精神大師，有的只是國際大展中西方藝壇挑選的名單，個人爭取重點美術館展出機會的能事，和些聳動的藝術事件。因此這一波廿世紀末的國際中國熱之後，階段性的過渡結束之後，除了有了回顧性的當代藝術檔案外，藝術學者或文化論者，又如何轉嫁出屬於他們年代性的過渡神話呢？

過渡 中國實驗藝術的進行與展現空間

過渡是一種轉型中的進行式。過渡，包括時間與空間，但一切價值，都還在模糊地帶。過渡中還有一個現實，長江後浪推前浪，前衛變後衛的速度，使泡沫與珍珠的幻覺，同時要在滄海中虛實一時。

在過渡與取締的階段，前衛又呼之而出。1999年芝加哥大學中國藝術史教授巫鴻，在芝加哥大學斯馬特藝廊策畫「過渡：世紀末的中國實驗藝術」展，2000年12月又在芝加哥大學提出「取締：展示中國實驗藝術」。中國實驗藝術究竟是什麼？這兩展，在名稱上，有定義性的圖解。而另外，九○年代中國當代藝術幾乎在「取締」中茁長，在同時間，北京與上海的幾個具「取締」命運的展覽，佐以「藝術事件」，亦成為中國實驗藝術的類型。

1. 過渡中的中國實驗藝術

針對中國當代藝術的發展，具中國傳統藝術史研究背景的藝術史學者巫鴻，為不為官方正式肯定的中國實驗性藝術，提出可以進入中國藝術史的一些「視覺證據」。1999至2002年間，他以西方大學藝廊與廣州美術館的展地，以三項大中小型格局不等的展覽，一方面作個人對實驗性展覽模式的研究，一方面整理實驗性藝術的發展樣態。前二展，一是提出中國先期實驗性藝術的面貌，二是提出中國新生實驗性藝術與官方體制衝突下，新的實驗性展覽模式。而在廣州美術館的是十年回顧性大展，是給予歷史定位。此處提出的是關於在芝加哥大學斯馬特藝廊的兩展，因為這是巫鴻策展模式的兩個基本型。

1999年在芝加哥大學斯馬特藝廊的「過渡：世紀末的中國實驗藝術」，在策展結構上，巫鴻把廿多位藝術家的四十件作品分為三部分，在展覽理念上，是賦作品歷史行動上的意義。

第一部分是：去神話。包括徐冰的〈鬼打牆〉、谷文達的〈偽篆字〉、張宏圖的〈紅門〉、于凡的〈母親歷史相片〉、邢丹文的〈文化革命出生〉、莫毅的〈公安局製〉、隋建國的鐵鍊鎖石之雕刻、宋冬的行為藝術表演檔案〈呼吸〉。

第二部分是：廢墟。有展望的人形雕塑裝置、張曉剛的家族、蔡錦的〈美人蕉〉、袁冬平的精神病院攝影、尹秀珍的封箱表演、榮榮的北京拆建之廢墟相片、

展望　誘惑　雕塑裝置　1994（展覽單位提供）　▲榮榮　廢墟相片　50.8×60.9cm　1996-97（展覽單位提供）

榮榮替張洹拍攝的表演藝術〈十二平方尺〉，與石沖的〈舞台〉等。

第三部分是：過渡。有余虹的〈失重〉、曾浩的〈下午五時〉、劉大鴻的〈仲秋之祭〉、展望的不鏽鋼假太湖石、王晉的塑料戲服、劉錚的盤絲洞與斷橋之京劇攝影、朱發東的〈此人出售〉、邱志杰的〈彩虹〉、〈紋身〉等。

此展的規模比同年高名潞策畫的「華人新藝術」小，但在分類上比較清晰，而選擇出的作品品味，有呼之欲出的集體美學。除了第一部分於顛覆中國文化裡的神性與權威之外，第二部分與第三部分均呈現出頹敗、病態、老舊、腐朽，及精神失去重心、物質干擾生態的文化迷惘。這些藝術家是目前在中國較活躍或被肯定的當代藝術代表者，他們在世紀末所摸索出的集體美學，可能也不自覺地朝向了一種勇於自我暴露、曲扭、變形的畸零領域發展，這對整個中國視覺藝術而言，是一種新的逆向叛離，也是最容易突兀而出的新吸引。

宋冬的〈呼吸〉是親身躺在天安門前，於冰天雪地中用呼吸來做一種人與體制的抗衡。石沖的〈舞台〉，用極寫實的油畫，描繪了一個斑剝的女裸體。張洹的〈十二平方尺〉，是赤身裸體坐於蒼蠅滿室的便所之間。展望的空殼人形雕塑，是失去人身的一堆立體衣服。朱發東的〈此人出售〉，是把自己售於大街小巷。劉錚的盤絲洞與斷橋，人物是裸體的京劇。邢旦文的〈文化革命出生〉，人物是裸體的孕婦。邱志杰的〈紋身〉也是以人身為媒體。

不知道是不是中國人長期的壓抑下，一旦解放，首先要解放的便是身體。為什麼這麼多藝術家熱中於在大眾媒體之下暴露身體？即使是西方常見的身體藝術表演，似乎也沒有這麼高的比例，這麼勇於天人交戰？在中國「身體髮膚受之父母」的教條裡，是不是鎖綁住了一些禁錮不住的肉體？取締被取締的傳統，自然也是一種挑釁的姿態。

2. 取締中的中國實驗藝術

其次，「取締：展示中國實驗藝術」則在2000年12月，同樣於芝加哥大學的斯馬特藝廊展出，在展覽理念上，策展人是點出中國新實驗藝術背後的無形壓制力量，與尋找出路的一些新思維模式。

當時整個展場只有二件作品。一件是1998年11月21日吳文光的紀實攝影片：〈日記〉，拍攝地點在北京太廟大殿之前，記錄當日一項「是我」展覽被取消的情景。另一件作品，是當時參與展覽的廿六位藝術家之一宋冬的影錄裝置。策展者巫鴻，利用二件作品的再現，在西方學府提出中國的「撤展」現象。這二件作

品，呈現出中國近年來實驗性作品的「前衛性格」：作品都在裡面，人都在外面。

「作品都在裡面」是因爲一切都就緒了，佈展完成了，就等著開幕。「人都在外面」是因爲臨時通知，官方查封，不是展前取消便是提早結束，藝術家與觀衆都在場外。1998年太廟之前動土的場外展，似乎可以看到撤展的可能，已成爲策展前後的成敗估算。

當「是我」這個展覽被取消時，藝術家吳文光便拿著錄影機到現場拍攝，飄著雪的太廟之前，一群北京活躍的藝術人士在大殿外面聚會，聊天寒暄話家常之外，還打起雪仗。展覽被取消，似乎是件習以爲常的事，被取消的原因只有一紙說明：「藝術展因故改期，請來賓原諒。」此「因故」，是指申請手續不全。據巫鴻研究估計指出，中國在過去三年間，至少有十個實驗性的展覽遭受官方取締，「是我」一展只是其中一件個案。

中國實驗性展覽，自1979年星星畫會開始，形成一個特別現象，新藝術家在美術館場外作展覽的游擊戰，成爲一種前衛特色。「包圍美術館」的行動，以各種變裝方式出現，1986年以廈門達達出馬的黃永砅，在福建省立美術館的策畫，作品材料散見於館四周。1989年有名的「不回頭，中國現代藝術展」，以槍射擊作品的「槍手」被公安帶走時，檔案相片顯示出被逮捕者毫無所謂的神情。中國藝術家的這種「前衛經驗」搬到外地，不但沒有被取締，還被地方驚豔的代表作，是1998年中國藝術家蔡國強在台北市立美術館作的〈廣告城〉。藝術家用整個作品把展場包圍起來。展出時期因值當地颱風季節，市府提出作品安全性問題時，當地藝術界人士則發起簽名護作，使〈廣告城〉既達到媒體注目，也未遭受撤展命運。

1999年黃永砅代表法國在威尼斯法國館展出時，即使已擁有了場地，藝術家還是要把作品延伸到場外，似乎明白場外比場內更能引人注目。中國當代藝術家在策畫展覽時，一度有一種走鋼索的傾向，明知山有虎偏向虎山行，哪裡不好展，偏偏選擇該地做「替代空間」。因爲張藝謀導演的歌劇「杜蘭多」1998年9月在北京紫禁城太廟演出，北京當代藝術策展者冷林，便擬在太廟展出其策畫的廿六名藝術家聯展「是我」，探討的是個人身分認同的問題。在二個月之間，冷林透過關係終於申請到展出可能。「是我」在紫禁城太廟展也的確具有相當的據點使用意義，但在一切就緒，開幕前就被有關單位取締了，開幕當日藝術界人士在太廟之前的聚會，似乎也沒有什麼激動，彷若一切在可預料之中。

▼ 尹秀珍　密封的回憶　木箱、衣服、水泥
88.9×45.7×50.8cm　1995

▼ 1999年的「過渡：世紀末的中國實驗藝術」一展
中，尹秀珍在開幕現場以水泥封埋其記憶之箱

▼「取締」一展中的紀錄片（展覽現場拍攝）

▍3. 替代空間中的另類實驗藝術

　　上述這個展，涉及了中國實驗性藝術的一個相關特點，那就是與展覽模式有
關的替代空間問題。因此發生在中國的一些例證便以影錄方式補充呈現。

　　1999年1月，另一個在北京某個「替代空間」只維持二天展期的取締展，是由邱志杰與吳美純策畫的「後感性：異形與妄想」，展出空間是未被使用的新商業建築地下室，探討的是身體與思維兩個空間的問題。其中比較聳動的一件作品是孫元的〈蜜糖〉，把死嬰與老人埋在一起，另一件是陳羚羊的〈蜜〉，懸掛的中式棺

▲ 巫鴻攝於其在芝加哥大學藝廊策畫的「取締」展現場

木內裝蜜漿，可任其點點滴滴到天明。十多位藝術家把一個大樓地下室當做身體內部空間，有塑膠管如腸管纏繞，以及滿空間的水果堆砌。

　　展出二日即下場的結果，亦可想而知。一方面這種大樓閒置空間沒有明文規定不能使用，一方面是藝術家索性暗渡陳倉，就自行進駐辦起展來。花了好多工夫裝置，但被取締的結果，以生活在較有體制規定區的觀者角度看，似乎也不能全怪罪於取締一方的不講理，畢竟藝術家們利用了法律的漏洞或條文的不清，也高高興興玩了二天。這個「後感性：異形與妄想」展，後來還被廣加討論，但只展二日，究竟是誰在擴張討論？引起多少圈外觀眾反應？則是另一議題。

　　另外1999年4月在上海的「超市」展，可算是中國實驗藝術家最機智、活潑，充分利用替代空間屬性的一個大製作，雖然只有三天左右的展期。此展的影錄製作，本身也是一件藝術作品，剪接、配音，在理念傳達上都很有特色。策畫者有三人：徐震、楊振忠、飛蘋果（Alexander Brandt），參展藝術家卅三人。

　　地點是在上海一家超級市場，門前就是超級市場，市場上賣的全是藝術家們的點子產品，例如：棺材型巧克力、小瓶腦漿、激情寵物、藝術家個人註冊商品的種種產品，應有盡有。超級市場是人潮擁擠，藝術家宋冬在場內喊話，促銷、導購，有意者可以穿過超市，到超市另一個空間內看藝術家的作品。超級市場內面，便是真正的展區，影錄、裝置、表演，關乎新生代年輕藝術家的身心性靈世界，消費的、遊樂的，屬於年輕虛無主義的種種情調，被現實化地再製著。

　　市場的門面頗似奇異紀念商品店，市場的內部則又別有小洞天。藝術家帶著

他的豬小姐坐在沙發上，展題是「你很漂亮」；藝術家用奶瓶喝啤酒，展題是「解除失戀的滋味」；藝術家把玩自己的身體，自動鋼琴與快感有關的指數配合跳著；異國戀在上海，苦悶的、激情的，愛情、情慾、崇洋、功利，雜拌在一起；製造紀實紀錄影片的女藝術家，在片中加入自己在超市、在地鐵的自喊自答，一面叫自己的名字「闞宣」，一面大聲自己回答。

最有原味的一件作品，是徐震的〈來自身體內部〉。在一間小斗室，一群觀眾坐在沙發上看一件影錄作品，螢幕上是一對男女在彼此身上「嗅」，如同動物一般，用嗅覺去嗅自己與對方的身體各部分，嗅得非常認真，幾乎讓人都可以覺得聞得到體味。據說這項展覽被取締的原因是因為這件作品「不衛生」，空間狹小空氣不好，所以被有關單位要求關展。不過這件作品在芝加哥大學藝術系放映時倒搏得哄堂大笑，彷彿擠滿觀眾的小演講廳，也頓時充滿被經常忽略的眾生體味，那種來自不同的部位不同的異味，一下被警覺到。似乎在各種官感當中，嗅覺是最被忽略的一種感覺，而嗅覺的使用在誇大與認真的大嗅特嗅之下，人也呈現出非常動物性的一面。

這個展覽一開始便表明了藝術商業化的現象，索性就在超級市場，名正言順地販賣起藝術點子；另外，也點出實驗性藝術的地下游擊特色，另闢密室地展現出前衛藝術的暗室風光。最後再製造出一卷紀實錄影帶，精緻化、消費化、廣告式地陳述了一個次文化的世界，而這個次文化，不僅屬於中國新生代藝術家，同時也屬於其他青年次文化圈。

▌4. 有關替代空間與事件

中國當代藝術發展，常伴隨機制干預或取締的影子，因取締而被加冕的撤展現象，使中國當代藝術家對替代空間或異化空間，具善於巔覆的敏感性。從八○年代中期到2000年，中國當代藝術家曾出現三個階段，他們分別都有演練替代空間的經驗。一是八五新潮那批藝術家，即後來傾於新國際主義裡的海外中國藝術家，他們對佔據特殊使用空間特別有興趣。二是九○年代前期的政治波普一代或觀念與行為演出的一代，以展現個人異化狀態為主，其替代演出空間，經常是不對外開放的地下展場。到了跨世紀這一代，對官方展場的挑釁除了趨疲之外，創作的態度也具有次文化的那種「只要我高興，有什麼不可以」的新活力，他們的替代空間便無所不在了。

1999年4月的上海「超市」，明顯地是集體創作，一卷錄影帶像痞子文學似地

介紹出他們的新世界。而在北京大樓地下室的「後感性」，則顯示出北京的區域特質，大框架的意識還在，而且這種不易對外開放的裝置形式，唯一具有展現目的的原因，是藝術家自己策畫，自己裝置，彷彿是呈現給藝術界相關人士看的觀摩展，觀看的對象不是一般群眾，而像是做給策展人或藝評人看的特別展區。

因為中國官方的限制，還有一些文化條例的曖昧不明，使中國當代藝術家的「替代空間」使用，蒙上了一層地下色彩，也因為這層地下色彩所徒增的刺激性，外界人士反而更為好奇。在北京，中外藝術圈內人士包著遊覽車到地下展場看秀，便是一種常見的藝術活動。這種因「取締」而發展出的藝壇現象，使已經在西方被宣告死亡的「前衛」兩個字，重新加冕到中國當代藝術家頭上。

因取締而被加冕的撤展，是否有可能成為中國當代藝術的潛意識策展觀念？每被取締一次，就增加一道「前衛」的光圈？巫鴻在策畫此展時，所撰寫的「展示中國實驗藝術」，內文一直使用的是「中國實驗藝術」，而非西方一般媒體常用的「中國前衛藝術」，這裡也導出二種觀看與詮釋的角度。在1990至2000年間，中國的這類新藝術，在該書的年表中列有一百卅多場次，平均一年有十場以上的「實驗」藝術在發生，幾乎已快變成「中國當代實驗藝術史」的研究了。

五、六○年代的交替年代，卡布羅（Allan Kaprow）繼其即興藝術（Happenings）之後，提出了「事件」的行動概念，這種與真實現況混在一起的藝術，茲事可大可小，在當代藝術家的理想裡，最成功的「藝術事件」，最好能引起政治方面的干預，因為再也沒有一種現實生活的行動，比「取締」更能烘托出前衛藝術的受害性格。1997年的第二屆南非約翰尼斯堡雙年展亦被官方提早一個月下檔，至今未有第三屆出現，但此屆內容不僅廣被討論，其策展人恩威佐兒隨後亦被邀為2002年德國卡塞爾文件大展總策展，此為當代藝術的撤展與策展微妙關係的另一佳例。

從過去的替代空間，到2003年北京蘇活——798大山子藝術社區的出現，中國當代實驗藝術由地下浮上檯面。2003年9月北京國際當代藝術雙年展的同時，外圍藝術中包括一些裸露的行為表演藝術，藝術活動亦進駐社區生活空間。在階段上，官方採取的不干預與不支持態度，似乎也提供了中國實驗藝術一個新的生存空間。2003年12月下旬，上海東大名藝術中心、杭州中國美術學院展示文化研究中心、北京二萬五千里文化傳播中心，以中國當代藝術獨到的串聯精神，組織了一個「中國當代藝術文獻展」，邀約海內外策展人提出1993至2003年之間的展覽相關資料。走出「取締」，中國當代實驗藝術進入了文獻展示與研究的「回顧」整理，這個「事件」，可以說是中國當代實驗藝術群，以集體邁向學術領域的行動，告別了那個地下游擊的藝術年代。

替代 台灣另類藝術與替代空間的發展

替代空間的索求，總有一個替代的夢，夢想打造一個替代原有規格的新場域，希望這個新空間，是未來的版圖，或是一個共有的夢工坊。像所有文藝思想肇生的生態，一群人，一個場地，眾聲釋放，然後索求，索求更多共鳴的回響。

台灣九○年代中期所談到的另類空間發展問題，與近年來西方逐漸蔚成前衛風氣的另類藝術有些不同。至新世紀初，閒置或廢棄空間的再利用，民營公援的經營方式，城鄉戶外空間的迷彩式滲透，又締造了台灣替代空間的新年代。台灣當代藝術的發展過程、表演與裝置藝術的勃興，與替代空間的相繼出現，有相當大的互動關係。甚至也關乎了文化政策對藝術自由的寬緊態度。

1. 屬於替代空間的另類聲音

2002年6月，台灣台北華山藝文特區的「華山火鼓會」活動在前衛藝術背書下，仍引發公共空間安全或錯用的質疑，後又因據點將改成其他文化場域，而使這原是公營廢置空間的再啟用，有了文化政策與藝術發表自由之爭。台灣另類空間的活動，是台灣當代藝術不容小覷的主要溫床，它一方面獨立於體制管理外，一方面也爭取體制釋放的資源，與文化政治體制有微妙關係。此一事件涉及面甚廣，可謂為地區前衛藝術發展的一個殊象。

替代空間，本身便具有一種「替代性」的外圍特質，它與美術機制之間有所不同，經常是屬於實驗性作品的展場，或是尚未迄及到美術館所要求的階段性作品展示之所，有在野的意味。從前篇所述的中國的「替代空間」，到本篇所述的台灣「替代空間」，這些現象呈現出的問題，便是制度與系統規畫的混淆，只是我們不知道上了軌道的制度與系統，會不會斷傷新藝術的在野挑釁活力；但同樣也不知道，不上軌道的制度與系統，會不會使創作者或策展人永遠有理由可以不遵從程序或法治地作邊緣挑釁。

台灣另類空間的出現，九○年代的組織團體有：二號公寓、伊通公園、邊陲文化、人民公舍、新樂園、竹圍工作室，以及後來的鐵道倉庫計畫、華山藝文特區、橋仔頭糖廠、高雄駁二等等陸續發展中的老工廠再利用。從總體現象來看，

▼ 王文志在華山藝文特區展出〈一線生機〉之場域裝置（2000）（藝術家提供）

▼ 林明弘在竹圍工作室展出〈家〉一作（1998）（藝術家提供）

這一類尋求非傳統展覽環境的藝術工作者所欲諦造的，是一個屬於他們可以自由操控、可實踐其脫離藝術主流價值，與展示其具實驗性作品的空間。因此所謂的另類空間，或是替代空間之理想，其實所指的是一個能不受制於外界環境干擾與利益約束的共同使用地。此外，異質性的創作者，因反常態體制的共識而達成結盟的可能，也冀望其尚未能被世俗接納的創作觀念與形式得以存活、展現。

在野性乃是替代空間的另一個精神理想。然而台灣九〇年代具有前衛與實驗特質的一個重要替代空間，卻是從台北市立美術館的地下空間B04實驗空間開始，這個地下空間一度是台灣當代藝術家晉身的申請展場之一。另一個先期民間的重要替代空間是台北的伊通公園，它是外來訪客認識台灣當代藝術的一個窗口，整個單位性的象徵與凝聚的無形權力架構，已是主流的架勢。就台灣現在的「另類空間」而論，其存在成為代表一種團體聚集的場所，在這封閉性的空間裡，團體成員提供不同的創作理念，使游離的前衛力量得以凝聚在一個聚點裡，雖然在現實經營上，其面對的問題與操作方式，也有民間官僚之現象。

反觀近年來西方所謂的「另類藝術」，則已脫離空間的侷限，藝術家因專題展的共識才在同一空間內共同出現，而其對「另」的定義，則同樣是指自六〇年代以來，從藝術家與生活環境之互動關係所衍生出的一支超越藝術界限的特殊藝術。這些藝術家在平時活動時，是以不同的社區作為個人實驗的空間，使其觀念性的作品融入現有環境之中，只有在所有實驗完成，結果或總體需要完整呈現時，才尋覓一個固定的展覽空間作為展示。可能是戶外開放空間，也可能是戲院或文化中心，而在一個美術館公開展示時大致已脫離了「實驗性」的特質，並且是以一個較完整理念的面貌呈現。至於主題聯展時，則是以具有相關性詮釋的作品提出，作為觀念性的應合。

2. 替代，從另類藝術談起

另類藝術在美國已成為一個逐漸普遍與可接受的文化趨勢，它介於文化與藝術之間，就創作理論上畫分，也許更接近文化批評。從1992年三本關於「另藝術」的論集：Maurice Berger的《藝術如何成為歷史》、Donna Przybylowicz的《文化評論》、Harriet F. Senie與Sally Webster編著的《公眾藝術議題》，還有1995年Suzanne Lacy的《新類藝術》，Nina Felshin的《這也是藝術？——行動主義者的藝術精神》，在內容上都提出這類傾向於波依斯「社會雕塑」論點中的擴張性藝術觀念，就其所涉及的社會、文化、政治各層面的行動串連，予以存在價值的判斷。

在這裡可以指出，台灣另類藝術空間的問題是屬於現有社會空間的流竄與位置的尋覓，而美國的另類藝術空間已經企圖在歷史定位中尋求藝術與社會的位子。如果細分所謂另類空間與另類藝術的定義，台灣藝術的另類空間與台灣藝術裡的另類藝術，其實是一體兩面的議題。

另類藝術空間的存在，可以分為有機與無機。有機的另類空間是可觀察的具體位置呈現，無機的另類空間則往往是追蹤性的不定游離，前者可視為結集，後者可視為過程。就行動性、表演性、裝置性、觀念性等不同性質的社會精神塑造活動，另類藝術原本應為總體文化運作中的一部分，但因藝術具有聚點呈現的需要，因此另類藝術在述說觀念時，必會抽離原有文化環境，而放置在一個模擬的有限空間內。儘管自六○年代開始，許多想摧毀舊藝術概念的前衛藝術家，一直旨在融合藝術與生活的關係，然而就因為空間展示的不同，藝術永遠無法全等於生活，藝術只框出對生活的參與以及活動。任何超越界限的藝術理念，在透過舞台、錄影、文件、廣場或室內空間呈現時，其實都跳脫不出藝術的框框，都不能算是真正生活的一部分。

尋求另類藝術空間的藝術家，只不過放棄原有的二度空間創作媒材，放棄原有藝術取悅生活的傳統價值，也放棄藝術在歷史與市場所扮演的角色，而把整個畫面空間的想像挪移到生活空間的環境之中，他們的參與和一般觀眾的參與其實是不同的。例如英國的吉伯與喬治，認為藝術不是作出來的，而是活出來的，然而當他們呈現作品時，卻不得不從活出來的日常生活中裁剪出片段，而這裁剪出的過程，任何有關社會、生活層面的思考，或是自身的使用，所點出的仍然是屬於藝術家經營出的對外公告。

當代前衛性格的藝術家之思考，往往在於不合邏輯性的想像力變造，而後使其合理化地存在。在空間觀上，他們截斷或自行越界在時間觀上，透過穿梭或中斷，所闡述的，其實可視為一個主體與外在所有點、線、面的對立或附庸關係。因為想像與現實的併用，另類藝術家傾向於把玩真假物象的遊戲。印刷物品的拼貼、現成物的直接使用、身體的直接參與，在擬定空間中使用觀眾、錯亂觀眾、觀察觀眾、顛覆價值觀、嘲弄大眾現象，在真實中製造意想不到的情節，而在想像中又反射出現實的原來如此。因此另類藝術的發展，如果沒有出現真正具有實質作用的觀眾影響力，這類藝術將逐漸成為以廣大生活空間做為點子工廠，任何媒體新聞、社會現象、環境變化均可刺激創作者的靈感，一個訊息一個動作，比早期所謂外銷畫的製作過程還快速。

真正投入另類藝術創作的藝術家，其實都要具有苦行僧的特質，對於一個主題設定的長期參與，以及不惜以身試行的投入。過去的這類觀念性創作者傾向於

個體知覺的再現，承攬自存在主義以來，人類與哲學相互滲透下的自我再辨識，因此「象徵化」與「符號化」的使用，成為個人與外在對話的途徑。近年來對於「人及其文化」的深入認識，將過去的微觀意識拉到針對人類共同體的集體關懷上，使逐漸趨入窄門的另類藝術得以從宏觀的角度，再度開拓一扇更具社會積極參與的活門。

▼「酸甜酵母菌」展覽中徐洵蔚的作品於橋仔頭鐵道3號倉庫展出（張惠蘭提供）

▌3. 另類空間與藝術的價值

究竟另類藝術的價值在哪裡？另類藝術家的在野行動，在意義與無意義之間，需要什麼空間？

八〇年代晚期以來，對於公眾生活環境議題的反應，以及對於藝術市場狂飆現象的反動，另類藝術的系統當中，逐漸出現一支具有社會意識的清流。他們以較冷靜的旁觀角度記錄現世生活與文化現象，對於觀眾也以較誠懇的方式邀其參與創作者的創作歷程與感受。不可否認，站在一個探究社會邊緣性質的立場，當代的另類藝術家們比過去善用視覺與心靈的交替感受，而不再讓觀眾止於荒謬的驚愕。誠如1993年在法國提出城市再現藝術企畫的女藝術家烏克拉思（Mierle Laderman Ukeles）所言：「藝術應能給予我們新鮮的空氣。」新鮮的空氣正是目前尋求反轉的藝術方向。藝術家參與社區計畫、社會檔案追蹤、邊緣角色申訴，而這些行動往往不再侷限於一個固定的展示空間，空間的需要只在於呈現最後的紀錄結果。

他們是新的社會運動家，或是藝術家？鑑別的方式，也許只能從其行動過程中找出是否仍具有藝術的精神。另類藝術最明顯有別於一般藝術之處，便是它的「非營利性質」。另類藝術家如果在創作過程中即考慮到作品的值存問題，其理念的純度自然會打折。既然如此，另類藝術如何存活呢？公營或非營利機構的基金支持，於此際便以公共性的文化政策方式，介入了當代藝術的發展生態。

藝術家雜誌社　收

100　台北市重慶南路一段147號6樓

6F, No.147, Sec.1, Chung-Ching S. Rd., Taipei, Taiwan, R.O.C.

Artist

姓　　名：　　　　　　　　　　性別：男□ 女□ 年齡：

現在地址：

永久地址：

電　　話：日／　　　　　　　　手機／

E-Mail：

在　　學：□ 學歷：　　　　　　　職業：

您是藝術家雜誌：□今訂戶　□曾經訂戶　□零購者　□非讀者

客戶服務專線：(02)23886715　E-Mail：art.books@msa.hinet.net

1.您買的書名是：_____

2.您從何處得知本書：

□藝術家雜誌　□報章媒體　□廣告書訊　□逛書店　□親友介紹

□網站介紹　□讀書會　□其他

3.購買理由：

□作者知名度　□書名吸引　□實用需要　□親朋推薦　□封面吸引

□其他 _____

4.購買地點：_____ 市（縣）_____ 書店

□劃撥　　　□書展　　　□網站線上

5.對本書意見：（請填代號1.滿意 2.尚可 3.再改進，請提供建議）

□內容　　　□封面　　　□編排　　　□價格　　　□紙張

□其他建議 _____

6.您希望本社未來出版？（可複選）

□世界名畫家　□中國名畫家　□著名畫派畫論　□藝術欣賞

□美術行政　□建築藝術　□公共藝術　□美術設計

□繪畫技法　□宗教美術　□陶瓷藝術　□文物收藏

□兒童美育　□民間藝術　□文化資產　□藝術評論

□文化旅遊

您推薦 _____ 作者 或 _____ 類書籍

7.您對本社叢書 □經常買 □初次買 □偶而買

◤「酸甜酵母菌」展覽中Joan Pomero的作品於橋仔頭鐵道4號倉庫展出（張惠蘭提供）

◤陳浚豪於台中20號倉庫展出＜瀉銀＞作品，以12萬顆圖釘排出一條「銀色之河」（藝術家提供）

　　對美國這一類型的創作者，NEA（國家藝術基金組織）是近卅年來孕養這批非營利性創作的最大溫床，儘管近年來也有人視之爲瘟床，但NEA對當代藝術的推展，仍然功不可沒。NEA前任主席珍‧亞歷山德曾在力爭經費時發表演說：「我們已成功地將最好的藝術帶給一般的群眾，並非將一般的藝術帶給所謂的最好的人。」意即，最好的藝術所針對的對象應該是多數人能享用的理解，而不是少數菁英或富豪所能擁有的私藏。沒有一個支持這種「非營利性質」的藝術機構，斷難塑造出高品質的「非營利性質」創作，而此處所稱的高品質，乃是對一般群眾能造成文化教育影響的創作結果。

　　台灣另類藝術的空間爭取，在後九○之後從對當代新藝術的空間釋放，與國藝會經費補助名額上看，這方面是成長的。但從展出作品性質來看，台灣的替代空間是替代了白牆式的美術館空間，藝術家爭取的是野生味的展場，並非一種因應作品眞實需要的替代據點。另外，又因爲一些由廢棄工坊改成的替代空間具有社區文化記憶，社區化的藝術對話也因此產生。

　　台灣的替代空間有其另類思考，在以藝術行動作爲文化思考的範圍內，過程意義實大於結果。另類藝術對社會提出的，應是經過深思熟慮的成熟理念，是有系統的實驗過程，而不是短暫、即興、應景的藝術點子工廠，或是無藝術基礎訓練者的創作出路。另類藝術雖然形式不拘，但另類藝術絕不是一種無法評鑑、認知的藝術，它的被壓抑與限制，與它的恣意蔓生，其實都是可研究對象。

　　新世紀在台灣，替代空間的作品是另類藝術中的另一種另類，尤其在1999年921地震之後，原南投藝術村的集中資源瓦散，地方文化資源獲得新支配，以城鄉社區文化建構的藝術策畫，配合當代行動藝術的參與特質，開始產生類似八○年代芝加哥文化行動的社區藝術模式，使藝術呈現空間脫離有牆美術館或藝廊的概念，以游擊戰的游離觀念，出現在不定的替代場域。原先被視爲代表性的伊通公園反而邁向沙龍化的形式，成爲台灣當代藝術一支門戶的聚集地。

　　台灣當代藝術的替代空間發展，另一個值得關注的現象是，在都會地區它們形成一個文藝中心，在鄉鎮地區則又形成一種下鄉式的社區藝術。其間的作品另不另類是其次，這現象亦反映出官辦文化場域的文化機能萎縮。2002年台北、台中、高雄三個現代美術館館長，一式出自文建會行政系統，台灣當代藝術替代空間於此際崛起，也使台灣當代藝術生態發生鬆動。趨向中，公地民營的發展空間是藝術家較喜歡的活動生態，既有些許官方補助，但又有更大自由發表空間。

4. 藝術與政治的另類角力空間

新的替代空間，強調在地化，而有趣的現象是，官方主導力量的出現，使前衛藝術出現了公共化的議點：前衛藝術要瀟灑可以，自由時不能太自我。可引例的是1983年的「雕塑芝加哥」（Sculpture Chicago）與九〇年代的「文化行動」，以及2002年夏，芝加哥文化當局也爆出藝術界的「安隆案」，指出文化建設中內製外包下的不當人事、經費的濫用。

此「雕塑芝加哥」當時的宗旨是，在透過社區雕塑的建設，推廣群眾對於當今與未來的公眾藝術之新認識，這個組織並非一般具有空間侷限的機構，它在美術館的體系之外，意圖建立一條藝術與教育的溝通管道，其企畫方向完全是根基於這個城市裡的文化形成條件，因此它如中樞一般，伸張出與城市其他文化機構可能交流的網路。自1992至1993年，由「雕塑芝加哥」與「國家文化藝術基金會」所支助的「文化行動」，以歷經兩年的深入研究時間，從芝加哥既有的城市性格當中，定出八個相關主題，即女性、移民、植物生態、稱呼他者、經濟生態、工業生產、居住與勞工象徵等相關議題，作為與公眾交換、匯流的一種文化行動。在「文化行動」上，芝加哥文化局最大的發展成就是區域公共建設中的公共藝術，其經營方式傾於授懂承包者（Commissioner）內製外包，也就是傾於公資民營化。在數年經營下，因經費為少數當事者掌控，私相傾授的高級宴會開銷、圖利私人關係的藝術發包、藝術材料費的不明，終引出一位打老虎的藝術律師緊追猛打文化局的主承案人。

2002年6月20日，芝加哥論壇報以三大全版的主題探討，挖掘此文化公共事務，提出「藝術性的戰場」，指出藝術與政府交疊的任何層面都是「危險地帶」。文中不避諱地糾出二名對立人物的歷史背景，一位是藝術律師，一位是任職十多年的文化局長。前者要追經費去處，後者認為是私人意氣用事。其間涉及法律、藝術、公益、私權、視野等不同界定，但文後結語，作者引用了一位藝術界人士的觀點，點出：「一般大眾常說，我不懂藝術，但每一個人家裡的牆面都不留白。藝術，就是要讓社區、城市具有擁有的驕傲。城市從藝術家手中得到的，也就是藝術家從城市得到的。」

同樣反觀台灣另類空間的藝術活動，無論是在固定性或流動性的替代空間發生，近年來藝術作品予人的印象是個人化的自由與多元的文化目標，但是不是公民與城市的驕傲，或許還要爭取更多的群眾認同。在近年，台灣有伊通公園、新樂園、竹圍、得旺公所、新濱碼頭、華山特區、橋仔頭糖廠、廿號倉庫等替代空間團體，也有過風起雲湧、兩地河流對話、北部盆邊主人、東區粉樂町、嘉義裝

置、鹿港裝置、高雄貨櫃、台中好地方等另類場域的展覽，但是不是能成為城鄉居民文化榮光的記憶，則需要歷史的時間。

另外，台灣新世紀初的社區化替代空間，在文化資源釋放下，策畫形態也開始趨於承包制，只要藝術團體努力爭取替代空間，運作招標，產生公辦民營或公地民營的經營方式，亦使藝術資源掌握到不同招標集團的手中。因為是民營，公家單位部分釋出藝術自治，也部分脫卻責任，而讓藝術界自己面對內部的政治性問題。此共和的現象，明顯且遊走到切割邊緣地帶的一例，是2002年台灣文化總會的「前衛文件展」。「Co2台灣前衛文件展」的出現，是台灣當代藝壇的一項變數與異數，不可否認，它的出現有許多值得肯定之處，但它的背後，也有一些不能編檢的思考。它使台灣前衛成為文化政策的一部分，而前衛藝術的邊緣性原應受到文化政策一部分的保護範圍，它也迫近到特區，而非保護區了。

台灣文化總會並非美術館單位，這1990年成立的文化總會前身，根據其網站介紹，是1966年為反制海峽對岸文化大革命而成立的中華文化復興運動推行委員會。1990年文復會改組，1991年會長推舉的是當時的總統李登輝，而2002年第三屆第一次會員大會，則推台灣現任總統陳水扁為會長。歷年文化總會的活動沒有關乎過當代藝術，近年活動成果表列的是勞工人權婚禮攝影、原住民人權婚禮、百歲女人瑞、大武山成人禮、總統文化獎、孝行獎、總統府慈善活動。這資源的使用，與台灣2000年美術館館長去職的藝術事件有因果關係，沒有政治事件在先，不會有此藝術事件發生於後，這也顯示同樣擁有官方資源，在職與在野的藝術推動形式是很不同。

此台灣前衛文件展的發動者，多數既與過去台北市立美術館有些淵源，遂使此展兼具一種特殊的機制性與在野性。發動者有兩位離職的美術館館長，兩位曾具威尼斯台灣館策展與顧問的藝評者，兩位現任美術系教授，六位現職均掛與藝術教育工作有關。能夠使用這機制主辦台灣前衛文件展，與台灣當代藝壇人士逐漸獲得不同政商與行政資源的結盟有關，這是台灣當代藝術一大邁進，但在產業化藝術的過程，前衛藝術的在野性也無奈地被削減了。

台灣當代裝置藝術，從「Global」到「Local」，以至於「Glocal」，替代空間的連結發展過程，除了說明國際藝術在地化的一種演化現象，也具有藝術戰場的觀摹格局。在前衛藝術與文化經營之間，公資與公地的享用者，有沒有公投的聲音？這點異議空間，似乎在藝術地圖上消失了。

▼新樂園藝術空間除每月固定展覽外，亦定時邀請藝術家舉行座談會與幻燈秀，圖為2001年5月澳洲藝術家Susan Purdy發表幻燈秀「黑暗花園」的情形（新樂園提供）

▼蔡海如、胡財銘於新樂園藝術空間舉行雙個展「看入‧看出」，作品將房屋結構的水管線路化為作品的一部分（新樂園提供）

驚蟄 台灣女性藝術的另類春秋

想像美麗的獨角獸，應該是藝術與女人共有的一種理想觀看典型。共同來自不可捉摸的神祕夢幻，共同擁有去權威中心與去陽具中心論後自生的獨立新角，直接自腦腺思想部分昇起，又不礙於原身應有的美魅，也不需刻意去吸引俗眾無謂招搖。共同被侷於森林邊緣，卻又有溢想於天外的自由，等待被駕馭而又不甘束縛，從來沒有真實可描述，卻又形神歷歷鮮明。完美中，永遠有缺憾；不完美中，也有圓說的期待。

當代，我們正面對了個人私權決定價值觀的失焦年代，所有的多元觀點，正在匯集新類禮記與多版本的另類春秋。當代女性藝術支派龐雜，比較有共識的一點，是解構一元權威的視點，也給自體多元的解放。女性藝術的觀看，在反詰過去男性的窺看與物化狀態中，希望重新塑寫一個被長期忽略，或尚未出土的藝術王國。

1. 有關女性藝術裡的多元主義問題

當代不同領域學說，法蘭西斯‧福山（Francis Fukuyma）或李查‧道金斯（Richard Dawkins）等人，均開始想像基因工程是改造人性、解決社會結構的未來夢想。那麼，男女兩性願意為了進入更平等、理解的共有世界而變造基因距離嗎？什麼是「好」的男、女性基因？什麼是「壞」的男、女性基因？就如同什麼是「好」藝術？什麼是「壞」藝術？已經沒有標準答案了。

倘若人是一個微觀世界的概念，人與理想的宏觀世界，便形成一個不完美與完美的對比。柏拉圖在討論城邦時，提到微觀的人體城邦亦有三種機能代表，情慾（藝匠）、氣概（軍人）與理性（哲人）。人體城邦的安定，要以哲人的理性為統治，這是古希臘男性哲學家的理想世界觀點。人體城邦的微觀概念，與外在詮釋的理想宏觀世界管理有相對性關係，當代女性主義與女性藝術家在重構其宏觀與微觀世界時，面對的也是社會理想城邦與個體城邦之間，完美與不完美的相對認知問題。至於神巫城邦的想像，則另具他種機能。

作為一種信念與主張的主義，女性主義的多元主義型態，使其運動機能呈現多線發展，在包容基進主張、保守主張、自由主張之下，女性主義的論見傾於游擊碉堡式而非固定城邦經營。碉堡式的社群，因不同機能需要而形成防衛，碉堡

式的社群也允許不同機能。例如有別於情慾、氣概與理性的其他更多人體元素，自行釋放或結合，以至於形成具活動、游離結構的過渡碉堡性質。女性藝術作為圖解女性世界的視覺文獻，至目前大概反映如是現象，對男性歷史城邦有游擊抗爭的奪權意願，但尚無真正傾城攻陷的取代意圖。透過重新配置對等相處的方位爭取，在獲得更多無固定統治的知性與感性元素認同之下，多數女性藝術家在現階段傾向於認識、經營人體城邦的微觀世界，並期待女性藝術有別於男性或傳統上的觀點。

女性書寫的開放，在於多元情性的真實展露，這點肆無忌憚的自由，使近代女性藝文工作者從曾經壓抑的年代生態，逐漸建立起另類聲音與新生視象，而針對女性藝術與女性主義此議題，觀看與詮釋，也因女性的多元情性視象，在不同的個人經驗真實中有了百家之鳴。女性閱讀上的個別差異性，不僅重新豐碩了被固化的歷史結構，而女性的作品內容空間，也影射了邁向現代化中的社會結構問題。女性藝術史，最大的兩個切面與其造成的內部爭議：一是女性與歷史間的生態問題，二是女性與藝術間的美學問題。

至於女性主義與後殖民主義經常相提並論，乃在於整個文化書寫史上，均以過去無法對等的生態，在近代中才逐漸有機會逆寫帝國。女性藝術史的書寫者，與正締造女性主義的新藝術城邦者，側重的方位在於女性在文化生產線上的平權機會。因此，回歸到社會結構問題。在新世紀的台灣，一個承受兩種不同規格的中、日傳統兩性對待模式，且在邁向東、西洋女性新生活價值觀的區域生態，女性藝術文化生產者，其真正擁有的空間質量，是否已達到與男性一般，只需在藝術專業上特例而出，不需再掙扎於性別差異上的生態落差？這知識界與現實面的問題，不僅出現在兩性差異上，也出現在階級意識差異上。

當代女性藝術支派龐雜，過去至現在比較有共識的一點是解構一元權威的視點，也給自體多元的解放。女性藝術的觀看，在反詰過去男性的窺看與物化狀態中，希望重新塑寫一個被長期忽略，或尚未出土的藝術王國。以年代與地域研究來看，台灣女性與女性藝術，具有雙重文化殖民衍生的新色彩，其間雖有論見觀點、補遺角度、文化立場、個人情性上的分歧，但這一領域值得再深化探討，使其成為一門通識上的人文社會學科。

台灣方面，曾有的當代女性藝術專書，過去以翻譯介紹西方女性藝術資訊為主。例如，侯宜人譯有《女性裸體》、游惠貞譯有《女性、藝術與權力》、羅秀芝譯有《超現實主義與女人》、李美蓉譯有《女性、藝術與社會》、陳宓娟譯有《穿越花朵》、謝鴻均與陳香君等人譯有《女性主義與藝術歷史》、陳香君另譯有《視線與差異》，大陸女性藝術作者廖雯在台灣出版的《不再有好女孩》，是與西方女

性藝術工作者的訪談匯整，而後陸蓉之2002年的《台灣（當代）女性藝術史》，則以其個人史觀，盡名單所有、領域所識，匯整出在地當代女性與女性藝術工作者概況。另外，台灣文化出版上也有不少有關女性主義、女性意識、女藝世界等散論，以夾論方式出現在其他相關社會文化著述。

鑑於女性書寫的開放，多元情性的真實展露，近代中外女性藝文工作者，從曾經壓抑的年代生態，逐漸建立起另類聲音與新生視象，而針對女性藝術與女性主義此議題，觀看與詮釋也因女性的多元情性視象，在不同的個人真實經驗中有了百家之鳴。另外，女性閱讀上的個別差異性，不僅重新豐碩了被固化的歷史結構，而女性的作品內容空間，也影射了邁向現代化中的社會結構問題。雖然我們不知道是否有所謂「中國式女性主義」或「台灣式女性主義」的女權模式，女性藝術自有其過去、現在與未來的未解議題。

面對女性藝術裡的多元主義問題，女性藝術書寫者或觀看者，是否真能不再以一元化或集權城堡意識，來架構領域內的多元性？在傳播上常看到的新女性形象與年代作風，究竟是少數特例與特權者的獨領風騷，還是社會名流價值已形成領導風範？真實的多數女性世界在哪裡？此間涉及的便是女性之間也有的生活階層問題。

女性主義在七○年代成為顯學，被視為後殖民理論思潮的一部分。女性主體與女性主義或女權思想，表面上是女性藝術的三角領域，但三者之間同樣充滿拉扯的關係。英國女性主義文學研究者牛頓（Judith Lowder Newton），對女性天生內在化的意識型態有一針見血的見解，她提出女性主體性中的一種最壞、最退步的自我阻礙素質：渴望愛情、依賴、穩定的階級生活地位與伴隨的物質，以及情感上的舒適。牛頓認為，以上這些屬於英國維多利亞時代中期的普遍女性氣質，與追求自主的女權主義衝突，因為這些慾望的目的與反叛的目的根本相悖。但是這種維多利亞時代中期的女性氣質，卻是一種普遍性的、跨時空的女性主體特質之一，去除了這份慾望激素，女人味少了一截，保留了這份慾望激素，女權主義也矮化一截，於是產生的另類情況是，女性主義理論的精神分裂，理性與慾望、自主與依賴、個人心理與外在社會分歧。

另外，在過去擁有殖民歷史經驗的地區，於當今後殖民新文化生態裡，以中產階級知識分子為主導的女性主義言行與論述之間的矛盾，也有後殖民＋後現代＋次殖民的後現代次殖民現象。如，女性利用女性主義把使用身體的生存行為宣稱為「援交工具」，合理化了女性主體性中最關注的身體自主權之使用。相對於當代美國女性主義藝術家芭芭拉‧寇葛兒1989年的藝術文宣：「妳的身體是戰場」，「援助交際工具論」的社會現象出現，是女性氣質、女性主義、女權思潮三

◥吳瑪悧　寶島賓館　700×1250cm　1998

者合解出最失敗、最落後的成果，也是三、四十年來女性論述最激進的解放成
果。女性自覺或合理化可以用最原始、最不需知性、教育與其他才能努力的交易
方式，以謀求滿足現實或慾望上的生活需要時，這比英國維多利亞時代中期的女
性，用含蓄、陰柔的手段更值得研究，這已經涉及文化社會的價值觀轉化。此

外，當女性一方面大力在社會爭取女性權力與權利，一方面不放棄或依賴男性保護的支援，常是後次殖民文化生態中，女性主義過渡的階段意識形態。其間交織混合女性氣質、本能、傳統保護利益、現代權利申張、柔性爭取新權力空間等生存因素。

2. 有關區域女性藝術家的養成問題

藝術，作為政治、社會、民生之末節，但往往擁有邊緣中的特權。觀看藝術的生產，便有特權與非特權兩域。從藝術史看，我們一般承受的主流，與主要書寫者的觀點有關。中國藝術史傳統主流來自文人與帝王品味，而逆寫帝國的角度則在於另外一些歷史浮流。

舊時女性藝術家的身分與養成問題，可視為階級意識產物，另一種藝術階級身分來自舊時女子基本養成訓練，則是舊時史書上很難略施小惠的「女紅」。中外女性在民間應用美術上佔大生產比例，但在「藝術家」的身分認同上，中外藝術歷史學者很難予以一個對等的研究地位，此處牽涉的不僅是男尊女卑的問題，而是整個封建體系中的階級概念，亦與藝術的純粹美學定義與思想內容研究之歷史承載厚薄有關。

另一支歷史浮流則是以非文人品味體系，再視女性藝術生產線略況。民間文化生產上，歷代中國只給藝工、藝匠、師父等名稱，沒有給予藝術家的身分。而做為文化生活產業一支，社會消費生產者，女性藝術工作中的「藝術」界定，至今也一直依循傳統歷史的定義。在中國藝術史上，尤其是根據封建社會的藝術品味為主軸，中國歷代沒有「女性藝術家」，但有很多「才女」，此「才女」定義特別是指具有多元閨閣情性調養能力者，例如具詩、書、琴、奕、畫這些文人生活情趣的表達。這些能力也象徵一種特殊階級身分，在屬於怡情養性，兼具爭寵功能的才力養成中，女性與其作品鮮少有個人面貌或風格。

從三國到兩晉，蓋瑞忠在其《中國工藝史》一書第四章，把工藝之發展的思想轉機之五大影響原因視為：思想與品味混亂、華夷風格交流、儒生思淫巧文玩、戰亂促進生存攻守科技，還有，女性地位低落，故織繡工藝有進步。但在社會背景上，蓋瑞忠亦引陳登原的《中國婦女生活史》，提到男子狎玩女性成風氣，亦使婦女自弄姿首於玩物，怠女紅於職外，結果南北朝之世風，給予當時婦女另一非自主式的社會生機是，不必守節，不強以事一夫。這二段社會現象的矛盾，事實上只說明一個現實，即便我們意圖反轉藝術生產史，有關工藝勞動、階級問

題仍大於兩性問題。在一群上層婦女可以自弄姿首、無拘守節之制時，另一大群地位低落、不成玩物條件者，反倒是真正實力派生產業者。此一女性內部階層現象，以依附性佔優惠地位，在當今亦有因歷史因素而成文化人格的普遍基因現象。

具有長遠歷史的女性工藝勞動之不易為文人或知識論者青睞之處，在於「藝術」的定義，與「名流傳奇」附會的吸引點不足。廿世紀至今，女性藝術家的身分依舊有其傳統定格。1997年台灣策展人張元茜策畫「盆邊主人‧自在自為」，以新莊勞動女人的故事為主軸，女性藝術家重新檢看女性工藝勞動階層的世界，但被觀看的「女紅」角色，仍很難被世俗界定也有些藝術養成身分。儘管有許多當代觀念藝術家以無意義與重複的勞動行為作為創作，但對現實裡日日反覆織梭的女工，所有的男女藝術創作或文字工作者，都說不出那也是女性生活觀念實踐者。此「同工不同級」可為藝術界共同反躬自省處。勞動女性若沒有因藝術的社會功能而被重新關注、改進生活，在階級上她們也轉手成為藝術女性的創作材料：女性議題。是故，女性主義藝術家應比一般女性藝術家更接近社會運動者，其運動家功能重於藝術家身分。

女性藝術生產工作者，面對女性、女性主義、女性藝術這些附加於單純「藝術」名詞上的類別指稱，有不同理性上與情緒上的認同接納度，甚至因此變成內部矛盾的所在。在二分對立法下，異質觀點很容易被類歸於父權／母權的不同認同，或泛稱男性觀點的餘毒影響等。儘管華人文化社會，名流世家、學歷神話，以至由文人品味轉變成知識傲慢的現象，仍然是藝術文化被詮釋的主流結構，但是無可否認，女性在多元社會角色與多元情性釋放中，也同樣面對一個成熟結構體可能的挑戰：如何避免過度五花八門的自我偶像化，如何避免彼此斷章取義的對立性價值編派，以及不分時地內外情境上的並列混淆。

3. 有關女性藝術的比論問題

比較兩性藝術世界的差異，首先我們面對的是平足與齊頭的問題。在長期優勢發展空間，男性藝術家在立足點上已比女性藝術家具有較強的基盤；而若齊頭而論，首先要先否定女性公平競爭的條件，架空比較，給予新的對等價值空間。這兩者無論如何選擇，對現代女性藝術工作者都有爭議處。

平足而論者，相信當代男女兩性藝術工作者在基礎教育上已有公平機會，現代化中的兩性社會階級問題，對男女性藝術工作者均提供不同優劣生產空間，以及不同的生存與生活壓力。女性藝術工作者應以更大挑戰，去保障名額之優惠，

▼ 鄭麗雲　Ocean-24　油彩畫布　128×218cm　1999

▼ 連淑惠　旅程　116.5×80.5cm　1998

以更大的自我期許，就藝論藝。以台灣女性藝術領域而言，東洋膠彩畫的陳進、現代書法的董陽孜、當代多媒材的吳瑪悧等，大致在台灣藝術發展中，同領域同儕間，已具有可平足而論無需退讓或保障的藝術格局。

齊頭而論者，相信當代男女兩性藝術工作者縱有同等基礎教育，但無同等社會生存空間，而此空間結構關乎長期風土人情之意識型態，因此齊頭的目標乃具有基進的意義。在否定過去失去的一大截時空之後，相信女性藝術世界是主流外另一對等的非主流，故當齊頭並論。性差異的結構問題所造成女性藝術工作者的弱勢處，面對的不僅是兩性社會與歷史的結構落差，還有兩性自然情性的偏差，在無法一切對等比較下，女性主義藝術或女性藝術，以結盟方式共謀生祉，獨立門戶。以台灣女性藝術領域而言，女性為單位的展出團體，以多元多樣媒材陳述個別內外性靈世界，大致期在重建藝術新伊甸園，參與者雖清一色女性，但未必是女性主義主張者，或是陰柔美學主張者。女性的多元情性，在聯展中自成一王國。另一支屬於女性主義社會運動的創作者，其創作主旨在於以藝術形式為女性當下生活記錄或發聲，則已不在於齊頭平足之爭了。

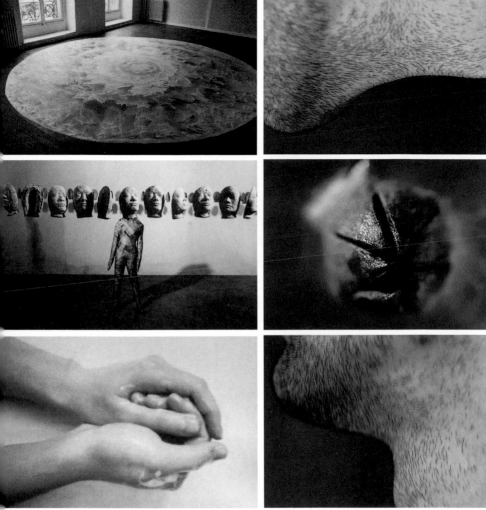

▼ 辛惠娟　圓　行動藝術　2000
▼ 陳美月　方陣（一）　綜合媒材　2000
▼ 劉安琪　床上故事　錄影　1999
（展覽單位提供）

▼ 張惠蘭　甜蜜花園 I （三連作）　攝影　50×
70cm×3　1998（展覽單位提供）

　　性差異與歷史社會背景之外，具體的女性藝術研究，從實質藝術作品分析看女性藝術與生活視野，或許是另一條藝術還諸藝術之道，而女性藝術研究最終極目標，也在於藝術品本身所能提供的自體豐碩性，在多元視野注視下，有不斷可以發現的新閱讀角度。倘若女性藝術的自主評述與歷史觀察，可以重新建構女性藝術的未來，我們可以從台灣當代女性藝術的現有作品內涵作一觀察的基點，也可以了解台灣女性藝術家看待女性自體、歷史、生活的時空轉換。

4. 有關女性藝術內涵與其隱喻問題

　　台灣當代女性藝術家與男性藝術家一樣，分自學與學院兩種途徑。自學者以素人藝術與樸素美學一支，開發個人原始創作潛能；具學院訓練或自習理論者，則以選擇既有藝術史上的不同表現語彙，以新的個體詮釋法分述自體城邦的結構與困惑。

◆ 第一類型

　　在台灣當代女性藝術家的傳統主流，以學院養成出身者為主軸中，多數由傳統出發者，乃側重形式美學再開發中的女性品味，也就是在過去閨閣與文人品味中突出個人強烈風格，例如東洋膠彩畫的陳進、水墨裡的袁旃，以及油畫界第一代渡海女師資群，與黃潤色、席慕蓉等人。其間表現內容有山水、庭園、郊野、街道、旅遊風光、夢土，此內容說明在空間見聞上，女性藝術家的外出機會已不限於閨閣內僅有的人物、花鳥、靜物。其選擇傳統空間內容，乃在於以藝術的歷史形式與個人風格開發為創作課題，或為東西美學交融再努力，而其散發的女性氣質則屬自然人格品味的滲入。例如在書畫領域，旅美曾佑和的水墨，抽象與意象中仍具陰柔清雅的氣質，而董陽孜現代書法的雄渾氣勢，則又為一例，至於袁旃的奇異青綠山水，雖說形式上融併東西表現元素，但在畫面空間裡，傳統與經典的出入間，豔絕異色之跳脫而出，也微露出她個人獨特的內在世界。再論另一輩女藝術家，以寫實手法描繪民俗靜物與窗景內外的李惠芳與連淑蕙，其作品的採色與空間營運，事實上也仍持有傳統女性的人格心理，其中連淑蕙的室內與室外中夾處的自我，具有維吉亞·吳爾芙文學中，女性對所處空間的壓抑與困惑，大致也反映出台灣世代交替中，傳統與內斂型女藝術家的一種心理場域。

◆第二類型

　　另一類以學院藝術訓練與史料資源，重新以個人主義出發，探索個體與藝術間的美學辯證。與前類不同之處，乃在於此類型更側重個體本質的再發現，在宏觀的宇宙觀與微觀的人體再探中有不同發展。此外，戰後五○年代以降，學院養成出身的女性藝術家出國比例更大，在知識見聞上原應不遜男性視野，但傳統家庭與婚姻的桎梏，藝術並不易獲得專業上的深廣開發契機，在教學研究或怡情養性之餘，純粹的內在需要反而在壓抑的生活中轉強。在藝術形式上，這些女性藝術家有的選擇具冷熱情緒抒發、感性與理性互介的抽象表現形式，藉以認識形而上的精神自我；有的選擇寫實或具象式的人體、器官解剖，藉以再現個體在社會的被看待位置，並對形體自我進行解構與建構。前者表現，前後有李芳枝、陳幸

婉、薛保瑕、楊世芝、李錦繡、張莉等心靈世界喻以抽象表現一支，後者有謝鴻均、林平、劉世芬等人。而另外，寓人體為山城水境，放大作微觀世界探遊者，有洪美玲、賴美華等。這些類別裡，多元中有單元特色，均可再細辨。例如在人體坦剖中，謝鴻均作品氣質精力十足，林平古典雅緻，劉世芬酷冷細瑣中有異色氣息。另外，不同區域的華人女性藝術家，在作品表現氣質上亦不同，中國地區的蔡錦，床墊上油繪芭蕉，色濃靡爛中，有中國的古朽風情，而謝鴻均若植物蓬生的女體肌理，紅綠茂然中有亞熱帶特色，這又是分別較具區域色彩的發展與比較。

◆第三類型

　　無論是否依循既有學院美學理論形式，她們透過心靈、儀式、醫療等行為表現，面對自己心理與生理上的困惑或箝制，將藝術的功能回歸到原始的生產機能。此類女性創作者會選擇古老女工文化產業的表達方式，以編織、細繪、敘述、記錄等途徑，點點滴滴縫縫補補拼拼貼貼串串連連，作為個人精神上與情緒上的安撫。例如陳艷淑在平面繪畫之後的裝置作品，則從瓶瓶罐罐著手，而即使是以裝置為主的徐洵蔚，其包製的許多錫鉑小物件，在創作過程也是具包包粘粘塑塑的表達形式。女性對具有時間性的儀式過程有較大的表現傾向，因此私密的、日誌式的行為或紀錄，幾乎是不分區域與年齡層的女性藝術家共有的交疊領域。其中，年輕女性對個體最大的生理困擾與因之而來的情緒影響，是月事的周而復始，以及這月事伴隨而來的青春、美麗之消長。經血成為女性在表面乳陰特徵之外，一個活性的生命泉源，它是一種髒亂惡臭的身體廢棄材質，也是一個害怕失去的內在需要。它的來去發生、短期消失、長期消失，關乎女性驚懼、嚮往、憤怒、惆悵等極致的情感。這是一個無法被男性物化或詮釋的女體擁有，或許也是永遠無法掠奪的部分。從七○年代西方女性藝術經典之一的「女人屋」開始，月事衛生物質與其伴隨的空間氣氛不斷有人製作。在華人世界，台灣女性藝術家比較保守，即使有也可能在藝壇上尚未有美學突顯，以至於一般出現的作品，是以較含蓄或外圍的方式呈現女體問題。香港有文晶瑩曾以月事棉墊作滿佈裝置，而中國年輕一代，七○年代中出生的陳羚羊，其〈十二花月〉以十二月令之花，不同的鏡照，交映出自體在經期中的局部影像，並裁剪出中國古代園林窗格門洞的外邊樣式，若花鳥宮幃畫，又加十二月綿綿不斷使用的血痕綿紙長卷，似彤雲飛漬，翻掀出的既東方又非傳統的驚悚與淒麗的小品美學。其暴露的女陰花語，有風月無情色，是此類型中其東方女性自體異色的展現。

　　個人生活感官空間的釋放，也常被視為女性藝術的一大特質。在近年台灣當

▼謝鴻均 月 油畫 173×173cm 2001

▼謝鴻均 陷一 油畫 83×83cm 2001

▼謝鴻均 錯視 油畫 150×150cm 2001

▼林平 女珠 遮陽網、絨布、織錦、填充物、
釣魚線 97×250cm 1998

▼ 陳艷淑　鹽埕五行巴洛克　綜合媒材　150×30×38cm　2002

▼ 徐洵蔚　寐之域（局部）　綜合媒材　1999

▼ 蔡淑惠作品

▼ 徐洵蔚　寐之域（局部）　綜合媒材　1999

代女性創作展中,例如楊慧菊的「觸診房」,辛惠娟、林麗玲、陳美月、劉安琪的「水性楊花」聯展,均提出日常生活行為中一些公共性的自我與私密性的自我,尤其在敏感與神經質面,不諱情色幻想地自體挖掘。另外台灣年輕女藝術家張杏玉的平面作「傳統美德」與「膚賦系列」也是將女身、女服、女體處理出一種敘議之外的典雅綺色,是男性藝術家較不易補捉到的唯美特質,但其裝置性的「麵包與愛情系列」,藝術氣質則較弱,與其平面作迥異。對於年輕女藝術家的兩種作品氣質呈現,或許也正反映出當代台灣某些女性的心理矛盾空間,世俗與精神兩大嚮往中,兩相遊走的情況。另外在南部活動的張惠蘭善取曖昧意象的呈現,具醫學工作背景的許淑真對人體內外空間的探密有其好奇,也有令人側目的表現。

◆第四類型

跳脫人體山水、人體城邦、自我解剖、自我建構的再現,不再回視己身性靈空間,而是從己身觀其面臨的生態。這一線性外放的出發,多少開始與女性主義的社會意識搭上了線。嚴明惠一直被視為台灣此類型的女性藝術家開拓者,其重要的視覺論述性代表作是1991年的〈男與女〉,這件作品呈現出女性自主與開始物化男性的強烈對比論述,其經驗性與象徵性的手法,也不需再有後續補圖。在其後來的作品裡,嚴明惠則是呈現了不同階段的兩性觀看。侯淑姿的〈窺〉也是以男女異位的觀看出發,但非圖象敘述性質,而是走先驗過程。如果嚴明惠的藝術空間是點狀,侯淑姿的藝術空間是線性,吳瑪悧的藝術空間則屬面式。她的批判性是放在一個交疊跨越的層次,而另外,或許是多媒材與觀念性的使用,吳瑪悧作品的對外對話空間較大,她的作品似乎較不在意於性差異的問題,而是人為、階級、制度、社會無形機制對人的天性影響,後來作品更傾於去性別化的創作。此後天探討角度,也使吳瑪悧的藝術可以跨出女性視線之外,鋪陳出與其他可議人文空間的交疊面。

此外,如果有機會或長足時間觀看女性藝術裡的作品結構處理,可以延伸出精神與心理分析領域。當代女性藝術家崛於現代主義與後現代主義的廿世紀,她們有一共同的畫面選擇傾向,平面作品多不講究景深,背景單純化,主體居中鮮明。裝置或行為藝術具生活化與儀式化,而在處理記憶題材,兩地華人女性藝術家則有不同的表現傾向。中國藝術家傾於暴露、纏繞與掩埋形式,台灣藝術家傾於拼貼、析解與合成,這些部分可就個別同類同作品再作開發比較。

上述這些類型,顯示無論外觀或內省,皆以女性這個主體為觀看起點,相較同時空的男性藝術家,會發現男性藝術家反倒沒有個別主體空間,而以群體為主體,對自體喉結、卵囊、精子、攝護腺等問題,在藝術上似乎避而不願見與現。

5. 關於女性藝術生態空間的侷限

　　1950年之後出生的女性，在目前台灣藝壇有其不可忽視的活動力。然而台灣文化工作領域，女性人口比例雖然相對性地高於其他行業，但在眾女性護盤下的藝術領域，做的還是以成就男性爲主的藝術工作。台灣九○年代女性文化工作者，除了具學界、政界身分者之外，其實是沒有眞正發聲表現的場域，甚至以專業藝術工作者來看，工時長薪水少的文科與行政工作，在「適合」女性做爲單身或家庭第二份津貼外，也不用擔心會有男性有意願掠境。

　　女性藝術工作生態導致女性藝術創作品質。爲什麼台灣當代女性藝術在國際大展中出線者少？事實上，儘管國際藝壇中令人矚目的女性藝術家日益增多，但出線者大都隸屬歐美藝壇代理經紀系統，具專業創作身分。台灣女性藝術工作者在面對藝術未專業化、女性藝術工作未被正視化、正規化，以及社會對男女藝術志業不同期許下，大多數的女性藝術工作者，除了實用設計領域之外，能夠在藝術界活動者，大都附屬於有錢、有閒、有階、有位，或有文化家庭背景者。一般年輕女藝術工作者，除了靠穩定婚姻與有固定工作，以時間取代空間，很難獲得平等專業上的對待，是故，這條路走得格外瑣碎辛苦，通常要在家庭、婚姻、藝術工作上作妥協性的調整。至於獨身女性的藝術發展空間雖然較大，但背後亦有其孤獨面，不若男性無後顧之憂。這些現象迫使女性的外放性母性素質在藝術上受到壓抑，而敦厚、渾實與大格局的藝術氣質也較少揮發，所以幻想的、神密的、心靈的、自剖的，大量移情地出籠，而這些也更接近原始的藝術本質。

　　相對於政治，具陰性素質的藝術，在做爲雄性政治的工具與社會的花瓶下，藝術是沒有多大主制權，其所仰賴生存支援的對象，在於另一高階層的掌控者，此另一高階層的掌控者，不論男女，在台灣自然是男性比例極高，是用一種近似值的雄性與霸性權力支配管理法護權。以至當藝術作爲一種意識圖象、文化政策、抗爭工具，唯有前進的雄性氣質與古老的陰柔謀略，具有巓覆性的實際功效。然而脫離歷史的加權詮釋，藝術純粹本質上的精神性與神經質，其美學上的氣質與反美學的功能，如同各種知識，不應該有性別，而是大家都有權使用與享用。當女性開始用陰性策略瓦解、侵蝕權力中心時，此具目的性的出發，是一種社會運動，一種抗爭，但若要奉藝術之名，同樣要面對對等水平的檢驗，否則在藝術與生活界面模糊的年代，還有誰比家庭主婦（女性）更接近生活（藝術）？

國際中的顯影

選擇與被選擇的權利

歷史必須和就是這樣的現實
同居，抓緊，並靠近地探索
我們所有的特性。

——羅勃特·羅威爾（Robert
Lowell），History

共源 國際展裡大中華文化圈的身影與裂變

展現國家文化內涵,是威尼斯雙年展中各個國家館推出藝術造形的要旨之一。1997年的雙年展,除了北歐館首次開放邀請外區藝術家,並提出以「自然的人工藝術」取代國家或區域面貌的展現,在這藝術的奧林匹克競技場,區域文化特色仍然是國家文化形象輸出的策展方向,尤其在具有濃厚古文化背景的國家館裡,更能強烈地感受到突顯文化精神背景的藝術包裝。

「我們都需要有根源」,是第四十七屆威尼斯雙年展國家館的集體心聲,大至超強國代表美國所推出的非裔美國藝術家,或來自南半球的澳大利亞女性原著民藝術品,或來自以色列遷徙式的破布堆,或來自埃及尼羅河的歷史源頭,或西班牙日常文物的再使用陳列,均表明了「根源」的延伸活力。2001年第四十九屆威尼斯雙年展的嘆息橋畔的亞洲新三館,則又更縮小地理,呈現了國際展裡大中華文化圈的身影與裂變。

▌1. 1997年的日本館

第四十七屆威尼斯雙年展,遠東地區國家中,中國沒有正式參與,在隸屬於遠東文化體系的代表國家館中,日本、韓國與台灣於文化同源中明確地分裂出不同的國家面貌與藝術精神,其策展的趨向與藝術作品的實質呈現,強烈地凝聚出區域性的文化特質,並於傳承與變相的發展中,點出亞洲國家在當代藝壇所欲入焦切進的鏡管所在。第四十九屆威尼斯雙年展,新加坡、台灣、香港三館在聖馬可廣場的嘆息橋附近,亦形成一華裔文化背景的特區。文化度量衡,藝術鬆緊帶的拿捏中,這些國際展中的遠東代表館,在世紀末自主地透露出一個不能否定的共有文化經驗:亞洲地區大中華文化圈的歷史身影。

所謂的「東風西漸」或是「新東方主義」,曾是東方藝壇一度的發展方向。自有東西交通以來,航運取代古絲路,「東方熱」的情調追逐更是越洲越洋地跳躍交流。在廿世紀末,遠東地區的亞洲國家不斷打出東方精神與信仰的人文牌,姑且不論是否能在廿一世紀凝結出新東方品種的超大文化磁體,從1997年第四十七屆亞洲三館的展出形式與面貌上看,這三個曾經擁有過共同文化根源的區域,爭豔地運用了歷史傳統的資本,並分別經營出性格迥異的國家藝術形象,是故,三

館間的認識與比較，對同源異質文化的自我再評鑑，有他山之石的意義。

日本在近代曾經野心勃勃地希冀，有朝一日東京會取代紐約成爲國際藝壇的新核心。日本現代化的步調，在亞洲國家總是獨領風騷，過去勤於進口他文化，而今日的文化侵略之姿絲毫不遜昔日之需。日本的通俗、雜碎文化一股腦地倒進水土保持不良、垃圾消化不去的鄰近之國，延續其後殖民文化，餵養一批批哈日族；消費文化則傾入唯日產是瞻的阿美利堅大國；最細緻的文化呢，則留給了威尼斯。

1997年日本進軍威尼斯，是貼金撒嬌而姿態又居高不下。自1995年開始，日本本尼斯公司在威尼斯設立了本尼斯獎，本尼斯一字「Benesse」，字首「Bene」採自拉丁語義，有好與善之意，「esse」字尾則有生活、生存的意思，本尼斯企業以終生學習、向好、向善爲生活哲學，在日本Seto小島設立了本尼斯文化村，旨在讓旅客與學習者在此接近自然、文化與藝術，使該島成爲結合知識、運動、自然高等生活品質的休閒世外桃源，而其旅館住屋亦有等級之分，換言之，本尼斯鼓勵世人朝理想完美的生活環境求精求進，不過追求這些高品質可不是免費的。

本尼斯在威尼斯雙年展設獎，順勢給與會的藝術名流發贈公司簡介手冊，德惠兼得，也算是經營有遠見，集商務、外交、文化三位一體，爲日本的生活文化打下小巨人的牌號。本尼斯之外，日本的資生堂近年來早已專美於藝術活動上的贊助與支持。日本當代藝術經常打出「天人合一」的物我精神狀態，其茶道與庭園設計等傳統居家生活哲學，對西方世界一直具有相當大的吸引力。第四十七屆威尼斯雙年展的北歐館，便是除了獲得資生堂贊助之外，在展覽場地上也自稱採取日本開放空間的觀念，可以遊，可以觀，室內與室外無間隔地相融在一起，而提出的五位藝術家當中，其中一位即是日本女藝術家萬森里子的三度空間影像之作，這件題爲「Nirvana」的作品又神祕又新潮，萬森里子一個人主演著中國飛天服飾的仙女，帶領觀者進入冥幻之界，幻遊之間，還跑出一堆電腦動畫的小精靈。萬森里子以這件作品獲得了威尼斯特別獎。

日本的重頭大戲是日本館內的內藤札作品。內藤札的作品未展先轟動，以一次僅能一人入館參觀，一人僅得三分鐘左右與作品作精神交流，而造成媒體焦點。「要看好的藝術，就要付出一些代價」，這句話活活把藝術的普遍性埋進藝術象牙塔的底磚之下。

看內藤札的作品，如果你不是排號前廿名，表示你必須等上一個小時。每一個排隊的人都懷著又期待又怕被傷害的心情，看見走出館的觀者都詢之以「值不值得等」的眼神與打聽。一進入館內，前進小室裡有一位說明者，聲音沙啞地用義大利語與英語說明入館需知，指示每個人需繞到某一帳篷開縫處，如何窺視，

聽到叩門聲則必須繞圈出場，在數分鐘內與作品交流，以便「進入藝術家獨特的精神領域」。不可否認，內藤札的作品極其精緻，把白衣民族的精神文化推至極點，米色棉布幕內，藝術家用細沙、細竹、蛋殼或貝類等材料裝置出了一個神聖道場般的「好地方」，一切精巧細膩，有吹彈欲破的雕琢之感。我們這些凡夫俗子的觀者，只能屏息立於帳外，在來不及記下裝置印象之時，就被請出去了。「排隊等候」也許是內藤札對觀者耐性修養的入場測試，但如此孤芳的高姿態令人不禁懷疑，在這大拜拜式的開展時空，究竟有多少超凡入聖者可以在久候之後，以二、三分鐘的時間與藝術家精心設計的作品作精神遊？

內藤札的作品藝術性與技巧頗為細緻，但這種展出模式最好是裝置在本尼斯小島上供靜心養性的藝術名流們參拜，入帳者可先付毀損保證金再獲准進帳，面對這個神祕的聖方參禪打坐，洗滌心靈一番。

2. 1997年的韓國館

韓國這個從高麗到朝鮮，飽受中國與日本兩大文化強國「灌溉」的遠東半島，近年來藝術上的急起直追頗令人刮目相看。

韓國於1986年開始加入威尼斯雙年展，1995年正式蓋國家館，而在同年亦以威尼斯雙年展模式在其民主運動名城光州舉辦了第一屆國際藝術展。韓國深諳謀略地打出「白南準」牌，以白南準在新媒體藝術史的地位，將韓國藝術直接躍進到資訊年代的互動領域。在屬於東方文化背景以及科技藝術與名牌資本的條件之下，韓國在「自然與文明」的國際人文議題中，均擁有墊足爭強的踏腳石，而且也不忌諱地廣加使用。

在威尼斯的韓國館位置得天獨厚，夾於德國館、日本館與俄國館之間，南面開放，面對威尼斯運河，而整個館的設計小而舒適，明亮潔淨，宛如濱水的原木小屋，在整個藝術奧林匹克競技場內，其館的位置與造形最具「休憩」的氣質，在經歷藝術馬拉松觀讀之後，精神疲憊的觀者一進入韓國館，多少都有「清涼」之感，尤其繞到面水的小陽台遠眺，視覺文化的壓迫與躁慮則消散不少。這是韓國館討喜之處，在先天位置上，以居家的清爽與威尼斯明媚水光，闢鑿出一塊寧靜小天地，而參展的作品也無形中增色幾分。

第四十七屆的威尼斯雙年展，韓國推出兩位年輕藝術家姜益重與李亨雨之作，前者以繪畫為主，後者以雕塑為主，而姜益重是其海外移民藝術家，李亨雨則來自本土。李亨雨提出的兩套立體雕塑之作，一是用鐵絲網在館外圈出一個大

▼ 姜益重作品（牆壁）與李洪武作品（地板）（1997年威尼斯雙年展韓國館）

球體，與一排排管狀鐵絲網編成的牆屏式裝置，二是以不同幾何造形的磚土色物體，規則地鋪滿在會場的木板上。鐵絲網的大球與屏障，都讓人想到彼時處於對峙與武備中的兩韓關係，然而鏤空與極限的造形裝置，似乎又清明化了尖銳的處境。如果說鐵絲網具有監制的象徵，李亨雨的作品似乎又把這個表相的象徵抽空成精神的擬態，隱喻中的訊息已無殺伐之氣，反而是另一股淡淡的傷愁。

　　與日本萬森里子一樣，獲得威尼斯特別獎的美籍韓裔藝術家姜益重，雖然已移居紐約十三年，仍以韓裔的身分參與韓國館，他的作品皆與日常生活的點滴紀錄有關，也不諱言他夾處英文、中文、韓文語言處境的尷尬。1992年他曾製作〈英文學習素描〉，1997年在威尼斯雙年展則推出〈我們都應該學中文〉，以及連壁鋪滿的三英吋平方小陶磚片，以「數大爲美」的驚人累積而造成藝壇的驚嘆，有一區作品甚至全景直接以小尊簡形佛像爲主，一片片鑲滿在紅牆之上，宛如是敦煌莫高窟的西魏萬尊小佛。對於多元文化背景的檔案紀錄與吸納、肯定，使其作品幾乎滿載了亞裔移民瞻前顧後的種種記憶符碼。

　　這兩位藝術家之作，呈現出韓國樸實、冷靜、堅韌、強忍所匯集出的地區特質。事實上，後續兩屆雙年展的韓國館，均傾於這樣的品味，如1999年的盧尚均提出的是以一片片晶珠薄片鑲出的珠佛；2001年徐道鑊則是以軍人鐵製名牌鑲鋪出一件鱗狀大鐵甲衣，下擺滿佈地面。在此可見到韓國館的近年藝術選擇傾向。

▼陳建北　被囚禁的靈魂　夜光粉、水、銀、枯枝、蟬殼　1997

▼徐道鑊　Some/One　960.8×715×216.5cm　2001年韓國館

▼盧尚均　珠佛　1999年韓國館

3.1997年的台灣館

　　台灣進軍威尼斯，先是1993年李銘盛以行腳者打頭陣，血光淋淋地以短暫的表演藝術與道具遺址寂寞地完成任務。1995年台灣終於跨出艱辛的一步，正式以總督宮監獄舊址作爲國家館地點，遴選首批五位藝術家參展，呈現出材質、文本、民間通俗美學等地域性文化色彩。

　　第四十七屆威尼斯雙年展，台灣在安內與壤外的動作上，打出了「安全牌」。策展者的人選即是第一張安全名單，中外人士兼老中青三代面面俱到，參展者分官方國家版與主題民間版，兵分兩路也是面面俱到，國家館五位藝術家，從平面到立體裝置，內容包括台灣民間、宗教、政治、犬儒、消費文化，同樣地還是一切面面俱到，但在展題上卻用了「面目全非」，作似是而非的文字遊戲，充分顯示台灣藝術生態的流行風，可惜外籍人士不容易意會到這分文字幽默。

　　台灣館的作品氣氛與先天空間上的限制，活脫也是「這就是台灣！」的翻版。會館陰陰暗暗，王俊傑虛擬具消費領域的「極樂世界螢光之旅」，螢光豔魅地居中發亮。吳天章與李明則的人物造形，雙雙都掀揭出人性曲扭後精神污染的面

▼1997年威尼斯雙年展台灣館李明則作品區　　▼1997年威尼斯雙年展台灣館王俊傑作品區

▼1999年威尼斯雙年展黃步青作品

相與矯作。陳建北暗室裡的道場，幽明幻變，如入閉關斗室。姚瑞中鑲黃框金的俗世譏誚，是台灣烏金美學的再見證。台灣館的作品，呈現的是知識分子高姿態眼底下的台灣文化，批判性中帶著悲觀宗教救贖的精神指標。台灣藝壇近年來國際大展的作品，均以批判性與宗教性為主，兩者相輔相成，從現世的不滿延伸到往生的虛無寄託。

　　在宗教觀上，台灣當代藝術在這方面的根源似乎特別深廣，從心靈淨化的禪佛體系到民間多神宗教的道場擴張，以至肉身終結後的極樂世界追尋，均強烈地反映出台灣人對於現世的失望與來生的渴求，而現世與來生之間的渡口正是「死

亡」，「死而後生」的藝術理念，亦同樣反映在四十七屆威尼斯雙年展中的台灣「民間版」之參展作品上。不管是採用圖象或材質裝置，如果檢驗台灣當代藝術進軍國際的國家文化形象代表，幽明地帶的生死界限之擬境創造，經常是台灣藝壇建立藝術精神特質的一記記安打。

關於台灣館的文化根源訴求發展，有其複雜殖民與移民背景，其數屆以來的選件取向，將在後面有關台灣「邊緣上的表白」章節中再作專文探討。至於前述日本館與韓國館在1997年之後，文化根源的強調雖有程度上的調整，但自中國傳去的佛教精神影響，以及近代西方科技文明的物質生活，兩者間的文化消長與吸融，仍然會在有關的視覺藝術平台上，出現這文化地理區的根源。

▌4. 2001年的嘆息橋畔的亞洲新二館

1999年第四十八屆的威尼斯雙年展，因大會遴選的藝術家當中特別偏重中國藝術家，而引起一股藝壇「龍捲風」。但因非地區自主選擇的代表，故放在另一章節討論。以下僅概述2001年第四十九屆威尼斯雙年展中，嘆息橋畔的亞洲三館，台灣館之外，首次參與威尼斯雙年展的新加坡館與香港館的選擇方向。

◆ A. 新加坡館

族群比例中，華人社會為主流的新加坡，也有移民與殖民文化背景，其第一次參與威尼斯雙年展，以四位藝術家兼顧了多元性。陳克湛的作品是水墨形式，呈現了華人傳統文化根源的藝術語彙。魏明福的作品則針對威尼斯的水與玻璃，做了不限地域的情境對應裝置。蘇姍娜‧維多的玻璃垂懸掛燈，雖與展出據點空間結合，在內涵基本上非旨在文化對話。沙勒‧賈帕的極限式空間裝置，同樣以國際性藝術語彙為表現，無地域性符碼。

在此國際展，新加坡側重了據點空間與生態的對話，陳克湛的作品是唯一讓外界閱讀到文化部分根源之作，而整個展區可以看到新加坡在此處側重了全球化與現代化的藝術語境。

◆ B. 香港館

已回歸中國的香港，以「都會」取代「國家」，呈現出城市景觀的交流。梁志和的茶點桌上有全球分享的共有疆域，天空。鮑藹倫的循環錄影，是流動中的城市速度。有了天，有了地，適巧也有何兆基的人體觀看，使全展有了天地人的組合。除了點心文化讓人可以勉強想到香港的早茶文化，其他作品裡的符碼或元素，均已看不出地域文化的根源。在去地域化之後，這些作品以全球化的共相出

▼ 1997年威尼斯雙年展民間版台灣館「裂合與聚生：三位台灣藝術家：莊普、吳瑪悧、范姜明道」是在聖約翰教堂的墓堂中展出

▼ 何兆基　扶把與進化的身體　2001年香港館參展作品

現，而如此選擇似乎也是香港近代處境中的一種選擇。

　　2001年新加坡館與香港館的國際發聲，均避去了其殖民與移民的歷史經驗過程，但又微妙地呈現了其殖民與移民的歷史經驗結果，尤其是香港館，其傾於全盤西化的去地域性藝術語境，與去中心性之間有弔詭的可辯處。至於新加坡館，很清楚地，因為有了國家的主體性，使國際閱讀者也不再去探究其多元族裔文化根源的表彰與否，它較無負擔地選擇一種現代化國度裡的當代藝術連結面相。

　　以上所述，是近五年來亞洲地區對歐陸大展的參與，以及自行推出的選擇。

　　至於大中華文化區最大的版塊中國，至2002年在國際當代大展中，尚未有文化詮釋性的當代藝術代表選擇，但已開始注意到國際當代大展的發展。1999年上海美術館曾至威尼斯雙年展觀摩，2000年第三屆上海雙年展亦採國際當代展的模式。至於在2003年之前，中國則在被選擇方面，有預先更引人注目的許多出線樣態，一度引發出世紀末的中國熱，這一部分將在下一節中陳述。

選置　國際大展中被選擇的新中國藝術路線

中國當代藝術，從九〇年代早期的後八九政治波普諷世風格，到九〇年代中期行為與表演藝術的肉身與體制相抗，再到新世紀新生代的文化現代性表白，三個階段顯示了近十年中國新生代藝術家的現代性表現方向。

這走向的界定，並非斷言了中國當代藝術就是如此的發展路線，而是基於它在國際藝壇上被選擇的觀看方式。中國當代藝術在過去百年間並未正式由官方支持，推介到國際藝壇。至2002年止它是在被外來選擇之下，出現了我們可認知的上述三種現代進行式。

1. 被選擇的文化品味與內涵

政治波普與行為表演藝術家，在九〇年代後期已漸入西方藝廊的市場體系。在新世紀歐美國際大展，策畫單位重新尋找各地新生代藝術中，近年來出現的中國藝術家取擷，則傾向於西方新保守主義的品味。這品味的出現，可以反觀到西方對中國文化現代性與社會現代化的想像，至少在1997至2002五年間，三屆的威尼斯雙年展與前後二屆德國文件大展的中國藝術家約邀中，可以看到他們認識中國當代藝術的思維方向。

新世紀，西方藝壇對中國新藝術的選擇，以其新保守品味取代其原有前衛定義，是頗饒意味的當代藝術對話，雖然這跟中國當代藝術家所提供的作品範圍有關，但也包括西方對中國當代文化的想像與認知。在這之前，許多當代中國海外藝術家採取的西進策略是現代化地使用中國傳統文物元素，大量地用世說新語的方式，大文化對話的折衝，有點異國情調，又有點自我批判地雙向遊走，而後經西方藝壇的肯定，也讓中土接受了他們這種文化類比與對照的「理想典型」。

1997年威尼斯雙年展約邀的中國當代藝術家是蔡國強，作品是飄著五星旗的日本船塢木板火箭，題目是「龍來了」。同年的德國文件大展，約邀的是馮夢波的光碟，自傳體回憶的〈我的私人專輯〉，與汪建偉之〈1996製片〉，內容是以中國內地城鎮的生活景象為主。1999年威尼斯雙年展，約邀了近廿位的中國藝術家。海外中國藝術家方面有代表法國館的黃永砅，作品是演繹自《山海經》的〈一人九獸〉；大會約邀的蔡國強作品是〈文革的收租院〉；陳箴是挪改西藏文物床鼓

的〈絕唱〉；王度的作品則是無族裔色彩的眾生相。

中國在地藝術家在1999年廣爲威尼斯雙年展策展者囊括之因，與1998年開始設立的中國當代藝術獎有些關係。1998年以來連續的中國當代藝術獎評選，評選委員屬以下幾位爲主要連續代表：曾任1999年與2001年威尼斯雙年展策畫的哈洛‧史澤曼、前瑞士駐北京大使的收藏家烏利‧希客、中國當代藝術家艾未未、中國當代在地策展人栗憲庭、中國當代海外策展人侯瀚如，以及中國當代在地評論者易英與不同外籍藝界人士一、二名。這項由瑞士收藏家烏利‧希客出資的評選獎，提供了一條中國當代藝術家作品，一時集中被固定當代中外藝壇主流者過目、認識、選擇，同時進入國際策展者的名單考慮，也同時進入藏家收藏可能，以及藝評者的書寫資料。

這個中國當代藝術獎本身，的確爲中國當代藝術家提供了一條進入國際藝壇的管道，而因爲這是中外民間的私人合作組織，它的組合結構與連結關係也無可置喙。然而，它在上述不同人事力量的合成中，除了提供一種多向互惠與發展的契機之外，也形成一種寡頭藝壇現象。它成爲中國年輕藝術家的新晉身門檻，新藝術科舉管道，可以在短時內被推介參與國際大展、進入歐系市場，爲更多國際策展者與藝廊藏家所認識。另外一個附屬影響則是，常態出席的評審品味動向也帶動了地方的一些創作風氣。

在四年內獲得入選的藝術家有：謝南星、周鐵海、楊冕、蕭昱、陳邵雄、海波、洪浩、蔣志、林一林、楊少斌、鄭國谷、尹秀珍、梁紹基、盧昊、周嘯虎、楊振忠、何云昌、楊志超、孫原、彭禹、顏磊、陳羚羊、楊茂源等人【註一】。而在1999年威尼斯雙年展，哈洛‧史澤曼挑選的中國在地藝術家，有艾未未、趙半狄、梁紹基、莊輝、岳敏君、馬六明、張洹、謝南星、楊少斌、王晉、盧昊、張培力、周鐵海等人。這些藝術家大約在1998年開始，也前後參與了一些海外展，而在九○年代後期到北京與上海發展的西方藝廊與傳媒，也在這前後五、六年間，爲中國當代藝術匯整中國當代藝術的「前衛」狀況。至2000年的中國上海雙年展，與2001年的中國成都雙年展，中國當代藝術形式、內容，在跨世紀之際逐漸被中土人士認同。

在2002年，我們可以看到中國文化主導方面，已對外籍人士偏好的當代藝壇地下軍，有了較開放的接納態度。而在亞太地區，曾經參與歐系國際大展的華人藝術家，無論是台灣地區或中國地區，他們被約邀的機會絕對比較大，儘管亞系國際大展有地緣發崛新人之便，但歐系國際大展的權威性橡皮章，仍然在國際藝壇的山海關口有通行作用。

2000年里昂雙年展的異國情調分享，雖然仍開放較多的空間給海外中國藝術

▼1999年威尼斯雙年展法國館外黃永砅的〈一人九獸〉裝置作品

家,但2001年開始,或許是基於歐系藝壇的「區域正確」,世紀末的中國熱則有削減熱度的現象。第四十九屆威尼斯雙年展,國際邀約中,中國年輕藝術家只選了徐震、蕭昱與海波。而相隔五年的德國文件大展,繼1997年參展者有馮夢波與汪建偉後,第十一屆參展的中國藝術家還是馮夢波與上海新崛起的楊福東,顯示策展者不避重複兩屆名單,也不避借用年輕藝術家的五年前出道作品。而這兩位藝術家都是在2000年於香港梁潔華基金會斥資邀請下,以文件大展為主的國際策展

▼1999年在威尼斯，為蔡國強作品〈收租院〉進行雕塑的老師傅龍緒理

人訪華團期間，讓一些關鍵人物印象深刻的被挑選者。

▌2. 沉重的文化交融擔子

　　上述這兩大歐系當代國際展中的中國當代藝術出線形況，也只能大約輪廓出一地當代藝術進入國際藝壇的可能操作與機會。但是這些被選擇的作品，則折射

出西方對中國文化現代性與社會現代化的視覺觀點。

對於十年來海外中國藝術家與後八九政治波普、中國豔俗藝術、行爲藝術等現象，過去討論很多，在此不再覆述。這些藝術已形成中國藝術脫離傳統文化價值，邁向現代化生活情境捕捉的過渡現象。儘管在一些研討會或藝術家訪談中，有許多新的詮釋立場正在改寫歷史，把這段經歷視爲自披西方外衣的東方精神不敗，是東西當代文化碰撞的西學中用，但如果我們能並列一些獲得中外肯定的藝術家前後訪談，他們通常對外是稱新國際主義，對內是稱新東方民族主義。但這些製造自己海內外歷史地位的說法不太重要，歷史本來就是剪刀與漿糊裁拼出的視窗，否則也不用一批歷史學者從事挖掘與修補整容的工作。

真正可以肯定的是，他們的作品呈現出中國經濟開放以來，其生活文化與西方接軌時衝突與迎拒過程。他們的作品若沒有造成自體或他者文化後啓上的影響性，嚴格而論，這其間並無大師，而只是現世名利成功的許多藝術家之一。更甚的發展，基於他們對不同文化情境切割技巧的慧點與氣派，在世界各國際展、美術館的近期演出，已趨於游牧性的文化空間佈置或展演。這些作品源起於對中國文化的質疑，以一種破壞性的反抗與追求藝術自治的理想原因，從文化與文物的象徵性互解起步，崩潰歷史的神聖性，經歷人的肉身與精神之對立分化，再而面對新消費生活，最後也從對抗邁向協商共處。

藝術家們過去被視爲精神污染或異化的狀態，卻在這過程中因社會的現代性發展，而獲得逐漸認同，但在製造驚悚的藝術效果與事件中，仍有一條中西方均具不同標準的底線。這一條變化中的不同標準底線，具有文化現代性的認同指標，關於道德標準我們不在此討論，而可以先就目前中國當代藝術家作品裡的「現代感」，看新生代的中國藝術家如何在新世紀，呈現他們面對文化與生活的態度。

德國法蘭克福學派研究過「新保守主義」的尤金・哈伯瑪斯，曾在有關「現代性」的論述中，提出：「現代性，是一個不完整的提案。」文中，他有一席針對文化現代性與社會現代化的時勢分析，提出新保守派把「享樂主義、缺乏社會認同、不懂得服從、自戀、逃避地位與成就競爭」歸到文化範圍是太直接了【註二】。另外，在有關藝術主張上，則再據新保守主義主張，支持「藝術的純粹內在性」，反駁「藝術要有烏托邦內容」，更進一步，點出「藝術美感是來自個人隱私」。這些現代性現象，正籠統地在中國新生代作品上出現。他們也非新保守主義的信徒，而更傾於個人自由主義者，但在脫離「藝術要有烏托邦內容」，與主張「藝術美感是來自個人隱私」方面，卻有如此偏向。這點與台灣地區的新生代藝術家不太相同，在面對次文化態度上，台灣地區的新生代藝術家學院式研究意味漸

濃，傾於藝術要有打造城邦幻想，也較回避藝術美感是來自個人隱私。

▌3. 快意的新生任天堂

以近年來中國藝術家的國際參展作品，我們可就作品內容討論其「現代性」是如何被觀看。

一是，新家族結構的形式。中國大家族群體意識的維持與瓦解，是西方觀看中國非文物方面，有關體制文化上的一個現代化現象。中國藝術家以群體照、家族照、小家庭三人照的創作很多。當代中國「大家庭系列」的風氣源於中國六、七○年代的家庭合影，是文革時期公共的記憶，此公共性使這類主題隱喻了中國人對於「統一面貌」的意識型態。中國畫家張曉剛以其家族照作出「血緣系列」，在後八九波普風潮中獲得注目。至第四十八與四十九屆威尼斯雙年展，莊輝的群體照，岳敏君、楊少斌、馬六明等有關個人自歷史場景的脫離與異化，再到海波老相片的人物與歷史時空對照，以及第十屆德國文件大展中馮夢波的家族回憶電腦遊戲，均朝向西方人對於中國視覺藝術中，群體、家族與個人在現代化社會中的記憶與轉變。此大家族概念的瓦解，被視為其現代化的癥兆，因為模糊、碎化、小單位多元組合等出現，呈現出歷史與現代之間的游離狀態。在這類作品，西方看到了中國的過去體制與現代新象，而新家族結構的三人組合，又與體制下的家族規格化有關。對於這家族規格化的自我調侃，1995年時楊振忠的電腦合成「全家福」中的雜家族系列，便讓人看到藝術家對這社會新結構，或是藝術界創作的「家庭族譜」製作風氣，有小小幽默的預示反彈。

二是，個人生活的不完整方向呈現。在無生活目標中尋找生存意義，這現代性銜接了西方現代思想中的存在意義。此不完整的方向呈現，並非早期徐冰那種天書文字再造的薛西弗斯滾大石精神，而是脫離面對歷史的負擔，從政治波普的皮笑肉不笑，再徹底到真正的無所為與無所謂。例如張培力的抓癢錄影、趙半狄的我愛熊貓，已逐步去除批判性質。這藝術現象似乎在中國南方較明顯。在近年往上海發展的一些年輕藝術活動中，可以看到這股不同於北京宋莊、通縣的無聊風。這些藝術家的創作態度轉為輕鬆，也不興歷史、哲學與文化的思辨，是以他們面對生活的態度呈現出現代感。2000年11月在上海的「有效期」錄像攝影展，陳曉云書寫的「白日夢的無產階級理由」可以說是這批跟著感覺走的藝術族群之宣言【註三】。藝術家有楊振忠、徐震、楊福東。其中，徐震的作品〈彩虹〉，拍打皮肉影像的攝影，後來也參加了威尼斯雙年展。另外，1977年出生的徐震，2000年的

〈有顏色的困難〉，亦諏亦謔，他拍了男體背影的胯部，虛擬女性月事情景，與後來北京陳羚羊的〈十二月花〉可對應，其標題也算簡潔回應了男性也有「無法擁有」的迷思。在很多講求男體精神的當代中國藝術創作裡，這件作品雖難登大雅之堂，但卻也解構了二股當道的言說，男性對自我身體的精神想像，以及女性對自我身體的好惡情緒。這是其前輩世代不易做到的「白日夢」。

三是，多重選擇與多種答客問的形式，意味了什麼現代性？是什麼角度的觀看，外界當代藝壇接納了中國年輕藝術家的這種表現態度。對中國藝術界來說，當外地藝術人士開始放棄有關中國傳統文

▼ 顏磊 我能看看你的作品嗎？ 110×90cm 1997
藝術家提出中國當代藝術家被西方策展人選擇的現象（圖片來自〈非聚焦〉，二萬五千里文化傳播中心提供）

化符碼的收集時，至少其當代藝術已被放在比較平等的位置來觀看。也許，有些地域藝術界人士會以為，沒有傳統元素便是被「全球化」了，但是，不同地區的現代人，在其現代化的社會也有不同的生活承傳問題。因為思想與日常生活的語境有關，一個生活姿態的揭露，同樣具有文化符的價值與其潛在的意義。例如楊福東1997年早期的〈陌生天堂〉影片，被選擇參與了2002年文件大展，具有五十七分鐘之長。這件作品內容，是一對在西湖生活的年輕男女故事，在某種情緒下，男主角覺得他得病了，到處找醫生，但在某種情緒下，他又好了，人生又美麗起來了。1999年楊福東曾錄一些人喊「我愛我的祖國」口號；而在2000年楊振忠也作一件影錄〈我會死的〉，錄下不同年齡與身分者講「我會死的」這句話之神

情。我們可以看到，一些人生的重點關懷，被這些藝術家揭露成很荒謬可笑。如果我們很正經地問：「這些作品的藝術性在哪裡？」恐怕也只是他們一群鏡頭下的一個表情罷了。

▋4. 磨牙和諧中的小噪音

曾論思想框架與文化符號關係的奧爾休索（Louis Althusser），在七〇年代初便提出「思想沒有歷史」，以及「思想是每一種社會形態的基本因素」。這二句話並不相詝，因為這正是觀看新興歷史的一種現代性方式，尤其是指來自不同社會階層的青年次文化，其在日常實踐中的生活形式。而我們正好可以從目前中國年輕藝術家們的作品，想到奧爾休索所謂「磨牙和諧」的形容，那種用傳統的辯護，來對待次义化反叛鋒芒的切割噪音。

這樣的現代性能有多久？這問題不再是中國藝術界的問題，而是各地的問題。至於「那是义化，還是藝術？」這更早早就是西方前衛藝術不斷在抗爭的領域。如果生活即藝術可以成立，如果當態度是一種形式可以被接納，如此經歷過思想輕重的藝術發展，在西方觀看中，不也是水到渠成的現代化過程？

倘若我們要在這些中國新生代藝術家身上，找出「每一種社會形態的基本因素」，或許發現其間仍然有一些中式傳統文人的基因在作祟。這些藝壇新風和歐美工人階級或工業文化下的青年次文化不同。中國新生代藝術家，他們的噪音微弱，有點無病呻吟，時而憂鬱，時而灑脫，嘲謔中要帶點無聊的風情，自我質疑之外也懷疑他者價值，但在物體與意義的拼湊中絕不文盲，而且還要盡點調侃能事，包括對其前進者的志業成功，要淡淡吹點風，也讓他們形影飄去。看似消極，又擺出好像樂觀得要命。這樣的角度看，也看到中式傳統文人不穩定性的一面風格。

自然，中國當代新生藝術家當中，亦有一些用驚悚、原始等神祕文化色彩創作，但如同對「現代性」社會一詞的解讀不同，以及經濟發展都會一帶的新生藝術家生活態度，也可能與北方或內地大不相同。上述內容，也僅就著曾被歐系大展選擇過的作品趨向，作為觀看其被選擇閱讀的角度。

【註一】資料來源參見《藝術當代》，2002年2月，頁112。
【註二】Hal Foster著，呂健忠譯，《反美學》，立緒出版，頁8。
【註三】原文可見「Useful Life，有效期」展覽目錄，2000.11.5，上海東大名路，無出版版權資料頁。

幻影 世紀末威尼斯天空下的龍捲風

1999年6月的威尼斯天空，彌漫著一股龍影躍曜，彷若龍捲風即將乍起的幻境。這是中國當代藝術進入國際藝壇的一年，也因此回潮，使中國也有了國際性的雙年展風潮。

1999年當代華人藝術家登陸威尼斯，對中國而言並沒有外交意義，其國家文化形象的面相，取擷於西方策展者的藝術認知與選擇。華人藝術家在威尼斯，代表的是一個區域的當代藝術局部現象，但在佔全球邀約藝術家總名額五分之一的比例下，以及其他國家館的比較之中，這廿多位名單下的當代華人藝術，比任何區域來的藝術代表，更受國際藝壇矚目。

1. 發現「舊大陸」的「藝壇新品種」

在亞洲當代藝術熱潮中，中國無疑是最受矚目的西方藝壇探索對象。當中國這個「大國」解除戰後近四十年的對外圍牆鐵絲，西方文化界好奇的不是歷史文明中既有的東方文化，這一方面，他們在廿世紀前期已透過日本獲得滿足，如今他們好奇的是華夏正統文明之外的民間次文化，是四十年來中國人民在對外封閉政權下的精神特質，他們要看鐵絲的力量，鐵絲內的傷痕，鐵絲內外的慾望。

自中國經濟開放開始，中國文化的內涵在歐美大國眼裡，也有了經濟上的效益。在整個廿世紀西方藝術史上，中國當代藝術一直具有留白的謎。戰後鐵幕區隔，共產社會主義的國度，藝術發展更是有其限度，直到1989年之後，此一國度中藝術的當代性才獲得解放。其間，蘇聯與東德的文化根源一直是西方的一部分，而中國巨大神祕的文化巨

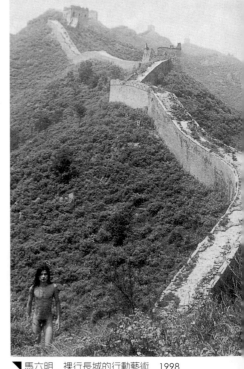

▼ 馬六明　裸行長城的行動藝術　1998

龍形象，對有市場遠見的西方藝壇人士，這才是一個尚未開發的新大陸。

　　儘管代表政權的中國官方不樂意這些所謂的「當代中國藝術」成為文化出口代表，然而文化的進出口也是基於供求上的雙方需要，所以我們也可以看到，當代中國藝術家在西方藝壇針對中國政權形象、文革歷史、六四之後的後八九症候，及經濟開放等現象反映要求中，拼貼出的中國當代藝術。

　　傾向於折中與全面觀，但又善在生猛異趣中挑釁體制的第四十八屆威尼斯雙年展總策展人哈洛・史澤曼，在挑選中國大陸藝術家時，便顯現出一種國際觀看地域的選擇角度。然而華人藝術家喜歡用「龍來了」，來形容中國在九○年代的出籠現象，藉此有精神勝利的感覺。龍來了，龍來了，廿世紀末的威尼斯，乘龍而來的是文化進出口的馬可波羅？還是潛伏權變的成吉思汗？從第四十八屆威尼斯雙年展參展的華人作品趨勢，我們看到當代進出口中的華人藝術品味。

　　在國際舞台上出現的中國當代藝術，經常是反父權下的新男權現象。相對於三、四○年代，對「蘇絲黃世界」裡東方女性的形象迷戀，在世紀末竟轉變成中國男性軀體的伸張。「中國人」的當代面貌與人文精神狀態，在國際文化平台上，逐漸是透過男性的肢體語言、父權裸裎的荒謬，行走於當代國際藝壇。在1999年的威尼斯雙年展，除了邱世華1994年的〈黎明與田園〉平面油彩之作，以近乎虛白的畫面，優雅而恬淡地呈現出傳統山水中的浪漫精神，並接近於中國文人裡的陶淵明世界，其他的作品幾乎大都是權力與人的虛無抗爭。

　　以作品而論，艾未未的〈七十二標準與十字桌〉給予人權力交會的自然消長印象，中式的長條木桌，是知識與權力的檯面，相對於「圓」的消長，無轉折的十字造形桌面，顯得冷絕而無商榷。梁紹基的〈自然系列十〉，在1998年溫哥華江南計畫中曾推出，用鋼絲編成的蠶繭小床一大排地排開，就像中國驚人的人口，在擁擠的人海裡，一個個絲綿般的小生命被安置在鋼絲箝連的生態中，剛柔並濟地試圖共存。另外莊輝的〈團體紀念照〉攝影，也是一大排穿著制服的各行業機構團體排列拍攝，冗長無限，而側邊總為一個站著穿黑衫的作者本人，突兀地進入紀念照的鏡頭。這種人物出現的荒謬性，在具爭議的史澤曼夫人參與之作、〈小蜜蜂划拳〉錄影、岳敏君十五片〈生活〉的裸男曲扭造形、馬六明裸行於長城的荒野原人、謝南星自宮下身的血腥與蒼白人物組合、楊少斌同樣腥紅荒誕的獸肉面相圖繪與張洹的肉身相疊、天人交戰等，顯出一致的虛無。

　　這些人與肉之形象背後，其實隱藏著另一股宰制其精神殿堂的古老力量。像王晉「龍袍戲服」裡被掏空的歷史消費感，盧昊既真實又虛幻的「中式庭屋模型」，與馬六明伴隨出現的「長城」、莊輝的「團體」，甚至梁紹基那種「人潮」意象，都成為支撐著前述那種空虛精神狀態的背景骨架，表現出對這個歷史場景的

▼Ying Bo　小蜜蜂划拳　1999

▼梁紹基　自然系列之十
▼張洹　為魚塘增高水位

▼岳敏君　生活（15張）　1999

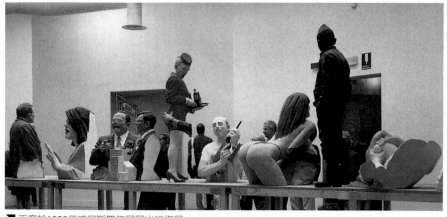

▼ 王度於1999年威尼斯雙年展展出的作品

▼ 王晉　中國夢　1997

時空見證。張培力無聊、荒謬的〈表面症狀〉，趙半狄與周鐵海虛構媒體的〈藝術關係〉，亦延續著在無意義中締造意義的存在眞相。

　　這些作品，是目前中國當代藝術的典型樣本，分別具有權威的象徵因素，但又兼具荒謬、自虐的無聊抗爭性質，人被物化得厲害，並且失去歷史感、時間感。中國這個巨龍，鱗甲斑剝，現出紅腫鮮肉與一群群虛無、傻氣、無聊的群

▼ 張培力　搔癢　錄影

相。失落的古老神話，於此改寫成現代版的末世天啓錄。六○年代的存在主義精神出現在九○年代的中國藝術生態裡，卡夫卡的變形，沙特的嘔吐，在這條抽搐的巨龍涎液裡冒泡，而紫禁城、長城與人群的必然存在，也正如這巨龍必須擁有的外在鱗甲，是不可挪移的形象。中國藝術家在威尼斯，不是成吉思汗，也不是馬可波羅，他們像被西方藝壇哥倫布發現的「新大陸」與「藝壇新品種」，具有不可知的好奇與潛力。

2. 海外中國藝術家的成吉思汗情結

　　相對於中國本土內的個人主義，以及婉轉、冷漠的挑釁權威方式，另外幾位海外中國藝術家的作品，則又反映出他們對於「中國」代表形象的文化態度。除了王度的作品沒有使用中國文化的特徵，其他三位都使用了中國的文化資源。威尼斯的海外版展區，我們可以看到馬可波羅與成吉思汗的行儀。

　　陳箴的〈絕唱〉，是其1998年在以色列特拉維夫展出的大型裝置，利用床與椅子改造成鼓，觀眾可以取棍敲打出音樂。藝術家用「各打五十大板」之喻意，提出當今政治之紛爭，各說各話，互不相讓，不如在此各打五十大板分別消氣。雖然是針對國際議題，陳箴使用了中國床椅與牛皮，同時請西藏喇嘛現場演出，此「各打五十大板」，令人想到目前未解決的中國與西藏關係，不知藝術家是使用「西藏」這個對中國與西方均具迷情的風情做為演出，還是用西藏來挑釁中國，在此各打五十大板，祈求世界和平？

　　中國本土華人的作品幾乎都是平面、錄影與攝影，而海外華人藝術家或許在地利與經費支持下，作品形式則以大型造形裝置為主，並且避開了個人與生活空

▼陳箴於1999年威尼斯雙年展現場親自表演〈絕唱：各打五十大板〉

動，似乎搞不清楚這是社會寫實的再回歸，還是藝術家所謂的行爲觀念藝術，蔡國強在此再度提供了尋常觀衆與當代藝評的曖昧想像空間。

這件作品，後來引起中國內地藝術界的情緒反彈與版權控訴，但卻獲得史澤曼等國際當代藝術人士的背書。此展過後，蔡國強反而更走紅中國，還應邀爲官方製作慶典之作，並跨海峽兩岸，一時成爲華人文化體制皆願支持的藝術家。蔡國強的國內外現象，可以觀照出跨藝術之外，跨域的人性政治面，此蔡國強現象比蔡國強作品，更具有社會文化研究性。

蔡國強在過去作品裡，也使用了一些具強烈象徵性的客體，例如〈成吉思汗的方舟〉、〈龍來了〉的木製火箭與紅旗，〈草船借箭〉的木舟與紅旗，及目前〈威尼斯收租院〉裡的文革時代景觀，但基本上藝術家並沒有刻意在作品裡強調國家意識，他更接近東方的馬可波羅，跑單幫地在各據點交易、流通文化與生活的可動產。〈威尼斯收租院〉顯示蔡國強特殊的藝術經理能力，他扮演了另一個小單位的「史澤曼」，其「行爲裝置」一作，行爲演出者是他人，被裝置的也是活道具，但出自藝術家的構思與運作策導，使成品變成「蔡國強的收租院」。蔡國強的策略能力與實踐能力，是當代華人藝壇的異數，能以如此多重經營人事的方式，締造出藝術事業，滿足各界各環節的約邀與參與意願，他是完全超乎我們對一般藝術家形象與認知的界定。

如果說要在此間中國藝術家當中，找到另一位具有中國歷史文化的再現者，則要到「法國館」去看黃永砅的〈一人九獸〉。黃永砅在法國館立了九根木柱，四根在中央展廳，穿過玻璃天窗，五根沿著大門中軸延到廳外，柱子直徑約五十公分，柱上放九個來自《山海經》的九怪：見則大旱的「肥遺」、食人的「諸懷」、見則大兵的「鳧徯」、可以御兵的「飛魚」、亦食人的「蠱蛦」、見則大水的「合窳」、見則大疫的「跂踵」，還有能行滄澤溪谷的「相柳」、有吉凶之兆的「泰逢」。雖然代表「法國館」，黃永砅祭出中國最早地理指南，把這「九怪」自天而

▼由大未來畫廊主辦，旅德策展人羊文漪策畫的「再現與回憶：黃永砅、楊茂林」展現場

降，裝置於外，又在「法國館」外的中間空地，放置一個指南車，車上有銅製小人，手指九怪，似在召呼，又彷若在制止。藝術家利用這九個具有天災人禍象徵的異獸，做爲世紀末與千禧年之間的預言。

黃永砅指出，他在針對空間據點時，強調了威尼斯雙年展中的國家館建築與佈局之機能性，他以「館相」觀察，法國館橢圓形之廳，建築偏低，較具情調；德國館高大筆直；而英國館無特色，但位置重要，是位於德法雙強之中。黃永砅的作品，柱子基點在法國館內，但展出重點則在法國館屋頂與外面空間，他認爲這也是個人身分的一個自我反詰，他的「點」在法國，如其文化的跫音插入其中，但也如攀緣而上的柱條之對外延展，將所攜帶而出的文化，滲入與擴張到列強之間。藝術家用這些具有威脅性的物象權充了「國家」與「國家」間的相處之道。成吉思汗的幽靈漂移在國與國之間，這些異獸圖騰只是一個文化的譬喻，好像是中國文化溢出法國館外，這對當時在威尼斯沒有國家館的中國而言，也是一體兩面的大哉問。

3. 後殖民文化平行觀的馬可波羅行儀

台灣參與威尼斯雙年展至1999年已有三屆經驗，其展區總有一個訊息，台灣製造，台灣製造。

此間，黃永砅也參與了另一台灣大未來藝廊的會外展，此展由羊文漪策畫，題目是：後殖民文化的平行觀。黃永砅一件1997年在荷蘭阿姆斯特丹參展的〈 〉有關荷蘭東印度公司之作，被台灣大未來藝廊延用，與台灣藝術家楊茂林的「熱蘭遮系列」作對話。這兩位藝術家透過「荷蘭東印度公司」這個歷史名詞，所交集的是「經濟」與「政治」的擴張。

黃永砅的作品，重點在於荷蘭早期跨國企業的商業擴張，楊茂林則用台灣被殖民過的歷史，點出荷蘭因商業擴張而演變成殖民地的政治歷史一部分。荷蘭東

印度公司在此，正是馬可波羅兼成吉思汗，只不過在黃永砅的作品裡，傾向於馬可波羅的探討，而對楊茂林而言，則像是對西方來的成吉思汗之控訴。在歷史根源上，台灣是一個不斷被成吉思汗的區域，但從另一個角度看，台灣的新舊移民卻也都具有另一種跑單幫與羅漢腳式的馬可波羅血液。台灣的「國家意識」在國際舞台上是一大禁忌，但台灣的「經濟力量」卻是一個被認同且印象深刻的國際標誌。但楊茂林的〈Made in Taiwan〉，基本上是台灣意識的內索，同樣也非外礫到新馬可波羅的精神。

此屆代表官方台灣館的三位藝術家，是黃步青、陳界仁與洪東祿。台灣陳界仁魂飛魄散的人間地獄本生圖，讓人聯想到南京大屠殺，或是瘋顛的枉死城。黃步青的材質藝術已經非常在地化。生態裝置藝術在台灣是一個新趨勢，藝術家選擇台灣植物、土壤的自然生態做為與地區對話的材質表現，對於「萌發生機」這個生態意識有逐漸強調之勢。黃步青的〈野宴〉結合了民間生活的「辦桌儀式」，台灣的區域性藉此儀式而被表徵出現，貧窮藝術加上地方植物美學，以及社會生態的暗喻，呈現多角的藝術關懷。洪東祿的作品，日本卡通的影像主題與錯置的古典背景，朦朧失焦地呈現出也是失焦的台灣新文化生態，沒有明顯的主體個性，沒有生活賴以信仰的圖騰，沒有像中國影像中常見的地標，沒有強勢的壓迫性或被壓迫性。其虛構的漫畫世界與失去生命性格的幻想，更像是失去時空精神的迷惘，但這迷惘又不屬於自覺性的，它們是消費生活與短暫資訊的拼貼反應。

▌4. 缺席的女性藝術世界與偽華事件

在1999年威尼斯雙年展展現的華人藝術作品，不論是來自中國、海外或台灣，最具集體文化特質之處，便是在大中國華人圈這個父權、宗法、體制、現實的長期社會壓制之下，呈現一個完全男性文化形象輸出的區域。除了台灣洪東祿的作品出現玩偶式的女性形象，廿多位華人藝術家當中沒有女性世界，清一色是男性文化視野，整個集體面相，猶若「莽」漢全席遙祭半邊天。

這是一個實在的現象，廿世紀末幾佔華人人口一半的華人女性文化視野，無論是出自男性詮釋或是女性詮釋，在面對所謂「國家形象」與「文化身分」時，這個可變成社會議題，也可變成藝術美學探討的文化視野，似乎在一種無可言說的共識與情境之下，被排除在如此「大雅之堂」的外面，成為遙遠無聲、經常獨聚一面的半邊天。為什麼以男性為主的日本，前後可以推出草間彌生與內藤札？為什麼象徵資本帝國的美國，也前後推出路易絲‧布爾喬亞與安‧漢米頓？為什麼在廿多位華人藝術家當中，如此高的優先名額或保障名額當中，沒有其他關於

繆斯的另一種視野出現？

我們看到這是一個屬於「文化形象」與「國家象徵」的華人參展名單。大生態的問題，如政治、經濟、環境等文化社會轉型中的當下現象，是在西方選擇與自方主動提供雙向中，比較被優先考慮的藝術主題與精神。而由此也反射出另一個事實，華人當代藝術還在於文化進出口的藝術包裝階段，而當代華人藝術在脫卻文人美學之餘，陰柔深鷙的東方形象背後，跳出如此的「莽」漢全席，也的確在異鄉威尼斯表現得相當「威武」了。

事實上，1999年威尼斯雙年展的「Ying Bo事件」一直沒有被藝壇公開正式討論，甚至因為沒有被公開質疑討論，也變成一個特殊的「Ying Bo現象」。Ying Bo是誰？這譯音非常中國的藝術家，是威尼斯雙年展裡的一個特殊「藏鏡人」。在威尼斯參展的華人藝術家當中，大會公佈的名單上，Ying Bo的資料被登載為1963年出生於濟州（Zijou Shan），生活與工作地點為中國Tao Chong，這份資料誤導媒體以為Ying Bo為中國新生代藝術家，為了尋找Ying Bo正式中國漢字書寫，媒體大費周章，經其錄影作品裡被拍攝的藝術家們指出，Ying Bo不是殷波、楊波或英波，而是一位洋婆，是威尼斯雙年展四十八屆及四十九屆策展人哈洛‧史澤曼的夫人，既不是中國人，也不是1963年出生。

這件以拍攝中國男女年輕藝術家在餐廳內划酒拳調笑取樂的實況作品，呈現出中國年輕人聚會的常見熱鬧，酒酣耳熱中泛出淺薄、興奮、重複、無聊的亢奮氣氛，畫面以划拳動作與人物表情的投入取勝，的確拍出中國年輕一代日常生活的一面，也令人聯想到後八九之後波普式的生活無聊風。畫面上出現的藝術家有同樣參與威尼斯雙年展的楊少彬、岳敏君、方力均及其他友人。針對這個「偽華」作品事件，一般場外的看法是，史澤曼先生與夫人對藝術大眾開了一個玩笑。

5. 當代中國人的藝術與當代中國藝術之論

Ying Bo的作品與其代表性，其實引發出很多藝術上的議題，在數次與加州舊金山灣區史丹佛的中國藝術學者林似竹（Britta Erickson）女士電子郵件來往討論後，經其同意，整理了以下的對話，作為針對此事件的回應與探討。

高：史澤曼在針對此展時，曾提出一些選件的條件方向，例如側重女性、年輕，以及當代中國藝術家。同時他也肯定這些藝壇新秀雖然年輕或尚屬邊緣，但都是具有嚴肅創作態度的藝術家。在很多藝術家都渴望獲得參展機會之下，史澤曼一方面內舉不避親，另一方面又對外造成誤導。由於此屆威尼斯雙年展，曾因張洹的〈為無名山加高一米〉之作者問題，而尋求策展者史澤曼的

判斷支持，但史澤曼卻主導了這個偽華身分事件，此處是否有雙重標準，或是利用了「國王的新衣」的群眾心理？根據您對於西方展覽體制與倫理的了解，您覺得此事可視為一個被允許的玩笑，或是策展者權力的僭越，還是一件屬於策展者藝術理念的微妙暗示？

林：首先，對我而言Ying Bo的作品並不是一個玩笑，我相信在將這件作品以偽裝之態安插到雙年展內，其背後有一些更世故的動機。明顯地，藝術家是獲得策展者的合作（他們是夫妻），共同提出一個重要觀點。

高：在我不知道內幕時，我認為這是一件中國藝術家的作品，而當我知道是偽裝之作時，作品的解讀意義改變了。如果這是一件企圖提出重要觀點的觀念作品，它的創作者便是兩個人，是史澤曼透過他夫人的拍攝技巧提出他的「參展作品」，但是不是真的具有重要的顛覆意義，我仍然保留。而且這個觀點來自我們為其合理化的想像，我們並不知道他們原始的動機，以及先有作品再後設觀點，或是有了觀點才去運製作品。另外，在目錄簡介上所提出的作品內容，只有視覺表現與社會現象的介紹，並沒有提出這是一件具顛覆性的觀念行動藝術。所以我們現在也是根據想像進行討論。我們設定這是一件非玩笑性質的作品，此作品代表性在哪裡？Ying Bo是以西方人呈現她眼中的中國社會現象，還是以超越國界的身分呈現中國當代藝術的某種時代感覺？她的作品是要被歸於「當代中國人的藝術」，還是「當代中國藝術」？您認為當代中國藝術的定義是什麼？只要捕捉到中國時空與社會情境感覺者，其作品便可稱為中國藝術嗎？

林：我不知道錄影帶本身是否具有一個觀點，我視Ying Bo是以一個觀念藝術作品的提出而進入雙年展，而並非錄影內容的關係。這件作品最重要的部分，是出自一位白種人之手，但以一個中國人的作品姿態參展，並逐漸地被接受是後者的狀況。意義何在？可分兩方向探之。首先，它可能指出中國藝術與其他藝術並無所不同。首先我們只能靠查看藝術家的名字，或檢視內容裡製造者明顯的「中國人的性質」（Chinese-ness）傾向，例如影像中酒醉的中國人來判斷是否是「中國」藝術。或者第二點，它可能也點出人們除了作者名字與明顯內容之外，並不深入看作品。這真的很有趣。我特別感到興趣的是因為後來有許多中國藝術家，據我所識，他們也疑惑著何時才會被簡單地視為一個「藝術家」而不是一個「中國藝術家」。他們希望超越看待藝術家「中國人的性質」（Chinese-ness），也就是吸引部分西方人的異國情調之處，而回到藝術自身的價值。

高：您有沒有想到Ying Bo如果以本名與本來身分參展，這件作品的閱讀角度會不

會有所不同？

林：如果她用本名，這件作品就起不了作用。

高：以您對於中國當代藝術的認識，您認爲Ying Bo的作品把握到哪些特質，以至於可以被權充、僞裝爲一件中國當代藝術之作？

林：目前我所獲知的關聯性，只是因爲一個中國式的名字，以及錄影帶的中國人，這兩點暗示了這件作品是中國人所製作。

高：Bo的僞華展出，在場的藝術家知道，策展人知道，展出之後知情者也大都以「史澤曼的玩笑」接受之。這個「玩笑」本身似乎也變成一件觀念性、嘲諷性的「創作」，您覺不覺得這個藝術事件所呈現的現象，也反應出當代藝壇的性格？對於權威已失去挑釁的精神？

林：我想像錄影帶裡的藝術家都已被餵養，並接受被視爲具異國情調的「中國」藝術家了，也因此他們願意合作製造這件提出此問題的觀念性作品。

高：如果您不知道Ying Bo是西方女性，您有可能將她這件作品放進您的當代中國女性藝術家的研究方案嗎？依您對於中國女性藝術世界的認識，您覺得這件作品像是出自中國女藝術家的視野嗎？

林：如果Ying Bo是中國人，並能提出一件像在威尼斯雙年展中的成熟觀念性作品，我會樂於將其置於我的展內。然而我尚未發現有任何女性中國藝術家從事這類作品，如果有，我樂於認識。

高：在此次威尼斯雙年展中，近廿位被遴選的華人藝術家當中，沒有一位是女性，Ying Bo之作算是西方女性藝術家所製作出的一件很中國藝術味的作品，而且沒有我們所謂的女性意識或女性世界的強調，是不是當代中國女性藝術家的藝術世界仍然格局有限，還是尚未被藝壇主流開發了解？

林：我推測威尼斯雙年展裡欠缺中國女性藝術家的責任，應該歸疚於引介史澤曼在中國採集作品的人士。在中國藝術圈內，有些圈子幾乎爲男性所把持，就我所視，史澤曼正掉入這些圈內。中國女性藝術家面對這個問題已多年。我希望能籌畫一個展覽，旨在攤開這些問題與現象，揭示爲什麼女性藝術家在中國是如此邊緣。是否如我前言所提，中國藝術家厭倦被想成「中國」藝術家，而中國的女性創作者或許也同樣不願被區隔成更特定的「女性」中國藝術家吧！我相信有非常優秀的中國女性創作出非常好的作品，在繪畫、雕塑、裝置、表演、攝影、版畫等領域都有很好的創作者。

制衡 全球在地化的威尼斯台灣館

在所有華人藝術展覽中，台灣當代藝術以台灣館參與威尼斯雙年展，除了對外接軌與發聲的區域慾望之外，其對內對外所涉及的分離意識，本身已是一頁具有政治、外交、藝術綜合的「藝術事件」。

在當代華人藝術，台灣是第一個進入威尼斯當代藝術國度的區域，自1995年便參與這國際藝術交流活動。台灣當代藝術，傾於以多元多樣作為眾聲喧譁的自由表態，而另一方面，在整理群體面貌時，卻有一個大方向，那就是土地意識、文化認同及尋找可能的在地圖象元素，作為地域文化詮釋的可能。這是台灣公辦國際展的無形訴求，事實上，許多邊陲性區域藝術難免都在全球藝術村的共呈狀態中，有這些向度的自我塑型。

1. 台灣館的威尼斯之戀

對台灣而言，台灣館的威尼斯之戀，是一項島與島之間、現實與超現實間的藝術行動。

九〇年代中期的台灣藝術，正是文化符號勃興的時候，能夠具有台灣當代藝術代表性的面相，都在於台灣直承橫跨的各種文化符號的再組合，而基於台灣族群認同上的分歧與融合，台灣當代藝術被選擇參與國際交流展時，面面俱到的文化符號呈現，也就是視大中國傳統、台灣本土特色、台灣當前處境、國際文化表徵的元素採取，成為一種考量。這份考量，在官辦活動中被尤其強調之因，是在於官方機制有承擔文化詮釋的負荷，但也使台灣官辦當代藝術與國際接軌時，形成外交與文化的聯結關係，藝術兼具了文化圖象的輸出功能。

威尼斯雙年展創設於1895年，其特色是以當代性藝術為主，目前發展形式除了大會策畫的主題館，由大會策展者主動邀請世界各地創作者參與，另外世界各國可以國家館方式，也提出他們自己遴選的藝術家參與，在威尼斯進行區域間的藝術交流。此外，也有其他衛星展，以各地民間機構方式到威尼斯共襄盛舉，更有藝術家以個人單位，在此間穿梭演出。因此，具有百年歷史的威尼斯雙年展，不僅是國際當代藝術的奧林匹克廣場，同時也具有政治、外交、商機等微妙互動關係。

在當代藝術領域，威尼斯雙年展一方面代表了以歐陸為核心的藝術觀點，另

一方面在開放中，也成爲歐美以外，其他地域可以並置對話的藝術村，近些年來，更有許多邊陲地方在此初啼發聲。至2001年爲止，台灣藝術家在威尼斯共同展演，已有八年經驗，包括一屆大會邀請，四屆台北市立美術館以在地「國家館」形式參與，其間還有三屆同時以民間單位與衛星展形式，在羅馬與威尼斯應時參與。

在國際當代藝術展中，我們可以看到威尼斯雙年展是唯一在沒有大會主辦邀請之下，各國可以自己選擇藝術家，以國家、文化單位、民間單位，申請國家館、衛星展或會外展，以便在每二年的初夏，同時在威尼斯進行文化藝術的交誼。因此，具文化主體性或代表年代思潮新貌的作品，成爲二年一度會外單位自行選擇作品的主要考量。台灣館出現在威尼斯，此「事件」具有許多當代性的議題可論，在全球化區域烏托邦的自定想像中，這也是夾處於現實與超現實的一種「藝術行動」。不管從任何不同的政治、文化立場來看，不管肯定或否定，喜不喜歡，藝術有無國際，藝術有無適當的名分，從1993年以來的確有十多位台灣出生的藝術家，出現在威尼斯雙年展百年視覺文化藝術版圖的一小隅。

▍2. 台灣當代藝術出現威尼斯的故事

在台灣以公辦單位參與威尼斯雙年展之前，第一位台灣藝術家參與威尼斯雙年展者，是受邀參加「開放展93'」的李銘盛。1993年當時沒有台灣館，李銘盛是以游離的身體，從綠園城堡的各個國家館，以簡易的綠帆布行裝，拖著一串塑料空瓶與空罐，走到「開放展93'」的軍火庫。他的室內表演儀式是在自己擬設的祝禱後，面對他的大電腦報表紙所鋪裝的圓型年輪樁，以牛血加酒精的液體自淋全身，然後倒臥在大紅年輪樁上。

這是台灣當代藝術出現在威尼斯國際大展的第一次經驗，一個如行腳僧的藝術家自費前往。他的表演域場是他所行腳的路線，最後的據點是軍火庫的一個大圓木裝置，過程中沒有特技表演，是一場自創的簡易儀式。作品有兩個主要顏色，紅與綠。作品也有兩個主體，受傷的自然身體與文明污染的廢棄物。開幕表演完了，留下來的展示作品，就是那個大紅圓盤裝置。

1993年的威尼斯雙年展主題是：藝術的基本方位，其附屬的開放展主題則是：藝術、自然與人之間的各種狀態，包括能量趨疲、暴力、生存、邊緣、排斥與差異等現象。李銘盛以血紅的大年輪裝置、個人身體、動植物混合化料、化工塑料陳述他的藝術。他的藝術標誌是紅色的年輪，這個標誌在他行走各國家館

時，是以保麗龍材料套在他脖頸上，也成為一個活動的宣傳。這一屆也是開放展的最後一屆，從1995年開始威尼斯雙年展把主題館的機會開放給年輕創作者，軍火庫也逐屆擴大，並讓其他新加入國家劃區使用。

1995年台北市立美術館由當地協辦者在威尼斯覓地，首次以威尼斯聖馬可廣場的普里奇歐尼宮做為台灣館，這是台灣第一次由政府文化行政單位參與威尼斯雙年展。經過四屆的展出印象，在威尼斯雙年展的國家館群與大會主題會場有兩碼頭船站之遙的普里奇歐尼宮，已逐漸成為「台灣館」的據點所在。普里奇歐尼宮在聖馬可廣場渡口，嘆息橋右側，面對威尼斯大運河，是聖馬可廣場旅遊的要津。這據點原本被認為離大會與其他國家館群過遠，內部機能與光線不易使用，但在每一屆的展出經驗中，則又能呈現出不同的空間內力。

1995年主辦威尼斯雙年展台灣館的台北市立美術館，希望避免在地偏見，嘗試邀請國際評審來選擇可以代表台灣館的作品，這些國際評審以其專業角色，陳述了以下他們對台灣的短訪觀察，以及他們想像的台灣當代藝術。

1995年，德國的貝克（Wolfgang Becker）在其〈台灣今日藝術〉短文提出，「評審團的目的，在於選出一組具說服力的群展團體，並指出參展藝術家均在形式與內容中採擷台灣傳統與民俗圖碼，藉使給予本展獨特國族域性特色。」【註一】國族性特色在此處，指出了台灣館原來的參與目的。

1995年，法國的夏特（Françoise Chatel）在其〈台灣當代藝術趨向〉一文，分別簡介五位參展藝術家，針對如此聯展，她的結論是：「五位藝術家，五類手法，五種意圖，但代表唯一的見證：見證台灣當代藝術家在其社會及世界藝術環境中展現的創造力及互動。」【註二】

至於同年的義籍評審佩特里尼（Enrico Pedrini），其〈台灣藝術中的新斷片〉一方面簡述台灣多元文化的特質，一方面點出外來文化觀念在「被分割為斷片」的不預期下，滋養了土地【註三】。

1997年日本南條史生，選件觀點是：「探討當今台灣社會本質性的各種隱含現象，嘗試在某種程度呈現台灣現象的特殊性，及揭露出台灣社會中不可見的真實，並預測未來。」以此建構「台灣藝術面貌」【註四】。

這是四位曾經參與威尼斯台灣館的外籍藝壇人士，對台灣館面貌的架構勾畫，這些觀點一如台灣在地藝術論述書寫者的觀點，都是把「台灣館」視為一個主題，而不管展出的藝術家是如何多元多樣，其作品的共同聯結目標，乃在於抽樣代地呈現台灣視覺文化的過去式與現在進行式。

這些不同修辭的圖象與語文，均在於一個類同的訴求上，那就是台灣藝術的文化基因拼圖。我們可以更明確地說，在有關外交或文化交流，並且是非營利性

質的展項裡，地域性符號的使用，現行世界藝術的斷片呈現，是台灣當代藝術外流的陣勢。在近幾年比較大型的台灣當代藝術外出展，例如北美館主辦的澳洲台灣當代藝術展裡的卅位藝術家，四屆威尼斯雙年展的十七位藝術家，以及山藝術基金會到中國北京展的「複次元台灣當代藝術」之七十多位藝術家，所有的作品，都在以聯展的方式撐一個主題：現狀的台灣藝術。這是現階段台灣當代藝術對外交流的現象，同時也反映出台灣社會眾聲喧譁的現行歷史階段。

▌3. 全球化訊息長短波下的文化島線

　　威尼斯的台灣館藝術品類，是台灣當代藝術的部分歷史縮影。儘管威尼斯雙年展主辦單位並未將台灣館視為一個國家館看待，但台灣館的威尼斯發聲，卻是一直以國家館的籌畫意識出擊。

　　台灣美術過去經常以歷史宿命之說來解釋其形成的過程與面貌，但針對台灣當代美術，尤其是八〇年代之後，歷史宿命之說已逐漸牽強，甚至主體身分認同的範圍也是界域難明。九〇年代後期的當代藝術家，事實上反而擁有更大的文化時空資源，來選擇自己與外在社會對話或生存的方式。藝術家本人的人文素養與精神高低決定一個區域的文化品味，人是一大因素，個體與群體的區域文化基因，決定人文生態的容度與幻化。十年之間，台灣當代藝術的世代品味變化，說明所謂的藝術方言具有多種腔調的表達可能。

　　當代台灣藝術，是具有台灣生活經驗者所集思出的一種文化美學，走過世紀末將近十年的本土美術運動，面對殖民歷史、後殖民文化、新普普消費生活，台灣當代藝術的美學基因，不能只限於是原住民的、華夏文化的、東洋或西洋線性時間上的文化承傳，她逐漸具有因訊息接收而異化出的新創作體質。訊息的認同，決定藝術家的創作意識。

　　全球化現象在戰後台灣已出現，那是以美援與資本主義的籠罩，在台灣蘊釀現代化與雜化文化的未來。在藝壇上，五、六〇年代的水墨現代化與七〇年代後期的鄉土運動，均在文化上的純化與雜化作了不同觀點的詮釋。這些詮釋因時代主流意識的更替，而有文化脫線的不同發展。至八〇年代，在文化與生活訊息認同上，促使區域性加速與全球化同步而行。

　　台灣當代藝術第一波的訊息認同，是八〇年代中期西方超前衛的形式解放與歷史場景的再現，使中國遠古神話以及政治權力的敘述性解構隱喻，在解嚴前後的台灣藝壇蔚成主流樣態，此處的所謂主流樣態，涵括了媒體訊息散播的主要姿

態。台灣當代藝術第二波的訊息認同，是國際藝壇文化與身分的認同擴張，使本地民間、民俗的草根文化被符號化，在通俗性與在野性的文化氛圍中確立一種有別於中國與日本的台灣常民或中、下層生活品味的樣態，此俗文化與當代藝術的結合，同樣也成爲一種較易被國際藝壇認同的異域性重口味文化視效品。台灣當代藝術第三波的訊息認同，是多元文化與消費生活的全球化訊息入侵，E世代青年次文化抬頭，國際藝壇潮勢影響創作者的美學策略，殖民經驗符碼使用、消費生活訊息、次文化流行圖騰、去主體性的意識曖昧約減，新科技媒材的使用，這些訊息，以較優勢的新文化活性因子，在台灣當代藝術創作群中蔓延。

另外，另一個供需訊息與九〇年代中期以來，權力與情慾、慾望場域、哈日風、中國豔俗、身體行爲等亞洲當代熱浪有關，這些易被選擇的辛辣圖象與世俗主題，能夠趕上通往歐美主流下的亞洲品味列車，也是極具影響性、滲透性的致命吸引力。唯有進入與國際藝壇操作有關聯的民間機制，畫商或收藏家的運作系統，才有進一步被支持的機會出現在國際藝壇，這些當代不分中外東西皆然的機制關係，同樣趨導了創作者的策略性思想，同時也讓台灣當代藝術有搭上國際列車的想像空間。

台灣當代藝術於此三波外在文化與內在社會的訊息滲透，在顯性與隱性的思想影響下，透過繁複顯影、媒體的散播、地域性與全球化間的迎拒關係，便開始發酵。每一項展無論個展或聯展都會有一個名字，儘管主旨是大同小異的。非營利性的台灣當代藝術域外展在官辦立場上有文化外交的動機，其主旨是在於片段片段地介紹「台灣當代藝術的新面貌」。因爲時間與空間的不同，同樣主旨是「台灣當代藝術的新面貌」，其視覺呈現內容則不同，但大概都強調了前述中外評審們對台灣藝術的觀看期待。以威尼斯雙年展的「台灣館」來說，它一直是聯展性質，個展形式沒有試過，但可能性並不大，因爲其間會涉及更多「代表性」的爭議。

表面上看，台灣館的參展藝術家，作品詮釋權旁落到文字者手中，每一個出門前都自動或被動地被區域文化黃袍加身，但在作品展現時，其實作品都擁有現場的個別說服能力，不在於一家或二家之見。自然，藝術家很難拒絕誤解的闡述，或被加蓋「台灣製造」的詮釋，雖然這「台灣製造」僅是內銷作用。以下將述及威尼斯台灣館的整個論述與作品運作演變，雖然，所觀察的可能只是台灣文化詮釋課題，而在現階段可以再深入共同探討的是，潮流中一個地域文化圖象，在全球化聲浪中，歷史感的消費彼此間交易了什麼歧見與共識。

4. 一些眾裡尋她的台灣藝術眉眼

從「台灣藝術」、「面目全非」、「意亂情迷」到「活性因子」，這四個出現的展題，都旨在陳述台灣當代藝術的活動現象，只是陳述的角度有些不同。但這些不同，多少也與國際潮勢的互動有關。

◆ 1995年的台灣藝術

1995年「台灣藝術」一展，呈現當年台灣當代藝術文化符碼的使用現象。

同年，同樣由台北市立美術館主辦澳洲「台灣當代藝術展」，算是台灣當代藝術展首次大規模海外展出，當時合辦的雪黎當代美術館館長李恩‧帕羅森（L. Paroissien）表示，以他到世界各地挑選作品的經驗，「最感興趣的並非是國際語言陳述的作品，而是希望看到地方語言表現的作品。」【註五】而參與此展策畫的研究員周思則表示，「就澳洲而言，對台灣的所知非常有限，因此透過此展，經由不同層面，企圖傳遞有關台灣的一般概念，基本的歷史和狀況，也就是政治的、社會的、生活的多方面台灣狀態。」【註六】但在針對此展的論文：〈金銀島：台灣傳奇〉【註七】，他特別介紹的藝術家，卅位中只有一位黃進河。

而台灣方面，北美館展覽組組長羊文漪，則寫了〈自海洋中昇起‧台灣當代藝術〉的短文。相對於三位外籍評審的台灣藝術概論，二位台灣評審在專輯上的論述，就選擇單一藝術家的介紹。李長俊以〈資訊‧象徵‧質疑〉介紹連德誠的藝術，李明則以〈重塑人的軌跡〉介紹威尼斯雙年展與黃志陽的「肖形系列」。針對選擇以漢字圖象為觀念表現的連德誠作品，法籍評審法蘭西絲‧夏特的「文字運用儘管晦澀如謎，然造形之美周轉其間，令人不捨太快解碼。」【註八】這個來自非漢語區的閱讀觀點，委婉地點出台灣藝術的文字圖象符號在域外展示時，其文義的必然消減，極可能以造形之美作為觀者的純審美經驗。這是兩種觀看背景的美學閱讀角度。

1995年選出連德誠、侯俊明、黃志陽、黃進河、吳瑪悧五位為代表，其作品的面貌大致如下。連德誠的作品是日式物語圖繪與漢字的平面並置，侯俊明變造了傳統的木刻版畫，黃志陽墨寫出變形人與異種裝置，黃進河油繪出大型民間豔俗圖象，吳瑪悧則以觀念性的圖書館裝置一隅。該屆的地域文化圖象，傾向以文字與人形的變異圖象為主，並賦有象徵性或圖解式的浮世諷喻。同時在呈現從傳統再創新的藝術語彙之外，也提出國際語彙使用的觀念性裝置作品。

◆ 1997年的面目全非

1997年一展，台灣館主題為「台灣台灣‧面目全非」，此屆作品媒材較前屆更

▼ 王俊傑　極樂世界螢光之旅　綜合媒材、裝置　1997　（展覽單位提供）

▼ 姚瑞中　土地測量系列－本土佔領行動　綜合媒材、裝置　1994　（展覽單位提供）

多元，內容則多出一層台灣歷史記憶。1997年的論述，是以兩篇文章互爲呼應的方式，介紹台灣藝術意識裡的歷史背景，兩位論述者也是參展作品評審，論述角度的重點與台灣文化的主體性有關。

呂清夫的〈台灣藝術的本土意識、個人主義與載道傾向〉，以歷史角度論述台灣藝術的重要社政主題，個人主義的自由角度，以及台灣藝術的載道傾向。至於黃海鳴的〈虛擬聯結‧批判‧歸復，共時交織的三種現象〉，則完全針對作品闡述，他將五位藝術家分成五種代表性，作爲其共時交織的三種現象說明。這五分區是，歷史及權力中的主體（吳天章與姚瑞中），虛擬文化中的主體（王俊傑），心靈乘具與宗教淨化器（李明則與陳建北）。

1997年中，華人世界的主要歷史事件是香港回歸中國。強調歷史文化的主體性問題，在當時台灣藝壇是否受到特別重視，這是另一研究區，但從呂清夫與黃海鳴的文章，以及詮釋作品的論點，主體性是該展的理念主軸。另外兩位評審，南條史生與蕭勤，在專輯上並未有論述出現，但在一篇雜誌採訪報導上【註九】，蕭勤對藝術作品與台灣館主題的簡釋看法是：「陳建北是神祕主義取向的探討；吳天章反諷台灣懷舊情調；李明則隱含從大陸至台灣，中國文化的扭曲；王俊傑嘲諷台灣物質化社會；姚瑞中呈現新世代觀察批判台灣政治現象。」

▼ 吳天章　戀戀風塵II　綜合媒材　220×180cm　1996

▼李明則　爬蟲類　壓克力、畫布　194×112cm　1995

225

由於這個展覽的運作模式是「先評選,再整合概念」【註十】,評審整合出的論點相當一致,選取了藝術作品裡的反諷、隱含、批判等載道傾向的詮釋角度,以文化圖象功能以及「台灣獨特的文化特質」,論述台灣的主體性問題。這是台灣四次參與威尼斯雙年展,在論述方面最強調地區歷史與主體性的一次,以浮世諷喻、傷害、救贖與消費的世界出現,而面目全非,則意指了多元與多樣外,還有殘缺的文化意象,以及較強烈的本土歷史回顧。

現場作品方面,吳天章作品包括多媒材人物傷害影像與台式懷舊與悲情的青春夢;姚瑞中提出的是其本土佔領行動,土地測量系列裝置;李明則提出的是平面油繪的諷世人物像;陳建北則轉化一密室爲具有宗教儀式性質的靈修場域;王俊傑以奇幻粉紅站亭,營造一個虛擬世界裡的極樂世界螢光之遊。

◆ 1999年的意亂情迷

1999年的「意亂情迷」,在論述觀點上淡化了台灣藝術家的載道傾向,在「主體性」上,含蓄地將「身體意識」取代了「文化歷史意識」,提到了身體美學與空間的觀點,把過去藝壇上生態空間的「台灣的主體性」,轉到藝術家世界的「身體的主體性」上。

1999年台北市立美術館改變遴選方式,由二位歐美評審、三位台灣評審,比邀案選出策展人,再由策展人石瑞仁選出三位參展藝術家。此屆訂題爲「意亂情迷」,三位藝術家爲黃步青、陳界仁、洪東祿。這一屆媒材以空間裝置與合成擬像的影像爲主。黃步青以自然饗宴與台式辦桌方式裝置主廳;陳界仁則以電腦合成黑白影像,提出人性中的自殘與暴力世界;洪東祿結合卡通人物與歷史景象,將台式的哈日電玩美女佈署在中古世紀的背景前。在地域文化符號上,此屆出現了唐代樣態的男女面式、台式辦桌情景、日本美少女戰士,還有戰役屠殺的歷史仿擬情境。

在論述方面,詮釋角度自然來自策展人的觀點。在呼應大會主題「全面開放」上,台灣館的英文主題使用Close to Open,專輯標題是:Close to Open: Taiwanese Artists Exposed。中文則採用原理念的 「意亂情迷:台灣三叉路」。因此,在論述方面,策展人石瑞仁以兼顧了兩題的角度提出他的觀點。他將角度放在九〇年代的當下台灣,提出當時台灣人文發展主要目標是「跳脫歷史遺傳的閉鎖性格,面對更全然開放的未來」,而台灣藝術的開放性正顯現在:「內容的多向指涉,材料與形式的多面實驗,語言姿態上的多情演出。」【註十一】這三元角度,是透過上面三位不同世代年齡層的藝術家來顯影台灣的意亂情迷。另外,協同策展人黃海鳴亦撰一長文,介紹了台灣其他在地的當代藝術活動。

▼劉世芬　99種關於愛情的基因圖譜・戀人的眼球　核磁快速造影心臟掃描圖象、綜合媒材、DVD投影機裝置　555×360×465cm　2001

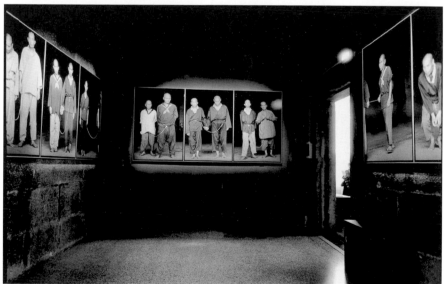

▼張乾琦的〈鍊〉作品於2001年威尼斯雙年展的展覽現場（藝術家提供）

◤49屆威尼斯雙年展中,台灣館劉世芬以醫療用
MRI攝影技術所作的裝置作品

◤49屆威尼斯雙年展中,台灣館林明弘作品(左後
面)、王文志作品〈方外〉(右前)

◆ 2001年的活性因子

2001年的「活性因子」,試圖拆解文化圖象上的「固態狀的主體性」詮釋,從
1999年「身體的主體性」轉到台灣現實生活事件中,產生的泛人際「人文精神碰
撞」的可能。

2001年,在事先獲知第四十九屆威尼斯雙年展的主題是「人類的舞台」情況
下,台北市立美術館由十二位台灣顧問與館長,投票選出策展候選者,由兩位候
選者提案,再經投票決定策展人。這次展覽的運作模式是先評選論述理念再評定
作品,而後整合概念。「活性因子」的論述角度,策展人試以「活性因子」表徵
台灣當代藝術趨勢的文化基因,基本上延伸的也是台灣文化與藝術的互動面貌,
而在選定作品後,則以「人的精神工坊」作為作品整合概念。因此「活性因子」
的論述,在架構上並沒有脫離「台灣館」的歷年基架,只是以另一視野,有關地

▼林明弘　普里奇歐尼宮，參展作品　設計草圖（局部）

▼ 王文志　方外　台灣檜木、黃檀、牛樟等木質材料
320×320×450cm　2001

▼張乾琦　鍊　銀鹽相紙　157.5×106.7cm
1998　（藝術家提供）

▼林書民　玻璃天花板　全像攝影、燈光裝置　840×
480cm　1997起至今

域生活訊息與美學發生做為台灣館的地域導論，五種抽樣代表作為視覺內容。此屆詮釋角度是委由一人書寫。

此論述第一部分，分三個觀點詮釋台灣藝術在域內與域外的文化對話面。一是以跨文化碰撞與據點交流發生的現象，觀看台灣文化與生活的認同因子。二是陳列台灣地域關懷的議論訊息，與當下藝術界關懷的人文與美學方向。三是台灣藝術與當代集體人文意識的可能延長交集點。第二部分，事實上是參展作品的介紹，以五位藝術家的作品理念，以及人與居所空間的互動關係為整合概念，重申人文精神生活分擔與分享的藝術功能。

在藝術家選件方面，基於台灣館在威尼斯租用普里奇歐尼宮的空間結構，以及佈展時間使用等限制，1999年與2001年兩屆，事實上都考量了據點與作品間的現實呈現問題。五位參展藝術家是王文志、林明弘、林書民、張乾琦、劉世芬。王文志與林明弘的地面及牆面裝置空間，提出休憩與觀想領域；林書民的雷射人物影像提出人際關係的觀看角度；張乾琦的龍發堂精神病患攝影，提出精神與機制間的桎梏狀態；劉世芬的核磁共振影像，提出曲扭、變異的心身糾結。在地域文化符號上，林明弘的大幅全牆裝置的彩繪牡丹花卉，與王文志的台灣林業材質裝置，在視覺上以觀念性的裝置表現，也間接做為地域文化與自然物產的參與。此外，參展藝術家已不再以在地創作者為考量，而是擴展到有台灣生活經驗的華人藝術家。

◆ 2003年的心感地帶

2003年的「心感地帶」，消弭了台灣的地域性色彩，以城市幻境與都會人文生活為主題，提出夢境與真實之間的切割地帶。

2003年第50屆威尼斯雙年展的主題是「夢想與衝突」，台北市立美術館除了由展覽組長提出方案外，同時也在館長邀約暨公開徵件等配套進行下，由另外三位提案人至館方提出方案，透過館長與四位在地顧問，包括當代藝術家、藝術行政與資深出版媒體決選策展者。此次代表藝術家為三位旅美創作者與一位在地創作者，分別為李小鏡、鄭淑麗、李明維與袁廣鳴。策展理念以「介於某種狀態之間」為共同主題，呈現藝術處於現實與虛擬之間的表現狀態。李小鏡提出電腦合成的人獸眾生相，鄭淑麗提出網路虛擬的大蒜交易市場，李明維提出與觀眾交流的睡寢計畫，袁廣鳴提出數位影像的無人城市。策展人為前屆藝術家林書民，他避開台灣地域色彩，以全球化為2003年的台灣館藝術景觀，作品以科技影像、網路、行為裝置為主。歷經五屆，威尼斯的台灣館呈現不同的年度景觀。而至2003年，台灣館也由大會裡的「國家館」變成「會外展」。台北市立美術館成為參與的代表

文化單位，雖然其代表作品愈來愈邁向國際性，但在國際藝術村的位置卻無奈地愈來愈邊緣化。

█ 5. 一個萬島中眾聲喧譁的孤獨島

　　寫《About Looking》的柏格（John Berger）在寫法薩內拉（Ralph Fasanella）作品中的城市經驗時，提到：「只有在城市街道生活過，嚐過貧困，方知人行道上磚瓦與兩側門窗的意義。」那可能是以街道為家的無業遊民最熟識的滋味，因為過度熟悉，也可能不再擁有過境掠影的驚奇。一地人文視覺景觀的再現，在全球化與區域化的文化運動中，成為最具體的生活見證，它們呈現出人與外在環境的生態對話，是區域對域外的臨街表白，一個短暫的秋波，不知會不會有驚鴻的效果，但是姿態的撩撥，總有。

　　另外，當代藝術其隱藏的前衛性與烏托邦的幻想有關，而烏托邦的幻想則牽涉到創作者對未來的生存或生活慾望想像。烏托邦（Uptopia）是不存在的另類社會幻想，正面的叫Eutopia，負面的叫Dystopia，但從有描述以來，它總是一個島，一個無法具名的蓬萊之境。1516年莫爾爵士（Thomas More）的《烏托邦》一書，便點出：「這是一個島，一個萬島中孤獨的島。」

　　台灣館在威尼斯一個區域，對外接軌與發聲的慾望，在雜化與純化中尋找一個在全球藝術村存在的位子。1995到2001年，此展區一直便像是威尼斯雙年展中的外島，有著曖昧性與不確定性，如同一個被外在不認同，而在消融中不願離去的幽靈冰山，努力要在冰原上亮出奇花異果，尋求掌聲或友誼，而奇花異果間又有許多糾糾葛葛。台灣館在威尼斯，也是全球藝術村中的一則隱喻，在「城市共容」取代「國族共榮」之後，其可能的轉變亦將涉及到地方行政體制上的政治性方位、藝術家的藝術自治權、威尼斯協辦單位商機、大會主辦單位外交立場等課題。

　　這是全球化鬆動地域性的一個例子。

　　一個邊陲地區，在國際藝壇上，文化發聲的故事。

【註一】《1995年威尼斯台灣館專輯》，北美館，頁98。
【註二】《1995年威尼斯台灣館專輯》，北美館，頁99。
【註三】《1995年威尼斯台灣館專輯》，北美館，頁100。
【註四】《藝術家》雜誌，263期，頁160。
【註五】《藝術家》雜誌，239期，頁185。
【註六】同上。
【註七】《藝術家》雜誌，238期，頁210-214。
【註八】《參展台灣藝術專輯》，北美館，頁99。
【註九】同註四。
【註十】同註四。
【註十一】《1999年參展台灣館專輯》，北美館，頁8。

外化 海峽兩岸官辦民營式的當代藝術展

2002年世界經濟仍在蕭條中，需要斥資營造展覽空間、需要有高科技聲光器材的當代藝術大展卻未退讓。實驗性的藝術生產業仍有其被照料的空間，因為自由與民主已成為文化機制或多或少必要的開放態度。

逐步當代，是區域文化呈現國際規格的一種表徵，區域性的大展，一面紛紛宣告經費捉襟見肘，一面又借力藝壇主流外籍人士，努力擴張國際形象版圖，無怪乎自九○年代中後六八的貧窮藝術一度迴光返照之後，日漸昂貴的當代藝術不再敢輕易自稱前衛，而新藝術成為文化培植對象的現象，也促使學界以「當代性」取代「前衛性」的背書，這一取代也象徵了當代藝術的集體主流性格，不言叛逆，泛言潮流所需。而從展題中，也顯示出這些官辦民營式的「前衛」展，如何融入不同文化政策的指標。

1. 另類的官辦民營

2002年11月下旬，海峽兩岸在一星期內有五個在地當代展同時進行，五個展，五個性格，共同目標是：藝術的當代性。華人當代藝壇，在此際呈現出近年來的藝術成果，十年地區回顧與國際性瞻望同步推出，兩岸各有具國際性的雙年展與具主體性的前衛文件展，五個展都是美術館或官方文化機制主辦。當代藝術在華人在地藝壇，似乎進入官方機制開始認同的年代，儘管經費永遠不足，在地藝術家的出頭率總無法讓大家滿意，但又如何否認當代藝術的「當代」兩字，已成為藝壇一種新的尚方寶劍，它的「民主性」比過去的「現代化」更激進，文化機制不僅無法再抵制，甚至是必須開明的一種表態。

華人當代藝術逐步獲得公營文化機制正式支持，這在兩岸文化生態是一大議題，因為其間涉及文化政策目標、藝術創作自由、邊陲與主流等內在矛盾，這在十年前，兩岸文化單位均屬保守或保留態度。儘管當代藝術裡的解讀空間，在地域上與國際上不曾有過一個標準答案，但廿一世紀之啓，官方機制對當代藝術的門戶放行，證實了全球化的衝擊，促使地區文化單位要面對文化藝術上「當代性」中的「民主性」，這全球化中的當代性，成為國際藝術村可交流的等值交換品，一種可互相理解的、共有的、又具差異的新文化狀態。然而，支持一支小眾的具前衛邊陲性格的藝術，政府單位是無法全力表態，無法推翻多數支持的既有文化價

▼ 展望　中山裝軀殼（2002年廣州當代藝術三年展展出作品）（藝術家雜誌社提供）

▼ 隋建國　〈殖—歡樂英雄〉（2002年廣州當代藝術三年展展出作品）

值，因此放行的方式，是採民主先於民族的微妙差點，官辦民營，由文化界、教育界與專家學界背書，將當代藝術塑身成普及化、社會化，形成必要存有的一個文化民主教育產品。

　　以下以開幕時序分述，概述這五個分別獲得不同官方與民間支持的當代展，其不同機制性格，以及其對「當代性」的詮釋角度。

2. 廣州當代藝術三年展的「重新解讀」

　　首屆廣州當代藝術三年展，展稱是：「重新解讀：中國實驗藝術十年」，研討會是：「地點與模式」。總策展人是任教芝加哥大學的巫鴻與三位在地協助策展人黃專、馮博一、王璜生。此展以「實驗藝術」指稱正在進行中的中國新世代藝術，很審慎地避開了有關中國新藝術裡的精神性指標，而以媒材的轉型切入，統稱九〇年代以來的中國當代藝術。展覽內容架構分三部分，一是以個體經驗與思想為主的「回憶與現實」，二是個體與轉型生態間有關互動與衝突的「人與環境」，三是「本土與全球」。這三部分屬於歷史發展現象的整理，也是中國當代視覺文件的檔案再現。另外，第四部分「繼續實驗」則是由十餘位在十年間，策展單位認為具代表性的藝術家為此展量身而作的新作。

　　此展可以說是繼1989年春中國美術館的「中國現代藝術大展」以來，另一次企圖匯整中國在地大型當代藝術。研討會「地點與模式」分香港與廣州兩場，亦在全球化與當代性的議題上，提出有關地點與模式上的認同與差異。基本上這是一個屬於中國大陸在地的當代藝術回顧性大展，有視覺文件式的整理以及代表性的提出，主軸放在近十年來中國當地藝術家對個體、社會環境、全球化影響的三線路連結，可以說是以退為進，一方面將中國「前衛」藝術退居到「實驗」階段，另一方面卻又將其安進藝術史，過去進行式變成現在進行式，同時還擬出未來假設句。

　　廣州當代藝術三年展呈現的，可謂為策展者的歷史解讀，與辦展機制與創作者之間微妙的關係，有幾位創作者出現在不同子題，獲得較大的重視與表現機會，但其是否真的是那麼具有十年間與未來的代表性，這恐怕不是解讀這段發生中的歷史答案，而只是一種選擇，一種來自策展單位支持的選擇。

3. 上海雙年展的「都市營造」

　　上海雙年展自2000年第三屆以來，與台北雙年展一般，藉由日籍策展人清水敏男與旅法華人侯瀚如，走向國際雙年展模式。這兩岸共有移民與殖民經驗的大都會，在地的當代國際大展模式，以外地與在地策畫的合作，一面引進國際藝術家，一面再酌量安放在地創作者。自上海雙年展邁向國際展之後，兩屆主題都與上海有關，藉國際藝術活動行銷城市形象。繼第三屆的「海上‧上海」，第四屆上海雙年展題為「都市營造」。此屆外籍策展人有阿蘭納‧海斯（Alanna Heiss）、克

勞斯‧貝生巴哈（Klaus Biesenbach）、長谷川佑子，在地策展人有范迪安、李旭、
伍江。上海雙年展同樣也舉辦「都市營造」論壇，並且有兩個分展：「2002年上
海雙年展國際學生展」和「上海建築百年百座回顧展」，這使上海雙年展本身有了
以「上海」爲主體的推介。

　　上海本身已具國際大都會形象，同時也是內地移居者的新契機，但是上海本
身的城市文化性格仍然相當明顯，甚至其殖民經驗象徵的上海灘、租界地，都成
爲其文化資產，一種轉換成生活情調的歷史檔案，她的國際性沒有民族情結負
擔，城市文化獨立，城市歷史爲主，即使是紐約的惠特尼雙年展以美洲當代藝術
爲主，也不可能拿紐約這個城市當藝術行銷賣點，但上海可以，上海在目前的時
空可以。上海像中古的伊斯坦堡，東西兩方都可以在這裡看到他們熟悉與陌生的
景物，但上海雙年展與伊斯坦堡雙年展被期待的景致又不相同，雖不知國際藝壇
主流人士如何看待這兩個不同時空城市的異同，但對觀者而言，上海是被向前看
的，不是被憑弔的。上海因如此的地利，在辦國際當代藝術雙年展時先天條件已
優厚，此次動用六位策展人，氣勢已直追亞洲最有「歐緣」的光州三年展。

　　採用「都市營造」，使上海雙年展在主題上不但無內憂外患的非議之處，同時
也兼具城市結盟的舞台架勢。四屆上海雙年展，在內容與形式上真是一屆比一屆
地大躍進。1998年，其以水墨爲媒材的第二屆雙年展，其格局尚如一個全國水墨
美展，無任何觀念裝置，最前進的也只是多媒材平面之作。若非上海本身有其國
際城市的魅力，一般城市若是如此地大躍進，很可能便喪失其原味文化。

4. 何香凝美術館的「圖象就是力量」

　　深圳何香凝美術館，近年力求邁向多元與現代的展覽方向。在中國三個展的
串連行動上，因單元小反而扮演更積極的主動角色。2002年5月在紐約現代水墨國
際研討會，樂正維館長即致力廣傳該館，並開始介紹「圖象就是力量」一展，積
極尋求域外的興趣。何香凝美術館配合廣州與上海兩大展，選擇兩展開幕之間開
展，讓前往廣州的一批人士也繞道深圳，認識深圳的何香凝美術館。爲方便外地
人士前往，在時間、交通與行程上，主辦單位均在展前提供資料，以期從香港到
廣州參與研討會者，能前往深圳延續參觀與討論。此展推出的「圖象就是力量」，
爲黃專與皮力策畫的「王廣義、張曉剛、方力鈞藝術回顧展」，研討會是「九○年
代中國繪畫中的當代性問題」。這是相對於實驗藝術媒材，以繪畫性作品爲對象，
也將繪畫議題放在「當代性」層面。黃專同時參與廣州與深圳兩展的籌畫，在穿

1999年趙半狄製作的公益海報〈趙半狄與熊貓咪〉是多幅連續且有人與熊貓對話的攝影作品，2002年於廣州當代藝術三年展展出的卻是一件一臉受傷的趙半狄得熊貓親憐的大幅圖象，與畫冊的作品大不相同（藝術家雜誌社提供）

吳山專　今天下午加水管（2002年廣州當代藝術三年展展出作品）（藝術家雜誌社提供）

針引線上應有其角色。另外，將「實驗藝術」的當代性銜接到「繪畫藝術」的當代性，則打破媒材的斷層，也合理化了中國近代藝術上的發展事實。

　　從「廣州三年展」到「圖象就是力量」展，中國當代藝術的機制連結模式不可忽略，在爭取注目與討論上兩單位做了搭配，在這方面，中國大陸辦展的模式短期內之有效運作是一地域新特質。

▼ 馮鋒　外在脛骨（2002年廣州當代藝術三年展展出作品）（藝術家雜誌社提供）

▼ 宋冬在2002年廣州當代藝術三年展中，將藝術家們佈展過程中扔掉的工具、廢料撿進一個大棚內，
作成他的〈實驗室〉（藝術家雜誌社提供）

▌5. 台北雙年展的「世界劇場」

　　自1998年，台北雙年展延請日籍南條史生策畫「慾望城市」，邁向東北亞國際
展，2000年探國內外兩位策展者合作，提出「無法無天」。連續地，台北雙年展一
直在本土化與國際化找平衡點，而其「國際性格」則往往與外籍策展者的品味有

▼ 邵逸農與慕晨 「大禮堂」系列七件之一 攝影 2002（2002年台北雙年展展出作品）

關。台北雙年展對在地藝術家而言是一國際伸展台，隸屬於台北市文化局的台北市立美術館，以近乎藝術自治的態度，由藝術界人士規畫，但三屆以來主辦單位仍極客氣地反主為客，慎微地擇選在地創作者進入展場與國際對話。2002年台北雙年展收攏天地於一平台，其展題為「世界劇場」，是由西班牙籍的巴托繆‧馬力（Bartomeu Mari）與在地的王嘉驥策展。這是五個展裡唯一一個在地展，提出展覽名稱引喻來源來自外籍策展人母文化，適巧也是西班牙文藝作家十七世紀的皮卓‧喀德隆（Pedro Calderon de la Barca）之神學戲劇「世界劇場」。理念上，策展人擬以劇場概念來詮釋當代藝術的敘事成就。在避談「在地性」與「當代性」並代之以「世界性」與「戲劇性」之外，同時也避選代表性藝術家，以發崛新人為參展對象。其子題有：「舞台、敘事與故事中的空間」、「螢幕、遮幕：劇場與感知」、「事件：表現與再現」、「新劇場模式」。其內容涵蓋面相當大。

　　似乎，2001年與2002年的歐陸大展對兩岸的影響力猶存，上海雙年展面對地域人文與空間營造之際，台北雙年展選擇面對了藝術性的人類視覺舞台。如果說在展覽目的上，廣州當代藝術三年展要重新解讀中國藝術十年，上海雙年展要重新擬幻都市人文空間，台北雙年展則企圖要重申當代錄影與裝置藝術裡的感官機

▼ 袁廣鳴　城市失格─西門町　數位攝影、相紙輸
出　2001（2002年台北雙年展展出作品）

▼ 侯聰慧　電影人─台北系列　銀鹽相紙
1986（2002年台北雙年展展出作品）

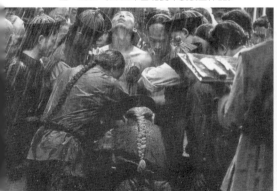

▼ 陳界仁　凌遲考──一張歷史照片的回音　錄影作
品　2002（2002年台北雙年展展出作品）

▼ 王雅慧　縫隙　錄影裝置　2002（2002年台北
雙年展展出作品）

能。這「藝術圈的歸藝術圈的純度」，使台北雙年展形成一個反映潮流的在地指
標，它使在地藝術家因迎合而快速追趕，因而產生一時流風，也使此展成爲年度
地方性的國際展規格指標。

◥ MVRDV　EXPO 2002: Douch Pavillion　錄影裝置　2000（2002年台北雙年展展出作品）



▼「Co2台灣前衛文件展」展場　原美國文化中心（藝術家雜誌社提供）

▼新樂園藝術空間　來去勾引　2002（「Co2台灣前衛文件展」展出作品）（藝術家雜誌社提供）

6. 台灣文化總會的「前衛文件展」

在台北為「世界劇場」所消融之際，由台灣文化總會主辦的「Co2台灣前衛文件展」則扮演了另一支極異軍突起的在地軍。「Co2台灣前衛文件展」的出現，是台灣當代藝壇的一項變數與異數。這議題在前章中曾提出。



　　這個「Co2台灣前衛文件展」，取擷與氧氣、活性相反意含的「二氧化碳」，以及一串C字開頭的語義，做爲詮釋台灣當代藝術的現象，而其撰寫網路模組設計理念者邱文傑，認爲其2002的C就是Cell，因爲其模組在於提供空間背景單元。「Co2台灣前衛文件展」的理念結構，讓人覺得頗具歷年威尼斯台灣館的在地擴張，同時進一步具有爲新人開門戶、爲當代立新檔的前瞻考量。沒有美術館的空間，這些台灣當代藝壇一度主流與一時之選人物，反而冒出游擊與連結性格，這是異數之一。

　　另外，「Co2台灣前衛文件展」訴諸了一個持續性與擴張性的在地藝術之未來，並欲以虛擬展現空間做爲存檔庫房。但這官味十足的文化總會，與這在野氣質的台灣前衛文件總匯之間，連結出人事與理想的力量，將也是一個光合作用奇怪的變數。此展的模式有別於上述四類，其展覽模式本身比藝術作品還值得探究。這一台灣當代藝術性格的歷史性扭轉，顯出台灣當代藝壇權力版塊不定形挪移的現實性。

　　以上五個不同模式與視野下的海峽兩岸三年展、雙年展、當代展，其展題與選件並非是一定的文化指標，但主辦機制所採取的文化詮釋政略卻是一個可比較的對象。如果說，「當代性」是支持當代藝術進入文化公部門認可的理由，誰來羅列與決定這些「當代性」的文化品質呢？在普及化與社會化的文教功能上，其說服力在哪裡？

　　在理念上，廣州當代藝術三年展以歷史再解讀的整理、未定位的前進目標，標舉中國當代藝術十年是屬實驗與摸索的階段。深圳的「圖象就是力量」，選擇以傳統繪畫性的語彙，提出具騷動性的視覺自省力與影響性。上海雙年展以城市對話做爲國際溝通橋樑，有現實烏托邦的再造慾望。台北雙年展回歸視覺藝術感官下，影像與再現世界的虛實層面。台灣前衛文件展，製造文化時間膠囊，旨在儲放當代藝術於虛擬藝術城邦。

　　從這些修辭上看，當代藝術自然無法被文化機制排斥於外，因爲它們已以因應機制的姿態勾畫未來的藝術與歷史檔案。然而，接受這些當代藝術，群眾會獲得什麼文化生活的啓示或福祉？當代藝術能否成爲在地文化的當下表徵？換言之，藝術烏托邦史能否成爲一種歷史文化圖象，在勾畫未來的藝術與歷史檔案的過程裡，政府文化單位又如何看待真實與虛擬的異同？此外，在其據點與模式背後，又是什麼誘發力讓當代藝術不斷要尋找入口與出口的各種契機？藝術論者又能否在這官辦藝營的型態中，政藝安全兩樓的詮釋意淫之下，接受當代藝術如此快速地滑進了地方藝術史？

7. 官辦藝展下的藝術主體性在哪裡？

當代新藝術在官方主持下，一般傾於輕鬆的遊戲化，或是軟性的諷喻批判，從批論觀點來看，能有的配合也都是個體面對外在機制環境時所面對的態度。至於另一主張，希望將藝術拉到較純粹視覺美學領域者，事實上是將藝術直接回歸到市場與收藏的另一機制內消費，這使當代藝術的衝擊性減弱，成為一種文化產業。無論如何，藝術家個人精神不是要靠攏於文化政策，便是成為文化產業，兩方向都不得不面對集體運作的外在系統。

在多元與多樣的年代，藝壇的「主體」已隨藝壇的功能而轉換，藝壇被討論的主體，藝術家只是角度之一，藝術作品與社會關係也可以是角度之二，因此除了藝術創作本身的問題，討論當代藝術不能不觀看其附屬的各生態環節，即使不談論述主導，光從藝術家與美術館、藝廊、文化政策、消費系統上的種種對應關係上看，現代化所伴隨的機制化，也是一個極巨大的文化機器，這文化機器使藝術家無法獨立其外。

自神權、君權、極權年代之機制管轄之後，近百年影響西方藝壇的主導機制對象不容易單一指出，近廿年美術館機制、市場機制，與大小展的策導機制，可以說是比較強勢的當代藝術史導向。此外繼全球化現象，當代藝術在逐漸無政府狀態中的唯一共識體制，便是自八○年代以來，全球藝壇共同看齊的自由市場，因為進入此市場，藝術家的專業生產力才有了一張身分證明，才可名符地進入「藝術產業」這個實體。這張身分證的取得，面對的便是具橡皮章表徵的某些權威機制。

進入市場，第一關口是被發現，於是大眾媒體也成為一個導力所在。開放後的中國藝術家周鐵海，在針對九○年代後期的藝壇權力空間，曾以媒體隱喻，做為巔覆消費現象的創作型態，但也因此進入藝壇。台灣一位具有美術館館長身分的藝術家，在職期間亦以辦偽報形式嘲諷藝壇權力在於媒體，不在美術館。媒體，就是訊息的仲介，事實上其擁有的藝壇權力，就是藝壇舞台燈光師的權力，這也說明藝壇權力空間的自我縮小，小到藝術界在意的只是焦點燈光的索求，但又無法否認在時間性上焦點燈光的確製造了當下的場景，因而使受焦體有了較大的被觀看空間。這點也說明藝術的世俗需要，與其常被歸於娛樂或休閒文化的原因。

法國思想家米謝‧傅柯曾對這種個體或群體面對脫離、解放的自由嚮往，提出「自由是一種實踐，是建立在實踐計畫本身才能有的自發。沒有一個機制立法可以保證什麼是自由，甚至機制立法也極易被推翻，這不是因為自由的定義含

糊，而是自由是一種被演練、實踐的狀態。」【註一】藝術裡常被申張的自由，在其言下可說是相對而非絕對的存在。因此，當藝術爲藝術被視爲一種藝術自由自主的狀態時，供其演練、實踐的過程與生態，也是一個不能忽略的相對性對象。在藝壇棋盤式的生態，誰眞正具有車馬炮的自由行動力，誰是固守用途的士相，誰是過海開路的兵卒，這生態結構不會是設想的固定單位角色，而是不定的人事連結關係，通常是由一些藝壇政治人很藝術地策動其文化志業。這志業場域跟診所、醫院、軍隊、學校、政府之類的權威機構不同，也跟百貨公司、澡堂、理容院、餐館等消費、娛樂、社交兼具的活動空間不同，但是它又同時兼有權威、消費、娛樂、社交、教育等功能。另外，它也有仲介業、保險業等商機與保證的行爲出現，這使「藝術機制」這個結合藝術家工作室、藝廊與美術館空間、新興替代空間、媒體或學術連結空間、收藏與贊助者的金援空間等集合，變成一個永遠有待改進的烏托邦，一個無政府狀態但又多角制衡的運動場。

有關選擇與被選擇的域內與域外華人當代展中，發生過且已製造成歷史文獻式的檔案背後，便充滿機制下的許多干涉因素。這一觀照讓人不得不意識到，在人與社會機制的互動中，作品與展覽的詮釋是不構成「完全藝術史」的見證，更甚者，廿世紀前頁的英國哲學家兼人類歷史學家柯林伍德（R. G. Collingnwood），所提的剪刀與漿糊的歷史書寫法（Scissors and Paste's Historical Method），似乎廣泛成爲當代藝術史的共有記錄方式，而這種美其名爲後現代的圖象與文字拼貼風格，正操控我們碎化的思維，對於形成如是面貌的背後一切因素，也都在權力分化中讓人找不出可以責成或認同的源頭了。

【註一】Simon During, The cultural Studies Reader, London and New York, 1999, p135。

▼後烏托邦　後烏托邦獨立　2002（「Co2台灣前衛文件展」展出作品）（藝術家雜誌社提供）

V

邊緣上的表白

邊陲與中央的拉鋸

這不是無限的問題，而是根
的奇蹟，跟消滅中的自我對
話的奇蹟，表面上也許否
認，也許也就帶我們進去
了。

——威爾遜·哈里士（Wilson
Harris），A Talk on the
Subjective Imagination

風土 台灣風景味與其懷舊美學

全球化下，區域第一時間的情緒便是懷舊。在社會不斷熱切擁抱現代化之際，懷舊的情懷成為另一種「超」現實的人文寄託，因為歷史時空的距離美，藝術家得以藉「昔日」的失落感中重新獲得虛幻的滿足感。

台灣藝壇對於「風景」這個傳統題材的品味變遷，明顯地反映出區域性視覺與味覺之間的感官特質，尤其在迎新與懷舊的世紀末美學品味裡，鄉土情與戀舊感所拼盤出的甜酸苦澀辣，五味雜陳，濃濃膩膩與黏黏答答的雜燴視覺與味覺效果，成為非常台灣、非常本土的美學策略。在台灣多元與多樣的當代藝術表現裡，能夠明顯地脫離西方藝術理論陰影，而提煉出「草地味」的藝術作品與美學，有關區域景觀之作是最佳例證。而所謂的「風景」，有外在與內在之分，也因此呈現出環境生態與人文心態的互動關係。

1. 邊陲相對核心的現實

台灣區域文化藝術，兼具移民與殖民雙重文化移植效應，百年回顧與其說是一段藝術史的展演，不如視為台灣美術現代化的輾轉成型。

針對1982年諾貝爾文學獎得主墨西哥馬奎茲（Gabriel Garcia Marquez）的《百年孤寂》，書評者魏斯特（Paul West）有一段引介之文：「旺盛、粗暴、魅惑……透過人物情節，浸沉其間，跳脫其間，於其愛戀、瘋狂、戰亂、疏離、妥協、夢想與死亡之中，我們知覺了存活的滋味……這些角色的生命如漣漪般擴張，與其自然消長的綠色壓力拉鋸成一股張力。」似乎，多樣複雜的邊陲文化都有如是超現實的天空，與人文齟齬掩卷難言的魔幻生態，回首台灣百年美術發展從未孤寂，但卻鬱卒有餘，這鬱卒所幻生的文化現象與圖象，串生了一株台灣美術異樹，多元文化疊覆交錯，既能痀瘀在抱主體自護，亦能吞吐開闊客體轉折。

推溯百年，1895年馬關條約割讓台灣予日本，台灣文化與藝術正式強烈地接受非漢文化主流的影響，在這之前，明清文人藝術與民間民俗藝術自大陸援引至台，已使台灣文藝有邊陲相對核心的現實。台灣文化上的現代化過程，包括了日本殖民式的現代化經驗，與上海殖民式的現代化經驗。

台灣在地理上、歷史上、政治上、經濟上與文化上，於廿世紀世界史裡深具

▼ 林惺嶽　倒影　291×218.2cm　1988

可研性。此孤絕的亞熱帶島嶼位置於折衝式的據點方位，繼承於千年中華文化的歷史，殖民與移民交疊的政治背景，有過農業、工業、商業、電子業等現代經濟開發過程中的奇蹟式發展，生活文化自傳統漢文化之主流至東洋與西洋的相繼影響，也促使當代台灣人文之風貌，成為尋求與見證後殖民與後資本互動地區自主體格形成的典例之一。透過藝術圖象裡自然與城鄉景觀之描繪與敘述，這些作品不僅反映了個人主觀的眼界，而具斷代性景觀風格之出現，更是一部文化景觀視覺檔案史。

　　以1949年做分水嶺，台灣戰前與戰後的美術可分兩大葉，在台灣文化版圖上，兩葉呈現出一廂情願的現化主義與支離破碎的後現代主義，並企圖用斷句式的符號綴連出一個台灣圖象文化的獨特面貌。

　　第一個四分之一的世紀，台灣第一代現代藝術家處於接受日據教育與漢文化養成的階段。當時的「台灣美術」是屬於一些為了尋找強烈異國情調，以及對中華思想略具文化認知的日本畫家之風土視野。第二個四分之一世紀，則是第一代透過日本了解巴黎的台灣本土畫家，在日據時代後期產生的鄉土之情，但這份地區的發現乃在於「地方色彩」的尋覓，風土觀與文化現實有很大的差距。台灣戰前美術可以說是只有藝術色彩與形式的美學探索，在風景、人物、靜物的主題

裡，較欠缺當下人文思想的滲透力量。

第三個四分之一世紀，國民黨遷台，美援時代來臨，第二代台灣藝術家是透過西方的抽象表現主義回視中華文化，而五○至七○年代的所謂「國畫與東洋畫之爭」、「傳統與現代之辯」、「鄉土與國際之議」，基本上已開始從景觀出發，藉由城鄉圖象的訴求，意圖確認文化政治、行政法統與社會資源的主導權。第四個四分之一世紀，台灣本土意識高漲，國際文化訊息如潮，美術發展的趨向由早期移植狀態轉為接枝狀態。國際超寫實結合鄉土思潮，成為台式七○年代後期的鄉土寫實主義；超前衛與新表現風之蛻變，成為台式八○年代的本土運動圖象；多元主義與在地化思潮交織，成為台式九○年代民俗宗教文化旗纛上的符碼設定標準；而全球化國際主義的登場，則加速世紀末台式消費文化的圖象大釋放。

這四個發展階段，台灣美術的積累均與外在的能量影響有關，是故，在認同需求與吸收現象之間出現了極大的矛盾。如果割除大中華文化本源與大漢沙文主義的優越感，台灣藝術從百年做為起點，其目前鬱鬱蒼蒼的多元與多樣化背後，深藏著「國難成國，族難成族」的鬱卒感，一方面對外志氣難伸，一方面又已內部繁殖成群，卓然自成一體。這百年圖象顯現，台灣美術傾向於生活文化上的犬儒反應，不管是戰前日據時代以風土美學做為描繪對象，或是戰後以台灣意識做為百家斷章殘簡式的個別主張，台灣藝術的集體性格是非木本性的，而是以草根的特質見長。台灣藝術的草根性呈現出落地生根，扎土不深，但根鬚易蔓，枝葉易繁，有季節性的消長與輪替再生的能力，而同時也欠缺了百歲神木拔地高聳的大氣度。

2. 從懷舊中找文化認同

這個鬱卒的圖象叢林，是地球上一個太平洋東南島嶼獨白百年後，一個蔓生的語林新視界。台灣風土景觀的再現，是台灣美術百年來的重要軸線，在對外吸收形式之後，反身再求區域色彩與特質時，台式的城鄉景觀變遷從農村跨到網路世界，形成了社區文化的平面關懷與電子網路上的心靈物化兩條人文發展。在建立區域認同的圖象上，台灣美術採取了地方時空符碼的標籤選擇方式，日據時代的前輩本土藝術家們，以台灣景物的描繪做為本土的據點標竿，那種綠樹村邊合，青山郭外斜的生活小調，延展到世紀末都會生涯裡我歌月徘徊，我舞影凌亂的虛無小我，精神圖騰均寄居在民俗生活與民間宗教文化的俗化形體上。台灣美術百年前葉象徵：本土前輩藝術，與台灣百年後葉象徵：國際文化交流形象，大

▼黃銘昌　九份石階　1977

致均點出殖民文化的美學瓶頸，鄉土情結與認同迷惘的形神掙扎，並在形而下的俗化形制中找尋生活親切感。

　　基本上，台灣藝術的美學特色，最濃烈的情感便是「懷舊」，這與台灣近些年來一直在抗爭的主體性問題，是矛盾而又無法割離的現實。在尋求文化主體時，台灣對於歷史曾經有過的殖民與移民影響充滿負面與無奈的情緒，但所有殖民與移民遺留下的歷史痕跡，卻是文化與藝術界的最愛，而愛到最高點，惜古與痛古已難分，懷舊中的所有文物與情感，成為台灣最明顯的區域味與創作資產，整理台灣戰後到後現代一路發展的美術風光，我們不得不被迫承認，台灣文化界的懷舊美學，其實是在消費歷史包袱。而懷舊之餘，隨之而來的豔俗感，是往後看之後的往下看，在美學座標上這兩條XY的趨勢方向所交集出的領域，是台灣佔最大面積的藝術生產線。在一面邁向現代，一面修補過去的時空情況下，吞吞吐吐的台灣區域美學於焉誕生。

　　胡馬依北風，越鳥朝南枝。藝術家閱讀自然的人文情緒與對生態環境的感應，必然有其渾然天成的區域性格傾向。在世紀末重新閱讀藝術創作裡的風景主題，會訝於其在世紀前半葉的現代主義與世紀後半葉的後現代主義，均佔著極大的表現版圖。無論是中國的山水或是西方的風景，此東西藝術史上從未被終結過的創作主題，不斷以不同的圖象面貌複誦人與土地的變異關係。在當今「風景畫」被視為藝術沙龍市場裡的塑膠美人，主流藝壇裡冷凍箱內的絕色標本之際，風景畫的時代價值與當下性面臨了極大的挑戰與考驗。

　　從被延異與擴張後的「風景」定義上看，藝術家從未逃離過其生存空間裡自然與土地的魔魅掌心，無論是繪畫性時代的「風景」、被觀念化後的「心象」、地景藝術時代的「環境」或「景觀」，或是錄影紀實下的「生態」，寓情於景的創作

態度從未被轉動中的社會結構齒輪絞碎，也從未被代謝中的科技文明吞噬，始終用一種江山有限風流無盡的變奏形式，熱切地殘喘於藝術史的洪流裡。

3. 從景觀中建立歷史圖象

不可否認，風景畫的藝術功能原本在於為社會而藝術的體系之外。在過去它屬於貴族藝術，在現在它屬於名流品味，它的圖象與當下的政治、社會、文化並沒有直屬的關聯，但正如美國藝評家羅伯·休斯（Robert Hughes）所指出的風景畫之意義：「這些藝術家眼中的城市：鄉村、咖啡座、酒吧、林蔭大道、海邊、河畔，都可以成為失落於世俗間的伊甸園。」而這些不斷被藝術家世世代代所製造的伊甸園，事實上也隨著文明與人文的變遷，而在污染與過濾中呈現出質變的烏托邦精神與理想，它們以另一種消極、避世，或是在現實中虛擬出的再製與再現之面目，旁敲側擊地敲打著不斷在消逝與失落中的城鄉邊鼓。

在以景觀為主題的作品裡，我們幾乎可以看到近代藝術家脫俗、媚俗與憤世嫉俗的種種矛盾心理同時地在發酵與昇華。用景觀圖象的直剖發展與橫切面來看台灣現代與當代藝術，此表現題材似乎可以串連成台灣由北到南的人文景觀看板，以定格的方式微妙地透露出台灣藝術生態的發展歷史。

台灣藝壇在廿世紀的現代化過程，歷經了三個思潮的衝擊與論辯，因而形成目前的發展河道。此三波藝術運動為：

一、脫離日本殖民意識的「國畫」與「東洋畫」之爭議。

二、現代化與西化意識抬頭後所激發出的「傳統」與「現代」之論戰。

三、本土化與國際化參會下的「區域意識」與「後現代美學」之對話。

在這三波藝術運動裡，前兩波運動與水墨畫的現代化問題較有直屬關係，至於第三波的本土化運動，以油畫為媒材的風景作品，事實上已進入沙龍市場。激進的西化與盲目的國際化，使「區域意識」與「後現代美學」下的台灣藝術之景觀呈現出面目全非的新都會風情，並處於非常曖昧的主流與非主流之間。「風景」主題，在台灣尋求「台灣化」與「現代化」的藝術主體與文化認同過程裡，有山窮水盡的危機，也有峰迴路轉的轉機，而在政治變調與社會陰影之下，也反映出藝術家對斯土的心理距離。

整理台灣五○年代至今的景觀創作藝術趨向，可以分為六個區格討論：

一、屬於日據殖民時期的印象寫生。

二、屬於抽象表現主義影響的自然心象。

▼ 蘇旺伸 租界——外僑墓園 170×240cm 1994-1996

三、屬於超現實主義影響的魔幻寫實。

四、屬於都會結構變異的人文山水。

五、屬於地方民俗新表現的普普風情。

六、屬於記錄土地與生態現象的檔案影像。

　　這六個區格拼貼出台灣半世紀來的區域景觀，有年代的圖象面貌，也有南北地理的風情，本文的切點即是以此「現代生活的景象與自然觀」討論台灣南北的城鄉關係，以及轉化中的人文與自然生態，從浮光掠影的景象裡爬梳變化與變色的藝術現實。另外，必須強調的是，這六個定格並不是屬於歷史時序上的分類，儘管在藝術形式上，它們與西方曾經發生的印象主義、抽象表現主義、超現實寫實主義、普普藝術、新表現或超前衛，以及環境與錄影藝術有垂直的線性關係，但在台灣藝壇裡我們寧可視其為攤在同一時空桌面上的藝術版圖，它們處於還在持續進行中，過氣的印象寫生與抽象表現的自然，至今仍是藝術市場裡炙手可熱的主流，中堅代與新生代面對的黑山濁水，與都會環境亦具有重疊的映影效應，透過「景」這個有形的視覺客體，這些鏡頭一方面拉開視覺文化的景深，一方面也廣角地呈現水平式的生態視野，這六個景窗的同步開放，匯集成一股我們熟悉的所謂「台灣風景味」。

4. 從風土中製造美學品味

◆ 第一味：甜甜酸酸的印象寫生

　　台灣西洋繪畫的啓蒙，是以「印象主義」或「類印象主義」的外光派爲主導，而更直接的影響宿命是來自日據時代被視爲台灣新美術運動導師石川欽一郎的思想與技法之傳播。而自1920年，台灣年輕藝術家興起的留日熱潮，又將台灣西洋美術的發展根源，銜接了日本東京美術學院的折衷式印象畫風。對於「台灣風景」的描繪，台灣前輩藝術家最大的貢獻，是以彩筆記錄了當時具有「異國風情」的鄉鎮面貌。印象派藝術家重寫生，風景對象往往只是創作形式風格研究中的題材，「遊蹤式」的圖象除了記錄景物的時間性之存在外，更重要的是記錄了藝術家的行旅足跡，而其行旅足跡之據點，正好反映出創作者對於景觀美學的判斷。

　　如果說，風景畫的內容足以代表地方的風物圖誌，印象寫生時期的作品，則複誦了當時屬於士紳品味的取景標準。除了具殖民色彩的建築景物，便是具異國情調的山影扶疏，印象派的台籍藝術家之藝術祖國原來是歐陸正宗印象主義的城鄉行旅，到歐洲實地朝聖寫生，是這系譜的風景藝術家傳統的憧憬，但長期浸淫於亞熱帶島國的陽光與空間之間，台灣印象寫生時期的作品，其實已發展出一種有別於巴黎、東京的表現形式與色彩，是故，台灣廿世紀前葉的本土風景油畫家，仍然提供了台灣由逐漸消逝的傳統農村面貌，與進入日制現代化時代特質的人文情緒。

　　1992年在台灣重新評估日據時代台灣美術與前輩油畫家歷史價值時，於紐約大學任教的藝術史學者李渝，曾以「不反抗性」的特質，檢討了「成功的抗議藝術」與「成功的不抗議藝術」，以及「不成功的抗議藝術」等類型，並指出：

　　「台灣早期美術的不反抗，反而使它在風格上吸收了殖民和民族、主流和非主流的各種傳統，採納了經由日本過濾轉化了的廿世紀歐洲畫派、日本南畫、中國中原風格……，它的優點也帶來它的缺點，風格上的順從使畫家追隨定型和權威，少見個人反思和摸索；風格停滯，少見進展過程；描繪外相，不見隱密的心思；無論畫家的身體流浪不流浪，甚至足不出鄉土，視境卻是漂流性的、旅遊性的，眼前的風景、鄉土沒有轉化成心靈的夢土。」[註一]

　　李渝提出台灣早期美術作品，欠缺墨西哥同處殖民地美術處境下，開發出的民族式現代美術觀；同時也欠缺夏卡爾移民藝術家面對國際與本土外務時，直入藝術神域的執著。然而，在欠缺兩者的強度與深度之比擬下，台灣早期的這些油

畫作品，仍然成功地成為目前台灣藝術品味裡最昂貴的視覺原鄉。

從歷史的角度看，台灣印象寫生的風景作品在台灣現代藝術史裡是珍貴的，在殖民風情與異國情調的景觀捕捉裡，還是留下了農村時代最後的溫馨餘暈，但這股印象餘風延續到後現代與世紀末，變成宜室宜家的所謂外銷氣質或裝飾畫。

印象寫生的甜美與溫馨本來就是以中產階級或所謂的台式「阿舍品味」而生產，一旦懷鄉的情緒被煽動而出，田園鄉景的畫面便紛紛貼上親澤鄉土或本土的標記，日據時代的前輩藝術家成為正宗龍頭，同樣屬於中上階層收藏品味的藝術市場，自體循環地越炒越熱，嚴格說來，歷史情緒的價值已超越藝術作品的實質成就。但在藝術必須滿足菁英分子之外更多普羅大眾的前提下，這些仍然不斷在被製造與感懷的印象寫生作品，反映了在地社會美學的普遍性。

在述及台灣前輩畫家的風景取材時，最特殊的一位當屬洪瑞麟。洪瑞麟是唯一能夠把中產階級的品味轉到少數勞動者關懷的畫家。這位藝術家真正浸淫礦土卅五年，他的土地視線鎖定在瑞芳黝黑的煤礦坑裡，在論及台灣本土景觀與真實生活情感時，洪瑞麟的存在地位與意義之影響被特殊地忽略了。在七○年代鄉土運動時期，洪瑞麟在瑞芳的足跡曾是當時鄉土學子們的新風景帶。從印象派的淡水線、新公園，再到瑞芳、九份、深坑的寫生聖地轉移，說明洪瑞麟的生活視野已先前一步地落實在最苦澀、最具原始生命力的底層土地裡。另外，他也畫原住民題材，對剛毅純樸的原生味情有獨鍾，在日漸浮華頹敗的台灣文化視野裡，洪瑞麟的礦工景象總算彌補了早期台灣美術史上單薄而幾乎缺頁的篇章。

此外，李梅樹的三峽、顏水龍的蘭嶼，都使藝術家與特殊據點產生不可切割的關係，事實上，也只有這種密切關係產生時，印象寫生的作品才不至於只是遊蹤式的印象，不至於只是取景寫生的素材。

◆ 第二味：甘甘澀澀的自然心象

曾企圖跨越歷史與地理時空，既橫跨東西藝術形象，又縱走傳統與現代精神遺風的，是五、六○年代發生在台灣的現代水墨之現象。關於台灣抽象畫在第二章已略述，這些作品有其歷史與心理版圖，而較少陳述現實土地的方寸，但又不能將其割離於台灣風景畫之外，即使批評他們是無根的狀態，但也不能剝奪其無根狀態下，也存在過的歷史時空。

西方抽象表現藝術家，除了少數承認他們的創作思維曾受東方禪學影響，基本上大多數創作者並不承認他們與東方傳統藝術通靈。儘管中國在南史的宗炳傳中，已提出山水質有而趨靈的見解，強調披圖幽對，坐究四荒，暢神而已；但從康丁斯基的音樂性到抽象表現的情緒發洩，「暢神」與「發洩」其實都是指人類

精神中物我對立的一種狀態。張璪在《唐朝名畫錄》中的「外師造化，中得心源」，點出中國山水藝術家的自然觀，在於反映創作者的內在主觀世界，但此胸中丘壑之東西合璧的產生，則必須等到廿世紀透過東方藝術家之眼解讀西方抽象表現，才在新世紀的天空下重新讓「冥合自然」、「物我合一」與「逍遙自得」等意境進入「現代化」與「國際觀」的領域。

事實上，1949年渡海而來的第一代中土藝術家帶給台灣的中華美學，首先反映在景觀上的是建築。從五○至六○年代，台北南海學園之中央圖書館、國立科學館、圓山大飯店與故宮博物院、歷史博物館等建築造形，以及後來的國父紀念堂、中正紀念堂，一律移植了中國建築體制的傳統宮殿式規範。而城鄉的街道名稱，從天津、北平到福州、廈門、蘭州、天水到成都、重慶，中國版圖上的大城小鎮則重新被規畫、濃縮在經緯交織的台北大街小巷裡。

懷鄉與思愁不僅反映在地理方位上、飲食文化上，能躍然於畫紙上的抒發，便是以正統國畫挑戰了日據時代的東洋畫。過去日據時代，台灣出生的藝術家雖然在描繪技巧上受東洋與西洋的影響，基本上所呈現的台灣風景題材還是與日常生活有關。至於「正統國畫」與「東洋畫」之爭、「西化」與「傳統」之爭，在景觀美學裡自有端倪。當隔海而逐漸虛無縹緲的自然意象成為毋忘在莒的精神指標，從西化的藝術經驗裡，改良的現代化金鐘罩與鐵布衫如同異形，那繫之於大中國的精神功夫與心靈夢土，遂一度成為台灣「文藝復興」的最後審美標準。

由於未曾落實於所居住土地的情感，此無根與蒼白的虛靈美學與無影無蹤的抽象表現主義，很搭調地結成可以互通有無的新氣象。從抽象到心象，這種荒荒茫茫與糾糾鬱鬱的表現風格，至今終於也已成為一種獨特的「台灣抽象畫」。如果說，印象寫生的台灣藝術家以不反抗的方式記載了甜甜暖暖的台灣田園風情，以自然心象為畫旨的在台藝術家們則表現了人與環境的疏離，但在投靠抽象的意境之途，是否獲得了暢神或宣洩的精神寧靜，似乎從他們紛紛出走台灣的行動中也回答了這個問題。此後，抽象畫在台灣成為一種「國際觀」的藝術語言，在人與環境無法進行觀照與對話時，便以代碼的姿態詮釋了如走馬燈幻化的內心風景。

用綜合性書寫、色面等符碼來表現繪畫景觀的藝術家，在落地生根的區域化過程中最明顯的變化是「去菁存蕪」。過去第一代在台的抽象表現藝術家們畫面精簡虛靈，第二代在地的抽象表現藝術家們則以糾結紛亂的畫面空間刷出另一片新天地。在地的抽象表現藝術家心中仍然有超乎現實之外的「八方」，但在八○年代末期至九○年代前期，此「八方」的存在與社會環境的節奏有關，更進一步而言，這些積存在心象裡的八方，其實是貼近泛世紀末的美學觀，剪不斷理還亂，對安身立命的生存環境充滿困惑與不馴的態度。

▼ 陳順築　風中的記憶：田地

　　解嚴時代之後，用黑色與紅色的糾亂風景來表現社會亂象的藝術家很多，似乎景觀氣象都籠罩在社政的龍捲風下。張正仁早期的〈都會色彩學〉以資訊媒體做為都會景觀的地基，拼貼上的木條與暴力的線勢在秩序與非秩序之間建構榮辱並存的生活文化面相。黃郁生的社會空間同樣寄予報紙媒體的龐大影響力，整個社會景觀在印刷體的拼貼中呈現出烏黑的人文塗抹。脫離資訊操控力量之外，葉竹盛的人與居住歸屬之關係同樣充滿多磨不安。抽離出具象符碼的顏頂生也畫半山半水，但有形與無形之間捉摸不出土地紮實的情感在哪裡。

　　另外，在以抽象畫心象的創作群裡，女性藝術家亦有相當大的比例，其心靈行腳似乎以漂泊的島嶼之方位，游移在不可名狀的空間裡，屬於墨西哥女畫家瑪莉亞（Maria Izquierdo）那種母性與草根的土地觀，在台灣女藝術家當中反而少見。台灣女性藝術家與抽象繪畫的關係無法簡述，是另一個不能忽略的議題。

◆ 第三味：是幽幽異異的魔幻寫實

　　在抽象表現被引介至台灣的同時，以寫實技法為主的象徵主義與超現實主義以伏流之姿，逐漸浮現出另一條河床。從印象派、象徵主義、超現實，再到超現實，這條西方藝術史的演進路線到了台灣，成為這塊見證地理孤僻、歷史繁複之土地的成套描述語彙。從洋腔中掙扎出的土調，出現了七〇年代逐漸高隆而起的

鄉土運動，並且從八○年代中期一路狂飆，醞釀出改寫台灣藝術史觀的本土運動。

七○年代在保釣運動與退出聯合國的雙重刺激之下，藝術界的鄉土運動其實呈現的只是農村與都市對立的視覺比較。與文學界的論戰相比擬，藝術界在圖象方面僅捕捉到經濟與社會結構轉型時的土地容顏。以被文化界捧出來的鄉土素人畫家洪通而言，其作品便遠接了超現實主義者對於兒童、素人與精神病理者最原始的表現意識。

此外，洪通的美學意識與其生活的視覺領域有關，廟寺裡的符咒、色彩、門神，強烈地反映出台灣民俗文化的原生美感，他在農村景色逐漸褪失、民間文物逐漸成為絕色之際，無意識地把舊制裡諸神的黃昏化為鄉土新封神榜的黎明。而後，學院派創作者對於破甕、殘瓦、簑衣、斗笠、漁村、礦地等景物的拜物化，有意識地對抗了正邁向十大建設中的新都會時代。

鄉土運動是反現代的，但鄉土運動裡的藝術家卻是滋長於現代化的奶水裡。這批年輕的藝術家在尚未進入悲情的年紀，便翻出了老祖母的衣櫃，在受惠於經濟起飛中的生活利益中，重新唱了往日的情歌。基本說來七○年代鄉土運動中的美術景觀是冰冷的，超寫實的技法與魏斯影響的鄉村景觀，或是帶著戀物癖的特定題材描繪，均顯示出繼五、六○年代太虛幻遊之後，台灣藝術家的內在心理風景還是一片荒原。這片荒原必須經過尋根之旅，才能重新灌溉出新生的江山面貌，從虛無癖到戀物癖，這是落地生根的開始。

懷舊與感傷的情緒總是充滿超現實的色彩，這種視象與現實之間的距離與遺漏經常是帶著反抗的意識，鄉土運動裡的美術圖象反抗的是新舊時代交替中的失落感，而八○年代後期的本土化運動，則是用反抗的景物與對象，來肯定自身所擁有的景物與對象，換言之，是用挑釁取代感傷、用攻擊取代防衛、用瓦解體質裡的文化再重新拼造文化。對現實的反感，使重新再被閱讀過的台灣風景變得非常魔幻。

曾經活躍於台灣本土運動的林惺嶽，其九○年代的油畫山水卻充滿幽異的超現實色彩，這位強調台灣力量的本土畫家，筆下的自然其實並非全然取景於台灣的景觀，而且往往帶著世俗的夢幻氣質。走過鄉土運動與本土運動的黃銘昌，他一方心田裡的稻禾，同樣是記憶裡所欲定格的南土遺風，畫面裡乾燥的空氣與未被污染的亞熱帶植物景觀，展現的是藝術家抗爭時代腳步的永遠美感。

另外，以具象手法描繪個人遊蹤的台北畫家鄭在東，他在北郊風景遊記中呈現出非常疏離的異鄉客情懷。這位在台灣出生成長的第二代外省畫家，北區郊外在其筆下是千山鳥飛絕，萬徑人蹤滅，除了遊魂式的自我不斷出現在畫面，剪貼的

圖象與遠抱舊文人遺風，接近日本浪人行跡的風情，成為這位不知今夕是何年的藝術家最典型的作品面貌，並且呈現了對時空產生迷失感的一部分台灣居民之內在心理風景。另一位以在地性之魔幻寫實為風景題材的是連建興。連建興的風景同樣出現疏離的性格，但他是以困獸之姿取代了鄭氏畫面裡的自我。

相較於這兩位閉鎖空間經營的風景畫家，陳隆興的南部風景在其超現實的冥想下，則變成另一種邀遊其上的閱讀自然法。在構圖上，陳隆興的多點透視與無垠無涯的地平線處理，其實也是相當虛幻，他的風景裡沒有合於時代建築體，偶爾有之的是蹲在田原一隅的小廟或老厝。儘管畫家用樸拙的手法與童稚的眼光掃描了大地，但依舊難掩人在敬畏天地之餘的那種又疏又離的情感。

開始具有鄉土的母音，但又能脫離寫實與現實複製形象的另一位藝術家蘇旺伸，則以具象的景觀符號、簡化的物象，似真似幻地描繪出一種帶著親切鄉土氣，但又朦朧詭譎的新現實景象。相較於鄭在東的作品，蘇旺伸的追憶式風景會讓人想起不分省籍的共同「童年」景光。跳躍式的視點，還未被污染的大城小巷一角，帶著俗稚的情懷，呈現出沒有壓力與競爭的另一批居民之生活視野，是屬於晨走的阿公、阿媽，或是出外嬉跑的孩童，天馬行空的一時健忘，或過度專注的超現實顯相。其作品銜接了印象寫生、鄉土寫實與超現實幻境三種特色，沒有什麼令人震撼或激動的強力視效，但卻有耐人尋味的熟悉感。

另一個遠溯客家族群記憶的山水畫家是彭賢祥，他以北宗青綠山水的古意色彩，重重山巒與細水長流的象徵性符號，提出非台灣現實景觀，是個人族群記憶中的歷史山水。彭賢祥把山水畫在大屏風式的木板上，或是一種捲簾式的樣態裡，使他的北宗青綠山水有了融合東洋或在地的台式美感，有的看起來很古典厚實，有的看起來有些民俗味。

魔幻寫實的自然風景在台灣算是最土產的一支，藝術家們在繪畫上並不直接批判現實，但在大地巡禮的致敬裡，卻造就出介於理想與現實之間的台式新人文風景，並以最老式的繪畫語言，彈唱出三代不絕於耳的懷舊鄉情，這種情緒比七〇年代鄉土美術裡出現的民俗古物更接近個體。這些藝術家似乎用自己對於自然的觀照，折射出他們的心理狀態，自然因畫家而興而衰，或雄勁或蒼茫，或奇詭或寂寥，而他們所共同擁有的魔幻氣質，似乎也詮釋了台灣人文社會所燃燒出的廢氣與廢能，使台灣風景的藝術天空充滿了令人蠱惑而荒謬的魔魅感。

◆ 第四味：黏黏稠稠的環境意象

相對於以自然為主題的風景畫家，另一支以新建築體與文化林為描繪對象的都會描寫者，則以城市遊俠之姿穿梭於碑林間，傲笑娛樂聲光之際，或悲慟於烏

▼陳隆興　天人合一　1992

▼彭賢祥　山水村記事　綜合媒材　240×240cm　1992

▼ 張正仁　大都會分析之二　102×83.5cm　1993

衣巷弄裡。建築的改頭換面與建設的四處拔起是台灣景觀劇變之因，無論是屬於現實主義或是表現主義，在針對時代性的陳述上，都會風景藝術家總是有其一席之位。

　　台灣都會與城鄉之間的距離並不十分明顯，雖然北、中、南各有首善之都，但台灣的都會叢林裡往往隱藏著一撮撮新舊雜陳的圖景，高樓華廈間夾著土磚低頂的豆漿店，或是一排灰沉沉老公寓中鶴立雞群地冒出天下名門，但都可以自有風情、不卑不亢地自在自為。城鄉之間的距離短促緊迫，車水馬龍之後可以別有洞天地找到寸步芳草，黏黏稠稠的空氣中散發著麻麻辣辣的人際電波，濃得化不開的生活大氣層裡，充滿了只敢放電不敢放心的單元粒子，同一個方圓裡可能同時存在老中青三種不同活性的文化生態，同一生態的見怪不怪，在不同視點之下變得處處都光怪陸離。

　　同樣面對城鄉景觀的題材，台灣南部與北部藝術家所展現的視點有極大的不同。北部藝術家傾向於現實性的批判或迎合，個人主觀的情感較薄弱，喜歡展示出一種由上往下的觀察姿態，或是冷峻的知識分子之冷眼橫批，呈現出的作品往往是現象的局部、都會舞台上的一角。南部藝術家則用較整體的視野與詩意的藝

術語彙陳述變遷中的人文景觀，相對於北部藝術家所用的普普意象，南部藝術家則接近表現派，用色彩、用筆觸運動，形容出他們對於生活環境的感覺。

台北畫派的陸先銘畫曾經在建構中的捷運工程，記錄了台北邁向捷運時代的前奏景象，那種現代文明又冷又霸的神氣，在無人的清晨與夜晚顯得誇大又落寞，其未完成感的等待，與連建興的建築廢墟是感情一致地在摸索光源與希望，但又透露出藝術家預示文明碑記與墓園的必然終結性。陸先銘後來以寫實手法畫市井人物，在跨世紀的台灣藝壇是很難得的一位身居都會，而仍保持很根本的繪畫態度，願意去記實描繪世俗人情的例子。台北畫派是台灣八○年代後期到九○年代初一個重要團體，成員作品面貌不一，但群體已具有都會性格，並堅持平面繪畫的形式，後因相對於裝置風潮，改名為「悍圖社」。關於台北畫派前後成員發展資料，台北畫派在九○年代後期亦自我邊緣化，以希望保存內部書寫為由，拒絕對外輕易提供資料，也表現了其排外與自重的一種藝術性格。

反觀南部藝術家之城市景象，常採用了俯視的角度，畫出一個被工業污染氣流包圍的文明新城。南部畫家與藝評者李俊賢在1991年曾發表一篇〈高雄黑畫——談創作與地緣環境之時空關係〉，這篇文章特別點出台灣南部城市之黏熱特質，除了北迴歸線以南之悶熱氣候外，因工業所帶來的黑鄉性格，是屬於毫無高貴氣質的鬱躁與膠黏。這種以感覺為主的創作態度的確也反映在南部「黑畫家」的作品裡。

在討論台灣當代都會與環境風景畫時，南部的藝術主張不容忽視。1995年10月的《雄獅》月刊曾特別製作出高雄藝術專輯，高雄南部陽光裡炙熱的「白」，與工業燃燒出的「黑」成為一個南部人文與地理景觀的標籤，此地域性格的彰顯，突兀出邊陲中的邊陲性，而在「邊陲的邊陲」與「邊陲的中央」進行對話時，邊城流火自有其生猛的霸氣。但這種濃烈的區域情感並不代表這些藝術家具有開拓前衛新藝術的前瞻，在台灣本土運動中，草根味的尋覓根本上是反前衛的，南部藝術家的城鄉風景其實是非常侷限於表現性的「風格化」。台灣南部的藝術家，他們在自然的胸膛安上文化的人工馬達，用工業文明加出來的噪音強調了區域景象的存在。他們沒有「製造藝術」，他們更熱中於用藝術反映情緒。

在跨世紀之後，高雄藝術家比過去擁有文化資源，儘管沒有台北藝壇具有國際化或市場上的諸多機會，但他們努力發聲，在活動上、媒體上，均頻頻顯出具有地方文化整合的強烈意願，對南部的草根性與工業化之地域認同，與對外宣告其存在性，可以說是南部藝術家最想呈現的地方性格。

介於南北中間的中央山脈是台灣自然景觀的重要骨幹，台灣水墨藝術家總喜歡在中部橫貫公路上追捕高山峻嶺雲霧環抱的傳統山水景象。畫家張栢烟畫〈玉

山〉與〈颱風〉則採用了現代綜合媒材的藝術語彙強調出台灣兩大風雲氣勢。玉山的雄偉與孤拔集寒、溫、熱三帶植物林相，用玉山的堅韌來看待台灣歷經殖民與移民的城鄉消長史，可以說是非常正面、積極的象徵比擬。至於每年必定巡禮數次的「颱風」，同樣是台灣年年必須天人交戰的生態課題。台灣的地震與颱風，改變了台灣的地理與水土景觀，例如台灣的921大地震、桃芝颱風，也使一些藝術家記錄了台灣當下性的自然景觀異動。

◆ 第五味：麻麻辣辣的巷弄風情

曾以〈記憶／失落〉贏得1993年威尼斯雙年展雕塑金獅獎的羅勃‧威爾遜（Robert Wilson）把劇場比擬風景，在他認爲，此三度空間「畫布內」的事件都是文本一部分，也都是風景的一部分。如果把台灣戶外的風景拉到室內的風景，或是屬於巷弄一隅的生活舞台，台灣的「文本風景」正是以粗糙、生猛、黏熱雜炒出麻麻辣辣的另一種區域城鄉風光。

台灣社會風光的麻辣味有三道源頭，一是來自鄉俗文化與街頭普普的泛色情現象；二是來自兩性權力制衡後，性事當家常榮的直露不諱；三是電子資訊充斥後，新新人類族群的新生活感官經驗。

在台灣當代美術進軍國際的五味雜陳篩選中，麻辣味曾是當道的一支。從迎神廟會、八家將、電子花車、牛肉場、卡拉OK、MTV所調拌出來的生活圖象，充斥在婚喪喜慶與夜生活的各角落裡，俗麗與春光一度雄據台灣文化圖騰的首席之位。從「權力與慾望」到「慾望場域」，情色原慾的討論可以打破知識分子與普羅群眾的思想鴻溝，可以把敏感的政治權力拉拔到兩性權力的敏感帶，超越兩岸問題、省籍問題、黨派問題之外，更可以直入解放中的新道德、新價值等思想核心，冠冕堂皇地把春風引進玉門關。從黃進河平面的俗文化大雜燴到二號公寓立體演出的工地秀，這些原本不入流的文化景觀因爲在地性的關係，均成爲台灣獨特的社會版風情錄。

另一起屬於新人類消費的生活圖象，則是以李民中爲代表的柏青哥電玩世界，引導出有別於黃進河的另一聲光色彩系列，色彩繽紛，拼貼出的生活物質元素像斷章殘詩。麻辣景觀藝術家並不明顯地懷舊，但在現世的巷弄裡，他們用草根性與通俗性做爲開路之燈，使常民的生活與娛樂刺激明顯烙上區域獨有的色彩。

不可否認，台灣都會的生活世界經常被塗抹上「第三世界國家」的色彩，在追擊普普現成物的使用上，陳腔濫調的生活象徵物成爲最俗而又夠力的文化主體代表，物慾橫流與物化疏離矛盾的並存中，內衣外穿，成爲最致命的國際吸引

力，這種都會與城鄉最激情的胡同暗巷問題，廣義了舊有「風景」的設定尺度。

施並錫的〈大世紀紀事——都會系列〉陳列出的台灣社會當代現象，揭露的也是存在於都會陰暗處的現象映象，但這位藝術家則拉開更大的表現場景，以庸俗與黑暗的視覺題材提煉出他的惡之華，他的景象泛出都會臭味與腐敗發霉味，畫面介於寫實主義的現實控訴與表現主義的情緒想像之外，似乎以系列的圖象呈現出新聞媒體裡常陳述的台灣都會精神狀態。

台灣的城市沒有核心與邊緣的界分，1998年莊明旗的〈宇宙與方盒〉，用裝置空間的手法複製了台灣都會文化中的感覺景象。在味覺與質感的交融下，藝術家提出了中低層民眾眼中的街景，在粗糙、醜惡、雜陳的空間裡，末世景觀的啟示錄已溢出台灣這個區域，這個「異味」存在於世界任何一個失序的黑暗角落，任何一個靈肉失去理性軀殼安撫後，所散亂出的頹敗、扭曲景象。這一類型的作品絕對有區域上的文化價值，但這份激情陳列在國際藝壇櫥窗時，除非台灣海峽的重要性與東西柏林圍牆畫上等號，成為舉世關注的時事與文化生態焦點，對當代國際藝壇而言，往往被歸於第三世界血肉模糊的區域景象。

◆ 第六味：清潔溜溜的版圖建構

第六個台灣景觀的區格，是屬於記錄土地與生態現象檔案，一方面重新補充消失的歷史景觀版圖，一方面反映現在的環境生態問題，在另一方面則又為未來儲存景觀資產。「地圖」曾經一度成為台灣九〇年代最重要的圖象符號，用「地圖」的形狀重新證明這個實存於地理方位上的島嶼，不僅有別於一般「追昔」的單純情感，同時也是用歷史的反證法重新測量、典藏今日的新歷史情境。梅丁衍的〈假若若干颱風一起來〉與楊成愿的〈台灣時空〉、〈台鐵舊舍〉、〈土地測量〉及〈台灣近代建築〉，皆是以平面圖誌的方式，以圖象符號部署歷史的真實場景，而張美陵的〈北淡線〉趕在新舊景象交替時記錄了一段歷史軌道的存在，在真實與虛構之間舊式風情所複製出的現實情境，呈現出美學上的心理焦點。

另外，台灣藝術家的心理景觀隨全球地理版圖的縮近，記憶中的城鄉經驗也逐漸跨越出島嶼的界限，顯示出游離與接納的新身體方位。相較於台灣本土化運動時期的風景精神，以個體精神為出發的內在風景之建構，已對鑼聲響起的那段濃愁鄉情逐漸處之淡然，個體與時空的距離從歷史場景拉回生活現場，冷卻後的理性倒也儲存出另一幅不黑不白、不灰不綠的都會圖象。

法國思想家保羅‧維里歐（Paul Vivilio）把自然環境的問題視為「綠色生態學」，城鄉人造環境的現象視為「灰色生態學」，用色彩來區分兩種生態，無疑已標示出人文視野對於兩種環境的「生機」判斷。如果說，台灣在面對自然環境與

◤唐唐發　水德星君　以淡水河的河水作裝置　1997

社會環境之統攝狀態時,能在灰色生態裡重新播下綠意的希望,環境藝術的出現與社區美化運動的推行,應該是批判與念舊之餘另一積極的藝術行動。

　　在台灣,早先比較積極的藝術行動,應該說是「美化社區運動」、「淡水河風起雲湧」、「河流對話」與「盆邊主人」等有關社會生態的環境藝術之催生,這些策畫以集體的力量,重新關懷土地的自然與人工生態,在藝壇掃黃與掃黑之餘,開始思維一些有關綠意的視覺建設,也逐漸反轉對於懷舊的依戀程度,在舊生態上架構出現代味,於懷古批今下留給未來一些新希望。

　　新世紀初,台灣文化政策強調「社區化活動」、「產業化創作」,「公共藝術」亦成為最炙熱的地方美化計畫。生態關懷藝術家與官方文化政策的關係微妙,在「邊緣的表白」與「中央的共鳴」之間,台灣藝術生產景觀間接面對台灣文化生態的挑戰。長期以來,究竟誰是台灣環境藝術家?誰是地方一品美學建設者?經過十餘年邊陲發聲,當代藝術家與官方文化生產營造在新世紀是否具有共識,能同攜前進共謀福祉?文化會議的次數與筆錄不算數,在視覺藝術領域,具影響實效的作品或可改稱的藝術產品,永遠才是最後的歷史見證。

【註一】李渝,「抗議和不抗議的藝術家」,《1995年帝門藝術教育基金會評論集》,頁64-65。

製造 台式視覺文化基因的仿擬與裂變

台灣美術過去經常以歷史宿命之說來解釋其形成的過程與面貌，但針對台灣當代美術，尤其是八〇年代之後，歷史宿命之說已逐漸牽強，甚至主體身分認同的範圍，也是界域難明。九〇年代後期的當代藝術家，事實上反而擁有更大的文化時空資源，來選擇自己與外在社會對話或生存的方式。

當代台灣藝術的展現，人、人的生活、人的影像、人的概念、人的精神狀態，這些均是藝術家注重的表現題材。台灣當代藝術以其最關切的人際、族際與國際關係，也當下地和內在與外在社會，做現實與超現實的互動與想像，並期在國際藝壇對話中，反映出區域人文內容。這傾向也使人想到台灣藝術在仿擬與裂變的過程中，主體性的幻化。

1. 隱喻性的詮釋法

文化基因是人類精神生活工坊的想像能量，它決定了人的自由意識判斷。它是一種意識，也是一種情結。人與群體、社會機制的互動，來自思想觀念的訊息撞擊，而接受與否的判斷，來自個體思維的容度與質感。藝術的模仿說、人的影響論、文化的裂變，均與自動或被動的選擇有關。

文化基因論者相信，由李查‧道金斯（Richard Dawkins）提到的Meme，乃是相對於精子與卵子所造成的人類影響性基因外，另一種屬於生態影響的文化基因，透過病毒式、傳染式、訊息滲透式的生活異化過程，造成人類在思想、語言、生活、品味等方面的分歧與共識。在1976年，英國動物學博士李查‧道金斯在他著名的《自私的基因》（The Selfish Gene）第十一章提出一項新的文化傳遞單位：Meme，他以源自希臘字根的Mimeme——具有模仿的概念，英文中的Memory——具有記憶的聯想，以及法文中的「同樣」或「自己」的Même，而創造了一個相對於物種基因的文化基因單位：Meme，這個具有彌留、彌漫、有繁殖力與突變性的思想模仿複製因子，其表現方式促使我們的世界看起來就是這個無可抵禦的樣子，如此存於時空的現實樣態。

道金斯認為文化上的傳統觀念，宗教、建築、崇拜、法規、音樂、藝術和文字等，以被盲目信仰的方式而承傳，以被質疑衝擊的方式而突變，但模仿是關鍵，因模仿而複製的過程才可能產生基因體的存在，也就是說，能被接受的活性

觀念因子，才有永續的契機。道金斯用生物科學與物種習性的角度來看文化思想的混種與擴散，在初期並不被文化思想界接受；但在通俗流行文化與全球消費生態不斷交織之下，九〇年代文化基因已成為一支文化學說：Memetics，但更通俗的認同說法，是媒傳訊息對人的不同餵養與其結果。

用思想感染式的文化基因論點來談藝術，對於很多藝術史者或藝術理論者來說，或許很難接受這種以通俗流竄思想取代偉人碑狀精神的觀點，但面對華人藝術圈、東亞藝術圈乃至國際藝壇上的方位想像，以及不同海外地區的華人藝術之差異性問題，文化何以異時空而有所變？一年代、同一種族、同一歷史成長背景，許多文化觀點、世事價值觀、思維模式，何以有如此多的觀念基因群？造成如此多種異化混合組合？這些多元與多樣的並存背後，文化原型尚在否？這些混沌的現象，使文化基因論點成為非全然可以科學化的社會學科之中，另一種具隱喻性的詮釋法。

2. 台灣藝術的訊息認同

台灣藝術是具有台灣生活經驗者所集思出的一種文化美學，走過世紀末將近十年的本土美術運動，面對殖民歷史、後殖民文化、新普普消費生活，台灣當代藝術的美學基因，不再只是原住民的、華夏文化的、東洋或西洋的文化承傳，而是訊息所異化出的新創作體質。訊息的認同，決定藝術家的創作意識，以至於短暫性的溝通與參與成為一種精神交流的新表現模式，而網路世代的人際關係，似乎就理所當然地切進了這個新訊息的年代。

台灣當代藝術第一波的訊息認同，是八〇年代中期西方超前衛的形式解放與歷史場景的再現，使中國遠古神話以及政治權力的敘述性解構隱喻，在解嚴前後的台灣藝壇蔚成主流樣態。此處的所謂主流樣態，涵括了媒體訊息散播的主要姿態。

台灣當代藝術第二波的訊息認同，是國際藝壇文化與身分的認同擴張，使本地民間、民俗的草根文化被符號化，在通俗性與在野性的文化氛圍中確立一種有別於中國與日本的台灣常民或中、下層生活品味的樣態。此俗文化與當代藝術的結合，同樣也成為一種較易被國際藝壇認同的異域性重口味文化視效品。

台灣當代藝術第三波的訊息認同，是多元文化與消費生活的全球化訊息入侵，E世代青年次文化抬頭，國際藝壇潮勢影響創作者的美學策略，殖民經驗符碼使用、消費生活訊息、次文化流行圖騰、去主體性的意識曖昧約減、新科技媒

材的使用，這些訊息以較優勢的新文化活性因子，在台灣當代藝術創作群中蔓延。

另外，另一個責無旁貸的供需訊息，與九〇年代中期以來，從權力與情慾、慾望場域、哈日風、中國豔俗、身體行為等亞洲當代熱浪有關。這些易被選擇的辛辣圖象與世俗主題，能夠趕上通往歐美主流下的亞洲品味列車，也是極具影響性、滲透性的致命吸引力。唯有進入與國際藝壇操作有關聯的民間機制，畫商或收藏家的運作系統，才有進一步的被支持機會。出現在國際藝壇，這些當代不分中外東西皆然的機制關係，同樣趨導了創作者的策略性思想，同時，也讓台灣當代藝術有搭上國際列車的想像空間。

▍3. 活性美學因子的活躍

台灣當代藝術於此三波外在文化與內在社會的訊息滲透，在顯性與隱性的思想影響下，透過繁複顯影、媒體的散播，文化基因中的活性因子便開始發酵。

從區域主張到國際主張，關鍵的催化是生存的機會因子作祟。正如李查‧道金斯《自私的基因》之論，我們面對一個現實，成功的基因特性常是能夠在高度競爭中存活而能適應演化的，因此往往不是理想主義的典型。將此基因論放在人類精神文明史來看，我們面對二組體質的活性因子選擇，一組是緩慢、長期、不易質變的、穩定性的；一組是快速、短效、易異化的、不穩定性的。

道金斯的基因說提出，相對性負面基因常在文明的衝突中獲得優勢存活的機會，這裡也點出人性的天擇問題，一種不受約制下，集體意識所孕生的文化延伸表現典型，可以說是強勢文化氣氛的趨導所致。其中也自然包括一種接受感染的共識。

例如，歷史感的破碎之後，「我」的意識與「身體」的關注，成為當代華人藝術愈來愈偏執的一項表現課題，但在過度肉身自由釋放後，藝術形態也趨於以驚怖、奇豔、情慾、暴亂、迷惘與毀滅式的格調，因為這些美學因子是屬不穩定型的、易令人情緒亢奮的，能夠透過直接的官感刺激而傳遞出直覺性的交感認同。但無論是在物種基因或精神基因的系統裡，總有另一股制衡的能量，以另一種再顛覆的生存方式，防止單面性的發展。

當代藝術的總體美學可從Cell一字延伸，此字具有生命意象與生存空間的意義，在有關活性細胞、異動分子、能量之源、刺激發展的酵菌、異化作用中的激變因子語義中，可聯想到另一個希臘字根「Cata-」的隱喻。過去，一種建築樣

式、流行服裝、宗教信仰、生活模式，要經過極長時間才能完成擴張與滲透的功能，使舊有傳統在不知不覺中異化。現在，在所有活動力強的文化觀念因子激變發酵下，於穿越、反對、根據、朝向、其間、向下的種種運轉中，也造就了一種年代上的快速不穩定美學。希臘語源字首「Cata-」，似乎很可以表徵當代藝術中的集體美學意識，而在台灣當代藝術的文化基因裡，也頗具有「Cata-」語義下的觀念使用。如果我們能展開台灣當代藝術的朝向面貌，「Cata-」是頗能表徵其間的文化況味。

這裡不是將「Cata-」的美學作為一種論述預言，而是重申「Cata-」是一種被忽略的既存常態，它在社會生態面臨外界干擾較多時，才會從隱性轉為顯性，儘管它是一個相對性的負辭，但卻更具幻化能量，無法接受「Cata-」的潛在幽微的黑暗美學者，則很難理解當代藝術內蘊的當代性，拒絕「Cata-」的現實面，自然也很難想像藝術家們此起彼落的泡沫烏托邦，何以如此前仆後繼。

4. 台灣當代藝術的常見議題

台灣當代藝術在這種選擇與被選擇的狀態中，出現了如此現階段的潮勢，於後殖民與後現代交錯之後，有了釋放性與內斂性的文化美學上之分歧。在國際藝壇上，燥熱的、直述的、直譯的、聳動的、情色的、低俗的邊陲藝術形象一直具有區域魅力，但對外魅力的設定也使台灣當代藝術傾於一種輸出品味。台灣當代藝術要真正融入全球藝術村，另一種文化因子的開發，是發現其在人類社會文明發展中跨界的共同文化基因，不再是以異取勝，而是在異中求同裡獲得觀看的心理共感。因為只有在心理共感下的訊息認同，台灣當代藝術才有機會也成為影響他者文化的新文化基因，一種也是屬於活性的視覺溝通因子。

面對台灣當代藝術的形成文化因子，在史觀態度、常民與俗眾品味、理性與激情上，均有對立的美學碰撞現象，而它同樣呈現出他文化所面對的美學品味抉選課題。在釋放與內斂的藝術語彙選擇，有以下幾個因素屬於較常被關注與討論的對象，例如：殖民歷史經驗的積極與消極之對立、常民生活樸實面與豔俗面之對立、身心生活秩序化與失序化之對立、人道關懷與世俗嘲諷態度之對立、情性慾念的婉約與徹底解放之對立。

這些議題發生在藝術發展，則衍生出一些有關台灣美術的不同論見，例如：台灣美術的藝術語彙原型與變形問題、台灣美術的常民現實品味之反應與選擇、台灣社政與族群問題之張力與消弭的態度、台灣文化菁英玩世與入世的虛實立

場、台灣藝術居民對性靈生活的詮釋角度。這些議題也是台灣藝術生產線上近十年來的文化舞台背景，台灣藝術家在區域文化課題上，大抵以這些思考爲創作主軸，而抽離表象的歷史、事件，這些課題其實也是屬於跨區的泛文化問題。

5. 台灣當代藝術的延伸性表現

難以否認，肉體的異化與生死情慾的主題，是當下最受注目的表現形式，也就是說，前述所言的燥熱的、直述的、直譯的、聳動的、情色的、低俗的邊陲藝術形象，非常異色情調的品味，是目前較易被視覺接收的藝術樣態。針對台灣藝術在國際上展現的意義，例如在一個屬於文化商品化的國際當代藝術秀場，如何微妙地運用文化主體與客體的視與被視之觀點，既要推出區域文化藝術特質，也要顧及世界性的對話可能，這也是抽象文化概念到現實性立體論述展現所要面對的共同課題。

根據上述台灣當代藝術延伸性表現出的文化基因特質，台灣地區社會人文現實／視覺藝術的想像，與其在當代全球文明發展史中寓言性的參與，或隱喻上的角色，我們可以看到其間藝術與現實的微妙關係。例如：從史觀的象徵到文化圖騰的美學符號建立、從地區常民精神生活基本需求看地域藝術的社會功能、從台灣意識到去台灣意識過程中的族群認同問題、從多元社會機制與社會事件看生靈的文明精神污染、從肉身情慾到愛情意象的世俗性與神聖性之介面探索。如果轉換到國際舞台，被鋪陳的泛文化跨界觀點或許面對了：從區域主義到國際主義的藝術語彙轉譯，回歸藝術的遊戲、休憩、參與、共享的基本功能，鋪陳人類在族群偏執認同下的相處關係，再現精神污染系統下的人文與人本問題，感性與理性相互投射的靈肉認知。

人、人的生活、人的影像、人的概念、人的精神狀態，或人類共同人本、人性、人道、人權、人情等人文基面，可視爲區域當代藝術與世界藝術在視覺與知覺的對話空間。台灣地區人的問題該是一個對外的觸鬚。百多年來，台灣人與世界各地的人有了哪些異同？在台灣在地的視覺文化裡，人的影像如何成爲藝術的影像？在多元拼貼的年代，文化基因只能在仿擬中呈現共相，在裂變中呈現異相，而頑張穩定的因子則成爲獨特的隱性份子。

台灣當代藝術一直在尋求與外在文化重疊與碰撞的可能，其主體性將會在哪裡？在多元與豐碩的現象下，受害的歷史經驗與受惠的文化資產之平衡使用外，其客體性也將逐漸被重視。這裡，引用道金斯的文化基因，並非將文化放在生物

科學式的析辨領域,也希望不要因此而引出一些族群生化基因的檢驗師。而是,作為一種藝術型態發展的延伸隱喻,一地的文化基因裂變,在與外在生態碰撞之外,其自主性的迎拒選擇,無異也成為一種文化承傳上的因子選擇。

吳瑪悧　誠品世紀小甜心　2000　人物左起:王爾德、傅柯、張愛玲、林懷民、吳大猷、海明威、呂秀蓮

▼吳瑪悧　伊通小甜心　2000　人物左起:姚瑞中、袁廣鳴、湯皇珍、黎志文、黃文浩、吳瑪悧

季風 本土美術運動十年回顧

運動，是加上了時空外框的動態名詞，從點，而線，而面的擴張之後，就
會從伏潛、浮現，再到伏潛。是故，回顧一段運動，就是看其從浮現再到
伏潛的階段。

十年間，台灣文化界或有一個觀望與期待：台灣本土美術運動，將培植出
什麼有根性的新文化？十年前，對於五、六〇年代的台灣現代抽象主義運
動，當時採取的是以火焚態度對待土埋過程，以無根論讓游離於外的無根
子嗣反擊無力，使其在台灣美術史上的神主牌位，在某階段變成六神無主
的尷尬狀態。十年後，觀者同樣再回溯這個已被台灣視為落伍的繼起名
詞，本土化或區域性藝術除了爭取到更多存在的權利與變格的競爭力，擁
有更多市場與運動場之外，又為台灣文化供給了什麼足以茁長得更美麗、
更值得膜拜的舍利花？

1. 本土運動的回顧

多元多樣使文化呈現複雜化，但複雜有兩種狀態，一種是凌亂無跡可循的錯
綜複雜（complicated），一種是具分歧系統的合成複雜（complex），後者如同人體
工學，雖龐雜但所有組織的共存卻使整個系統產生功能作用，有良性發揮機能。
台灣當代藝術的多元多樣是屬於前者狀態，甚至台灣百年美術一直就是前者狀
態，每一種樣態彼此之間的機動系統都很難產生連屬運動。一個人體沒有工學，
就很難建立保育系統，台灣美術的本土化運動，基本上就無一致的美學或文化品
味系統，它最後呼喚的是畸零的符號，任何過去沒有被重視的在地符號。它往往
伴隨反制的情緒，邁向反文化承繼之途，用割除千年文化命脈，去銜接另一個嶄
新而尚粗糙的命脈。

用十年回顧來看一地的本土運動結果，將因為貼近歷史現場，使回顧更近似
周邊補記。在廿一世紀回首前世紀的台灣本土美術運動，如果藝術史是依當下當
事者的文字做依據或見證，今日重讀昔日所有的書寫，那真是一個激情鳴放的年
代，也是一個理想不敵現實與機會的年代。

十年前，九〇年代台灣美術界的本土運動，比目前十年後社政的本土化與國
際化議論還提早發作。當時，最大的歷史修正目標是五、六〇年代的台灣現代抽

象主義運動，其中最大的批判是，現代抽象主義運動造成藝術橫植與文化無根的藝術景象，認為這一支美術運動沒有為台灣藝壇的承傳給予源遠流長的未來性。九○年代台灣美術界的本土運動，重新肯定現代化運動前的日據時代前輩畫家，給予七○年代後期的鄉土派藝術家一個土地認同的蕃薯藤文化證書，許八○年代台式超前衛半具象派藝術家一個階段性市場，並在九○年代的台灣藝術文化外銷形象中，塑造出一股草根文化的台灣味。

本土化、民主化與草根化熬成本土生化湯後，一切進入書寫藝術史的催生程序，先肯定前輩本土藝術家、運動家，再使中堅代與中生代緊接入圍台灣美術史，新生代排隊等候進出國際，促使一部台灣美術史快速編纂成形。台灣美術補彌歷史與再造歷史的速度，幾乎是經濟衰退年代藝術工作者的另類慰勞曙光。

站在新世紀回看，自八○年代開始，廿年來台灣藝術的生態成長是可計算的，除了大專美術相關系所已有四十餘所，現代屬性的美術館北中南各有硬體空間，閒置場域不斷規畫給藝術界進駐，藝術界的生存版圖，在悲情與急火中也無形地擴增。硬體空間，實在是新世紀台灣文化界的最大抗爭版圖。在世界經濟均蕭條下，台灣藝壇的引人注目事件，常轉戰於生存空間的擴大爭取。

台灣有當代藝術，有沒有前衛藝術已不可考也不能考。前衛藝術素有的顛覆性，在近年來的台灣藝壇，除了藝術家們團結一致地顛覆唯一目標──最具新聞性的藝術行政機制外，似乎已沒有新的抗爭對象了。而可以解釋台灣當代藝術界，作品與抗爭行為相關的邏輯，就是「裝置」與「空間」的雞與雞蛋之生存發展玄題。是因為裝置風盛行，所以要有更大的空間，還是有了更多空間，所以要發展裝置風的當代藝術？

台灣本土美術運動，於此觀照中也讓人看出，這不是有關新文化理想的美學運動，它是一項基於政治正確，重修美術史渠道的運動，「本土化」在這項運動中，沒有文化美學指標，而論述群所站的立場，則是左挾政治觀點右持藝術自由，也就是藝術家治國，在不同的政治理想國裡，各自建構一個藝術烏托邦，大家隔窗喊話。後來，所有的話都成了一個階段的文化對話錄，而所有城邦的牆面，卻出現了用在地磚土刻出的塗鴉。總是在地的材料，大家也就接受那是在地的新美學。

2. 十年前的台灣美術界

1990年7月，《藝術家》雜誌182期〈新潮‧市場‧政治〉一文，作者激情地

寫著：「綠色小組的出現，首先躍進了時代的前端，他們以銳利的神經與驃悍的行動，直搗反體制抗爭的最前線，來與壟斷傳播媒體的既得龐大勢力抗衡，他們冒險犯難所捕捉的剎那影像，不但如利刃般地刺破了輿論的獨裁，也留下了扣人心弦的時代見證！」

那個被視為時代見證的其中一個美術團體，是文後評介的101畫會。當時，盧怡仲畫的是針對石器時代的歷史追思；楊茂林畫的是爭鬥與台灣製造系列；吳天章則臧否兩岸政治人物，提出其四大王朝系列。這三大方向，如果發生在2001年的台灣藝壇，其實更有年代張力，因為歷史文化的迷思、社政與文化的權力爭鬥、政界人物神化運動，在新世紀更加壁壘分明地對峙。

十年後重新翻讀本土美術運動的種種文獻，所有文字下的激情與辯論目標，都變得虛腫起來，因為在速成的藝術史檔案，年代仍如此清晰，面對歷史的真偽，還在音容宛在的情境裡，我們是要繼續睜眼說瞎話，在不舉的年代依然共襄盛舉，還是有勇氣面對一個可能的事實：台灣本土化美術運動，除了為本土藝術家造廟，廟中眾神究竟給台灣本土文化什麼正面的發展？發展台灣當代藝術，究竟要發展的是什麼？是什麼視野，當代藝術也要在文化遺產的保護下，要求被保育？

一般而言，藝術運動的出現以及伴隨而來的理念主張，如果能獲得長期延續，其原因不在於信奉者的虔誠，而是人性中對穩定性與確定性的需要，因此在藝術史上，最長久的藝術理論，是以神權與君權下的表現典型被狂熱地信奉最久，最後成為一種文化遺產，在藝術自治化的今日仍然不被消亡。現代藝術要變成一種文化遺產愈來愈難，即因為每一運動的狂熱擁護者愈來愈不持久，而導致其成為文化遺產的方式，便是書寫入史與收藏入庫。藝術從宗教服務分離之後，轉而服務於政治，在所有人類精神活動當中，有些藝術正逐漸變成低級化的精神副生產，不僅在神學、政治之後，也在哲學與科學之後，現在甚至在於消費與娛樂之後。在介於理性與非理性之間，以及現實與想像之間，新藝術可以說是一種類似青少年期的精神產物，它永遠不能太世故，一旦創作者進入理性與現實的階層，腦筋太清楚了，就不怎麼藝術了。

策略化就是一種快速青少年老化的藝術消亡行動，而機會主義的策略化，則更加速文化撿骨期所面對的腐化難堪，因為年代是這麼迫近。十年前，本土意識下的作品採樣，就是要有「台灣」的感覺，例如用歌頌的方式畫台灣景觀、歷史、人物叫本土；用批判的方式畫台灣景觀、歷史、人物則叫本土前衛；另外一支畫都會生活情境的，因土味不夠，就被歸為橫植太快的國際風味，其名分可曰：當代前衛。但當時的論述並沒有一種藝術理想的典型指標，因為創作意識解

嚴了，只要是有藝術家的身分，他說藝術就是藝術，他說他有內在關懷情感，誰也不能否定，以至於所有在九〇年代具有在台創作經驗的藝術身分擁有者，皆算本土藝術家。

▌3. 本土運動的美學主流形成

究竟，本土運動支持的美學在哪裡？當代藝術與現代化或所謂的西化生活息息相關，去全球化與去異國情調是一體兩面的文化危機感。台灣當代本土美術很難盤整出美學所在，一方面西方當代就是一個反美學年代，談了美學豈不就是不當代了？於是，像所有第三世界區域一樣，不談美學改談創作能量，中國當代前衛藝術也是如此，用物理學的反彈或抵制作用，與社會、體制、傳統、群眾品味對立而產生新的創作能量。反制型的能量是相對性的，阻力愈大，難度愈高，冉驚世駭俗，沒有阻力出現，那就白白犧牲色相了。

去西化與去中國化的本土美術概念，首先奠定的是台灣廟公——素人畫家洪通在鄉土美術中的土地公地位，但以鄉土民俗工藝起家，在鄉土美術運動史上能走進國際藝壇的台灣藝術家其實只有朱銘一人，朱銘後來也受日本、歐美現代藝術影響，而其成熟作品則又是中國武學的「太極系列」。在九〇年代的本土美術運動論述中，朱銘並未被特別討論，主要是他的作品內無當時論者要的在地社會意識型態，但以日常生活來說，在公共休閒場所打太極拳的台灣人也是群體生活文化的一部分。朱銘具有生活與造形美學的雕塑，根植台灣民俗工藝，在廿一世紀看來，其實是台灣本土藝術現代化之後，一個很有台灣土味的國際化作品，但不知為什麼，其在台灣本土美術史的定位，似乎有點後繼無力，不敵眾聲喧譁的「俗擱有力」之出場。另外在八〇年代中，朱銘已逐漸為商業機制吸納，不用再出土也不用再發現，他與運動機制隔閡，但能融入市場機制。

七〇年代後期，鄉土運動在生活品味上還具有農村淳樸美學的復甦，至九〇年代真的看不出所要的藝術品味承傳在哪裡。當年的台灣現代水墨抽象表現運動，至今還有一條美學理論的命脈，而本土運動的多元繁複完全沒有系統。新美感系統的建立，不正是本土化要求的根源問題嗎？我們忍不住要問美術本土化的目的是什麼？是基於民族？或民主？或民生？

談台灣九〇年代標榜的美學概念，於是以只此一家別無分店的「俗擱有力」最受本土藝壇熱愛，也就是「汗血男女勞動階層生活力感」的先民意象，與民俗陋習的採探。這幾個名詞的組合很靈活，「汗血、男女、勞動、階層、生活、力

感」，可以隨意：「汗、血、男、女、勞、動、階、層、生、活、力、感」，也可以零售。使用得愈多，台灣體味愈濃。十年的台式美術可以民俗文化與情色文化為常見題材，這兩大主題既安全又開放，具本土新潮且合全球化規格。九〇年代台灣本土前衛藝術家，最明顯的是楊茂林的系列轉換。如果說，視覺藝術足以呈現一地文化圖象，楊氏的十年系列，則呈現台灣本土藝術的一種圖象。從中國神話系列到台灣製造，再到文化交媾，再到宇宙機器人自慰戰，最後到情色網站蒐集百陰圖，雖然一切都可以一致地跟文化雜交有關，但倘若這是一條圖象化台灣區域文化的現象過程，台式美學的走向只說明在文化角力戰中，文化菁英只能從青澀或低俗的原始能量中探取創作之源。

台灣豔俗繪畫事實上最早出現的是黃進河在台中鐵路倉庫的作品。以人物評價來說，黃進河是台灣當代豔俗藝術最重要的先驅，而他似乎也沒有特別改變地一直在這條豔俗路線，以至於其作品沒有時間演進。論台灣晚近的豔俗派，新近一代至今也沒有人作出他的氣派，而後來者的大數規格也都以合藝廊需要尺寸為要。黃進河參加維也納動感城市一展的廣告板式大作，以及在1998年台北雙年展之作，已溢俗到一種新層次，沒有地攤味或搞笑味了。黃進河之後，台灣的後來豔俗班則把黃進河的台灣豔俗美術前進地位烘托得更穩定。

另一位新起的台灣豔俗新秀是快速進入國際市場的洪東祿。洪東祿走的是中、台、日、西文化符號大拼貼，作品內容相當冷漠，人物與背景的關聯性薄弱。如果說那是電玩文化的圖象靈感，洪東祿的作品沒有黃進河警世，沒有楊茂林煽情，所有異時空的圖象集合，文化紅巾綠林，沒有生態情節可言。圖象有萬里長城、日本美少女、中世紀聖像、京戲或歌仔戲人物的拼貼，具有文化符號策略性的運用。洪東祿的文化符碼搜神記之後，台灣藝壇俗文化中對成人世界的情色關注，開始轉到青年次文化的領域。然而，台灣青年次文化的創作者年齡層都偏高，真正與青年次文化的生活結合者有待再考。取青年次文化的生活內容為創作泉源，再加以理論包裝的美術學院派者，呈現的也就是文化符號的追緝特色，並在追緝流行之後，變成帶點批判色彩的知識分子姿態。新世紀之後，洪東祿的新作去掉豔俗符碼，轉入科玩影像製造，可以說是一種脫胎嘗試。他2002年的「涅槃」之作，追逐烏托邦科技新潮與赫胥黎的美麗新世界，短短四、五年間面目全新地做了跨千年的歷史文本大躍進。

具藝術的神經質，而又能帶點煽情、警世意味的在地創作者，大致可以吳天章、陳界仁、林鉅等人為成功之例。其中陳界仁能在九〇年代晚期快速為國際藝壇接納，亦與獲得契機參與國際大展有關，而其媒材與主題情境亦適逢其時地切入當代末世美學。相較之下，吳天章與林鉅的作品，在地味與民俗味較濃，與外

▼ 楊茂林　鹹蛋超人與按摩棒　油彩、壓克力　194×260cm　1997

文化的溝通中需要更多的言說文本資訊，兩人的作品都呈現沉悶陰鬱的視相。吳天章與林鉅在新世紀也有一些新作面目。在表現形式上，吳天章用電腦影像合成，陳述他的戀戀紅塵巷井傳奇。林鉅則有身體表演的行動演出，是屬行動藝術。在針對身體與空間的幽冥情境，他們都以道教的魂魄概念與輪迴之說出發，視肉身為腐朽器形，這點觀念與當代藝術普遍的肉身觀有許多對話的可能性。陳界仁的作品獲得更多國際注目，或許因為其間不再僅是文化圖象的問題，它同時涉及了人性與精神污染的問題，多人亦將其視為傅柯的《文明與瘋巔》中的情境表現。

　　台灣藝術家當中，能從豔俗走出一條美學的，吳天章後來的發展頗具一味。不論媒材是手繪或科技，吳天章的作品氣質一直在回歸，從社政傷害回歸到宿命傷害。他的俗豔與情慾的處理，以及台式的人間紅塵無奈，很有台灣地方戲曲與鄉野傳奇的美學，豔俗而不下流，懷舊而不批諷，很明顯地具有一種個人品味的傾向與情感，俗俗中有美麗的悲情與哀愁。在九〇年代中期之後，吳天章的作品是一致的，是極少數從本土運動出發，作品氣質與個人美學品味能慢慢匯流一處，尚俗而不媚俗的一位本土藝術家。他的作品，屬於藝術家與作品間具有獨特親密關係的類型，可以讓人從作品進入藝術家的私人世界。然而，在媒材方面吳

V 邊緣上的表白 —— 邊陲與中央的拉鋸

天章原可用油繪表現，他卻大費周折學習電腦合成，在其文本內容與視效上並沒有如此的必要性，或許這也反映了藝術家對年代前進的心理壓力。

▎4. 本土社會意識下的實驗性行動

　　另外，台灣近十年本土前衛行動最具無形但有實效影響力的，倒不是理論上吵翻天的抽象或具象，而是1991年3月二號公寓前衛與實驗展的工地秀。前九〇年代本土意識論述，代表本土的當代畫家以台北畫派、台式超前衛、本土俗豔被討論最多，而當時的這些創作者論述性也特別強，人人有一個本土意識的詮釋版本。然而九〇年代的台灣美術前衛行動，被擴成表演與裝置一支的卻是二號公寓前衛與實驗展工地秀，而所昭告的也是台式民俗文化中的豔俗美學。其出現的形式頗具有游擊特色，可稱之為：「豔窟兵馬行動」，算是一次較純粹的藝術顛覆之舉。直到2002年在台中「好地方」一展，東海大學學生的〈凍蒜凍不條〉，五花八綁地裝置小貨車成選舉宣傳車，把政治選舉活動波普化，都是此類型的一種延續。

　　台灣的政治人物與政壇事件一直是台灣前衛性藝術家的表現素材。2000年台灣第十屆總統大選前後，藝術界出現兩件應景作品，這兩件作品也只在2000年的台灣地區的時空裡，才能生產如是的「本土」藝術類型，它們也均反應出一個「台灣」長期匱乏的泛人性慾望：給我抱抱。〈給我抱抱：特殊的國與國論〉是台灣當代藝術家梅丁衍的2000年新作，而同時也在台灣展出的一件另類政治作品，則是以官方美術館館長身分，於民間發表的一份偽報：倪再沁的〈沁報〉。

　　如果說，梅丁衍的〈給我抱抱：特殊的國與國論〉是一份以國際現實為國家被異化的政治性藝術，倪再沁的〈沁報〉，倒虛擬出一個從大我角度到小我立場的另外一種「給我抱抱：特殊的位與位論」，算是一份以媒體政治主導個人價值的行動藝術。梅氏的聯合國概念，成為倪氏的媒體集團概念，雖然梅氏在作品上不著「台灣」這個主體性的名詞，而倪氏的作品卻到處印寫著「倪再沁」這個主體性的名詞。兩者對於一個龐大的相對性「組織」，充滿隱藏的情緒，但同時也顯露出需要被抱抱（或被報報）的安撫慾望。

　　倪再沁以其美術館館長所能獲得的某種媒體特權，例如取得政治名流的合影，而後消遣媒體，進而完成其從顛覆中再異化身分的「創作」，倪再沁的公私身分與雙重角色關係能夠在台灣獲得發揮空間，倒也鋪陳出台灣的特殊人文生態，在全球村裡的確頗具獨特性，因為在很集權或是很民主的體制內，是不可能有這種「特殊的雙重角色之位與位」的行為演出作品。這種政治與媒體雙棲現象，也

是台灣常被批評的本土時政文化之一。以地方性新聞事件作爲一種實境再虛擬的觀念行動演出，除了倪再沁的〈沁報〉之外，後繼中另有2002年的Co2前衛展，其中G8公司的「柯賜海個展」，是以台灣新聞事件中的人物巔覆台灣時政。這兩件作品均使用眞人實事的現成媒體再拼貼，巔覆台灣媒體的眞實性與荒謬性。

▼ G8藝術公關顧問公司　訊報計畫　2000-02

　　從工地秀到街路秀，這一支以地方時事現象爲行動的藝術路線，大致扮演戲諷文化時政的角色。藝術菁英向台灣民間社會的喧譁氛圍取經，在媒體文化生態中製造虛實莫辨的演出，他們大都以團體爲單位，除了倪再沁的〈沁報〉個人色彩突顯外，其他單位裡的藝術家成員並不怎麼強調個體性。在尋找在地性時，台灣獨特的選舉文化、色情文化、檳榔西施從業工作，一些具本土特色的題材被本土前衛主張者廣加使用，而在這相對於「本土化」的背後，其實也具有相當大的「奇觀色彩」。2000年的台北雙年展「無法無天」，在性質上便是屬於奇觀化的理念，強調了地方市井街頭通俗性、消費性、娛樂性的一面，但因爲是在美術館內舉行，地方政治奇觀便不可能登堂入室了。2002年台北雙年展與Co2前衛文件展，開幕藝術活動均有施工忠昊的檳榔西施奉茶演出，作爲一項插花過場或藝術表演，也呈現出台灣當代藝術有別於國際當代藝術的地方美學。同時間，台北觀想藝術中心推出的「辛美學」，也以辛辣穿著的年輕女孩與市井街頭景觀爲本土化的新美學。脫離漢文化的影響，台灣本土運動建構的新美學，大概具有如是的美學基調：世俗的、消費的、土產性質的、精力十足的、色彩粉繽的、青年次文化與地方性議題相結合的。至2003年，台灣媒體的「全民亂講」與市坊的「非常報導」事件，政藝混淆，眞假拼貼，則更具現了這股「藝壇政風」。

5. 本土政治議題下的論述化創作

　　一直有政治藝術家傾向的梅丁衍，其藝術長期具明顯的創作方向，不僅與倪

再沁偶發性的插花演出不同,甚至在台灣當代藝術家當中,他算是唯一堅持其藝術理念,以政治觀詮釋社會文化,不斷呈現當代台灣各階段所面對的國際存在位置。其作品並非是藝術家的一己政見,而是政治情境的年代反映,因為藝術家這十年來的作品,在觀念、語言與社會性的討論上,論證的是台灣處於國際間的窘境與一時之主張。

梅丁衍的作品,常是政治漫畫精英化的大型藝術裝置,他的作品例如:〈假如若干颱風一起來〉、〈哀敦砥悌〉(Identity)、〈戒急用忍〉、〈給我抱抱〉,都讓人可以聯想到台灣政治漫畫家的年代作品。梅氏傾其藝術所學,裝置出只有藝術界才能知其藝術理論功力的漫畫現場,這是梅丁衍的政治諷喻作品獨成一格的地方,我們可以說,他的時政藝術裝置很有普普的通俗訊息。梅丁衍過去的作品,從杜象的觀念、維根斯坦的語言學,到波依斯的藝術社會學,大致呈現出現成物與語言文字聯結的形式,近期又銜結了重商主義下的消費社會之生產結構。在九〇年代的台灣,梅丁衍、連德誠與吳瑪悧等人的作品原來路線較接近,均有以語文遊戲巔覆時政的傾向,因關懷不同而逐漸分道發展。

梅氏的作品,參與2000年法國里昂三年展的〈戒急用忍〉,藝術家用珠簾工藝製造出書寫著中文「戒急用忍」的新台幣造形,這裡有非常屬於台灣人民才能理解的諷喻,尤其「戒急用忍」四個字是李登輝執政時期的兩岸國策名言,這四字背負了台灣一個巨大的歷史陰影。1998年,日本策展人南條史生選這件作品參加台北雙年展的「慾望場域」,2000年法國策展人馬當又選這件作品參加法國里昂三年展的「異國情調」,這「戒急用忍」與「新台幣造形」的圖文解讀,在日本策展人與法國策展人的慧眼裡,看到的絕不是文本的精華想像,倘若這件作品能出現在由中國策展人與日本策展人合辦的2000年中國上海雙年展,其前衛性將加倍呈現。

自然,這件作品很難出現在當今時空下的上海,而中國策展人與日本策展人也不可能有特殊國與國的慾望與情調來看這件逼近現實的想像,所以藝術家也只能「戒急用忍」地被視為一種國情變調的「異國情調」了。〈給我抱抱:特殊的國與國論〉, 前句來自一份台灣暢銷政治文化雜誌消遣專欄的雙關語,後面一句來自引發爭議的李登輝歷史性突發名言。不過,在〈給我抱抱〉一作,藝術家在作品上不著文字,反而利用唯有與台灣有邦交的廿九個國家國旗圖形與色彩,大大地在「形色之間」作藝術文章。假使沒有主題的暗示,沒有注意到這廿九個國旗對台灣的存在意義,這件作品也將失色許多。

在〈給我抱抱:特殊的國與國論〉一作裡,藝術家先是用政治性標題粉墨登場,上場後又演出政治卸妝,開始以藝術馬甲束腰。創作者提出三個藝術史上的

▼ 梅丁衍　給我抱抱：特殊的國與國論　2000（藝術家提供）

流派與主義，做為新作的美學基因：一是構成主義／絕對主義與政治互動的關係；二是風格派／包浩斯理念中的政治意識；三是極限主義與新幾何的皮骨論。以這三大廿世紀藝術史的理論做前導，廿九個國家的旗幟圖騰被解構，從象徵意義到形色分離的原色論，藝術家為這件充滿特殊時空情境的作品開放出更大的藝術論述空間，就像當下生化科學所突破的基因圖式，梅丁衍在這件作品也公開了他的藝術學基因圖式。

　　在〈給我抱抱〉的第一現場，藝術家用編織方式生產了孔子長鬚肖像，這裡涵括了儒家共有文化象徵、工廠生產結構的社會思想框架。

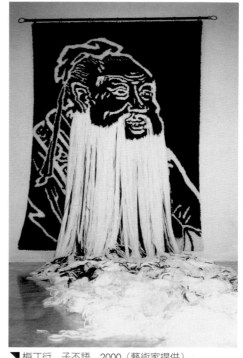

▼ 梅丁衍　子不語　2000（藝術家提供）

對面牆上有一排如乒乓球拍，也被有些觀者解讀是陽具象徵的毛線編織平面作品，如果是乒乓球拍，那意味是外交，如果是陽具，那意味是權力，總之，這造形本身也預留了曖昧的想像空間。

第二現場是廿九個不同國旗圖式的編織靠墊，這個靠墊本身滿足了使用者的基本主體慾望：支撐與擁抱。藝術家在現場進行了藝術史教育，在牆上提出近百年形色結構與政治理想的構成簡史，這廿九個靠墊意味著對某一政治理想的擁抱，但同時這擁抱的基礎，卻在第三現場的一個掛氈上，出現了相對於美鈔「In God We Trust」的另一文字遊戲「In Goods we Trust」，重商主義領導一切，政治文化與經濟生產的機制掌控權呼之欲出。然而，藝術家語境一轉，又在牆面各國旗幟圖騰旁大作旁白，剖解其形色的崇高表徵意義，例如白色代表純潔，紅色代表熱情，藍色代表自由等，各國各說各話，透過抽象造形主義的形色純化，幾乎每一個國家圖騰，都承載了以理想烏托邦的符號做爲對外的形象法碼。

梅丁衍的這件作品，宛如一篇包容外交、國家、經濟、藝術諸多運作意識型態的集體評論之作，如果觀者可以串連，這件作品可以被書寫成一篇大型論述，它顯現出藝術家在視覺理論的符號與意義使用上，已擁有相當文本策略（Text Strategies）的執導能力。但以作品內涵來說，梅丁衍也是一位本土性的台灣當代藝術家，他對台灣政治生態的關注以及批議的藝術手法，傾屬於居美的德國當代藝術家漢斯‧哈克。然而，漢斯‧哈克面對的政治議題，常會被西方藝壇越炒越熱，梅丁衍的作品要上國際藝壇，則未必能有漢斯‧哈克的發展。台灣時政在國際是被邊緣化的，台灣以本土意識爲創作的藝術家，似乎要先接受這份區域上的限制。

6. 本土運動與文化政策的關係

本土運動與文化政策之間具微妙關係。在共有「台灣意識」的交集下，政治上的本土化，有可能在文化政策上也傾於本土認同的視覺美學流派，但另一方面，本土美術運動除了文化政策訴求外，藝術主體與政治客體之間的格格不入，則也是必然的現象。因此，藝術運動與文化政策的理想有時要分開來論。

在廿一世紀提柏拉圖或許很落伍，也會被指稱是落入西方思維的窠臼，但從世界文化與歷史經驗共同分擔與分享的視野來看，柏拉圖在政治與美學間的抱持態度可視爲一種典範。

西元前四世紀，面臨貴族階層與民主派立場衝突之際，柏拉圖的文藝觀點，堅持以政治立場爲立場，而他是明顯站在貴族階層的一邊，並把希臘文化由文藝

高峰轉到哲學高峰。柏拉圖對詩性文藝攻擊,並建立其理式一支的美感標準,基於爲社會而藝術,爲保衛城邦而塑造文化理想,其美學是奠基在他的「理想國」主張之內。但是柏拉圖並非不懂藝術,他也是最早將藝術創作之源歸於謬斯靈感之境的哲學家,並深知藝術具有感傷癖與哀憐癖的心理渲染力量。但爲了政治標準,他還是要抹煞藝術標準,提出自由文藝宣導會產生社會敗德作用。柏拉圖的理式美學於今看之,其實更接近文化政策主張。

柏拉圖的理式美學一直不死,西方兩大文藝運動文藝復興運動與啓蒙運動,都還是推崇這種美善統一論,至今強調國家民族主義的藝術區域,都可在「理想國」內找到論據。其實柏拉圖的美學觀裡,同樣充滿剪不斷理還亂的美的看法,然而在屬於文化建設性的文藝運動,後來者都願意在「理想國」內論據,甚至以「理想國」爲外殼,重新添加個人的烏托邦主張。柏拉圖所謂的真理,其實就是他個人的文化理想定義,他的理想人、理想美與理想國是分不開的。他不僅提倡哲學家帝王論,還把觀賞者凝神觀照的審美境界放在創作者之上,他心中的「藝術家」是具哲學性思維的生活者,也是他貴族階層中文化修養最高的人,至於生產製造者,依他的貴族菁英意識,還僅是第六等人而已。這種菁英意識,在今日也無形地給予前衛藝術家們另類的特權,不同之處是柏拉圖的菁英目標是改造眾人城邦,今日的前衛藝術菁英目標是呈現個人城邦。

至於文化政策既與政治指標有關,自然也是一種管理文化思想的政策。回看台灣十年前本土化美術運動進行的,類似是一項民粹主義下的文化革命,它的目的與文化生活理想較無關係,而是要建立一種以普羅大眾爲標準,具台灣意識的在地美學根源,以別於漢文化的承傳。因此,在發展中更因政黨競爭關係而受重視,致使一些具民俗、民間、低層普普消費色彩、具草根性與在野性的新當代藝術,也會在文化政治正確下,變成官方一時支持的文化產業。

2000年之後,台灣政黨首次輪替,新文化政策逐漸影響地方藝壇。官方資源側重「公共藝術」、「社區化節慶活動」,以及與經濟開發有關的「文化產業」推動。台灣當代藝術裡的地域性理念詮釋,由官方文化政策主導,一些原本對立於政治與市場的創作者,必須重新思考如何從批判性的方位轉到順應性的方位,以及如何在官方實踐本土文化產業過程中,辨識藝術理想與政治現實的真僞。從過去的「巔覆」到當下的「建設」,究竟什麼區域性景觀才是「政治正確」下的答案?儘管文化主流更換,但政治、經濟左右藝術的現實,似乎恆常不變。

掠境 全球化中的後殖民與後現代景觀

有關景觀的再現，在全球化與區域化的文化運動中，成為最具體的生活見證，它們呈現出人與外在環境的生態對話，它在衆觀中觀自在，不管人類視其為動產或不動產，它在人為中超越人為，成為人們日常生活中莫名的巨大影響力。城市景觀充滿行居其間者的慾望，而這些慾望，只有在城市的發展過程中，看到人被現代消費力量壓迫與對抗的過渡方位。

在華人社會，新加坡、香港與台灣是三個具殖民歷史經驗的地方，其城市景觀充滿過渡中與進行中的殖民性與資本性雙重性格，這三地之外，另一以城市為單位的華人社會代表則是上海。近代，殖民者的慾望是在一個佔領的界外之境，打造他們實驗階段的烏托邦，賜其優越的民生觀給當地者。資本者的慾望，是在自由市場競爭中建立擴張的經濟王國，打開群衆消費的慾望索引。社會主義者的慾望要在制定的系統範圍，圈出保護領域。在地生活者的慾望是什麼？在消費世界裡，沿街的廣告招牌則透露出答案。透過景觀的再現，現代化或全球化，在市郊臉上的改妝或易容過程，它們既屬於地方的視界詩史，也屬於世界各地方，任何一個想超越全球化主宰，又想避免成狹隘文化櫥窗的地域，在看與被看之間，彼此共有的過程與經驗。

1. 掠影與生活的慾望

不知道何年何月何日，行走在某地街道上，你與四處景觀，不管是對位了或錯置了，你們共同在刹那間被存進某個眼睛內的時空膠囊。刹那之眼，比永恆還永恆，因為沒有時間前後。當影像再現，才知道，原來已在時間的流域見證過集體的生活慾望。全球化不是今日的產品，它正是人們追求生活同步福祉的慾望。

在全球化的年代，地域文化面對雜化當道與純化維持的兩種建構情境。川穿密度提高的行旅人口，到異地要尋找的是屬於以本質主義為基礎的在地文化特色；資訊加速的地方人口，在針對現代化的普同文化與物質消費平台上，則有全面廣雜接收的慾望。一個城市的特質與面貌，在行者與居者共同匯流的慾望街道上，呈現出了彼此過渡中的交流景象。

透過景觀的再現，我們捕捉到刹那的靜態中，現代化或全球化在市郊臉上的

改妝或易容過程。它們既屬於地方的視界詩史，也屬於世界各地方任何一個想超越全球化主宰又想避免成狹隘文化櫥窗的地域，在看與被看之間，共有的過程與經驗。

2002年，要閱讀帶著未來性的過往影像文件，也許要回溯到1888年美國烏托邦科幻作家艾德華・巴拉米（Edward Bellamy）的《回溯，2000-1887》（Looking Backward, 2000-1887）。該故事場景一開始便放到當時未來的一九五七年，美國麻省波士頓的一條街上。這本預測未來，並且從未來回溯其現存生活空間的小說，以現實地方爲想像據點，提供了一個烏托邦的承傳概念，也就是當代研究烏托邦的戴維斯（J.C. Davis），在「烏托邦與其理想社會」[註一]中提到的：「一個完美善意的生活共同體」（a perfect moral commonwealth）。爲了逐現這個共同體的理想，對更具福利共惠未來的生活藍圖勾勒，便成爲藝術家幻想的領域。這個領域，包括不同物質擁有的幻想、便利機動的生活方式、權力與權利的共享、拆除禁忌的自由願望等。

用回溯來看過去的未來，與現在的未來以及未來的過去，可以看到不同年代的人們，如何在改進中的城市景觀變化、人文對科技的擴大幻想，還有個人對社政體制結構的態度，所產生的不同烏托邦形制想像。追求未來性，就有現代化的需求，而同樣站在未來回溯，首先看到的不會是想像中的優托邦（Eutopia），而是現世中的劣托邦（Dystopia）。這兩個正負烏托邦，提供了當代藝術裡的前衛想像，因爲有了視野的高低，有了改造行動的想像力，當代藝術才有反映現實、挑釁現實之外，另一超越批判、改造現實的美麗勇氣。

在針對這文化與歷史景觀的紀錄中，當代藝術與華人藝術均有共同的呼應，只是因區域性的生態，又有殖民與資本情境上的不同。

2. 第三世界的觀看視野

近年芝加哥當代館有二項涉及文化與歷史景觀的當代展。一是1999年1月由義大利籍的法蘭西斯哥・波納米（Francesco Bonami）所策導的「未終結的歷史」；一是2001年恩威佐兒的「短暫的歷史：非洲獨立與自由運動，1945-1994」。另外，華人藝術家蔡國強在2001年個人展的名稱，也用「隨意的歷史」。在跨世紀有關「歷史」的策展中，「未終結的歷史」這個地域性的大展有其象徵性，其囊括的藝術家也頗具代表性。比較西方對進行中的歷史觀讀，世紀末中國當代藝術中的歷史性，也一樣旨在於呈現出新階段性的文化過渡意涵。

　　「未終結的歷史」裡有來自十六個文化國度的廿三位當代藝術家，包括美國的Doug Aitken、James Angus、Andrea Bowers、Cady Noland、Wing Yong Huie，移民美國的伊朗藝術家雪琳・納歇特，來自墨西哥的Gabriel Orozco，義大利的Manrizio Cattelan、Alighiero Boetti，移民法國的瑞士藝術家Thomas Hirschhorn，瑞典的Mats Hjelm，南非的William Kentridge，剛果的Bodys Isek Kingelez，德國的Thomas Struth、Thomas Schutte，以及移民法國的黃永砅，還有日本與韓國新生代藝術家。這份具有聯合國意味的參展名單，就像其中Alighiero Boetti展示的全球旗幟拼出來的織錦地圖〈Mappa〉（1992-1993），企圖觀照出冷戰結束之後的世界文化面相。

　　這些「文化」，包括了六〇年代底特律暴動的工潮，九〇年代多元族裔混居的社區、美國的足球文化、甘迺迪暗殺事件，還有一些轉變中的科技、資訊、建築、生態。如果把這些立體的作品壓扁成平面來看，其實就像美國普普藝術家勞生柏1964年的「回溯」系列，是一些世界事件與變化的拼貼，透過藝術家的想像，用另一種「語言」陳述出它們的歷史存在事實。另外，這裡沒有個人英雄主義的色彩，每一個藝術家的展現空間都是均等的，但也因為過於規劃，這些作品反而讓人覺得歷史博物館內的文化標本，一個單位一個景窗地佈置。導覽人員分時段地出現，用最簡潔的介紹，零售了廿三個藝術世界，十六個文化源頭。

　　2001年芝加哥當代館的「短暫的歷史：非洲獨立與自由運動，1945-1994」，使廿世紀初畢卡索等現代主義者對非洲藝術的觀看文化程度相對性地變得淺薄。非洲與歐洲現代主義的對話與現代化的矛盾，在半世紀之後仍然強存，也因為強存，都會速度便被壓制了。在該展裡，選擇的非洲當代藝術家作品，以其獨立民主運動中的文件檔案為主。比較1997年在南佛羅里達大學當代美術館的「交越：時・空・運動」，非洲當代藝術群的「運動性」仍在延續。恩威佐兒在目錄中撰寫的「在地域觀與世界觀之間」，文末提到兩種認同角度，一種是由地方決定，一種由血緣與根源決定，以至於認同問題牽涉到物種、政治、文化、疆域上的分割差別。遷移使認同因素混濁，而均等性與商品化的趨向，則使地域文化認同轉向全球化生活認同。

　　關於景觀再現的藝術性，在觀看與詮釋角度上也有年代性的不同，在藝術媒材方面，攝影的紀錄性使過渡與尋找狀態中的過境掠影，介於真實與模糊的界面，甚至呈現出擬境的假象，這種浮生若夢的觀讀情境，顯現出肉眼與鏡頭共謀製造的藝術世界，也就是藝術眾生之眼在現世中網捕到的泡沫烏托邦。

　　相對於六〇年代的非洲開發城市，人與景觀的對位與變異，在四十多年後速度仍然模糊不去許多積累的城市宿命。1968年，南非，攝影者艾斯肯（Ed Van der

Elsken）一張觀光旅遊照，是一群歐美觀光團的老太太們拿著相機圍拍兩位小小黑黑的當地孩童，這報導紀錄性的畫面，鏡頭中的鏡頭，看與被看之間的議題，在今日亦未終結。這一舉例，在於指出認同的角度與速度，關乎選擇性的觀看意識流。具殖民經驗的非洲都會與亞洲都會，以不同的速度面對過去到未來的時空轉換，而這雙關語的「運動」，意謂了承載歷史與邁向未來的抵制，這抵制力的左右，使許多具同樣殖民經驗的城市發展面貌有所不同。

▎3. 亞洲城邦與香江景觀的再現

　　九〇年代後期，亞洲經濟、亞洲城邦、亞洲藝術成為國際新聞媒體的新焦點，什麼是亞洲當代文化的視覺面貌？在全球化的文化新系統裡，洲際之間的海界已在資訊網路與經濟貿易正逆雙向中逐漸失去距離。亞太文化經濟區的特殊歷史、地理與新人文生態，在五大洲的分佈當中，是唯一可以跳脫出過去歐美文化與文明系統的新開發區。亞洲地區的新舊雜陳、東西混合，在呈現出的混沌狀態中，充滿了一股蠻旺的生命力，包括追求更好的物質文明生活、更能穿透傳統約制的行為解放、更粗糙原始的血汗滋味。

　　有關景觀的再現，在全球化與區域化的文化運動中，成為最具體的生活見證，它們呈現出人與外在環境的生態對話，它在眾觀中觀自在，不管人類視其為動產或不動產，它在人為中超越人為，成為人們日常生活中莫名的巨大影響力。城市景觀充滿行居其間者的慾望，而這些慾望，只有在城市的發展過程中，看到人被現代消費力量壓迫與對抗的過渡方位。

　　在華人社會，新加坡、香港與台灣是三個具殖民歷史經驗的地方，其城市景觀充滿過渡中與進行中的殖民性與資本性雙重性格，這三地之外，另一以城市為單位的華人社會代表則是上海。至於新加坡的當代藝術，在其2001年首次參與威尼斯雙年展時，作品側重的是個人與生態空間的平衡與張力，意即人的物理存在現象，例如魏明福的椅子、Susan Victor的玻璃吊燈、Salleh Japar的空間裝置，而Chen Ke Zhan的抽象彩墨，也非景觀再現的形式。香港方面，則出現何兆基有關人的物理存在現象作品、鮑藹倫的快速城市景觀影錄，還有梁志和與黃志恆合作的餅乾茶市。似乎，新加坡與香港都在都會化中，強調了人與空間的關係，但這關係是所有都會共有的，其地域性的特徵被抽象化或約減到另一極限主義的表達。

　　或許跟作品交流選件有關，在外地看香港當代藝術，景觀性的反而不多，也

因此對其觀念性的景觀藝術家認知有限。香港在殖民與資本的生活氛圍中，比較具地域色彩的當代藝術作品有何慶基的幫會系列素描，另外，除了鮑藹倫城市速度影錄外，比較常出現的一種觀看城市角度是垂直的仰角。梁志和對其灣仔季節街，就提到愈來愈喜歡狹窄的天空，遂想把狹窄拍下來。何兆基不斷找直立的平衡點，同樣是在直立的空間距離，演練天地一直線的伸展性。張雅燕曾用顏色形容她的城市，她的城市是藍色。那個晶亮閃爍的山城香港，招牌應該不被忽略的街景、殖民與資本的共有記憶被消除了，向上看，在建築與建築的夾縫中向上仰望，彷彿比廣角作品多。

▼祈大衛　香港夜色

　　2002年，祈大衛（David Clarke）在香港提出他的「香港夜色」系列作品，是他自1994年12月31日至2000年1月1日，每天至少拍攝一張黑白的照片日記本，以主觀之眼記錄香港回歸中國的前後五年景觀。藝術家透過城市的風貌，作其歷史時間上的影像陳述，其間攝影者的選景，無異是個人的心境投射。自然，這影像日誌與其說是香港的時間風華，不如說是藝術家看城市的心境流轉。這香港歷史決定性的五年，黑白影像間，失色，或是記憶，已是祈大衛對此城市的一個懷舊表述，他讓閃爍的夜色變成黑白對語，產生一種遙遠的時空距離。其黑暗中呈現的大商標語句，彷若是暗夜中最招搖的公告，也是巨大的生活慾望再現。

4. 再現與抽離的過渡景象

　　台灣有一些藝術家，也曾分別在記錄上或現實上虛擬，提出了殖民與資本的地域性過渡景象。從舊攝影找，在大樓與路邊的廣告看板上都可以找到這種過渡的超現實景象。1957年，台灣攝影者楊基炘的台北市街頭，有荷蘭奶粉與肥胖孩童的大幅廣告；天成飯館涮羊肉頂上的黑人牙膏；新生戲院樓下「與金馬共存亡」布條上端，是BB女人征服男人的碧姬芭杜，Vista Vision的英文字已上街，新生的拼音是Shih Sheng，三輪車與腳踏車出現在樓前。

　　城市的慾望，不斷地在城市的消費宣傳景觀上出現。九○年代後期，游本寬

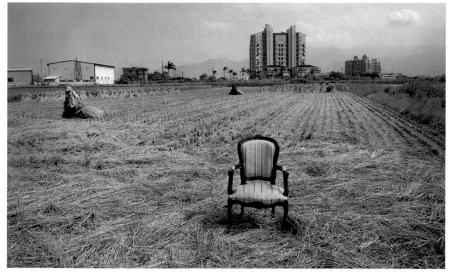

▼ 游本寬　法國椅子在台灣─宜蘭　1998

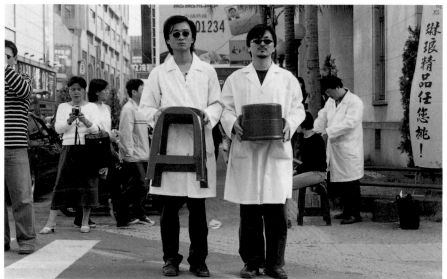

▼ 2002年台中得旺公所的〈城市按摩〉行動

的閱讀台灣影像系列，真假之間同樣可以在街巷建設間看到突兀的影像，白色觀
音大佛坐在檳榔攤旁，持壺僧像面對全方位新成屋與東方酒樓廣告，地藏王菩薩
像繪在火車隧道旁，長長假假的塑彩竹木廊圈住高低民宅，不同的假造恐龍異
獸像公共藝術般到處出沒。人們在這現實生活空間，超現實地生活。

　　在有關資本與殖民關係上，游本寬的「法國椅子在台灣」系列則是另外一個過渡景觀的採樣。藝術家以一把「法國椅子」為擬人化的主角，出現在台灣大城小鎮各角落。做為觀看主角的「法國椅子」，事實上也是屬於被觀看的客體。「法國椅子」在此處表徵了「觀光客」的身分，而景觀成為紀念照的背景，但對台灣觀眾而言，這把唐突出現的「法國椅子」，恐怕是另一個時空異境的異國情調入侵。另外，「法國椅子在台灣」的內容，有關「台灣在地景觀」方面，則可以看出藝術家刻意訴求的地標，是一些新舊衝擊中的第三世界景觀，它們不完全只屬於台灣獨有，它們更屬於很多現代化建設中的地域共有情境。

　　如果「法國椅子」在台灣是一個資本或外來物質的象徵，「台灣景觀」在外地會不會成為一種殖民地的圖象？它們隨「法國椅子」再行旅外地時，這兩種文化符碼又將被轉譯成什麼？雙重文化下的藝術貿易？看游本寬看「法國椅子」的方式看「台灣在地景觀」，這一連續觀看的心理，或許可以把原本平淡表徵「文化交流」意涵的泛相對論手法，轉換到另一個藝術閱讀的層次，關乎藝術家對物、對景、對觀看者的心理與釋放問題。

　　進一步地冷漠，2001年當代藝術家袁廣鳴則拍了台北西門町與忠孝東路兩個都會風華區，除了建築人都是去除了的「人間失格」。一個無人的白日街景，現代化的新人文荒原，慾望被建築吞噬，或是慾望已膨脹到景觀之外，而成為另一個巨大的人間無形隔膜？現代化的誘惑與失落，在這作品裡尤其明顯，但是可維繫的開發仍然在進行中，如果人都從戶外消失，室內樂園會成為另一個慾念場所。同年，王俊傑虛擬的「微生物學協會：旅館計畫（神經指南）」，虛擬中的虛無是鎖在一室之內，相較於公然貼在新生戲院樓下的BB女人征服男人，碧姬芭杜與A片男女之間的差別，便是公然臨街的氣勢與私密的窺望，並且又同樣對多數觀者提供了現實中不易得的幻鄉。王俊傑虛擬的微生物學協會，是一虛擬的消費世界，但其慾望根基也是奠基於人性原慾。同樣也有時間膠囊的概念，藝術家以博物館的蒐集方式填充這消費慾望的場域。在這場域，國際性與地域性的問題不再存在，存在的是交集的物慾與妄想。

　　這是某種殖民開發之境的過渡景象，國際感取代地域性，人向現代化認同或是屈同，但也意謂著另一個不滿足的空虛已降臨。例如，2001年香港鮑靄倫在威尼斯雙年展香港館提出的城市飛逝景象，除了速度的感覺，城市內涵被稀釋了，似乎城市的個別面貌並不重要，它們已是大同小異，浮光泛影，泡沫式的烏托邦在眼前晃動，擁有但不能據有，甚至，是不是香港，是不是香港的感覺，也不再精準地被需要了，於是我們看到的是一個都會的共相。

　　至於在2002年，台灣台中藝術新團體得旺公所的〈城市按摩〉行動，提出按

摩趨疲的都會，則人化了城市的需求。但這訊息有沒有引起群眾善待居所生態的回響，則又非藝術家之必要責任。在重建城市之光的行動上，台灣吳瑪悧九○年代後期的作品〈祕密花園〉、〈小甜心〉、〈心靈被單〉、〈告訴我，你的夢想是什麼？〉，是通過一些儀式或參與經驗，對生態居地有了逐夢的行動，她的「在最壞的年代，也要有最美麗的幻想」，也是一種要在劣托邦現實種出一棵詩意盎然的柳樹之舉，一個飛絮，一個烏托邦，一個「廿一世紀的吳爾芙」之戶外世界嚮往。

還有，顧世勇遠方現實的出現，用電腦動畫裝置，推出一個尋找彩虹的科技天空，似乎排除了人的干預，以建設物為主體，讓科幻自然成為第一現場。在灰色世界找綠色地帶是藝術家的一個創作方向，而在後來逐漸成為無再現物的「零度風景」裡，也呈現出藝術家的純粹化的美學觀。陳愷璜的「複製島」，想像要複製出台灣島的可能意象，藝術家有龐大的烏托邦規畫，但呈現在一替代空間內的卻是光與海的守望。由思緒變成願景，再變成一個科幻性的場域，藝術家的「複製島」，奇幻中有憂鬱感。這些藝術家在新世紀的一個島國所虛擬的世界，難免帶著現實上的氣質。這些作品大致出現在邁入2000年之際，可以看到區域當代藝術走向上的新視野。在中國方面，2002年上海雙年展也定名為「都市營造」，讓藝術家與建築家共同打造理想與現實的都會。

5. 全球文化觀與後現代景觀之錯置

逐漸面貌統一的都會城鄉景觀，成為新世紀最貼近生活關係的視覺文化議題。至於如何以不同的作品，來展現不同地區的城市觀看，相信仍然有區域性的視野。關於因後殖民文化而引出的第三世界現代化景觀，在2002年第十一屆文件展的後殖民與全球化觀點中，亦引起一種「黑白論」。此論點也涉及了後殖民文化地區所面對的藝術語彙使用，是否有再度被殖民現象。

以後殖民平行觀出現的視覺主題，因其內容上偏重後殖民文化與抗爭性政治暴行事件，往往被批為「太黑」；但在形式上，則因提出相對性以西方藝術史發展的全球化當代藝術景觀，又被批為「太白」。這「黑白論」本身，即是一個重要的當代藝術觀看問題，它同時折射出不同觀看者在當代藝術見解上，矛盾的後殖民與全球化心態衝突。

對文化藝術上的殖民現象，邊陲地區不喜歡中心觀點下的異國文化獵奇，因此在當家作主時，要特別避免地方風土誌的內容，例如用非洲木雕來與歐美建築對話，或用不同風俗神祕學來對抗基督教文明。在論有關去殖民過程中非洲藝術

▼ 王俊傑　微生物學協會：旅館計畫（神經指南）　綜合媒材裝置　2001

的當代性中，過去非洲文藝圈內二支歧見，一支主張本土論，與另一支是諾貝爾
文學獎得主沃爾・索因卡（Wole Soyinka, 1934-）代表反對的「新泰山主義：偽傳
統詩學」之間論爭不息。文化本質論與排外主義在七〇年代的非洲曾引起文化批
評上的論戰，八〇年代中期，馬克思主義及新馬克思主義的批評者，則再次攻擊
了蒙昧主義、分離主義、貴族主義。這些相似議題在亞洲地區也都討論極多，處
境可比較。

　　以文化圖象做為視覺展覽一直具有爭議性，因為文化觀的歧見，使何謂代表
性的文化圖象成為諍論焦點，這不僅在國際大展出現，在區域展區同樣是紛爭熱
點。後殖民文化觀與後現代景觀之錯置問題，在新城鄉視覺圖象再現中，亦可以
看到極明顯的論述矛盾再現。究竟什麼才是地域文化的真正景觀？事實上，若站
在東京、上海、台北、香港、曼谷的亞洲據點，與站在清邁、西安、京都、蘭嶼
等亞洲據點，亞洲的當下與原味也無法統合，指稱出一元的代表性，然而主觀性
的觀看，詩般地記取，則使城鄉的現代化景觀與全球化中的後殖民與後現代問
題，變成一種藝術行動，哀矜之間，流浪心眼的自白或表述。

【註一】J.C. Davis, Utopia and the Ideal Society: A Study of English Utopian writing 1516-1700, Cambridge
　　　　University Press, 1981, pp26-31。

溝通 從魚雁到鏡台的穿梭

候鳥？歸雁？蝙蝠？他們出生台灣，成長於國外，三代中經歷中國、日本、台灣與西方的生活模式或文化經驗，在血緣上他們是華人藝術家的一份子，在區域文化認同上他們是無法定位的族群，在語言與生活上他們或許更西化，但西方藝壇，可能更期待看到他們非西方的一面。

當代華人藝術家在不同世代的演進中，其作品形式、年代表現，均反映了外在潮流與內部文化上的矛盾空間，他們以不同的藝術語言陳述他們的文化情境，個別性裡有群體性的困惑，但他們的作品無論形式或思想，都曾經呈現出意欲與國際接軌或對話的動機，以及對本土無法割捨的複雜情感，這也形成當代華人藝術在全球化天空下，仍充滿不同族群文化與個人色彩之多元面貌之所在。

1. 新一代的遷移者

台灣出生，十四歲移居美國的李明維是此族群的代表之一，他曾在其2002年新作自述中，提到台灣這個出生地具有他在西方生活中無法觸及的神祕質素。似乎，這種帶著距離的歸屬感，使李明維這一成長背景的華人藝術家，在情境互換的生態中，擁有雜陳陌生與熟悉的空間敏感度。

比較九〇年代加州張心龍與洪素珍等藝術家的認同困難，年少即融入新生態的李明維與台灣另一位同輩，也具類似成長背景的藝術家林明弘一樣，在作品裡常泛出他們夾揉著漢文化與西方理念的背景色彩，但這夾揉的美學卻非在於強調地域文化主張，甚至在沒有意識型態包袱下，反而還有一股模稜兩可的國際風格與地域風情。

從文化身分出發，李明維的移居身分使其看待台灣、華人或東方文化時，常具有一種神往的傾向，就像他的編繡折紙手藝、唐衫、禪味空間、黑白雕塑體，他的浮雲來去過程、他對童年日式生活的記憶，以及對己身形神塑成的探究興趣，使其作品不像許多中台兩岸的在地藝術家，在家族回憶的題材上具有強烈的譜系追溯情感，而是傾於一種非鄉愁也非異國情調的淡淡採用。倘若相較台灣在地的一些當代都會藝術家們的作品，他又更敏感地比在地者要在作品裡表露他對根源文化的情感。

　　從養成背景上看，李明維是一個很幸運的藝術家，他的家庭背景、名校學歷、外表溫儒開朗的個性，再加上一畢業即獲得在紐約惠特尼美術館展出機會，使他減少了一些現實艱苦、個性乖僻的藝術家們所面對的發展過程。四年後，他又獲得在紐約現代美術館展出，對華人藝術家來說，這是相當幸運之事。此外，2003年亦參與林書民策畫的威尼斯雙年展台灣館，其邁向國際藝壇的過程，是非本土藝術家或早期海外藝術家能有的模式。

　　初次接觸李明維作品，覺得他一直在尋求對話溝通的表現形式，對事物過程的進行特別著意，此內省式的心理傾向，個人以為是他在優渥生態條件下，仍然朝向藝術家身分發展的重要動能，而這份溝通的能力與表現，也使他較無礙地被美國與台灣接納。

　　李明維早期的作品是1994年他在自己的日常起居中進行了二項計畫──〈水仙的一百天〉與〈金錢與藝術〉。〈水仙的一百天〉是在其外祖母過世的傷感下，廿四小時與水仙相伴，忠實地記錄他在百日相處中的個人事宜。他的後來展現方式，是將時間流程印在一張張個人穿著灰唐衫的影像上。我曾在幾次介紹這件作品時，發現細讀其英文流程紀錄的年輕觀者常會笑出聲來，因為他們看到紀錄上吃喝拉撒與性舒解的行為次數，便格外有公然看到私領域的興奮。但這種經歷摯親離去，生活卻如一般行儀的行為，實際上有存在主義的沉重身影。存在主義文學，卡繆的異鄉人，在一般人眼中是荒謬而不能理解的行為，但這主人翁也顯現出沒有禮俗壓制下的人性黑暗因子，憂傷、迷惘或冷漠的行徑裡，所有可能的極端情緒。〈水仙的一百天〉是李明維自省行動的起步，而〈金錢與藝術〉則是他對他人的藝術與物質價值觀察。他像觀測者，觀看不同人對一張十元美鈔折紙藝術的看待方式。這件作品，他是在咖啡館與陌生人聊天製作，共九件，六個月後半數持件者仍保有折紙。1997年他也在藝廊重複類似構想，以一元美鈔折紙易物，結果出現不同的交易品。

　　與陌生人溝通的興趣，使李明維在還沒有獲得展覽空間前，便已在日常生活中進行其計畫。他1998年在惠特尼美術館展出的〈晚餐計畫〉，原在1995年已於校園實行。誰來晚餐？李明維煮了一年晚餐給陌生人，在煮與食的過程中拉近人的距離，但在這過程中，李明維也讓自己的心理空間有了紓解的新出口。與陌生人作內省交流，一般常見的是與心理醫生所作的單向告白，更早些時是奉宗教告解之名，隔著門板對神父告白個人壓抑的心理事件，這些行動均顯示人在追求內心平衡時，不斷要透過宗教、醫療等權威機制的管道，紓解個人被禁錮或自縛的心理壓力。當代法國學者傅柯，對這種告解醫療曾提出人際中的權威結構，訴說者因為相信權威者的能力，而有獲得救贖的寬慰心態。然而，在權威結構瓦解，人

們試圖平權化人際關係時,也出現了一種新的現代人際關係,人們逐漸發現與陌生人交流內省經常比熟人交流還安全。〈晚餐計畫〉中,李明維便營造出一個家常環境,給予自己與陌生參與者一段從張力到舒坦的時空。在藝術功能上,藝術家找到了一個精神醫療與人際溝通的觀念形式,這一起點使李明維在當代藝術諸般觀念形式中,切入了具有東方化渡過程與西方心理醫療過程的藝術行動。

東方化渡,大禪不語,相看兩不厭,只有敬亭山。西方心理醫療,要聽你千遍也不能厭倦,鬱鬱之情要大江東去浪淘盡,在今生前世叮訴中,人才好像可以柳暗花明又一村地重新來過。精神默契難尋,連傾聽與訴說的對象也是現代人生活中的遺珍。李明維1998年的〈晚餐計畫〉與〈魚雁計畫〉,以東方榻榻米式的起居空間,原木與米色相間的素淨環境,一與參與者共餐,二讓參與者與失去聯繫的人書寫未盡的話語。這兩件作品,使他成為當年紐約藝壇裡的國際新秀。建築的學習背景,使李明維能夠掌握營造空間的建材處理,在他後來的〈客廳計畫〉、〈寢室計畫〉,他都盡量佈置出一個溫暖舒適的居家場域,讓參與者從具有張力的陌生情境,逐漸因熟悉而放鬆自己。

1998年之後,不知道李明維在前三、四年的行動中是否已獲得自我療效,他在藝術家這個角色的領域裡,仍依循著「過程藝術」的時間性表現方式,但對自我的追尋則投入更多緬懷。例如,他在與921震災相關的〈菩提計畫〉,將從印度請回的菩提籽種在其外祖當年在埔里建校時的植樹位置,銜接了個人童年記憶。這之後,他在2000年台北雙年展的〈檀城計畫〉,作品算是〈魚雁計畫〉的人間溝通延續,個人以為是當時全展中少數精神性較高的作品之一。2001年則在台北當代館看見他的〈懷孕計畫〉,當時電腦不能操作,所以也很難了解他對懷孕過程的想像。另外,他的〈寢室計畫〉、〈客廳計畫〉、〈旅行計畫〉,大致均在營造一個日常行動的環境,作為共處的交流經驗。因此就經驗交流角度而言,李明維的作品發展可歸於過程藝術一支。其中,他的〈寢室計畫〉便是參與2003年威尼斯雙年展台灣館的作品。

▌2. 過程藝術的行動性

過程性藝術與時間有關,就像當年波依斯在文件大展弗利德利西安農館前的植樹,因藝術家的理念,而使一個尋常的行動因時因地有了事件的歷史紀錄。另外,具觀眾參與性的過程藝術,常常在某種不預期的參與中削減原理念的精神訴求,而事實上,從始至終,過程性創作型的藝術家也頗像孕婦,其作品是懷胎的

過程，而不是臨盆落地的製造結果，因此，過程藝術（Process Art）從製造到驗收，時間要比即興發生的行動藝術長，裝置的場域則如子宮一般，期限結束便被掏空，裝置物本身只是一個設計活動的客體，過程比結果重要，作品一離身，這孕婦角色便沒有了。

過程藝術家的發展以何種形式才能維持其應有的精神過程呢？過程藝術在六〇年代中至七〇年代初，以屬於觀念藝術一支興起，重要代表藝術家有波依斯、漢斯‧哈克與李查‧塞拉等人，其歷史定位的關鍵背書，一是1969年瑞士策展人哈洛‧史澤曼的「當態度變成一種形式」，二是美國惠

▼ 李明維　水仙的一百天（#1）

特尼美術館推出的「過程／材質」展。後者包括了抽象表現主義的帕洛克等行動或色面繪畫家。這兩者對過程藝術有不同的定義角度，但共同點是對材質有極簡主義的認同。很多過程藝術家索性採取冰塊、水或會自然風化消減的材質，過程結束一切歸零，最後，也有銜接達達思想者，乾脆以破壞消毀之。

1983年李查‧塞拉在法國龐畢度中心展出其十七年間作品回顧，這位早期的過程藝術家雖然也仍維持極簡主義，但其巨大的迴行牆本身已形成一個地景般的據點。這是李查‧塞拉的過程藝術發展，他最後傾於據點裝置，但也保持人與客體的並存關係。過程藝術重視經驗，也被歸於無法以結果再販售的藝術類型，2002年德國文件大展，希爾德‧梅瑞雷斯（Cildo Meireles）〈消失的元素〉，以販售冰棒的滋味，諷喻藝術生產經驗與商品化之後的味道與態度。追溯1999年威尼斯雙年展中，蔡國強的〈收租院〉也面臨老師傅與助手完成作品之後，泥塑材質是任由風化而去還是鑄銅常存的問題，如果採取風化就較接近過程藝術，至於翻銅

◥ 李明維　晚餐計畫

◥ 林明弘　伊通公園，7月31日至8月21日，1999

保存則具有希爾德‧梅瑞雷斯的冰棒產品的色彩。

　　過程藝術要穿越九○年代，觀念藝術也能商品化的階段，是件相當不易之事。台灣旅美藝術家，結合行為與過程藝術的謝德慶，最後以「不再創作」作為

I'm not afraid,
 yes

▼ 洪素珍　默語─我有話要說　公共藝術裝置　1993　（張心龍生前提供）

另個過程藝術的生活回歸演出。此也反應出，先期過程藝術本身的經驗性事實上是極個人的體驗，最後拉長時間，任何人的一生歷程，都可以算是過程藝術了。後續尚有一些中國當代藝術家，也以身體行為做為過程藝術的實驗場域，以肉身

品嚐苦行僧式的一些過程，事後的檔案攝影，精神性與藝術性也都有再議空間。

過程性藝術家最珍貴的部分，莫過於他自己對過程的個人體會，他如果應一個展覽的需要製作一個饗以大眾的企畫，似乎角色就比較像代理孕母了。這也是有國際大展以來，許多應景應題的藝術家所面臨的新狀態。從策展方位換到藝評方位，應展而製作的現場急件新作，其間除了剛出爐的展出滿足，對藝術家本身而言，其實「作工」的情緒大於「創作」的過程。新作如有他人青睞，作品便有可能從此出發轉展他處，藝術家便又要到現場挪乾倒坤，削足適履，與據點對話。這年代現象使過程化的藝術邁向藝術化的過程，實驗精神被削弱不少。

九〇年代後期，過程藝術強調了娛樂化與參與性的特質，也使過程藝術產生親和力。李明維的作品大致具有過程藝術的一些發展素質，他的作品源起於對自身情感的醫療，進而產生對外溝通的慾望，再以據點環境做為一個過程場域，但繞了一圈藝術家還是要再面對自我的課題。李明維的〈對影〉便是他重新探討個人面對身分認同上的再起步，他不再親自與參與者共締過程，而是提出一個不確定的情境，讓諸多可能的變數發生，他從共同進行者變成營造者與旁觀者。

3. 從魚雁到鏡台的涉渡

2002年李明維在台灣的〈對影〉，其企畫文案有關聲音的、劇場的、參與的一些陳述，很接近當時廣為討論的策展理念與時潮。

他設計出一個可變異的活動場域，內置一些黑漆捆著白繩、可以輪動的抽象造形物，參與者最好能分別獨自進入其間，與之搏奕式地互動，這些造形物的原始構想，是他為一位因911事件心理受創的朋友，塑出一些紀念性的人物形體。另一空間，則面對巨鏡，作自我的省思，然後再回到場外，看影錄上的穿梭過程。他期待參與者能夠一個人在這個黑漆雕塑與放大的老式日本鏡台空間內，伴隨心脈跳動聲響，穿行展場。他自己想像：「就像劇場內的導演、舞台的編舞家，或是下棋的對奕者，以肢體互動去形塑自己遺忘的神祕內在力量。」此際，看出李明維故鄉宛似異鄉式的浪漫，就像他形容台灣給予他一種神祕的感受，他對他的觀眾也充滿行動上的想像，但彼時他已不在現場，他也不再親身與其共處，而是讓作品，雕塑或現成物，這些現實或超現實的主客體與之相互觀照。另一方面，也看到他的展覽文字，應合了地域的人文滿足，提供了一種東方式的觀照角度。

從魚雁到鏡台，李明維對人的自我觀照具有穿梭性。西方觀念藝術與東方禪學思想有許多類比與對辯的可能，尤其在裝置與行為藝術上，有不少華人藝術家

行走此徑。此件作品對藝術家而言，本身的空間營造變得比過程重要。這是李明維的另一個階段性新發展，他的過程藝術面對了主動與被動的參與矛盾，而他本身也從現場中分離，成爲一個分享者與設計者。在此作品，李明維已從其現實生活化的過程藝術，走向另一超現實的潛意識心理。在觀衆的參與方面，他也具有一預設想像。他希望觀衆在動靜自處間能有一些內省的情緒出現，而不是純粹遊戲、休憩，因此空間裝置的氣氛營造變得很重要。對藝術家來說，他是製造一個個人曾有的心理經驗空間，再請他者以他身穿梭而過。似乎，在此處李明維的場域構想更接近立體化的超現實畫面。

李明維的作品，常一方面使用心理學與超現實主義裡的潛意識理論，一方面製造東方思想中常討論的動靜情境，試圖「作」到一個兼融的結果。在此，可以看到李明維承繼廿世紀以來，許多華人藝術家「中學西用」或「西學中用」的傳統創作態度。他開始考慮到形式與內容的搭配問題，但這並非關乎什麼民族性的思考，而是他個人的身分與精神狀態。另外，李明維的西方生活經驗，在全球化的今日藝壇也有其優勢。藝術家自我調侃，批評在先地自稱是變色龍，會因人文生態而顯露他的不同文化面貌，但這變色龍的比喻背後，也顯露李明維在面對人際或文化間隔時，採取的溫和與試探態度。這些個人情性使李明維的作品有其特殊的個人表現形式。他既不像一些中式身體行爲藝術家要餓其筋骨勞其體膚、冷凍熱灼，行常人之所不能行，他也沒有像西式社會政治藝術家，要以物體消滅或統計進行，來反映社會意識的可塑性。他的作品是一種夾處於陌生與熟悉生態之中，尷尬情境消弭之前與之後的關係狀態。

從過程與行爲藝術，到裝置與影錄藝術，李明維是當代華人藝術家的一個新族群案例，他在全球化的天空下，找尋人與人相處或獨處的情境，他的東方或西方也許是一種包裝，也許也是他的一部分。比較前期的國際華人藝術家，李明維的發展條件自然與之不同，但他頗能顯露他這年代情境者的特質，沒有生猛用力或旗鼓大張，沒有悲壯或悲情，沒有與世界接軌的民族受傷心，而個人的藝術性格也不易突顯。這一世代與時空下的藝術家，似乎都有類似的新藝術人格，能以其擴張的人情與人脈發展其藝術事業，比在本土創作的藝術家有國際發展的契機。但若以作品比論，這些近期的海外華人藝術家作品完成度精緻，能應題生產，圓融而少銳利，溫度也不若前期海外華人藝術家激情濃厚，但以國際規格的專業態度而言，與外溝通技巧則臻進許多。

從李明維的發展案例上看，當代華人藝術的面貌已不再能夠僅放在區域或本土的疆域內，做閉鎖的藝術局部觀察了。

跨界中的地帶

域內與域外的情境

如果有個人到了一座城市，然後仔細考慮如何控制腳步，那麼，他是什麼地方也到不了。人們應該跟著第一步，然後走前面的路。

——艾克哈特（Meister Eckhart），Sich-einfach-treiben-lassen

並置 「視」與「被視」的角色

在異時空生活的華人藝術家擁有非常矛盾的情境,他們的異化包括個人與兩種以上的土地、生態、社會、文化種種對應關係。他們曾經擁有站在風頭的機會,也同樣面對雙重浪尾的夾擊。他們的認同與被認同都具有弔詭的情境,他們被羨慕也被排斥,他們的人格不見得分裂,但因為異化或疏離的狀態,使他們具有被爭議的理由。

從1989年法國的「大地魔術師」一展象徵性的開始,中國當代藝術家在歐美開始發展,九○年代初陸續開展出一股無形團隊式的聲勢。整個九○年代他們由中國前衛藝術家變成中國海外藝術家,並成為國際藝壇上的中國牌,中國境內的國際牌。十年之間,他們在海內外的生活與藝術情境成為一種傳奇,以及許多年輕一代的導引對象。在「視」與「被視」之間,中國當代藝術家這個在國際上的名詞,背後有其年代性與藝術性的形神變化。

1. 域外的陳丹青

陳丹青在跨世紀之際選擇回中國了。彼時,正有許多年輕一代的中國當代藝術家想往國際藝壇發展,這兩代面對的國際時空,藝術形式的潮流已然不同。

這篇是1996年的對話,如今怎麼看他也不可能會屬於紐約。八○年代初期,因畫「西藏組畫」而名噪一時的中國畫家陳丹青,在九○年代的紐約面對全然不同的文化情境,他的藝術與思考形成一種晃蕩而又猛找出口的狀態,這階段性的身心離異,對許多藝術候鳥是那麼熟悉,但也同樣宛如幻覺一場。陳丹青之來去彷若是一個謎,我們再也不知道,飛行過的大雁如何再安於成為一個守住土地的大母雞。

對於以媒體作為觀看目標的陳丹青,在個人觀看與作品被觀看之間,常存著微妙的並置關係。作家阿城有段文字描寫這項「視」與「被視」的關係:「在我看來,丹青不是一個搞事件的人,他只是迷戀用筆繪畫。但是在傳播媒介如此瘋狂的現在,這好像不是一句好話。有點科舉時代只讀書而不去趕考的人是獃子的意思。不過平實來看,現代人亦是忙著趕考,只不過話語系統不同,進入的手段不同罷了。積極並置不同的話語系統所產生的圖片,透露出丹青的旁觀熱情。旁

觀並非只限冷眼，亦有熱眼旁觀的，不插嘴就是了。」

1995年9月，陳丹青的「八・四聯畫」終於在當時唯一接受的華人土地上應邀開展，然而，不知是否觀眾與媒介故意忘卻或刻意迴避，此展雖關乎台灣近年熱門話題的「本土」、「國際」、「歷史」與「政治」，但真實作品與畫家在此地並無得到進一步討論的機會，這種當下處境的真實，海峽兩地的排斥與冷漠，倒也十分合於陳丹青圖象並置的冷冷對照系統。

1996年5月，曾與旅居紐約的陳丹青進行連續性的筆談，因議題涉及甚廣，在此先整理部分雙方的對話筆錄。陳丹青是位思考性非常強的創作者，對當代藝術頗有個人見解，從這篇他對藝術的「看」法當中，我們可一窺這位當代中國藝術家的海外生活與精神狀態。

這篇稿完成於1996年6月4日，在時間上意外地也造成「挪用」與「並置」的巧合。

▎2. 人與人民的藝術

高：你與大陸許多油畫家一直採取古典寫實技法創作，做為當代海外藝術家的角色，你對傳統油畫有什麼看法？在台灣，油畫風格的鑑始於「日式印象派」，而後則向「美式抽象表現主義」演進。綜觀台灣當代繪畫，在現階段菁英化的創作觀裡，好像欠缺與人民有所溝通的藝術風格，而一度產生尋找「母語」的困惑。對此，你的看法如何？

陳：尋找母語？我們的母系繪畫，一大半深藏在台北故宮呢！我常在想：如果義大利、法國、西班牙、美國的美術學院，都設有龐大的水墨畫系，教師、學生皆為歐美人，興致勃勃磨墨理紙，練書法、畫山水，那是怎樣一個景象？依照斯賓格勒的說法，一地、一國、一時期的藝術只會發生一次，發生過了就不會再照樣發生。我想這是真的。歐洲還會再出一位達文西或林布蘭特？他們自己還畫得出一幅〈蒙娜麗莎〉或〈夜巡〉？所以大陸的「古典寫實」、台灣的「日式印象派」，在性質上屬於形容詞，不是名詞。油畫是中國人到歐洲去學來的。用「師生關係」形容是否較貼切？

高：有關繪畫上「母語」的概念，合適的解釋應該是主張藝術應呈現出你前述所謂「一地、一國、一時期」的文化情境。過去台灣美術與現實文化長期脫節，等到不想脫節時，當代藝術的形式又已走到屬於菁英分子才能理解的觀念領域，至於華人的蘇式或法式寫實，同樣也欠缺自身文化的思考，大量寫

實之作裝飾性太強,跟人民與生活的情感有所距離。也許,就像斯賓格勒的歷史主張,彌補不來的。

陳:你認為台灣、大陸的美術均與現實脫節,確乎為此。不過,退遠了看,這正是兩岸藝術的現實和文化情境。你兩次提到「人民」,很有意思。文革時期,一件作品被官方批判為脫離人民乃是一項罪。可那時的「人民藝術」,人民好像並不喜歡。後來港台流行歌飄進去,十億人民喜歡極了。原來,港台歌星才是「人民藝術家」。

油畫是雅文化,是英文所謂「高級藝術」,中國人多地廣,油畫同交響樂、芭蕾一樣,格外雅;在紐約,我初見美術館和音樂廳的人潮,不勝感慨:這裡的人民真有教養,但其實我是將「人民」和「文化人口」混淆了。久之,我發現美國人民喜歡的也是流行文化,只是西方這一小撮文化人口同中國比,又可算是一大群,擠擠挨挨的。

共產黨的口號是文藝「為人民服務」,這是有語病的。為人民服務?那麼您是誰?這同從前官家的「愛民如子」匾是一回事。人民,會自己為自己服務的,我們倒是該來看看中國究竟有多少文化人口,其素質又怎樣?總之,油畫與人民的關係與油畫布上畫「人」,應該是兩個命題吧。

高:除了讓人民喜歡之外,較高層次的文藝作品,是讓人民能夠產生對自身生活、文化的思考,例如你的作品也是採取傳統寫實的技法,但除了直接的視覺接收之外,還有間接的思考效應會產生。

就平面性繪畫來說,我個人覺得,大陸當代藝術家的傳統包袱比較輕,台灣畫家還是比較喜歡去強調一點抽象性的東方精神,而在社會與人文的相關題材中,處理「人」的方式不如大陸畫家敏銳,不習慣把「人」直接搬上畫面。是否大陸畫家習慣了肖像題材,較能拿捏出當代中國人的種種神情?在德國波昂藝術館展出的「當代中國藝術」,都是用人物畫來呈現文化環境。

陳:這個問題,用「人物畫」來談比較通氣。人民、民眾是複數詞,指密密麻麻的人。我們,所謂「藝術家」,當然是人民一分子,藝術家首先是「人」,藝術品則向「人」說話。畫「人」,大陸似乎比台灣「習慣」一些。話說回來,還是一個師承關係。師承,我以為在「趣味」和「價值觀」的影響,多於「技法、風格」。五○年代台灣的李仲生,據說是台灣現代畫的「教父」。他影響一批弟子,於是「日式印象派」靠邊,抽象畫登場。大陸四九年後跟蘇聯,蘇聯尚「人物畫」,他們在文藝上的命根子,是現實主義,這點,歐美也服氣。

學蘇聯,我以為是好事,不過學了十幾年,大陸出了多少貨真價實的「現實

▼ 陳丹青　銷魂（局部）　1993

主義」作品？順便一提，日本人在美學、文學、電影甚至音樂方面，知俄人甚深，學俄國甚恭，芥川、黑澤明，都高度專業蘇聯藝術。這一層，台灣似乎沒有從日本受到影響。是國民黨的意識型態之故？但日據時代，「國軍」還沒有來。

台灣的陳德旺談論塞尚，十分進入情況。在大陸，我就不知誰能這樣見肉見骨的談塞尚。還有一位了不起的人物畫家，洪瑞麟。他的早期速寫，我想起柯羅惠支和一點點魯奧，但十分土產，很「個人」。他畫「人民」一點也不沾意識型態氣，倒是近年他被再發現、大捧，我看有點出乎「意識型態」，因為他「本土」。他當年這麼畫其實是天性淳良，有才氣。如果帶著這些速寫跑到延安去，一定吸收入黨，還升官。

3. 看與被看的情境

高：回頭談你的創作，有關畫「六‧四」繪畫的「看」法與看「法」。我也不認為

用「政治」的狹窄角度閱讀你的作品是對的。你對六四事件,對政治與繪畫創作的關係,抱持怎樣的想法?

陳: 「政治」這個詞,在中國是指「中南海」、「民運分子」、「黨」、「造反」。由西方人解讀,可以是「墮胎」、「不穿毛皮大衣」、「小學早禱問題」之類。最近看台灣侯宜人翻譯Lynda Nead的著作《女性裸體》,這才領教「裸體畫」充滿政治性;如果你是男性,如果你畫美麗的女裸體。我無黨無派,也沒有毛皮大衣。我的大陸同行,見我畫的女裸體,就點頭,一見我畫「六·四」,表情就變了:老兄,你怎麼對政治這麼感興趣?我呢,還是要留在大陸,即便入黨、做黨,卻照樣還是藝術家,很純的那種,講究用筆、美感之類的。

至於我對「六·四」的看法,就是一個字:看。看電視、報章、圖片。看了還要畫,畫完之後,也還是掛起來看。「六·四」是一個大規模被觀看的過程。

高: 你的觀看過程,讓我想起希臘神話裡常見的精神狀態,在無定的視覺航行中,接收與放送訊息的刺激與衝擊。你以自己的詮釋和選擇,遊走與航行在記憶與現實,古代經典與當代圖象,古典美學與現代理念,當然,還有所謂東方與西方之間,並表現出一種忠實而不妥協的態度,所以你的作品不是摹擬而是呈現,不知我的理解與你的創作初衷有無差距?

陳: 我既沒有遊走也沒有航行,我差不多只是坐著,觀看隨手得到的圖象。

談到初衷,一位南京作家來信,他說凡遇到刺激,他總要把想法「寫掉」(江南方言,即寫它出來的意思)。寫掉了,就舒坦、卸脫了。他看了我的畫冊,問道:你是否也在「畫掉」?

這說得好。不過,單是將「刺激」——如「歷史記憶」畫掉,還不夠「舒坦」。我隨即就要反身將自己何以會刺激,尤其是這刺激以何種方式佔有我,同時畫它出來。我猜「格爾尼卡」村的轟炸所給予畢卡索的「刺激」,恐怕是撥動了他那段時期的繪畫思路。巴黎淪陷後,畢卡索沒有走,可是去畫德軍的暴行,他毫無興趣。

「忠實而不妥協」?我想我所用的新聞圖片比我還忠實。羅蘭·巴特說過這樣的話:「死屍照片——確認了死屍作為死屍是活生生的。」

面對「六·四」慘劇的照片,妥協什麼?如何妥協?

高: 你的創作敢於在藝術與藝術史之間作大膽的切入、多方位的展開,而又固守在寫實油畫的古老大舟之中。從你聯作的觀念看,你是知性的、思辨的,對當代藝術理念相當投入,而從你的畫面看,你又是感性的、技藝型的,浸淫

在傳統中的畫家，這有點矛盾吧？

陳：我也不知道何以會如此。所以我要通過聯作來瞭解我是誰。

當代藝術家渾身觀念，用不著老掉牙的「繪畫」，過去畫家也不必在畫布上承載杜象或波依斯他們所引發的一大堆問題。這兩者，彼此似乎是異己的、平行的，只是在當代，前者得勢、當道，後者失寵、靠邊而已。

從中國到紐約，異地兼時差，恍若上世紀的沙龍畫家來世投胎。我可以上午在美術館巴洛克廳臨摹古畫，下午在蘇荷、東村的畫廊留連，晚上還收到國內朋友寄來的新作照片。這樣一種心、手、眼的「三岔口」，這樣一種莫可名狀的視覺經驗，我要來追問它。

其實初到紐約，我就隱隱約約產生並置的念頭，可是直到「六‧四」爆發，才猛然找到下手的契機。寫實繪畫離不開視覺經驗。藝術創作則或隱或顯尋求著一個對話系統，在中國畫「西藏組畫」時，我對話的是「文革」教條，在紐約畫這些聯作時，對話的自然就是「西方」這一套。我知道，在我這兒的所謂「古典」、「觀念」，都只是取其意味的，形容詞式的性質，目的無非是保持異己狀態，尋找對話的可能。

我畫「西藏組畫」時，奉庫爾貝信條：「畫我所看見的」。現在，這信條於我依然不變，但我所看見的，大變；自己的習慣、手藝不變，但畫中的內容、意思，大變。這變與不變，是否就是你所指的「重疊」？

4. 前衛與後衛的角色

高：考慮過自己作品的「前衛性」問題嗎？

陳：當我畫這批畫時，我從未想過：好，我也來畫一套前衛作品！「前衛」這個詞，已疲軟無力，還能嚇誰？但我尊重「前衛」精神。前衛的要義，是「對立」，在歷史上活的、有力量的作品，在當時都是同主流對抗的、不合作的，蠻頭倔腦的。

從達達到波依斯都詛咒美術館，現在他們的作品被梳洗乾淨，蹲在各大美術館裡，押上巨額保險，被燈火照亮著，得其所哉的樣子。說句笑話——我是一個藝術的「後衛分子」。

高：因為寫實與觀念的挪用與並置手法，你的作品擁有相當大的闡解讀空間，讀者是否會被你強制傾出的訊息、個人主張，以及你所訂定的意義範圍所限定？從一個閱讀者的立場看，你會不會覺得這些聯作「訊息」太強，一組聯

作像一篇敘述文章，觀眾得在你的圖象主題裡意會已經被決定的思考方向？

陳：第一，那些「傾出的訊息」不是我製造的，而是來自圖片。第二，因此我也是一個閱讀者。第三，我的「個人」主張，只是並置。所以第四，如果讀者感到「意義範圍」被限定，那麼，是什麼意義？在哪些範圍？我也想知道。

紐約畫家馬克‧坦西曾在關於我的短評中說：他覺得不是他在看這些畫，是這些畫在看他。香港大學比較文學教授阿克巴說：這些已經被看過的圖象在並置之後，要求觀者「再度觀看」。不過，每次我把畫扛出來給人看時，也感到那些訊息過於吵鬧了，真抱歉。

高：你觀看，但也同時是編輯者。你的取材決定來自個人主觀判斷，然後放那麼大給人看，當然是有意識的主張，換一個藝術家找圖象並置的挪用資料，可能就不是同樣的聯畫形式。你選擇聳動、具有張力的並置圖象，動作本身已帶著意圖心，並且又用對照方式讓人產生主題性聯想。我也不喜歡用異質文化比較的解讀方式來閱讀你的作品，太視覺反應了，用類似閱讀喬埃斯文體的方式來銜接你的場景與圖象，聯想空間更大，但就算是隨想，印象而出的意識流，還是具有為什麼要以這種姿態出現的意義。我覺得你的「六‧四聯畫」以及其並置圖象，便有這種不全然是客觀的冷漠，但在強迫觀者接受之際，又展現出主觀權才是對方，不是你，你還要反問觀者，看出了什麼。

看出了什麼，仍然不會是你的答案，看不看出，是自由心證。

陳：你用閱讀喬埃斯文體的方式看我的畫（謝謝！），陳英德的評論，則引述羅蘭‧巴特的符號學和結構主義，芬蘭一位學者認定這是魔幻現實主義繪畫，另一位美國學者寫條子給我，說我是女權的同情者——我不曾讀過喬埃斯，因為陳英德才識巴特，且對巴特有相見恨晚之感。「魔幻現實」小說我只讀過兩個章節，而同「女權」有染更是做夢也沒想到。此外，馬克‧坦西說他從聯作中看到社會主義現實主義未被發掘的力量，阿克巴則在長篇評論中引述了傅柯、福樓拜和阿多諾的文字，最後，他指出我在繁複圖象中傳達的乃是一片「空無」。

這些回應似乎證實了我的意圖：盡可能將意義開放。其實我真想以這些聯作來慫恿別人——如果我有這權力的話——肯定你所看見的，包括使自己驚愕不解的內心視象，並且真實地說出！別去追問來由和意義，人能夠解釋他的無數念頭嗎？即便能夠，又想怎樣？出於何種意圖？

阿克巴一再提到我所呈示的「文化錯位」。這個詞我原先不知道，至今也不甚懂。但我已分明看見無所不在的「錯位」。近年我在紐約至少看了五百集以上的大陸電視連續劇，但每次回到上海老家，每個電視頻道都在放好萊塢影

片。如果「文化」出現「錯位」，那它可能是對的，而過去「對」，還繼續「對」嗎？

其實「文化錯位」云云，誰都看見了。所謂藝術家，就是安徒生筆下那個不懂事的孩子，忽然叫道：看哪！那個人光著身子！

高：能不能再談談你目前的創作方向，你認為現階段的代表作是哪幾幅？

陳：我沒有創作方向，只有一點感覺。眼下的「代表作」，大概就是十五公尺長的十聯畫「靜物」。

直到1995年在台灣國父紀念館展廳全部排開，我才第一次看到整體效果。

這回不畫人物場面了。我在大規模強調我對於觀念、裝置藝術的誤解。這種誤解在通知西方當代觀念藝術家：他們可能也誤解了觀眾，尤其是我這外來者，竟把這些意義深刻的名家作品錯當「題材」（靜物），透過油畫強行把它們甩到畫布上來。我喜歡它們，你不覺得這些裝置很「好看」嗎？當然，那輛北京的坦克我沒有誤解，但對寫實畫家並不是難得的題材？總是，正解、誤解，只要是一種「解」，大概就成為「觀念」吧。

其中一幅尤納斯庫觀念作品中的女裸體背景，身上插滿羽毛。好幾次，我看見台灣父母們領著小孩蹓進展廳，孩子逕向女裸體奔過去，一巴掌按在屁股的部分上，旋即回頭窺看父母的表情。

孩子們總是好觀眾。大概以為是「媽媽」躺在那兒吧。

高：你的畫尺幅大，需要有好的展示空間才能呈現整體性的觀念，且不宜家居零碎收藏。你對當代「非賣品」藝術怎麼看？比如裝置藝術，隨做隨拆不能收藏，也沒有永久性，你如何解決或期待自己作品的歸宿？

陳：比如克里斯多的大包裝，不能賣。但一定有人出錢買他許許多多的布。裝置藝術都是墊在支票上的。支票，大概就是「前衛」藝術同資本主義之間柔軟的橋樑。中國人有一句話形容「收藏」，叫做「一時聚散」。有永久性的藝術嗎？藝術品住在地球上。地球的「歸宿」，總有一天會爆炸掉，連同長城、金字塔。

爆破 煙霧外的成吉思汗方舟

蔡國強的作品,一路看著,是最想討論也最想迴避討論的對象。關於他最
值得研究的是:蔡國強現象。蔡國強是當代中國藝術家最具經營能力、最
能掌握當下的創作者,冷靜沉著極具親和力,其發展過程亦具國際規格,
是明星型的藝術家。其作品裡常見一種機智,讓人在肯定與否定間,都不
能確定,而其通俗性又往往被視作前哨性的看待。

西征時間不到五年,蔡國強重返中國與台灣,致使當代華人藝壇輕重級評
論人物一致趨附。蔡國強的成功與其統御人事能力有關,但若論其藝術作
品,也是有好有壞。蔡國強的作品,基本上是建立在表面上的認識與想
像,也可以說,是一種輕鬆而親和的藝術。至新世紀,藝術家不僅作慶典
式的煙火藝術活動,也轉事策展工作,概論其發展,他是近年來當代海外
華人藝術家活動力極強的人物,其作品中心思想是一場場幻化,但也構成
一種泛文化的奇怪魅力。

1. 前進紐約的蔡國強

下文所評述的,是蔡國強九○年代中期的一些作品。個人以為,他最好的創
作期是從日本過渡到美國前後之間,氣勢與魄力都具有原創性與爆破力。

1996年歲末,紐約在古根漢蘇荷館展出了「1996,雨果‧巴斯獎」六名甄選
者作品。這六名藝術家被當代參與甄選的藝評家與行政人員,認為其作品深具當
代藝術美學。代表古根漢基金會的湯姆士‧克林士(Thomas Krens)、古根漢典藏
與展覽部的莉莎‧帝尼生(Lisa Dennison)、古根漢美術館策畫者南西‧斯白特
(Nancy Spector)、巴黎美國中心主任瑪莉克勞德‧比德(Marie-Claude Beaud)、收
藏家達基斯‧瓊諾(Dakis Joannou)、獨立策畫者南條史生,以不記名投票表決與
精選方式,各提名了馬修‧巴尼(Matthew Barney)、珍尼‧安東尼(Janine
Antoni)、勞拉‧安德生(Laurie Anderson)、中國的蔡國強、日本的Yasumasa
Morimura,以及史坦‧道格拉斯(Stan Douglas)六位。德國高級男裝公司雨果‧
巴斯(Hugo Boss)提供五萬美元,做為其中一名甄選者的得獎獎金。

很明顯地,這六名被視為當代藝術的1996年代表,都是以表演與裝置為媒材的
藝術家。勞拉‧安德生是音樂家、影片製作家、作曲家、表演藝術家。珍尼‧安

東尼也是以表演藝術與肢體語言行動爲主。Yasumasa Morimura以攝影的方式遊走於文化、性別的邊緣。史坦‧道格拉斯以影片與攝影裝置，作爲自然與歷史文化景觀的新詮釋媒體。雨果‧巴斯獎1996年度得主馬修‧巴尼，其作品理念同樣是要透過影視的記錄，才能在固定的展覽場所中管窺其演出一二。

1995年甫至西方的中國藝術家蔡國強，以表演爆破藝術名震東瀛，從其旅居日本到移居紐約短短十年間，其藝術形式與內容不僅爲國際藝壇所接受，甚至成爲制衡西方思考模式與美學品味的新力量。在古根漢二樓展覽會場裡，穿越過一間間冰冷的影視空間，幽暗而直迫心理死角的紀錄性裝置，在這科幻式的迷宮，蔡國強懸空橫掛的羊皮筏與單調的馬達聲，可以說是西方自我分析、自然解剖、文化切割、社會顯微等當代藝術外科手術間裡，另一古老丹房裡泛出的神祕梵音。

「雨果‧巴斯獎」的展覽品味雖然無法以偏概全地被視爲當代藝術的發展指標，然而這項展覽的甄選趨向依然呈現出當代藝術的美學，已從宣泄式的情緒與抗爭式的行動，轉爲更繁複的思考行爲，二度與三度空間無法再負荷這些思考過程的呈現，即使是影效與音效的複合搭配也只能傳達這些視覺理念的部分構思。此外，這些作品均講究美學的構成，前二屆惠特尼雙年展觸目驚心的場景不復可見，代之的是一種潔淨的、撞擊思維的、直探幽微心理空間的擬構虛境，觀者要以躡手躡腳的肅穆之心繞過每一展覽空間，帶著每一空間都可製訂成一冊需要解題破謎的當代啓示錄離去。廿世紀的末代藝術已從批判回歸省思，表現形式上的「方法論」似乎成爲新趨勢的前導。

六位藝術家當中，蔡國強的作品明顯地東方，他提出的〈龍來了，狼來了：成吉思汗的方舟〉，基本上還是屬於東、西文化間的撞擊課題。今日的東方藝術家比西方藝術家更有興趣於這個藝術對話的議題，然而在對話的表現手法上，大抵皆沿用了西方的藝術語系。蔡國強近年來的作品，則反身從古老的中國擷取方法與資源，面對西方藝術時，可攻可守，這是他能快速立足於國際藝壇擂台的原因之一。

蔡國強的「方法論」來自母文化的生活與思想體系。在討論蔡氏藝術點金術之前，我們需先回顧一下過去的東方主義之傳承。儘管五、六○年代，西方的自動技法、抽象表現、極限主義等超然物外的冷冽孤絕特質，曾經與東方精神美學發生會合的契機，然而這些形簡意繁的觀念與圖象也理智直觀地抽離現實。早期的這一波東方主義，可以說是建立在文人智識者的精神空間，這股屬於個人主義的形而上東風，在今日世紀末看來，游離渙散，尤其在東方社會文化驟變轉型的現實衝擊下，屬於觀念與材質辯證的東方思哲領域，於後現代的天空底下顯得益

加清虛、自限。八〇年代之後另一股乍起東風，是轉求歷史古文化情境的仿擬，懷舊的情緒、鄉愁的回憶，東方文人風騷的追尋、歷史時空的錯置，在粗暴、嘲諷、末世寓言與預示的現實主義主流裡，美麗與哀愁地延續了東方文化中不關世情、無關風月的避世遺風。

九〇年代的國際藝壇看待東方藝術，難免還停留在對待第三世界的眼界，由政治與經濟引起的藝術效應最具文化代表圖象，而這些一度被西方視為邊陲中的主流，卻又不得不因著社政與文化議題而隨勢更改，並且不斷尋尋覓覓切合當下需要的題材。具爭議性的藝術，如果沒有突破舊制建立新的美學觀念，只能停留在實驗階段，同樣，因社會議題而製作的藝術，如果沒有造成突破性的文化影響，這些作品只是附屬於文化效應下的紀錄圖象。蔡國強在八〇年代末期，洞悉水平式的、切面式的東方藝術課題思考將陷於意識型態與對話障礙的終結，材質既無出於天地之間，觀念亦難溢於藝術既有體系之外，當代需要的文化美感經驗需要再延續母體文化的既有根源，以符合當代的生活需要，重新塑造出新精神。

蔡國強作品裡的東方美學，於我觀之，是傾向於東方道家的煉金術，與大多數以老莊禪道作為精神寄養，以至於禪化近無的東方抽象主義藝術家大異其趣。如果後者講究的是最後的境界追求，蔡國強強調的則是追求過程的方法體驗。這種「道」的程序，是其快速融入日本文化的因素之一，另外，他結合「科幻」與「原始」兩極文明的神祕特質，則使他的東方古文化資源穿越時光隧道，世說新語地成為一種藝術新觀。蔡國強橫跨東、西文化，直搗古今文明的破壞與復建之藝術手法，慧點地表現出一條令當代人迷惑的精神鍊金途徑。

他把過去波依斯雕塑精神烏托邦的西方式思維，點化成華麗的東方藝術行儀，並用整個中國豐富的文化資源，取代波依斯簡易的材質，以道家金、木、水、火、土物質不滅的東方定理，作為物質精神性的延續，築構出他的材質、觀念與美學。就觀念而言，蔡氏同樣還是無出於七〇年代以降的行動、地景、表演、裝置等既有藝術形式，但他意圖跳出西方理論如來佛的掌心，呈現出新的東方主義品種。

2. 童年與歷史的記憶資產

蔡國強，1957年出生於福建泉州，海峽炮火與臨海生活是童年成長中的重要記憶。觀察他的作品，在東方主義、東方美學的文化建架底層，其實是很浪漫的藝術原型，他的爆破藝術與經常出現的水勢、船隻造形和蜿蜒的龍騰圖式，這些

▼蔡國強　龍來了，狼來了　1999年威尼斯雙年展（藝術家提供）

▼蔡國強　維也納龍年觀光　行動藝術　1999（藝術家提供）

水帶式的意象屢見，原先可以說是記憶形象的延伸——在被不斷重複濫用之前。

蔡國強童年的爆破經驗到了日本，成為日本歷史記憶中的癢與痛。日本歷經過人類史上最觸目驚心的原子彈爆破，對於這個可以創造也可以毀滅的化學物質力量尤具特殊情緒。剎那火球，人間幻滅焚化其間，東方對生命的輪迴看法，在此生生不息的火與氣之餘燼煙絕過程裡，亦達到視覺與心靈的見證效果，瞬間與永遠的臨界於此全然被消融。蔡氏一系列「為外星人而做的計畫」，大致均延續了這個人生無常、歷史無定論的思考方向，而對立物質衝突時所迸發的交會魅力，也正是他所強調的視覺美感。另外，他的「宇宙觀」亦由東方天人對立的本位觀，現代化到星球對立的新視角，如同中國的長城，是脫離地球後可見的一道人為痕跡。蔡國強意圖製作一些剎那的火花煙霧，瞬間幻生幻滅，在外星人存在與否仍是一個謎的科幻年代，「為外星人而做的計畫」也只是一個美麗的物質存在幻象，這樣的精神性，填充了當代人生命觀的空白與迷惘，也滿足了對宇宙觀的迷情幻象。

自其「爆破」系列之一〈萬里長城的延長計畫〉之後，藝術家似乎發掘到歷史文明材質的重生之美。1994年因秦始皇墓古文物在日本的展出，蔡國強的〈延長〉、〈絲路〉、〈長生不老藥〉、〈盜墓〉記錄了他爆破美學、蠶桑繪帖與刺繡的裝置、長生不老丹藥的丹房演出，以及盜墓過程等行動。至於他的〈泛太平洋計畫〉中的沉船重現與廢船材料脫胎換骨的裝置，展現了他對造形美學的掌握能力。從此次古根漢美術館〈成吉思汗的方舟〉裡，我們再次看到他重新詮釋舊材質的歷史性，並賦予極現代感的視覺震撼力。中國地大物博的文化資源，似乎供給了蔡國強取之不絕的創作能量，而他在九〇年代西方文明正呈虛脫疲憊的乏力狀態時切入國際藝壇，撒出這些具有長生、不滅、迴光等介於現實歷史與神祕文化間的金粉，是科學，也是幻術；是文明，也是原始，文化神祕學穿越區域性的限制，對歐、美其他地區同樣產生了蠱惑的魅力。

〈龍來了，狼來了：成吉思汗的方舟〉應該算是蔡國強對東、西文化與經濟衝擊的一個現實思考，他降低批判性，而呈現出耐人尋味的思考本題。對東方來說，龍來了，是一個嚇阻性的警言；對西方而言，狼來了，則是一個千篇一律的謊言。1996年6月，蔡國強在日本名古屋市美術館的「今日日本現代美術——天地之間」，曾採用了羊皮袋與發動機，標題是「成吉思汗的方舟」，這是蔡國強於1995年9月移居美國之後的文化感觸。十三世紀成吉思汗橫掃歐、亞大陸，涉河滅西夏時所採用的交通工具，便是經過數百年仍然殘存在中國寧夏與內蒙古交界黃河渡口的羊皮袋，憑著這原始的工具，成吉思汗殲滅西夏文明，造成歷史上因「黃禍」而陷入的黑暗時期。廿世紀後期，蔡國強有感於日本經濟造神的威力，日

產汽車大舉進軍美國，抵制日產用品一度成爲美國經濟救國的口號，而這個「黃禍」之根源，便是日產汽車內的心臟——其貌不揚的機械小馬達。

在名古屋市展覽時，蔡國強就地在附近豐田汽車廠找到了發動機，其裝置形式是採河流彎曲，在地面上展開流動的「勢」感。紐約古根漢的展出造形，則是懸空架出整個羊皮筏的龍騰之姿，尾端裝置另一個在紐約廢車場找來的豐田汽車發動機，在古根漢經費的提供下，他的羊皮袋是直接購自寧夏與內蒙古一帶的船工，經過編綁之後，這些曾是平時水袋，逢河成筏，甚至可載古代兵馬的簡易材質，在一個現代的西方美術館裡伴著單調的馬達聲，像歷史的警幻幽靈，透過油脂般透明而帶暈黃的羊皮袋造形，散發出一股原始材質令人意想不到的神祕操控力量。

蔡國強懂得將東方美學與當代藝術緊密結合在一起，而且對於生活與生存環境相當敏銳。他在日本時期的作品內容傾向於宇宙觀與自然觀，在西方世界的表現形式，則較偏重於精神性與文化性的比較，這些微妙的現實配合，使他的作品在展出地區均能激泛出共識與共感。1996年12月美國《國家地理》雜誌適巧製作了成吉思汗的專輯，這個曾被票選爲千年來最令人懼怕喪膽的戰神，在東西方歷史皆佔有一席之位。蔡國強用羊皮袋的能量見證一段猛暴的歷史記憶，再掏出當代經濟風暴的心臟象徵，豐田汽車的破舊老馬達，作爲東方第二次西征的利器，使整段歷史文明的興衰彷若荒謬的神話。對於文化變遷的題材處理，圖象式的、標語式的、科技影像式的表現方法在九〇年代層出不窮，但蔡國強獨能掌握到材料上的歷史與能量，儘管他強調自己的作品是「無法爲法」，我們不得不看出這位游牧式的大地幻術者，他的藝術神話是奠基在遨遊於天地之間的機關聯想，用現有之法變法，雖不能指爲奇門遁甲之術，卻也提供視覺閱讀者頗具末世迷情的氣氛。

3. 解讀蔡國強的國際化現象

在當代藝術理論已呈飽和的今日，東方藝術家一直希望能把東方精神拱進廿一世紀文明的救贖神塔，甚至不斷自慰地提出，以東方思哲爲主的自然觀、宇宙觀、人生觀將成爲世紀的藝術精神所在，這種以「取代性」代替「對話性」的幻覺，其實是相當本位主義的。廿世紀西方的藝術理論之建立，提供出的只是一種藝術多寶格的樣兒，不懂得把玩的後進藝術家通常只能進入多寶格之內，成爲附屬的仿冒品，然而視其爲工具的藝術家則能囊中取物，自組成新的格局。相對於

西方主流藝術文化的其他國度，大同小異地面對了如此的課題，既不能把多寶格內的所有寶物倒掉，也無法真正地取而代之，而惟一能突破僵局的方式，或許便是將這些寶物視為現代化的工具，重新開啟對本身文化的認識，開拓出一條異質文化可以相互分享的文化經驗與生活美感。

蔡國強的作品，呈現出東方藝術家當前可以迎合國際藝壇側目的必備素質，這些素質均可作為一種閱讀的參考。

◆ 藝術仍然需要回歸到創作者的生活經驗

過去波依斯的油脂椅、當代馬修·巴尼的「分性」演出，都與創作者成長過程的記憶有關。

蔡國強的爆破、船隻、流水形勢，同樣源自個人獨特的生活經驗，這些作品自然而然比一般材質使用者的創作品更具藝術原始的感性成分，而幾乎好的作品皆與創作者的個體實際經驗密不可分，才不會顯得矯揉造作。

◆ 藝術仍然需要旺盛的想像力與浪漫的成分

藝術訴諸政治議題、人性分裂、環境生態等以寡抗眾的現實問題後，在面對藝術性時，仍不可豁免地要從「反美學」的新血源裡條理出「美學」的成分。當代藝術在經過近廿年的美學病變抽搐之後，惟一能補給其生命線的，還是得回歸到任何足以悸動人心的審美記憶。蔡國強的一系列演出與裝置，在本質上均捕捉到一般觀眾的共鳴、好奇，這些情緒滿足了觀者對藝術的需要，以及超乎現實的潛在精神寄託。

◆ 藝術仍然需要本位、對位與異位的多元性

每一個擁有不同成長與文化背景的藝術家，仍然需要從身分與文化的認同經驗裡，尋找出同位與異質間的差異性。蔡國強從中國到日本，再進軍國際，均能從自己熟悉的本位文化養分中，築構出可以與他文化對位的思路，使其作品在經過異位之後，亦不會因脫離本位的精神性，而成為一種區域性文人的囈語或獨白。

◆ 藝術仍然需要開闢一條溝通性的語言系統

當代西方藝術的疲乏現象，在於西方藝術長期居於霸主姿態，長期以本位的西方語言去認識其他文化，並用泛淺的皮相作為一時的興奮劑；反之，原處於西方主流地區之外的藝術家，往往更有意願以投入主流的方式認識主流的發展，使整部西方藝術發展史成為藝術工具書，對於如何套招使用正逐漸駕輕就熟，且能藉著既有的「工具辭典」傳達不同的文化思想。蔡國強乃以中國五千年文化做靠

▼ 蔡國強　草船借箭　（藝術家提供）

▼ 蔡國強　APEC大型景觀煙火表演　（藝術家提供）

山，資源俯拾皆是，再以西方理論經驗作爲傳聲筒。所以，他的爆破威力之幻化，讓人想起亨利·摩爾針對二次大戰所做的〈核子威力〉；他的材質使用，讓人想起披上華麗文化絨帽時的波依斯；他的進行過程，讓人想起無所不包的克里斯多，他利用這些既有的現成觀念作爲創作的骨架，骨架之外的血肉，則又來自個人的文化背景與條件。相較於一些因禪化而枯槁的東方主義奉行藝術家，蔡國強的當時創作空間是開放式的，機巧地具有對話可能。

◆ 藝術仍然需要執行的信念與系統的組織

不可否認，大尺度的空間觀念之作，是當時美術館級的創作主流。蔡國強比一般幻想者具有更強勢的實踐力，他的作品完全超乎獨立作業所能掌握的範圍，從支持團體的配合，充分的預算經費，再到企畫採購作品完成，藝術家的海市蜃樓是建立在一如平地起樓的企業與管理能力之上。蔡國強崛起的現象，另一個不可忽略的因素是其中途島日本，扮演了重要的催化角色。相較其他地區，日本的藝術運轉系統已相當現代化，許多從本土直接到西方的藝術工作者，在經費支持上往往捉襟見肘，氣勢難以開展，蔡國強的日本經驗不啻說明，前衛藝術要進軍國際藝壇，藝術生態環境就不能一直停留在赤手空拳土法鍊鋼的階段。

蔡國強藝術與蔡國強現象，反映出當代藝術點石成金的玄機，無論在藝術思考上，在形式表現上，在爭取展現上，獨門的「方法論」終究還是化幻成眞的重要法書寶典。蔡國強絕對是一位聰明過人並有實踐力的當代創作者，深諳群眾心理與理論切割，但是他的作品，好像欠缺一種藝術素質，欠缺一種不世出的氣質，一種超越現世的品味。或許這麼說是相信前衛者必孤獨，遂以爲蔡國強的熱鬧現象，似乎正在被世俗消費著。

4. 蔡國強的國際化發展

1997年是蔡國強開始活躍國際舞台的重要年分。該年初，蔡國強先在紐約古根漢美術館裝置羊皮筏與破馬達；3月到丹麥路易士安那美術館擺太湖石、咖啡機座，還放風箏、炸火龍；5月在芝加哥當代美術館裝置健康步道石床，兼設中藥販賣機；6月在威尼斯雙年展，他把舊沉船木板搭建的三丈塔再改裝成破火箭；8、9月期間，他又在紐約皇后美術館搭了一個大紗帳，請參觀者在西式「夾褲戲」大澡缸裡泡中藥澡。展出期間他有一場演講，介紹他如何採用東方文化的資源作藝術創作，他述及中藥與風水觀，與會中居然有人要他看看曼哈頓的氣數與風水，蔡國強在藝術與生活的模擬狀態中，面對了觀者賦予他的新角色，他是東西文化

氣象員、藝術郎中,還是風水仙、地理師?

　　1998年之後,蔡國強在台灣與中國均有驚爆之舉,從北美館的廣告城與金飛彈到台中國美館的不破不立炸館,兩事件使其名聞台灣,而在誠品藝廊的展出,也使其進入華人藝術收藏界。1999年威尼斯雙年展的〈收租院〉一作,使其獲得西方評審肯定的獎項,卻被中國藝壇訴以官司。但跨世紀之後,他在上海APEC活動企畫煙花,給足了主辦單位人氣的面子,也滿足了許多觀眾在剎那間的視覺享受,這具有煙硝意味的媒材,短暫的熱鬧迷幻,晃過一時,似乎也是蔡氏的一種常用手法。

　　蔡國強的作品,呈現的正是文化混沌的剎那交結現象。他的作品裡可以很明顯地看出他正以文化掘井者的姿態開發他的藝術潛能,我們很難用一個固定的視角看待他拼裝這些東西媒材的方向,幾乎東方觀眾與西方觀眾都可以從其作品裡感覺到自己熟悉的生活語彙,甚至在藝術史學界,他的一點點波依斯、一點點杜象、一點點羅勃·史密遜、一點點克里斯多、一點點卡布羅……,這些一點點的身影,讓人捉摸不定,不知系出何門何派,彷彿是藝術理論的精神分裂者。

　　蔡國強曾表示,同樣鑿井取水,他與其尋尋覓覓自己重鑿一口不知是否擁有豐沛水源之井,不如就前人已鑿之井直接取水,他這分充滿大智若愚的創作態度,演繹出許多不可能的可能。基本上,蔡國強的作品並沒有強烈的社會或民族意識,他把民間家常事物與生活經驗搬進展覽空間,無非已昭告世人:他在製作藝術。這些事物的民間世俗性在經過大雅之堂——美術殿堂的洗禮之後,被「藝術」之名神聖化了。

　　跨世紀前後,蔡國強以煙火場景成為他的藝術主要形式,這些斥資龐大的爆破作品,適合大型活動的所謂周邊活動,熱鬧眩目但內涵則趨乏善可陳。若說是一個中國藝術家,拿中國古代四大發明之一,沿著全球爆放,與其說是滿足中國人的征服感,以為龍飛九天,再顯武功,或是作為一種繼八國聯軍炮火傷害後的歷史變奏再現,在雙向都可圓說下,不如說,眾人本來就喜歡火花熱鬧的場合,在煙火繚亂中,沒有人在瞬息間還能產生歷史的沉思。因此,與其過度解說蔡國強的爆破作品,不如就純感官享受,享受一場場雲霧火光的幻化。

迷陣 為民服務的古道造白字

以語言、文字、文本作為文化探索與比較的當代華人藝術家不少，這批前
仆後繼的文字軍移居西方之後，面臨了漢文字無法顛覆、挑釁西方文化的
現實。

徐冰是中國文字軍的重要代表，其文字作品的發展較持久，也最具研討
性。八○年代後期出國的中國前衛藝術家，進入國際領域與新的文化生活
圈之後，異文化的溝通與衝擊首當其衝，要讓西方藝壇刮目相看，不得不
重新遊走西方文化的剃刀邊緣，或是找出一些文化相融的情境與理由。從
解構到建構，徐冰的文字作品，從發現走到發明，也成為一部個人的文化
情境白皮書。

1. 他說他是為人民服務

徐冰的天書裝置放眼看去，有風簷展書讀，古道造白字的意象。但1999年在
美國，徐冰卻說：我的作品帶社會主義色彩。

在目前的海外當代藝術家中，除了國族主義與東方主義被矛盾地迎拒使用
外，徐冰的「為人民服務」之社會主義藝術觀的提出，一時令人跌破眼鏡，也成
為牽動我撰寫此文的誘因。1999年7月，在討論其〈新英文教室〉的電話中，徐氏
突然提到：「我的作品，最終還是脫離不了我們這一代所受的社會主義影響，藝
術是為人民服務的信念，最後，還是回來了。」一個生活在西方，以虛無行為作
創作的藝術家，他是如何回到這個成長背景裡的口號？徐冰的海外藝術發展過程
中或有解答。

曾在〈析世鑑〉、〈天書〉與〈鬼打牆〉一系列以版畫形式解構文字與權威象
徵的徐冰，作品一度講究視覺氣勢，在觀念化的創作學理中亦極具鑽研態度。這
位一貫以文字或版畫拓印為媒材的藝術家，在後來的〈文化動物〉與〈蠶書〉等
創作過渡中，遭遇到文字在異文化短兵交接之際所面臨的溝通問題。〈新英文教
室〉的設計出現，將羅馬字母帶入漢文永字八法書寫的領域，把過去不可解讀之
〈析世鑑〉文字，推展到具有拼音系統與朗讀、書寫均產生溝通可能的新文字範
圍。

在以「文字」作為創作觀念的當代藝術家當中，徐冰的從文字解構走到文字建

構的歷程，從本位漢字書寫與其文化意義瓦解，再過渡到西方當代藝術的普羅參與、藝術家的執著、困惑，以語言作為跨文化思考的堅持，在這十餘年間明顯地提供了一個文化溝通的實驗路線，而三個階段也都為其未來預留了後續發展的問號，與具轉機可能的瓶頸。至目前為止，徐冰一直試圖突破自設的障礙，一路仍在「文字」領域洄游。至1999年，徐冰不僅獲得美國麥克阿瑟獎，2002年還在華盛頓國家藝廊做回顧性展出，在九〇年代海外中國藝術家當中，他是極少數被視為具學術性與能開發、使用新舊媒體的創作者。

1999年3月在芝加哥曾與徐冰有過一次短談，曾問徐氏，為何當代海外中國男性藝術家的作品，總是避免個人身分、心理、情緒，而以大文化的相對論做為探討對象，傾於理性、策略、視覺造形，但似乎只有群體身分沒有個體身分，甚至其前期生命經歷，也很難在作品中露出蛛絲馬跡。

徐冰提到，他以「文字」作為思考主軸、創作媒體，與其家庭成長背景有密切關係，文字與書籍是他成長過程中不斷面對的記憶。對他虛無的「複述系列」，徐冰在1992年《雄獅美術》的〈藝術・對話〉中，曾提到〈析世鑑〉表達的是在「重複，循環與努力之後又回復到原位的悲哀」，然而在同文裡，藝術家在針對〈天書〉時，已進一步指出「文字被我用來造成一堵牆；牆就是人類之間的一種媒體，它也承擔著連接、溝通和表達的功能。」當其「英文方塊字」推出後，徐冰終於從虛無的文字解構者、悲哀況味的思想者、隔閡與交接的巴比倫牆面壁者，回歸到他的社會主義的思想母型。針對「英文方塊字」，他在1997年11月香港展出時，開示了如下宣言：

「推廣這套新英文的工作，很像國內解放初期大規模群眾掃盲運動。接下去我還會把更多的地方改造成學習新英文書法的場所，舉辦短期訓練班，出售普及教材，這比那些無病呻吟的製造藝術要有意義得多。我的工作離當代藝術系統的概念越遠，也許說明我的工作做好了，離真正的藝術目標越近了。我希望對久違了的百姓做一些實際的貢獻。」

這段話，頗有一種臥龍出山，羽冠綸巾，暢論藝術下鄉之姿。從後現代倉頡造字的天書階段，到英文方塊字的文化掃盲行動，徐冰的文字遊戲與文化態度，不管是菁英主義或是社會主義，甚至是否有些文化侵略主義，其實均與藝術家不斷受到的外在環境衝擊有關，從一件作品閱讀藝術家不容易，但從十年以上的創作沿革閱讀藝術家，比較之中我們仍然可以探討出藝術家在與時代長跑的歷程裡，如何一波三折地揭躍出獨到的個人風格。徐冰的「主義」轉折，寫實地活現了一位當代海外藝術家的時空轉換與其心路歷程。

▌2. 穿越文字獄的文字慾

　　五〇年代中期出生的中國當代藝術家，尤其是以觀念或裝置為媒材的創作者，在經歷「八五藝術新潮」之後，鮮少有人提到自己的作品與社會主義有任何關聯，徐冰創作目的性的回歸耐人尋味，但回顧其三個階段的創作，其個體與群體意識的互動，實也是有跡可循。在思想的過渡，徐冰是一個理論旗幟明顯的當代中國藝術家，而他對「文字」的涉渡過程，也相當完整地提供了我們閱讀藝術家與其所經歷的時代性。

　　中國當代藝術家首先以「文字」作為顛覆傳統之作，來自谷文達的「非陳述的文字」主張，藝術家以玩弄、嘲諷、遊戲的手法，在中國書寫道統之前，扮演了革命性紅衛兵的角色。而後吳山專的〈紅色幽默〉，則借助荒誕的語言，表達荒誕的現實，以黑色與紅色為主的大字報書寫風格，做為藝術革命的手段。瓦解文字的文法意義，盲化文字的認知，這些行動充滿叛逆的情緒，谷氏的〈靜則生靈〉與〈男男女女〉之書法，是由其學生執筆，他以行動藝術涉入，用朱筆批改，完成他對書寫行為的批判，他的顛覆敲打下第一塊文字閱讀的慣性之磚，而吳山專的大字報更野蠻地以街頭塗鴉、公廁文學的方式，宣洩其文化情緒。最情緒短路的另一位創作者，是廈門達達的黃永砯，他不批改，也不自己塗寫，索性把兩本中西藝術史擲進洗衣機裡攪三分鐘，完成了他快速「洗書」的行動。

　　這些八〇年代後期的「解構文字」作品，其實是假文字之手宰割文化，用閱讀慣性的瓦解，挑釁慣性所造成的權威。很明顯地，這裡絕沒有社會主義的色彩，反而充塞著達達主義裡的虛無，破壞之後是沒有重建的藍圖。如果說秦始皇的「焚書」是中國最早破壞文字文化、知識權威的行動，焚書的目的是抵制知識分子顛覆權威的任何可能，那麼中國當代前衛藝術運動中對文字的質疑，正是知識分子的自我迷惘呈現，是文化價值觀的自我沉淪崩落。

　　谷文達雖然使用錯別字、偽字，但依然以其頗具氣勢的傳統書法為媒介，他的八〇年代後期作品，還是保留了字音、字義與語義，因此他也被視為腳跨在傳統與當代藝術蒙昧地帶的藝術家，提出此文化公案，但卻點到為止，另奔他處。徐冰的〈析世鑑〉之提出，時間與空間上均比其他文字的顛覆者拉得更遠，他自1987年開始製作漢字裡找不到的方塊字，鎖定版畫的製作形式，在一個古籍印刷廠製作了四百多本《析世鑑——世紀末卷》。

　　這項行動需要長期的時間與耐力，以荒誕的信仰，製造一個從無到有、有中又彷若無的文化產品。所有「析世鑑」的文字，歷經的時間，所完成的只是一項無意義於任何讀者、社會的行動，藝術家像希臘神話裡的薛西弗斯，在山谷中不

▼1987年徐冰在北京的工作室（藝術家提供）

▼徐冰　天書　1987-91（藝術家提供）

斷滾動一個路線反覆、徒勞無果的巨石。

　　薛西弗斯的精神在當代中國藝術家作品裡經常可以看到，套句西方當代藝術的學理，他們認為是「普普」藝術中重複、再製、挪用的銜接，盜火的普羅米修斯精神，在當代中國藝術作品則較為少見，但從谷文達的顛覆、吳山專的荒誕、黃永砅的機智等火花裡，徐冰以長跑之姿接了聖火，他放棄現成文字的借用，重新「發明」文字，倘若他想以其發明品取代現有文字，在當時與現在無疑都是更大的狂妄了。在徐冰的新字當中，無六書的原理，而有否武則天造字的心理，則不可知，但從〈析世鑑〉到〈天書〉，這套裝置作品已成為徐冰經典之作則屬實。

　　另外，徐冰的〈鬼打牆〉是一件很大的版畫作品，事實上，徐冰的藝術是以版畫技術出發，〈析世鑑〉是活字印刷系列，拓古北口長城金山嶺的〈鬼打牆〉則是整塊的版畫製作，而在文化意義上，兩系列作品是有差別的。〈析世鑑〉或〈天書〉是把文字打碎之後再重組，一方面否定語文系統，一方面又借力於語文系統。語文是文化生活的一部分，藝術家的否定充滿矛盾，否定系統，但不一定否定系統所形成的文化，在表達上他仍然使用了印刷製版的傳統。〈鬼打牆〉一方面也是想拓下「權威」的象徵，另一方面則又保留住了權威的歷史性。對「自由」的嚮往，與對「權威」的依附，是那一代中國藝術家最大的文化情結，這個矛盾若被靈活應用時，則成為所謂的「策略說」，但從時代背景觀之，也只有在如是的時空之下，才得以成就出這些年代作品。

▌3. 面對文化的後殖民時期

　　移居西方之後，徐冰與其他的中國藝術家一樣面臨了漢文字無法顛覆、挑釁西方文化的現實。作為中國前衛藝術家進入國際領域與新的文化生活圈之後，異文化的溝通與衝擊首當其衝，要讓西方藝壇刮目相看，不得不重新遊走西方文化的剃刀邊緣。開始時，谷文達轉用身體材質挑釁西方宗教與文化。吳山專的菜市場亞當與夏娃之演出，與「大字報」時期截然不同。用「動物」作為替身演出不僅是一種藝術策略，更因此強調了文化互噬的獸性與本能。徐冰的〈文化動物〉是其中強烈表現的一例。從文化情境來看，此時期的徐冰進入了文化的後殖民主義時期。

　　徐冰在〈天書〉時期呈現的文化焦慮，是以「苦修式」的體驗過程，完成個人藝術精神的釋放，他在〈文化動物〉一作裡所呈現的文化焦慮，則具有不少攻擊性的意識。他下鄉至養豬場選擇合適豬種，在兩頭豬身上烙印出排比式的羅馬

▼1994年徐冰的〈天書〉在Reina Sofia美術館展出 （藝術家提供）

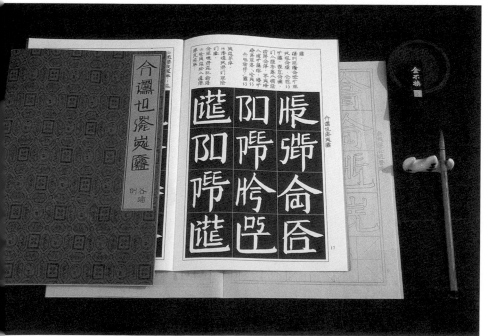

▼徐冰　析世鑑　1995-99（藝術家提供）

字母與漢字，在眾人圍觀中，使兩頭豬在八百公斤書面所鋪成的展廳上公然交配。這種文化交融的赤裸與野蠻、主動與被動、刻意設計與自然激素之刺激，大致反映出藝術家夾處於東西文化之間的躁慮。兩頭豬交配出的結果，不會出現羅馬文字與漢文字相混的新豬種，這件作品因公豬所代表的羅馬字母，而點出藝術家意識中的男權思維模式，而漢文化在西潮衝擊下，成為被動的、被侵犯的，與具有自然需要的母豬角色。文化交織，脫離文明與智識理論的包裝，其實就是強弱供需，互侵互惠的生存狀態。〈文化動物〉雖然使用了「文字」，但這些文字只是被用來當做不同文化的象徵工具，並不具有特殊超越〈天書〉文字形式的意義，如果不用羅馬文字或是漢文字，而改以烙印國旗、地理圖象，其實並無多大的轉義。故此兩套文字的排比，只是文化對峙的象徵罷了。

〈蠶書〉一作，藝術家又回復到春蠶吐絲的蛻變期待期，他讓蠶蟲自行製作蠶文，而創作者對於文字閱讀的無力感，任由蠶蟲自由發揮，比起〈天書〉時期，似乎更傾向自棄，過去那種冥頑的意志力已過渡到另一種自生自滅的外在觀照，從「牆」的屏障意識到「蠶食」的慢性侵蝕，在在顯示藝術家創作精神的轉化。

坦白說，徐冰的〈析世鑑〉與〈天書〉在西方藝壇呈現時，裝置上的視覺效果非常重要，因為那些漢文字是否真偽，對不解漢字者其實都是一樣的。他要將「黃河之水天上來」的氣勢轉成文字的力量，必須以滾滾翻天而來的文字白帳為天篷，以冊冊翻將而去的文字為地海，造就出無限浩大的文字塚，讓人產生如敬鬼神，不知其所然的茫然膜拜感，在虛無中萌生出莫名的浩蕩與靜穆。而另一方面，這些文字書冊與一片片的印刷天書，又可以化整為零的姿態進入市場、進入群眾，在脫離正式藝術展場後，這些文字的人海流竄，再度從裝置產生的精神性回歸到藝術製造的工藝性，變成不可閱讀的視覺創作品。

徐冰此時面臨的問題是，西方藝壇擁有木刻版書的古籍，與擁有「析世鑑」的意義，在於製造者的時空身分，在一樣不可閱讀裡，擁有的也只是一種非文學價值的書冊典藏與不同存在的觀念。其模糊文字的國際視障，可以從〈文化動物〉與〈蠶書〉中看到藝術家移居西方的文化挫敗，在〈文化動物〉中，藝術家的文化批判仍未提出建構的觀點，在〈蠶書〉裡更是文字血肉模糊，處於天蠶不知所變的狀態。

九○年代移居海外的中國藝術家們大致都面臨了這種窘境，他們早期在國內所質疑的傳統文化，在西方藝壇產生特殊時空衍化出的二元取向，在精神上傾於後殖民主義，在市場上則邁向後資本主義。1994年〈文化動物〉在北京展出時，有西方評論者Karen Smith提出「是強姦罪還是通姦罪」，此處不無反應這件作品很

VI

跨界中的地帶 —— 域內與域外的情境

▼1994年徐冰的〈文化動物〉在北京演出的現場 （藝術家提供）

強烈地點化出藝術家對於西方文化與中國文化的「關係」，有極大的收受情緒。任何在卅歲之後才移居西方的移民創作者，其實在文化上都有如此的挫敗，一種被次化的對待使個體對於母文化有強烈的自尊與自卑，在實際的生活圈內，除了以通婚和番得以較快速進入西方文化與生活的社交主流體系之外，經常是要以更大的努力與心態的調整，周遊於西方藝術霸權的篩選中。文化之前人人平等，遂成為其藝術理想的新指標。

從虛無主義到後殖民主義，再到社會主義，對海外中國藝術家的心路歷程而言，是必然之途。而此處的「社會主義」常是帶著一種無可挑釁之後，非常美帝式的「世界大同」理想。另一位文字起家的谷文達，也是一個明顯的個案，他的「奧迪帕斯」系列直接挑釁西方宗教與人權，結果在此路難通之下，轉向「聯合國」系列。「聯合國」系列的人髮又結合文字與國旗的圖象，表面上是混淆文字，以文化混聲合唱出大同頌，但國旗與地圖的配合出現，已說明國家的存在界分是聯合國的現實。谷氏的四國偽文字髮幔再度以不同解讀，無分軒輊，伸張了文化共處的平等幻想，但此理想是絕對虛妄的，藝術家作品中所營造出的精神氣勢，最終回歸到裝置空間的美學掌握，一片片串拼，使用了場場裝置的視覺效果。跨世紀之後，藝術家一下音譯與諧音的多義唐詩，一下表演中西婚盟的服裝對換，或有中人中服與西人西服的婚禮，或有中人西服與西人中服的婚禮，提出屬於論述性的文化與生物的統一。此人身服飾符碼的代換，與徐冰「動物行為」的羅馬字母與漢字之豬皮烙印，意含上雖異曲不同工，卻讓人仍有熟悉的擬用印象，此外，展現方式也屬大排場熱鬧媚俗的走秀演出性質，與徐氏「動物行為」的尷尬、原始與騷動的場域感大不相同。

再論徐冰〈新英文教室〉，此系列似乎選擇放棄了藝術客體的大排場視效，脫離〈天書〉與〈析世鑑〉的裝置氛圍追求，變成一種需要群眾參與、學習的藝術遊戲，同時也一樣配合了輕鬆的娛樂文化需要。一方面其作品的藝術視覺性減弱，另方面在發明、工藝、書寫、遊戲等被菁英與前衛創作者所掙扎的藝術生產領域，開疆拓土、亦古亦新地轉入觀念與行動的表現陣營。〈新英文教室〉之後，徐冰的新作也同樣顯得瑣碎，面目難辨，但以在西方生活後的創作而言，此作品算是徐冰重要的代表之作，他的「方塊字」也幾乎成為他最重要的創作符碼。

▌4. 新英文書法的文字統一觀念

徐冰的〈新英文書法〉，設計了一套自行發明的羅馬字母方塊化系統，藝術家

▼〈新英文教室〉教觀眾用書法書寫新文字（藝術家提供）

以方塊字的組合，如電子字典字庫一般，漢字化地出現徐氏字體，而這徐氏字體是可以用羅馬拼音的方式朗讀的，唯學生要熟悉系統，像玩魔術方塊地拼轉出音節，並且以練習永字八法的書寫，做為可通行國際的一種書法，只要參與者對照基本的方塊字母，便可以了解自己所描紅書寫的「文字」意義是什麼，更甚者，在電腦之前輸入符碼，方塊字便可組合而出。

有關徐冰的〈新英文書法〉討論者眾多，但若以此系統實驗做為漢字文化的新自我肯定，或做為漢英之間的理想文字設計，這項文字的文化高帽實則充滿文化膨脹的想像。徐冰的〈新英文書法〉雖然提出了「方塊化」與「拼音化」，但這發明既無法取代中文六書象形系統的實用與美學，也無法取代西方捲草字體的方便通行，這套字形設計應視為藝術家創作本質的回歸，創作者以垂直線性幾何取代了捲草書寫，並配以現代化的電腦科技，重新以遊戲的態度，建立了跨語文障礙而仍能學習書法文字的樂趣。

徐冰的「掃盲運動」是超越現實的想像，要認識他的英文方塊字，本身已不是文盲，參與者必須具備認知羅馬字母與西方語文的能力，轉捲草為線性，繞了一個大圈子，再牙牙學語式地拼寫出方塊字母，或是索性輸入電腦，印刷出一張速食性的新文字工藝品。這個「掃盲」不具有極大的實用價值，而更接近娛樂作

用，在寓教於樂的過程，能推廣多少觀眾在現實生活使用英文方塊字是不可測的理想，但藉由這套文字設計的拼組遊戲，則讓「天書」成為一個可被破解的符碼文字，甚至顛覆了閱讀者的位置，如果讀者是不諳羅馬拼音的漢文閱讀者，只懂「注音符號」，不懂「漢語拼音」、「耶魯拼音」什麼的，那真是這套系統前的文盲了。

從「風簷展書讀，古道造白字」的〈析世鑑〉與〈天書〉，再到現在可以對號入座、依次解碼的〈新英文書法〉，徐冰的文字慾充滿了階段性與時代性，一路從知識分子迷惘的象牙塔邁向普羅藝術的大家樂，英文方塊字實可視為〈文化動物〉陣痛之後的結晶作品，輕輕鬆鬆地讓國際觀眾在沒有大文化壓力下，對非象形的中式文字產生親和力。

中國人慣以文字是「經藝之本，王政之始」作為權力的象徵。徐冰的方塊字之設計，如果被視為另一種「王政之始」，被文化有心人當做漢文方塊字對西方文化的滲透或反撲，此心理是相當文化病態。我們寧可看到徐氏藉此設計，激發更多國際人士有興趣拿起中國的毛筆，當做一種生活樂趣，用書法藝術平息生活的焦躁，而不是從崩解的巴比倫牆下，悲壯地再拼貼出一座新的文字牆，再孜孜地重作文字教化。藝術，可以不必如此沉重，沉重的藝術，也自有其應有的時空與背景。

徐冰的藝術，原來就從工藝性的版畫與普及性的印刷出發，他遊走於西方的觀念藝術，一度悲壯地製造了大中國文化在歷史與現代中掙扎的顫慄景象，他企圖搖撼傳統根基，而又矛盾不捨地擁抱了傳統的胸膛，在西方文化之前，在當代藝術之前，其理性的理論質疑背後，充滿感性的詩論與情緒。〈新英文書法〉是一項發明，有科技、有傳統、有中國、有西方，是菁英主張，也是普羅玩意。如果大家能因由方塊字的認識，而產生拿毛筆的書寫樂趣，徐冰的書法推廣運動，將比掃盲行動更接近藝術活動的根本，更有下鄉美化生活品質的文化意義。

2002年徐冰的近作是廣州野生斑馬群的易色行動，斥資改變斑馬的毛色。坦白說，作為一個曾經嘗試了解九〇年代中期海外中國藝術家發展的觀讀者，這些在華人當代藝壇被稱為重要西征與回歸的元老者，其作品階段性的幻化，已讓人無法再一一同步去探尋，除非是他們盲目的迷友。從古道造白字到古道照顏色，藝術家們掙扎要留下的，也許就是一個歷史時空的印象。其高峰在過去、現在或未來？恐怕當代人不能也不願判斷。

游牧 迷航中的達達與事件再製

依據點而製作的藝術活動，正使藝術家愈來愈像騎在文化馬背上的游牧民族。當代策展計畫，往往是一方面強調與據點的移動身分關係，一方面又把這份關係挪移到封閉性的美術館內或是藝術中心，這個矛盾現象使海外的中國當代藝術家，不斷要從母文化的錦囊中掏出身分的象徵，做為文化辛巴達航行中的方位指南。

當代中國藝術家以文化策略進軍國際，在現實中以文化分身術建立移民者、放逐者、他者的新身分，幾乎已可以編纂出一大本作品的研究與分析，而其間來自廈門達達的黃永砅，則是這游牧性的創作者之一，他最大特點是傾於以各地的事件轉成藝術裝置，再與據點對話。

1. 相濡以沫的團隊年代

1989年因法國所舉辦的「大地魔術師展」，黃永砅得以赴法，並因此留在歐洲，成為旅法的華裔藝術家。黃永砅在中國時期的達達精神，在邁出大陸之後逐漸成為文化情境的精神流亡，在當代幾位特出的海外華人藝術家當中，黃氏的東方文化身分最為濃厚，他以此身分在不同據點進行對話，個體與環境的呼應很強烈，與其他重視群體文化大課題的藝術家比較，其作品頗能反映出個人思想體系的游離性與觀照性。

九〇年代早期，海外中國當代藝術家經常以聯展方式在歐美展覽，其主要的策展者以費大為、高名潞與侯瀚如為主。這一批中國藝術家彼此經過相濡以沫的階段，作品之間極富對話的條件，例如徐冰與谷文達的錯別偽文字形成一組，黃永砅與蔡國強的傳統形象與觀念再使用形成一組，黃永砅與楊詰蒼在當代現實生活中的東方思維亦可呼應，而楊詰蒼與谷文達的觀念水墨與表演又可環套一起，陳箴與蔡國強、黃永砅在文化游牧上與據點情境的捕捉同樣反映出個人文化身分與藝術分身的錯置問題。九〇年代後，這些藝術家在西方生活十年，分別在藝壇取得生存方位，而黃永砅作品裡的「悟」，似乎可以用來說明此般文化語境混生的藝術發展現象。

1954年廈門出生的黃永砅，在八〇年代前期，吸收西方藝術信息的經驗是西

方藝術史的書籍,與青年藝術家的展覽交流。在其自述裡,他認爲:「用三、五年的時間去經歷半個多世紀的西方現代藝術史,這種一知半解與個人頓悟,是相當中國式的。」這句話是了解與進入黃永砅藝術世界的關鍵,在其日後以「觀念」顛覆「文化」的作品發展中,幾乎都是用如此質疑文化信仰的方式,從反制與破壞中建立一種類似禪宗機趣的頓悟信息。

1986年,黃永砅和一些藝術家組織「廈門達達」,展覽之後作品燒毀,當做一種即興的表演。其中一件重要作品是美術史漿,他把王伯敏的《中國繪畫史》與英國現代藝術史家里德的《現代藝術史》,一起放在洗衣機中攪拌,打成漿,再用一個木箱裝著這堆紙泥漿。他提出,只要幾分鐘攪拌,中西不同觀點即可如此混合,不需爭辯。這件作品獲得後來到中國找尋「大地魔術師」參展藝術家的法國龐畢度中心現代美術館主任馬爾丹(J.H. Martin)青睞,並延伸出〈爬行物〉一作。

在離國之前,另外一件也算是實驗性的作品,是把一張畫布擱放在廚房半年之久,從1987年7月到12月,任由畫布沾滿油煙與灰塵的痕跡。這是偶然的發生,還是刻意要當做作品的實踐,其實於今觀之,已像是一條禪宗公案,除了畫布之外,在當時廚房內與之油膩沾塵的其他物件也屬於現場。這如同一條禪宗公案:一男子見禪師背負一女子涉河,過岸後心中惝然不安,禁不住追問禪師是否妥當,禪師曰,我已放下了,你還未放下嗎?黃永砅的「廚房」其實正是許多觀念藝術家的「廚房」,「畫布」正象徵著「藝術」的框限存在,藝術家再如何置其於生活的死角,仍然放不下這個生命裡要背負的摯愛。

1989年在法國的〈爬行物〉,黃永砅用三部洗衣機攪出的報紙碎片,塑出南方式的龜形墳墓,他稱之爲透過文化洗滌堆出文化死亡與再生的意象。含著水分的濕雕塑將逐漸脫水而成爲乾雕塑,這個類似義大利貧窮藝術的作品,表達了一個「過程」,但是只點出「死亡」的結局,「再生」的意象是很薄弱的。此外,這些報紙僅是「媒體」的印刷品,不像其《中國繪畫史》與《現代藝術史》兩本書的攪拌,具有特殊的破壞與合成意義。〈爬行物〉一作,其實是一件傾向於東方的普普,以內容無關緊要的報章媒體,塑出一個南方常見的墓形體。「大地魔術師」一展所要呈現的創作,旨在於重視藝術裡的一種神祕性質,馬爾丹特別到一些藝術邊陲地區找尋作品,跑遍五大洲,匯集出有別於過去一般西方大展的作品內容,這些異文化裡的當代作品浮現出多元異質的一股表面張力,但表面張力底下的深海蚵蟥內容,其實是無法被西方理論框圈出的。

然而,「大地魔術師」裡曾強調的神祕精神性,對黃永砅應有或多或少的影響,九〇年代開始,黃氏開始以其舊文化背景裡的民間宗教精神與新文化據點對

話，這個選擇對當時的海外當代華人藝術家是必然的途徑，彼時無論是在個人文化衝擊上或是藝術策略上，這個被錯置與重新置放的身分成爲生活上的矛盾，同時也是矛盾所撞擊出來的創作趨向。

2. 據點與事件的對話

　　1990年法國南部的Sainte-Victoire發生森林火災，黃永砅以其旅居異地的身分，觀讀了這個新聞事件。他的作品名稱爲〈祭火〉，除了作出一個三千多平方公尺大的道教「入山符」，以白石子撒成；另外，再作出八個仿當地小教堂的水泥塔，分佈在東西南北四方位。四個鐵囚車分別裝著土、木、滅火器和報紙，象徵火的發生與滅火的慾望。這個「火災」給予黃永砅一個新的領悟：要滅火，首先要把滅火的念頭滅掉。他的「火」應該是指心理上的「火」，形而上的「火」，然而這「入山符」與「小教堂」所象徵的「外力」，似乎又成爲再一次「廚房」裡的「畫布」，這個儀式是因藝術而必須存在的，而黃永砅的東方哲學與其說是禪學，不如說是更接近道家，道家所重視的禮法與神祕的儀式，在歐洲人視之，其實也正是再一次原始神祕文化的登陸，而「形象」的存在，成爲「精神」必須附身的藝術法器。

　　同年，黃永砅亦作一件有關易經占卜的〈升卦〉，這件作品與其他中國藝術家一起在法國布利也爾展出，主題是：「爲了昨天的中國明天」。在這個展裡，黃永砅一件室內之作，有關地板的內外使用空間，幾乎顛覆了其他參展同行的構想，而〈升卦〉一作，乃是把易經符號用水泥澆灌在據點，象徵爲地基破土祈福，對當地人來說，或許也是一種來自東方的「巫術」。基本上，這個展仍然持續了「大地魔術師」的創作精神需求，但也開啓了這批海外藝術家對於中國民間宗教、風俗、傳統生活文化的再回溯，此現象是很難發生在其文化本土的。

　　1991年黃永砅在法國一處假借原兒童醫院的展覽場創作，與此據點對話的形式，亦是找出這個廢棄醫院的遺物，例如驗屍檯與兒童死亡解剖證書，他利用道教施咒的一些仿擬儀式，重新超渡這個曾屬於生死交關的據點。但非常有趣，同年在日本福岡的「非常口」一展，黃永砅的作品與其他中國藝術家比較，反而不怎麼東方。黃永砅用八車混凝土直接倒在水泥路與草地上，稱之爲〈工業嘔吐〉，這個「嘔吐」真正吐出來的是對集體東方神祕主義的疲憊，當時楊詰蒼使用了另一種排泄物的概念，這場「上吐下瀉」使中國海外當代藝術家開始重新清腸整胃，逐漸走出自己的個人發展路徑，黃氏的「嘔吐」，則引導出他對消解過程的

思維傾向。

黃永砅對於紙漿的興趣，使其有一串清洗閱讀書籍的作品。藝術家又回到藝術書籍的質疑，他的〈不可閱讀的濕性〉、〈不可消化之物〉、〈圖書館的公共食堂〉，均與消長的思考過程有關，尤其是知識與藝術的領域，黃永砅把質變的過程視爲一種逆轉的煉丹爐，是金子進去灰燼出來，徒具意義的材質被消解之後，養分與廢料之間在於接納的功能與否。

此一階段，「藝術」的身分似乎干擾著黃永砅，在〈不可消化之物〉，黃永砅藉四百公斤的「米飯」之質變經驗與展覽的義大利普拉多美術館對話，但在他把美術館的存在機制視爲一個消化系統時，曾穿梭其間的藝術家、作品與觀衆之「質變」是什麼？腦筋可以百轉肥腸一般急轉彎的閱讀者，大概也可以頓悟出一個幽默的結果來。

消化過程同樣發生在一種生活經驗：通關。對黃永砅這個非西方的旅行者而言，在其藝術的展覽行程裡，「身分」與「據點」的第一類接觸，便發生在「海關」這個身分遷移的中空地帶。持台灣護照與中國護照者，大概都有過在海關口困難的經驗。黃永砅1993年在蘇格蘭格拉斯口當代藝術中心展出的「通關」，提出機場通關的「國人」與「外國人」兩個檢驗關口，正是當代國家觀念的象徵性標誌。此「國家觀念」的發現可以說是相當獨到，除了在關口被畫分出「我們」與「他們」之外，每一個「我們」與「他們」均可能接受到不同的驗關招待。黃永砅在這展覽裡使用了另一個「他者」，由於眞獅子無法入展廳，他使用獅子消化後的糞便與其吃剩的殘骨作爲此「他者」的身分表徵。倘若海關是國家觀念的門庭，此「異味」的通關，似乎是把關不住的另一種形式的入侵，關卡的機制位置與異味的身分出現，有形的約制與無形的蔓延在此形成了有趣的形勢對辯。藝術家讓觀者要像入關檢查地穿越兩道門，並且必須穿越獅子味道，強制觀衆接受這外來的異質與異味的「攪拌」。

另一件也是屬於清腸整胃之作是1994年在紐約當代新美術館的〈中國手洗衣店〉，此主題亦與移民身分有關。此展，他以一塊紐約華埠歷史博物館的舊洗衣店招牌作爲「他者」象徵，而「清洗」的過程則利用美國自動洗車的裝置，早期中國人在唐人街洗西方人的衣服，洗衣成爲一種特殊身分的標誌，而洗車也是一種生活行業，此洗非彼洗，從洗衣、洗車到洗人，黃永砅想清洗出什麼？還是暗喻著文化生活背景界限的相互沖洗？或是時間對移民生活與在地生活的距離消失，也是一種消化過程？

3. 身分與認同的再清洗

　　對移民身分的關注，反映在黃永砅其他機件1993年與1994年的作品，當時有關成批中國沿海偷渡者，被美國拒絕在墨西哥海域的所謂「人蛇事件」，正是彼時的熱門新聞。黃永砅在俄亥俄州立大學的「中國流亡前衛藝術」一展提出了〈人蛇計畫〉，這件作品一方面認為對於西方生活的幻想追尋是一個陷阱，但另一方面也不無反諷了這些「流亡」藝術家以西方作為發展的選擇，「人蛇」與「流亡知識分子」之間，只不過是合法與非法的問題。

　　「科尼街」計畫，則是根據舊金山中國城的科尼街（Kearing Street）喚起1870年加州排華法案中的工黨領袖Dennis Kearney之名。Kearney當時的口號是：「中國人必須走！」黃永砅逐用紅色禁行標誌與烏龜，象徵當時被譏誚的華人形象與情境。其中廿八隻龜是支撐著柱子與信筒挪動。黃永砅的幽默與自嘲，在這幾件有關移民身分的作品裡可見端倪，但或許是美國這個移民國家給予他以此議題做為身分與據點的對話，在其他地區的展場，黃永砅的文化身分所採取的清洗方式並不相同，這使閱讀其作品的觀者，必須重新放寬尺度，把移民身分重新定位為游牧身分。

　　游牧身分使當代依據點創作的藝術家在文化對話上產生溝通上的巴比倫塔效應。黃永砅的〈108簽〉，用李時珍的《本草綱目》一書文字配合當代藝術中熟悉的圖象與作品。這件作品與阿根廷藝術家Osvaldo Romberg後杜象概念中的「隱藏文本」頗為相似，不同的是Romberg大玩文字遊戲，他從一大段書本段落中圈出一段新組的句子，與之配合的圖片則是文化藝術史上的經典文物、繪畫等作品之片段或剪影。這是後現代經常討論的文化交流現象，時間上的游牧與空間上的錯置，使區域民間的禮俗與生活方式，成為他者區域的奇風異俗，而知識上的斷層與破碎，究竟是對方落後，還是本位無知，錯置與異位的對話，重抓了文化認知的盲點。

　　德裔美籍的當代前衛藝術家漢斯‧哈克（Hans Haacke）在與法國社會學家皮埃爾‧布爾迪厄（P. Bourdieu）的「自由交流」對話中曾討論到環境的文化狀況，其展覽物質因素之涵義往往是因環境而異，因此在特定據點所作的作品，與搬到美術館內的作品「純度」不同。美術館算是失去環境特徵的環境，但藝術被置於封閉區又似乎是一種新現象。

　　1993年黃永砅在英國牛津現代美術館，有關中國前衛藝術展的「沉默的能量」一展，提出的作品題目是〈黃禍〉，在藝廊兩端放半個帳篷，其中一個通道頂上放一千隻蝗蟲和五隻蠍子的籠子。用「蝗」和「黃」的諧音，比喻「蝗災」或是

「黃禍」，而蠍子是蟲類之霸，用來比喻種族內的強權。從語言的實效性看，這個展覽的形式與語言的使用是應該發生在中文使用的展覽地區。誠如布爾迪厄在「自由交流」中提到，在表達時的環境，能以恰當的、適時的、產生功效的語言才是好語言。「黃禍」這個歷史名詞與蠍子的強權，彷彿指出禍源本身是災難的犧牲者，這個種族問題的思維模式，是被我們閱讀者拼湊出來的？還是藝術家切割出來的？這種隱喻似乎已像孫悟空身上的毛髮，以七十二變不可預測的藝術分身形式，出現在當時的海外中國前衛藝術圈，蔡國強的〈成吉思汗的方舟〉，可算是類似的觀點裡作出不同的分身作品。

▌4. 東方神秘主義的新觀照

　　黃永砅曾自述他在1989至1992年旅法期間，收集了一些與易經、占卜等有關的物品和照片，他在八○年代末期，把西方偶然性的選擇之創作態度，轉向屬於東方生活中的「神告」，認爲神告式的中國傳統占卜，同樣具有模稜兩可的暗示與提告，決定性在於人的主體詮釋，但又同時保有了神祕性的原型。這個把偶發性、潛意識、自動技法等西方既有的創作態度，重新裝龕在中國更悠久的占卜神祕學裡之策略，正像是在西方理論的防彈衣外，重新套披古代的中國戰袍，很有趣的是，驚豔的觀眾以西方人爲多。不過黃永砅保持一個分身的共同標籤，他的作品經常與通道的觀念有關，並且帶著一個一體兩面的信息。

　　在「世界劇場」，他有一個類似橋狀的蜿蜒空間，放置龜蛇與蟲等中國傳統形象與意象之物。在〈占卜者之屋〉，是一個可通人的帳篷。做爲〈藥房〉的大葫蘆一作，從葫蘆底往前看，是螺旋狀轉進的無限觀點。〈診所〉以壓勝大銅錢作爲入口，一個是方術師的通道，一個是求診者的通道。這個〈診所〉是在日本東京資生堂畫廊展出，對喜歡風水與方術的日本觀者而言，則比西方人視爲遊戲性與神祕性的角度，更多出生活化的溝通語言。另外〈三步九跡〉在法國製作，在濕石灰上踩出七十二個大腳印，每腳長八十公分，寬卅五公分，藝術家稱壓腳模子爲「三足之器」，象徵世界三大宗教。一步三跡，要分廿四步走完，此步法亦來自道教儀式中的「禹步」，腳印周圍，藝術家分佈了七個垃圾桶，傳達出1996年在法國發生的恐怖事件意象。

　　世界性的災難事件，刺激著黃永砅的創作能量。歐洲的「瘋牛事件」使黃氏在1997年作出了〈羊禍〉，而羊禍中的怪獸造形來自中國《山海經》「北山經」中的異獸「諸懷」。從藝術造形上來看，〈羊禍〉與〈藥房〉兩件作品視覺上的想像

力最完整，觀念或許都賣了中國文化葫蘆裡的老膏藥，然後再貼在當代文化的腫脹傷口上，但以視覺性論之，〈羊禍〉裡的怪羊群陣與〈藥房〉裡巨大如舟的大葫蘆，讓人有文化迷航裡的驚喜。中國航行傳奇裡的《鏡花緣》、阿拉伯的《辛巴達歷險記》，或是西方格列佛的《小人國遊記》，這些小說均用誇大神奇的描述效果，陳述異域奇境裡的見聞與奇風異俗等異質體制。〈羊禍〉與〈藥房〉利用了中國道家神話裡的物形與器形作為藝術視覺的傳達部分，而且不單是現成物，這裡有藝術家重新創造出的新想像，對西方閱讀者而言，不免會有一種「異國情調」或「好奇主義」的觀讀心態，但對東方同文化的閱讀者而言，或許會更加一份熟悉文本與圖象的歡愉。

1999年黃永砅一件藥作是在日本九州市作的〈鶴足鹿跡〉，這件作品同樣結合「足跡」與「藥性」，此次用的「藥」是雄黃。鶴與鹿都是中國仙家動物，雄黃是端午藥酒。對文字雙關性頗有興趣的黃永砅，在日本這個據點使用「雄黃」兩個漢字，是不是另有所指，應屬於只能意會不能言說，但在「造境」上，藝術家把這個〈鶴足鹿跡〉作得很有水墨意境，非常具有東洋味。如果說閱讀者具有延伸作品的權利時，黃永砅是否也在這件作品裡，一方面唯美地仙化了這個曾被中國視為蓬萊仙島的東方島嶼，一方面又點出了這個尋求長生的慾念背後，是無法透破的皮囊軀殼之戀？他使用「雄黃」是取其藥性意義的延伸？還是字義的延伸？對於觀者，他要提供的信息是什麼？這件在日本作的〈鶴足鹿跡〉與其前些年在東京由揚・荷特所策導的「水之波紋」展裡的〈竹佛〉，似乎都迎合了日本觀點之視覺美學，在地味濃厚，此處也說明了藝術身分與藝術分身之間的投影距離，與文化歷史的仿擬基因有關。

5. 象徵與觀念的互補使用

黃永砅的作品之表現形式面目變化極大，但貫穿其創作思維的途徑卻極具系統性的戰略，他可以一刀雙刃地切割文化議題，但下手迂迴，用藥溫和，使其作品的表面張力不至於令人暈眩，引起大爭議。他早期擅長用文物傳統形象的象徵與當代社會或據點特質對話，一方面顛覆，一方面容納。以下幾點閱讀途徑，是黃永砅藝術與思維世界的線索。

一、廈門達達時期的黃永砅並不在意藝術的實存性，此觀念影響了他後來的創作姿態，他的作品不講求固定形式，展後銷毀者亦有之。西方的達達精神，黃氏很自然地以其東方文化的素養，尤其是物我對辯中的拍案頓悟方式，作為存在

與不存在的觀念解構。

二、「大地魔術師」裡對文化神祕力量的啓迪，使黃氏更進一步直接回首採取了中國民間生活文化裡的信仰，此信仰力量包括精神上、心理上與生理上的「醫療」管道。黃氏認爲自己的生活信仰亦包含了如此非理性的文化影響，這個「迷信」最後成爲他在西方藝壇崛起的一項理性道具。

三、東方的移民身分，使藝術家產生第三文化的生存狀態，在這個夾縫裡，西方的物質與理性、非西方的精神與非理性，成爲創作者左右開弓的互制與反彈之源，此立場的出現，使藝術家的作品傾向於觀念性的對辯，與其說他在解構西方主流藝術主義，毋寧說是他先消解了個人的文化身分。黃永砅作品的形體豐富多變，但在所有的變化裡，都可以看出藝術家游離於不同文化語境時的分身拆解。

四、九〇年代末，黃永砅也一度注重「形式」與「形象」的美學，在策略上這是「逼近」與「被逼近」藝術消費機制的一個必然途徑，而同時，黃永砅不斷反覆挑釁的生存與生活現象，也正逆向衝擊著藝術家。在藝術的「著相」與觀念的「不著相」之間，黃永砅最終要面對「藝術家」的這個現實身分。針對「西方事件」，他的觀念系統與藝術語言的使用，常透過東方式的「遊戲性」譏諷、雙關語的來回，但最終仍然要滿足藝術機制裡的需求才得以生存。

2001年與2002年，黃永砅針對中南海中美飛機相撞事件，在深圳與廣州製作的〈蝙蝠計畫〉，二度未能被在地官方接受，但也因此又造就了藝術被政治與外交壓制的藝術事件。這件作品本身的討論可大可小，但藝術家的創作動機、立場以及他透過〈蝙蝠計畫〉，想傳給在地觀眾的訊息，或想挑釁、提出的抗爭點是什麼則更爲重要。這是針對「事件」而重複「事件」的創作者的批判性思考所在，也是德國藝術家漢斯·哈克鮮明的特質，否則將「政治事件」變成「藝術事件」，再變成「藝術政治事件」，藝術界的惆悵是沒有達到作品推出的滿足，還是有話不能說的壓抑，應是兩件事，但是這既是「政治事件」也是「藝術事件」的狀態，也的確很「蝙蝠計畫」了。

虛擬 格鬥戰士與陌生天堂

後現代的言說，常道，歷史的遺忘症是消費社會的文化象徵。

這是趨向，現象，還是假象？

2002年的文件大展，亞洲藝術家當中，有兩位日裔藝術家、兩位中國藝術家、兩個印度文化藝術單位、一位印尼藝術家、一個新加坡網站團體。面對整個龐大的全球化議題，十年間由開放邁向現代化的主要華人社會中國，其被觀看與被選擇的作品，可視為一種地域生活與全球文化接軌的視覺角度。兩位中國藝術家馮夢波與楊福東，分別以電腦網路遊戲與影片媒體形式，呈現了卅至卅五歲年齡層的中國當代藝術家，另類人文生活的態度與藝術表現的方向。

1. 對「帶疾記憶」的迎拒

馮夢波與楊福東這兩位藝術家，均具有明顯的媒材使用取向，雖崛起得很快，但也很清楚地掌握了個人表現的藝術語彙。另外，他們也擁有一個共同特色，他們對自己的作品均不強調歷史，但在針對當下中，還是讓人感受到一種特殊的地域性人文。他們也擁有相當完整的專業訓練，熟悉媒材的功能與美學所在，不是即興的、無謂的「只要我喜歡，有什麼不可以」。其一貫性的逐步發展，與過去譁眾取寵、以大與量取勝，或製造視覺性震憾的一些中國當代藝術不同。閱讀他們的作品，要有耐性與時間。這是一個好的方向，至少讓人相信，當代藝術不只是視覺上的刺激與一時的快感，或是新科技或老工廠式的「越廚代庖」製造而已。

耐性與時間，是等待藝術的一種古老方式。自然，他們並非就是果陀，而是當發現在當代藝術的荒謬性中，觀者也開始要具有等待果陀的態度，至少當代藝術就不應被淺薄地消費掉。

這兩位沒有使用歷史與地域文物符碼的藝術家，是否得了歷史遺忘症？答案在作品裡。他們的作品，一個銜連了過去時空的記憶，一個銜連了未來時空的希望可能，而在當下彷彿中空的狀態，他們都想拒絕記憶中帶疾的部分，並且相信自己有假想中的戰鬥力，儘管戰場是針對一個連自己都陌生的天堂。

在歷史感飄然中，虛無裡開始有了積極的想像。

如果這兩位藝術家的作品，是中國當代藝術在歷史感與現代感的過渡中，面對卅而立後的某種人生觀，那麼這人生觀便是普世現象之一，是屬於非真正動盪年代成長者的而立世界，具有晚熟而非世故的過度精神煥發，以及兼具無藥可醫的某種無病呻吟。

▋2. 去意識的肉身戰鬥精神

馮夢波，1966年出生北京，在中央美院時主修版畫，九○年代初才開始研究數位科技，以電腦遊戲「任天堂」（Nintendo）創造人物要角，奠定他的表現形式。九○年代早期，馮夢波以毛澤東萬里長征為軟體內容，在萬里長征的遊戲中，戰役目標是殲滅敵人，奪得可口可樂，這使其很自然地被列為中國後八九政治波普潮流中的新生代藝術家。

1995年馮夢波被約邀參與第十屆文件大展之作，是與其文革成長童年有關的光碟「我的私人專輯」，大致是追溯了個人從文革年代之子，到目睹天安門事件的青年成長過程。而後他隨中國的革命社會，也面對了現代化的衝擊。馮夢波的網路戰鬥遊戲系列（Quake Series），是來自1993年ID軟體設計的不死格鬥戰士遊戲，至2002年最新版的震盪三號「Q4U」，在芝加哥大學文藝復興學會（The Renaissance Society at the University of Chicago）展時，設有三個大的戰鬥螢幕站，長寬為十乘十三英呎，而馮夢波則在網站內與之對應。芝加哥大學文藝復興學會的蘇珊娜·葛茲（Suzanne Ghez），也是第十一屆文件大展策展者之一，不僅在文件大展前預先為此作品暖身，同時也難得地在芝加哥大學文藝復興學會這個非當代藝術的場地，給予這位中國網路遊戲藝術家，有關科技、藝術與人文歷史的肯定。有趣的是，馮夢波在他的英文網頁首段文字的引介，倒是對自己另有界定，他不認為他的作品有什麼政治或歷史的意識，而且他對過去歷史也沒有責任，並視其製造的英雄本無種形象，與其肉身傳奇中的格武戰鬥，就是一種遊戲罷了。

儘管藝術家是如此淡化與想去意識化，他那中式「馬里歐兄弟」的冒險記，卻提供了不同論述者的多元想像。對西方觀眾而言，從希臘神話的尋找金羊毛到中世紀武士們的屠龍傳奇，一般人對於英雄的冒險故事常寄予最浪漫的想像。在慾望、尋找、擁有的三部曲裡，人們視此生死對決的雄性戰鬥，為一種超人勇士的崇拜，其中不死的肉身煉成，最令青少年嚮往。中國武學的魅力，多少也滿足了近代東西方青年的如是冒險想像。例如李小龍的精武門電影，雖也有附屬的民

族思想大義,但李小龍的肉身,格鬥中的常勝形體,更是風靡其影迷的主因。由西方冒險經典,加上東方格鬥武學,再加上共有的魔界傳奇,肉身戰士(Mortal Kombat),在近十年來成為一支網路暴力類型,甚至還拍成電影,有其影迷圈大力支持,而共有特色,總是一位格鬥戰士,如何以其肉身大戰群魔,完成他的救世任務。

馮夢波的新戰鬥系列,是藝術家似的人物,一手執錄影機,一手執漿質步槍立體顯影出現,與他者互動對應,其娛樂性可見。但馮夢波也曾以毛澤東的萬里長征歷史為背景,所以當他不斷說明,他想要去除其格鬥戰士系列裡的精神價值,而朝向單純的遊戲論時,讓人感受到他「去歷史」的意念,也好奇他何以有如此的意圖。當任何戰鬥去除精神意義時,剩下的便是最基本的輸贏問題,而格鬥戰士的輸贏,總在生死一線間。這種生死遊戲,只有在虛擬的世界可以輸贏不斷。馮夢波強調他旨不在於反諷時政,但是他的作品在學界的解讀裡仍有相當犀利的批判意含,因此他愈稱無關宏旨,論者愈要看出蹊蹺,以別他與一般網路遊戲者的道行深淺。

3. 幸福感與危機感的廝守

楊福東,1971年出生北京,1991年畢業於中央美院附中,1995年畢業於中國美術學院油畫系。參與第十一屆文件大展的作品〈陌生天堂〉,是他1997年3月執導的第一件三五厘米、七十六分鐘的黑白影片。這件作品他到2002年4月才重新編剪完成。楊福東自1999年才開始活動,連續三年以一年約六至八檔次的活躍紀錄崛起藝壇。

楊福東1999年1月首先參與的是,由邱志杰與吳美純在北京策畫的「後感性:異形與妄想」,同年4月在上海參與「藝術賣場」與「年輕藝術家油畫展」,9月與11月分別參與一個攝影展與新具象繪畫展,並在11月也進入日本一個中國新錄影展,以及德國漢諾瓦人影展,此後便活躍於上海與歐洲、亞太地區一些多媒體藝術活動,創作方向以攝影與錄影為主。他表示如果經費允許,他希望能多拍攝影片。

與他在上海的同儕們楊振忠與徐震等人一樣,楊福東的作品也是「跟著感覺走」,總是希望藉著一種視覺形式,把自己生活上的想法表現給別人看,因此其間也不乏一些無聊的、感發性的、嘲諷的內容。但楊福東的作品在比較上更輕鬆,有信手拈來的幽默,自嘲的成份大於諷喻他者。例如2000年的作品〈風來了〉,是一些搖著圓扇、折扇,穿著睡衣與西裝的四個年輕人,在一室內「談笑風生」。在

▼ 馮夢波　Q4U　螢幕
影像集錦　2001-02

〈第一個知識分子〉的攝影內，我們看到的是一個捉狂中的上班族，身穿西裝，在
空無一人的大馬路上頭破血流地拿著磚頭，臨街發飆。同年的〈城市之光〉與
〈別擔心，會好起來的〉，讓人想起早年卓別林的〈城市之光〉，有小人物追求小幸
福過程中的滑稽，以及一種附屬的淡淡哀愁。

　　在人際關係上，楊福東的鏡頭常出現一種介於中式與西式的曖昧，喜歡有人
賴坐在床上，兩個衣冠整齊或穿正式睡衣的男子，一對男女或一對男子跳慢舞的
姿態，一對男子共撐一把格子傘或做出持短槍的真假動作。早在1999年的兩件作
品〈我並非強迫你〉與〈情氏物語之四季青〉，楊福東的作品已顯現出他對人際溝
通上的好奇，而且畫面上的溝通情境是很東方的。這一部分可以從其靜止的畫
面，兩人對坐或對話的身體角度、手勢，看到中式的身體語言表達。在文化社會
學上，談話態度其實已含藏著周圍社會機制調養出的不同文化意含。楊福東的作
品雖然以他的現代生活為主要感覺對象，但對於不同外圍的讀者，卻可以看到一
種「異生活文化」。他的一些畫面，人物、穿著、場合的組合，予人有點港劇或日
劇的印象，但那只是一部分亞洲現代生活的共相，從細微的小處觀察則發現，內
部還有現代上海青年的某種流風。

在上有天堂下有蘇杭的江南，楊福東1997年的〈陌生天堂〉，預示與呈現的便是人際關係異化中的微妙心理危機，以至於天堂也變成一個自我疏離中的陌生異鄉。楊福東作品裡來自現實生活的荒謬性，就是幸福感與危機感並存的病態心理。〈陌生天堂〉的故事，是一對愛戀在杭州的年輕戀人，男主角突然在春雨霏霏的季節，霉似的心理感染，覺得自己得了絕症。他不相信醫生，但又無藥可對症，直到春雨過季，他才一掃陰霾。

閱讀者自然會想從中尋義。好端端春月雨露天，一個年輕人心想他要死了，來不及傷春卻忙著悲秋，這是什麼意思？中國文人，託詞悲秋，實則傷春的無病呻吟，已成一種文人騷客特質，但驚恐死亡的精神癥兆，卻也是一種現代病。這一場域的冷眼觀看，使〈陌生天堂〉的世界，變大、變遠了。

▍4. 虛擬成真的慾望與恐懼

神話學的研究者喬瑟夫·坎伯曾提出：「慾望與恐懼是控制世界上所有生命的兩種情緒。」馮夢波與楊福東作品裡，均涉及了這兩個世界的內容，但在情緒處理上則是旁觀與冷漠的。慾望是餌，死亡是鉤，藝術家卻在此扮演了垂釣翁。

馮夢波的格鬥戰士，輸贏結果是遊戲的完成慾望。因為是遊戲，其他有關政治與歷史建構上的英雄主義，及其附屬神話被瓦解了，但挑戰與被挑戰的原始情緒還殘留。如果馮夢波的格鬥戰士所經歷的搏命過程，只是一時間虛擬的人生勝負，他使搏命過程中的恐懼降到最低，輸贏與生死的輪替，不過是按鍵的重新來過。

反觀，楊福東的〈陌生天堂〉因面對個人情緒上的生死恐懼，世界因而物換星移。他無法操控情緒上的按扭，而在一切景色如常中，歷劫於想像而來的死亡，把未發生的恐懼提到最高點，將生命的意義寄託於個人虛擬出的心理狀態。

此般對大歷史的遺忘或輕忽，是消費社會的文化象徵？或是現代生活裡，仍然有揮之不去的人類共有生活態度，而這一部分是否也屬於了製造歷史的某種環生條件？人在只知前朝不知後代之下，面對興衰悲喜的情緒，以及大多數人出世又不出世、入世又不入世的矛盾情懷，最後索性浸沉在情緒性的參與厚薄中。歷史感總在這種情境下緣起緣滅，以至於天澹雲開今古同。觀這兩位不再使用「六朝文物」的當代中國藝術家之作，以及他們在現代化社會的生活態度，還是可以看到歷史在他們作品裡晃動，而這歷史感的挪移，並不代表是歷史感的捨棄，如同縱是惆悵無因見范蠡，還可猶見參差煙樹的五湖東。

▼ 楊福東　陌生天堂　35釐米影片　黑白有聲　1997

　　至於外籍人士如何評看其作，積極而無意識的格鬥遊戲與消極而憂慮的生活
情緒，至少提供了一些當代生活的語境。誠如2002年文件大展在開展前的「思與
作」（Thinking and Doing）的系列討論，指出一個方向：藝術家們在面對當代的、
社會的、歷史的、所屬機制生態下，能有的藝術生產。而策展團大概也在這兩位
藝術家的作品裡，觀察到如是的地區代表素質。

模仿 一則文化生產的寓言

「每個沒有被現今發現，沒有被現今視為關注體的過去之想像，都會感受到將無可挽回的威脅。」

這是華特‧班傑明（Walter Benjamin）在〈論歷史哲學的主旨〉中提到的，這句話對考古與藝術兩個世界，亦具有相當衝擊力。任何有關故居、遺物、遺址的保存與再現，都在預設那個不可挽回的威脅將會是不可挽回的遺憾。但這遺憾，對當代人又實存什麼意義？是一種戀物，還是一種神往？或根本只是人對於短暫交會的過去時空，產生蒙召與佔有的竊竊移情想像？如果人無法珍惜現在，那對歷史與未來的思念及響往，豈不也是一種作偽？在想像中偽裝出一種情境，藉以暫時沉醉於真相不明的浪漫古風。

▌1. 現場與展場的魅力

中國詩人孟浩然寫〈與諸子登峴山〉，詩曰：「人事有代謝，往來成古今；江山留勝跡，我輩復登臨。水落魚樑淺，天寒夢澤深，羊公碑尚在，讀罷淚沾襟。」峴山有著名的晉朝羊祜之碑，因睹物緬懷的人多，看了就感傷的人也多，現場一片誇大的淚水，羊公碑遂又稱「墮淚碑」，可見後人視今與今人視古，實在都是虛擬情境下的移情世界。

當歷史的真相無可挽回，憑弔的心思遂擴張了想像的新歷史舞台。所有歷史文物的再現，都近乎追溯的想像，而這記憶與想像的重新勾勒，也使歷史藝術化。至於，活在與歷史並存的生活現場，儘管人心不古，還是一地的文化驕傲。文化觀光人潮就是這麼來的，因一些聖化的歷史片段，因一股拜物與戀物的情懷，因思考要發幽情，因千年要多嘆，因遠離要思念，因失去要珍惜，因遺產要蒙被，致使曾經血腥、混亂的歷史時空一旦變成考古遺址時，就像一朵朵神祕的文明黑玫瑰，淤紫的色澤也令人心神蕩漾。甚至，只要在紀念品的攤位買到一點粗糙的贗品，人們就以為獲得了親臨現場的物證。面對歷史文物，真品與贗品都會因人的謙卑而價值升高，變成文化觀光與娛樂消費的對象。

遺址與當下共存的城市，可以羅馬市為例。在其古競技場西南，是一大片紀元前十世紀以來的考古遺址，有名的古羅馬台地（Palatino），也稱為羅馬論壇

(Roman Forum)。這是最早遷徙到泰伯河畔生活的市集聚所，文明功能不斷替代，一大片遺址內有不同年代的建築殘骸與不同年齡的雕石，風格要經考古才能細辨。羅馬的古公共建築，許多是爲聚會與演說而設，因此，Palatino與Forum也由空間造形意義轉變成文化活動意義。平台與論壇，這兩個字，在新世紀初更是由考古名詞轉爲當代大展特性，表示在這圈圍的疆域內，可縱論古今橫批你我，不分上下高低，帶給人許多文化可以平起平坐的幻覺。

由古代遺址到當代視覺文化的論壇，那些個「沒有被現今發現，沒有被現今視爲關注體的過去之想像，都會感受到將無可挽回的威脅」的現場，在美術館的展廳裡有了時空交會的再現機會。如果歷史的出土是再現，再現的眞實是虛擬，那麼虛擬與作僞之間的價値差距在哪裡？在美術館內，再現歷史與虛擬現實，又是誰眞誰僞？而古今文物多元交錯並置，所謂的平台式對話，不正也是一種論壇的釋放？從個展、聯展到特展，正是從一言堂、美的講壇，到開放平台的各式論壇格局變化。

2. 虛擬與作僞的美學

當代事物與歷史文物相比較，顯然眞實的歷史文物因爲時間性而更脫離現實，比被虛擬的當下還虛擬。看過文物的實存現場，通常不會想看虛擬的展場，因此，有關歷史文物的展場，往往以知性取代感性，用學術性包裝展覽，彷若知性可以比感性更接近眞實，讓人驚嘆那個被再發現的時空，竟有許多令人意想不到的偉大成就，讓觀者從今不如昔的情緒，由自卑、自省轉爲崇敬。美術館，此所謂的繆思殿堂，雖是遠離歷史事件現場，而卻要營造出驚嘆感懷的閱讀情緒之地。這個機制本身，以及所做的工作，均近於一種虛擬與再現下的文化權威表徵，能將文明與文化從田野移到廟堂，加蓋官鑑肯定，讓古今作品有了新履歷。

相對於古文物再現的眞僞，當代藝術裡的眞僞，也因想像與現實的並立或對立，而成爲觀念藝術的一部分。進出美術館是許多藝術創作者的愛恨情結，虛擬美術館與藝術上街頭，基本上是一體兩面的表現策略。當代藝術家原本是藝術競技場的活角色，還未到藝術台地遺址的方位，但他們可以虛擬未來的歷史，在未來的歷史裡想像成爲被發掘的對象。此外，虛擬美術館或虛擬社會現象，不無帶著反諷、機趣、眞假莫辨的玩趣，創作者不能直言，所以用虛擬當修辭，但若能有弄假成眞的效果，那就達到一篇具有說服力的視覺論述力量。

在歷史上，以假亂眞的文藝虛擬作品很多，而經典之作通常是處於在社政現

實困境下，因不能得罪掌權機制，而藉虛擬傳說的逼眞來揭露現實荒誕面，其內容有諸多似是而非的模擬與暗喻，並且對後世具有信仰力量。例如，柏拉圖寫《理想國》，虛擬其先師在世的言論與觀點，彷若理想國一書是文字紀實。湯瑪士‧摩爾寫《烏托邦》，在前序與後記還虛擬出書信討論，以眞實人物作僞證，甚至若有其事地還感謝來函指正。更多有關慾求的僞說傳奇，以訛傳訛地讓人信以爲眞，而有群體追尋的行動。附屬於信仰的傳說最具感染力，往往讓人相信有那麼一個被形化的未來想像世界。

再現、模仿、複製、作僞與虛擬等文字之句，也有微差的不同觀念。有關逼近眞實（realism），混合出超現實（sur-realism），再到眞假莫辨的極寫實（hyper-realism），在後現代藝術領域已然有其一段再現的美學史。在討論「原創的批判」上，針對現成物、挪用、僞作等具爭議性的後現代創作手法，許多學者已給予正面的文化學理背書。當代名文化學者尙‧布希亞（Jean Baudrillard，1929-）寫過《擬造裡的逼眞》【註一】，提出現實與想像世界的彼此重疊與互相終結。從擬造的創作過程來看，的確，在眞實、再現與再現裡的眞實中，呈現的是再製與生產庶物崇拜的過程。從寫實主義、超現實主義、普普藝術、照相超寫實、直接影像再現的片段紀錄，與許多來自現實生態與社會現實的再仿擬，以造成高度逼眞的極寫實主義，模仿的目的除了對原物或原創進行批判與挑戰外，模仿物不再是相對於眞實對象的夢境或想像。它根植於現實，是現實裡再現的幻覺，布希亞說是：「in the real's hallucinatory resemblance to itself」。從另一角度看，以假亂眞的極寫眞表現，本身是超越眞品的再製或再生產，因爲它是存在於僞裝的國度，以高度僞裝生存下來。在當今社會、政治、經濟、日常現實，虛妄與眞實交融，整個生存生態，幾乎已是在Hyper-realism的國度了。

Hyper-realism的國度若是一個荒謬的寓言世界，擬造與僞製本身，就是一種荒謬的象徵，它的價值不在於它本身，而是它與公眾間的信仰關係。另外，古畫的僞作與現實的僞製，因針對的公眾性不同，討論的價值點也就不同，而當代藝術裡的僞裝行爲，則更是屬於觀念框架下的產品。歐文斯（Graig Owens，1950-1990）在論《寓言之加諸》中，也提到具有寓言意義的作品，觀念架構本身既是一種象徵，也是一種人工合成的造物。面對這種人工合成的造物，要在模擬古文物與虛擬實境之間找到交叉點，便是歷史、藝技與社會現場的三重再製，其公眾性也分三部分：商品化市場、個人技藝保存與社會現象陳述。這三部非實際上是一種指示（sign），將僞裝作爲創意的藝術家，以顚覆與複製方式作爲其寓言世界的觀念框架，但在顚覆與複製中也享有顚覆對象的附屬一切。

至於作品與觀眾的關係，則在於經驗美學的領域，這也是爲什麼與寫實主義

有關的藝術都帶著地域性色彩，愈逼近一個焦點明確、被放大來看的Hyper-realism
之作，就愈有那個焦點時空的荒謬性。偽裝是針對生存生態而產生的變異，生態
對其的威脅不可忽略，也因此，對模擬對象以外的地區觀者而言，則較欠缺理解
的默契，換言之，偽裝的規格與區域的生態涵蓋面成比例。另外，大多有關再
現、模仿、複製、作偽與虛擬的創作，無論在顛覆、諷喻、再使用或再製新情境
上也都具有策略性，甚至於這策略性本身也介於虛實真假之間，在荒謬中，可以
理直氣壯地進入現實與藝術之交疊領域。

3. 高度策略化的「神祕卜湳文明特展」

　　如果上述的情境與美學之認知可成立，2003年8月，台灣藝術家涂維政的「出
世神韻──神祕卜湳文明特展」，無疑是台灣近些年來較具大規模策略化的「當代
藝術個展」。藝術家提出了一個「製作」藝術產品的創作理念，仿擬出一套與台灣
藝術生態有關的美術館特展之效應，藝術家一手包辦了藝術家、策展人、行銷者
等角色，學術、商品與媒體總動員，幾乎無懈可擊地企圖提出一份理念完全策略
化的視覺報告。他仿製一個遺址，舉辦出土文物展，製造文宣陣勢，模仿台灣近
年來美術館以「借展」當「特展」的藝術行銷活動與效應，而他自己仿古諷今的
手工作品，也似乎在偽裝中捧出未來的典藏品。

　　在藝術生產上，涂維政曾以古文物於當代展現的研究名義至中國大陸觀習，
對青州佛像與古墓博物館有所興趣，另一方面也從遊於中國當代年輕藝術家。他
也曾任職台灣美術商業學校，需要帶領學生到處看地方上的特展。這些經驗形成
「神祕卜湳文明特展」的出土背景。在神祕卜湳文明特展裡，他選用一個在字音與
字形上有「跨域性」，也有點「在地味」的「卜湳」為出土據點。其出土文物是類
似漢磚畫、北魏佛雕等風格意象的仿古樣態，但若近觀其說明文字，則全然是子
虛無有的亂碼挪用、拼湊，而圖象內容又宛若馬雅文化裡神祕的楔形人像，也有
近似印度歡喜佛們簡易的現代姿態線雕。因為是虛擬年代，要有出土的感覺，這
些文物本身倒不精緻，但藝術家卻以國寶之勢，尊崇了它們本身的價值。它們是
藝術家電腦化的日常生活、吃喝拉撒，與做愛做的事，但卻因為進了美術館，有
了學術想像出的神話性與未來性。另外，藝術家又給予這批新文物跨時空的價
值：外形古老，內容新潮，既古既新。但任何住在台灣的人，都知道這種「特展」
很有台灣味，那種摩肩擦臂的排隊看展、搶購紀念物之景象，是所有美術館的最
大成就感。是故，涂維政也兼顧紀念物的生產，二度仿擬自己的仿古作品，讓

正、次產品均成爲行銷物。

在社會顛覆上，涂維政提出了台灣文化活動的特殊地域現象，他的這個假文物特展，也是他的理念個展，而且動員了許多眞的學界與媒體界的人力支援，甚至他的展場，就是一個眞的當代美術館，顯現出台灣文化界還有不少不見得喜歡當代藝術的人士，願意支持他這一篇視覺論述，願意以自嘲的氣度，來觀看這個社會的荒謬現實。但除了顛覆之後，涂維政的卜湳文明特展也兼具滲透性，他在商品化的部分，同樣也大力促銷他的作品，讓他的卜湳出土之作在古文物熱潮中，也建立作品標籤。藝術家以卜湳出土文物作爲個人藝術生產的部分，但在進入市場的過程，則充滿社會性的色彩，他一方面以歷史感與社會性架高作品的學術價值，一方面反過來利用所批判的生態，合理地拍賣他的觀念性作品。另一方面，這些出土文物也是科幻想像，它們是當下科技與原始情慾的大統艙紀錄，被視爲未來可能被膜拜的對象。

在策略性的觀念演練上，卜湳文明特展無疑是一篇可以拿「A」的畢業報告。藝術家面面俱到地動用了近十年來海外中國藝術家們的許多集體看家本領，且反覆推敲地切割出讓人難以置喙的雙重顛覆、雙向虛擬。他使用僞文字與亂碼字，拓印自製漢式古文物，以觀念性商品化的展出行爲呈現又達達又普普的機趣演出，同時也擁有一個地景藝術般的出土據點。他也兼顧在地性，使用的正是橫跨台灣藝術、文化、媒體、群眾的「地方事件」。在媒宣上，他如法炮製了標準的行銷手法，甚至還外借學生們來造勢。相對於台灣仿眞人名流脫口秀「全民開講」的「全民亂講」節目，涂維政也編導了藝壇上的「全民亂講」。在開幕時，如果能延請「全民亂講」裡的達官政要來剪彩，那恐怕要更勁爆，更有笑果。但涂維政似乎旨不在於操作文宣鬧場，事實上，他在2003年5月的另一場開幕式，就請了眞正的學者來主持，促使其理念更具學術上的認同。

或許，就因爲這個「特展亂象」已成爲各界只能暗批無法明言的社會事件，涂維政的卜湳文明特展也眞的獲得學界們的背書，一大串文化學人共列於他的企劃書內，仿若工程浩大，多角動員，文化全民支持他這「卜湳亂展」進入學府與美術館，作「全民自嘲」的集體演出了。儘管在策略演練上，神祕卜湳文明特展可以達到「A級」，但在先天作上，它也無可避免其「B級」的次要性。這個次要性在於「模仿」的層次上。顯然，涂維政仍然重視他個人作品之價值判斷，他在細微處不全然逼眞模仿，甚至處處露出明顯破綻，表示：「這本來就是在玩假的，是藝術，不是眞實。」有名的「貞觀」年號，他故意寫成「貞庠」；他的夸石刻工一點也不精細，雕工並非主秀，若非頂著古意與古拙的必要，這些動作曖昧線條輕浮之作，則有些素人味。他的紀念品也採次級化的道具形式，並非眞的

有那種名家典藏價值。他的媒宣,同樣要用安排的方式,作出人潮的架勢。他的次級化,是真是假,自然在論述上都留有後路,但在燈光打造下,這些「作工」則都平添了藝術性,在虛擬中,折射出藝術家在整個策略大框架之外,一些真正屬於個人的創作部分。「原創性」在神祕卜湳文明特展裡,明顯地被次級對待,彷若這也是時潮的一部分。

▌4. 當批判與認同變成一種藝術態度

藝術起於模仿說,看什麼畫什麼,觀什麼演什麼,這是一個極傳統的創作觀念。亞里斯多德在《詩學》提到一種「普遍性」,認為歷史家描述已發生之事,詩人描述可能發生之事,無論虛構故事或假託情節,模擬的動作就是普遍性的所在。針對「真實性」,亞氏在結構與技術上提出,若要生動,需要盡可能將實際場景呈現於眼前,並嚴防矛盾。亞氏也認為,詩的邏輯性(在此可視為創作的邏輯性)是可能性與說服力。這些要素:普遍性、真實性、可能性與說服力,都構成模仿藝術裡的重要觀察條件。可以這麼說,仿擬藝術的類型,是一種推理性的藝術類型,但其特殊的個別性,或無法推置的矛盾性,卻是畫龍點睛之處。

涂維政的「神祕卜湳文明特展」,表面上是以模仿的手法,諷喻了過去、現在與未來的藝術出現與生產過程,但更值得令人注意的是,他也正被這近年來,由當代藝術潮流、學院指導取向、社會文化風氣,塑造成一件「作品」。他對於整個策略化藝術生產的精湛仿擬,說明他的吸收和集大成式的能力。在五年之前,台灣沒有這麼精於策略化切割的創作者,而「涂維政」,透過「神祕卜湳文明特展」,也暴顯出他亦是整個大生態裡的一件有關順應性作品(the process of adaptation)。

藝術家很誠實地面對他的創作情境變化,他說:「我原先是想批判這些操作手法,但在自己進入這一套程序後,我心想,為什麼我不利用這些操作手法?我似乎開始由批判轉為認同,這種心情很複雜。」【註二】

在整個以擬像解構社會群體行為的意義時,藝術家對策略性觀念藝術的仿擬或再使用,可以說是展中展,案外案,這層折射也間接批判了偽考古文明之外,真當代藝術的觀念形成部分,一種複次型態的詩論使用,可以程式化、解析化、自我來回辯證,以築疊出可攻可守的完美理念架構。但另一方面,藝術家從批判、操作到認同,無疑是另一件觀念變化的「過程藝術」,它呈現出一個年輕藝術家從學府到社會之間的心路歷程。

對觀者而言,「神祕卜湳文明特展」,關乎文物、藝術、觀念的生產與行銷,

它提出「藝術」與「藝術品」的定義論壇，以及藝術家的「作藝術」與「生產觀眾」的模式。它使用懷古美學、綜合策略程式，仿製社會現象，諷喻社會現象，也消費社會現象。而這樣示警式的觀念、行動、裝置作品，最大的肯定指數，乃在於它對投射對象的影響力有多大。任何參與的真實單位、人員與觀眾，都是這計畫裡的支持演員與被諷喻的對象，而正如前述有關「涂維政」與「神祕卜滿文明特展」之間的過去、現在與未來關係，這些參與者如何來看待「自己」與「看展心態」，如何誠實面對「個人」參與「文化活動」的內外情境，在「精神性」與「公共性」的雙重包裝下，這個有關「矯情與偽作」的共感能獲得越多的普遍共鳴，這件作品也就具有更大的存有意義。

當批判變成一種藝術，並奉判斷（justice）之名而成立，它挑戰的不再是作品的表情作工，而將是美學底層的安全性，並致使另一種認同油然誕生。涂維政在電話中說：「就像吃飯吧，我喜歡把所有的飯菜都雜拌在一起，混拌地吃，沒有區隔，沒有界限，沒有分門別類的互相排斥，大家都能摻在一起。」混拌一切，包括批判與認同的態度，在這裡，所有的觀者或讀者，是否也從中看到己身與他方之間曾有的共同情境：真實與作偽間的複雜關係，永遠無法釐清的自奉態度。就像吃飯吧，下了食道，想不想雜拌，也由不得人了。卜滿文明遺跡當代館特展，猶若一則文化生產的寓言故事，無是無非，觀者自裁。

面對模仿與偽裝的社會普遍現象，此展亦顯出藝術創作與通俗文化上的精神差異。2003年11月，繼台灣諷刺媒體文化的「全民亂講」電視節目，坊間的「非常光碟」以粗糙的挪用、拼貼與模仿手法嘲諷政界與媒體，居然引起批評對象們極大的情緒反彈，造成一時間的社會新聞與政治事件。使用通俗圭口方式批評社會時政，或以模仿、再現的手法遊走真實與偽造之間，原本是藝術文化界常用的方法，但在藝術性、普遍性與實效性上，卻有極大的討論空間。西元前四百年，雅典的亞里斯多芬尼被視為西方喜劇鼻祖，他的「阿奇爾亞人」與「雲」兩劇，便是用真人時事為藍本，使用巧妙而具機智的藝術轉換手法，批評了當時的政治人物與文化知識分子，其影響性超乎當時藝術的娛樂功能。從古至今，諷喻文藝面對一個現實，如果其藝術性與通俗性都能提昇，既可撼搖社會，又具高度藝術表現，能同時獲得俗眾與精英的注意，其「言論表現」便能長期流傳。當批判與認同變成一種藝術態度，那麼，其作品就屬於一種藝術犬儒精神的討論領域了。

【註一】Jean Baudrillard, The Hyper-realism of Simulation, Originally published as a section of L'Echange symbolique et la mort, Paris, 1976. Translated by Charles Levin as Symbolic Exchange and Dead, The structural Allegory, Minneapolis, 1984.

【註二】擷自2003年7月1日與藝術家本人的電話對談內容，以下引句皆來自此對談。

國家圖書館出版品預行編目資料

藝種不原始：當代華人藝術跨領域閱讀
After Origin: Topic on Contemporary Chinese Art in New Age
高千惠 著--
初版. -- 台北市：藝術家，2003〔民92〕
面；15×21公分.--

ISBN　　986-7957-87-3（平裝）

1. 藝術—論文，講詞等

907　　　　　　　　　　　　　　　　92014413

藝種不原始

高千惠・著

當代華人藝術跨領域閱讀

After Origin: Topic on Contemporary Chinese Art in New Age

發 行 人　何政廣
主　　編　王庭玫
編　　輯　黃郁惠、王雅玲
美　　編　曾小芬、陳廣萍
出 版 者　藝術家出版社
　　　　　台北市重慶南路一段147號6樓
　　　　　TEL：（02）2371-9692～3
　　　　　FAX：（02）2331-7096
　　　　　郵政劃撥：01044798 藝術家雜誌社帳戶

總 經 銷　時報文化出版企業股份有限公司
　　　　　桃園縣龜山鄉萬壽路二段351號
　　　　　TEL：（02）2306-6842

製版印刷　欣佑印刷
初　　版　2004年1月
定　　價　新臺幣380元

ISBN　986-7957-87-3（平裝）
法律顧問　蕭雄淋